AUGUSTE VITU

LES

MILLE ET UNE NUITS

DU THÉATRE

Huitième série

PARIS
PAUL OLLENDORFF, ÉDITEUR
28 *bis*, RUE DE RICHELIEU, 28 *bis*

1891

Tous droits réservés.

IL A ÉTÉ TIRÉ A PART

*Dix exemplaires sur papier de Hollande numérotés
à la presse (1 à 10).*

LES

MILLE ET UNE NUITS

DU THÉATRE

DU MÊME AUTEUR

Les Mille et une Nuits du Théâtre. — Séries I à VII. 7 vol. gr. in-18. 24 fr. 50

Chaque série formant un volume est vendue séparément. 3 fr. 50

Le Cercle ou la Soirée à la Mode, comédie épisodique en un acte et en prose, par Poinsinet, nouvelle édition conforme au manuscrit original, précédée d'une étude par Auguste Vitu, 1 vol. gr. in-18 2 fr. »

Le Jargon et Jobelin, avec un *Dictionnaire analytique du Jargon*, ouvrage couronné par l'Académie française, 1 beau volume in-8° sur papier de Hollande 12 fr. »

LES
MILLE ET UNE NUITS
DU THÉATRE

DCCXXXV

Palais-Royal. 2 avril 1880.

LE SIÈGE DE GRENADE

Vaudeville en quatre actes, par MM. Chivot et Duru.

Le Siège de Grenade, dans le vaudeville de MM. Chivot et Duru, est une opérette en six tableaux, paroles et musique de M. Daubray, je veux dire du jeune Plantin, fils d'un tanneur de Loches en Touraine.

Le jeune Plantin avait d'abord écrit un mélodrame, dont il fit ensuite une tragédie, puis un vaudeville, puis une opérette. Refusé à la Porte-Saint-Martin, à la Comédie-Française, aux Nouveautés et aux Folies-Dramatiques, Plantin porte son œuvre au théâtre des Bouffes-du-Sud, dirigé par M^{me} veuve Pincemaille. Séduite non par la pièce mais par l'auteur, M^{me} veuve Pincemaille reçoit Plantin comme gendre et lui accorde du premier coup la main de sa fille Caroline; il serait plus vrai de dire qu'elle la lui jette à la tête.

Le mariage a lieu; mais le père Plantin, au lieu de donner à son fils l'argent nécessaire pour monter *le*

Siège de Grenade et relever la noble entreprise des Bouffes-du-Sud, ne lui accorde que sa malédiction.

On vend les meubles de Mme Pincemaille et les banquettes des Bouffes-du-Sud ; il ne reste plus alors à la famille Pincemaille, accrue d'un gendre, d'autre ressource que d'aller chanter sur un théâtre de Marseille.

A Marseille, les fugitifs sont rejoints par un Égyptien de fantaisie, appelé Mouflard-Bey, qui est amoureux fou de Caroline Pincemaille, devenue Mme Plantin. Pendant que Mouflard-Bey livre d'inutiles assauts à la vertu de Caroline, sa propre fille, Myrza, flirte à travers une cloison d'hôtel garni avec un jeune étudiant égyptien nommé Kastor-Effendi. Ici commence une suite de quiproquos par suite desquels Plantin, croyant que Caroline le trompe avec Kastor, s'enfuit avec Myrza. Mais on les rattrape et on les sépare.

L'implacable odyssée de la famille Pincemaille nous conduit au Caire, où Caroline et sa mère sont vendues comme esclaves à Mouflard-Bey, qui décidément marie sa fille au jeune Kastor. Plantin, qui devait faire jouer et jouer lui-même son opérette au théâtre du Caire, devant le khédive, manque son entrée et sa fortune. Ayant perdu sa femme et sa gloire, il se jette dans les flots du Nil, oubliant le manuscrit du *Siège de Grenade* dans un kiosque où Myrza lui avait donné rendez-vous.

Au dernier acte, on ne sait ce qu'est devenu Plantin : on le croit mort. Mouflard-Bey, en attendant qu'il puisse lui succéder comme le deuxième époux de Caroline, s'est fixé à Paris ; il a acheté les Bouffes-du-Sud, où il a fait jouer *le Siège de Grenade* qui a obtenu le plus grand succès grâce au talent de Caroline. Plantin revient alors des États-Unis où le destin l'a conduit après l'avoir sauvé de la noyade. Il arrive au moment où l'on célèbre la centième représentation de son opérette : tout s'explique et tout le monde est

content... excepté peut-être le public, un peu fatigué de cette longue cabotinade.

Tout porte à croire que le vaudeville de MM. Chivot et Duru n'est lui-même qu'un ancien plan d'opérette auquel le compositeur aura manqué.

Ces quatre actes sont très gais, je n'en disconviens pas, mais d'une gaieté bien vulgaire qui ne relève jamais d'un trait de comédie ses allures de pantalonnade ou de parade de la foire.

La pièce, heureusement pour les auteurs, est jouée avec beaucoup de verve par MM. Montbars et Daubray et par M*me* Aline Duval, excellente dans le rôle de ce Bilboquet en jupons qui s'appelle la veuve Pincemaille.

DCCXXXVI

Gaîté. 3 avril 1880.

RIGOLETTO

Madame Adelina Patti.

La partition de *Rigoletto*, qui sera bientôt trentenaire, porte virilement cet âge viril. Si l'on s'en tient à cette méthode, qui me paraît la meilleure, de juger les productions de l'art par leurs beautés plutôt que par leurs défaillances, on reconnaît sans hésiter que *Rigoletto* compte parmi les œuvres les plus originales et les plus accentuées du maître illustre qui a écrit les fraîches mélodies de *la Traviata* et la messe mortuaire de Manzoni.

Le sombre poème du *Roi s'amuse*, réduit par Piave aux proportions d'un *libretto* italien, semblait fait pour

tenter l'inspiration violente et passionnée de cet Italien du moyen âge qui s'appelle Verdi. C'est avec son sang, ses nerfs et son âme qu'il a fait chanter l'amour blessé à mort de la douce Gilda et les âpres vengeances du bouffon Rigoletto. Verdi peut être considéré comme le type du compositeur dramatique, dans sa plus vigoureuse incarnation. Nul n'a moins de souci que lui, je parle de sa première manière, des détails accessoires et des choses de second plan ; mais il va droit aux situations capitales, les étreint corps à corps et sort toujours victorieux de la lutte : témoin ce magnifique quatuor, où le contraste des passions humaines est poussé jusqu'au paroxysme, sans cesser d'obéir aux suggestions idéales de l'art. La science permet au génie de réaliser de telles pensées : elle ne les lui dicte pas.

La partition de *Rigoletto* a été ce soir entendue avec un plaisir d'autant plus intense qu'on savait d'avance, et cette certitude est une des conditions les plus favorables au succès, que le rôle de Gilda compte parmi ceux où Mme Patti a su se rendre inimitable. Elle n'a failli ni à cette attente ni à cette confiance. Nulle Gilda n'a chanté comme elle l'air du second acte : *Caro nome*, qu'elle couronnait autrefois par un trille merveilleux ; je ne sais quel accident ou quel caprice nous en a privés ce soir ; je ne lui ai connu pour cette suave et pénétrante cantilène, qu'une seule rivale, et que Mme Patti me le pardonne, c'était l'Adelina Patti de 1869.

Mais, au troisième acte, elle a dit les deux strophes de l'aveu, qui précèdent le duo final, avec un sentiment, une pureté, un style incomparables, et enfin, pour achever cette belle soirée, qui n'appartient qu'à elle, elle s'est élevée, dans sa partie du quatuor, jusqu'aux sommets tragiques où l'attendait comme une menace et comme un exemple le fulgurant souvenir de l'admirable Frezzolini. Je ne crois pas que la douleur d'une pauvre âme brisée puisse trouver une ex-

pression plus déchirante, et l'on voyait pour ainsi dire les cheveux se dresser sur la tête de la malheureuse Gilda au spectacle immonde que lui donnait son royal séducteur lutinant une fille des rues dans la taverne sanglante de Sparafucile. M^me Patti a dû recommencer le quatuor tout entier aux acclamations sans fin du public.

Je n'ai parlé que de M^me Patti et je voudrais ne parler que d'elle. On a trouvé le mot le plus piquant et le plus fin pour caractériser le répertoire de l'entreprise Merelli : ce sont des opéras arrangés pour voix seule. Plût à Dieu qu'on pût le prendre au pied de la lettre. M. Medica, plus supportable dans Rigoletto que dans ses autres rôles, manque de force pour chanter la terrible strette : *Ah! vendetta!* et ne s'était pas senti assez de souplesse pour aborder le délicieux *cantabile* du second acte : *Ah veglia, donna.* Il l'a passé, tout bonnement.

Même liberté de la part de M. Nicolini avec la romance : *La rivedrai nel estasi,* le seul morceau tendre par lequel le compositeur ait voulu donner au duc de Mantoue quelque chose d'humain. Il est fâcheux que M. Nicolini n'ait pu couper aussi *La donna e mobile,* que sa voix lourde et fatiguée attaque et maintient au dessous du ton.

L'étrange contralto que M^lle Casaglia! On ne l'a pas entendue dans le quatuor et elle s'est mise à crier dans le récitatif qui suit.

J'ai cependant un mot d'éloge à donner, pour finir, au spadassin, M. Jorda, qui chante avec intelligence l'admirable et sombre *duo,* peu écouté du public, par lequel s'ouvre le second acte, et que termine le nom de Sparafucile sur le *fa* grave, comme un écho grondant qui doit fixer dans la mémoire de Rigoletto le nom de l'homme dont il fera l'instrument de sa vengeance.

DCCXXXVII

Chatelet. 8 avril 1880.

Reprise des PILULES DU DIABLE

Féerie en trois actes et trente tableaux,
par Ferdinand Laloue, Anicet Bourgeois et Laurent.

Les Pilules du Diable ne sont pas une féerie, mais bien la féerie elle-même, la féerie éternelle et unique, la seule que le théâtre ancien ait connue et que doive connaître le théâtre de l'avenir. Ferdinand Laloue, Anicet-Bourgeois et Laurent l'ont trouvée toute faite dans les canevas de la Foire. Ils ne se donnèrent même pas la peine de changer le nom de leur héroïne Isabelle, l'immortelle fiancée de Léandre, qui s'appelle ici Albert, on ne sait pourquoi, et que poursuivent Cassandre, Arlequin et Pierrot, espagnolisés en Seringuinos, Babilas et Sottinez. Le reste est affaire de machiniste.

Je regretterais, d'ailleurs, qu'on introduisît les subtilités modernes à travers cette fable d'une simplicité grandiose, qui, dans sa forme actuelle, suffit depuis près d'un demi-siècle aux plaisirs des petits enfants et aux besoins intellectuels d'une portion notable de nos concitoyens.

Le seul devoir qui s'impose au directeur qui procède à une reprise des *Pilules du Diable*, c'est de repeindre les décors, de graisser les rouages des trucs, et, s'il est doué de quelque curiosité artistique, de chercher le nouveau dans la disposition et les costumes des ballets. Ce devoir, le jeune directeur du Châtelet, notre aimable confrère Emile Rochard, s'en est acquitté à merveille.

Le divertissement du premier acte, qui s'appelle sur

l'affiche *la Folie espagnole*, offre un coup d'œil amusant et harmonieux ; il a mis en lumière le talent distingué et original d'une première danseuse appelée M^me Fontebello, qui vient, je crois, du corps de ballet de la Gaîté, et qui s'est fait justement applaudir.

La grande attraction de la présente reprise, c'est évidemment le ballet du second acte, intitulé *la Mouche d'Or*, qui se compose du pas de trois des Pigeons blancs, où l'on reconnaît le crayon de M. Grévin, du pas de deux des Bourdons bleus dansés par M^mes Fontebello et Gaugain, et, enfin, de l'apparition vraiment fantastique d'une danseuse anglaise, miss Ænea, qui représente la Mouche d'Or. Placée au sommet d'une roche qui s'élève au fond du théâtre, miss Ænea s'élance, d'une hauteur de dix mètres, et vient se poser légèrement au milieu de la scène ; puis elle s'envole jusqu'aux frises, et redescend en se jouant dans l'air comme un oiseau. C'est en effet un oiseau lamé d'or qui s'arrête tantôt sur les épaules, tantôt sur les mains des autres danseuses, pour disparaître tout d'un coup aux regards. Je ne connais pas exactement le procédé qui, avant d'être offert au public parisien, a fait l'admiration des spectateurs de la Gaiety et de l'Alhambra de Londres. Ce qu'on en aperçoit, à force de braquer sa lorgnette, c'est un fil d'acier d'une ténuité et d'une ténacité extrêmes ; ce fil laisse aux mouvements de la danseuse aérienne une étonnante souplesse et une élasticité vertigineuses. Nous voilà bien loin des anciens « vols » qui tenaient une si large place, au dix-huitième siècle et au commencement du nôtre, dans les divertissements de l'Opéra. Il paraît que le jeu naturel d'une série de ressorts en caoutchouc, fixés sur un treuil en hélice dans les plus hauts sommets de l'immense théâtre, produit cet effet tout nouveau. Quoi qu'il en soit, on ne peut rien voir de plus gracieux ni de plus charmant.

Les Pilules du Diable sont jouées avec beaucoup d'ensemble, de verve et de gaîté, par M. Cooper, très amusant en Sottinez, par M. Scipion, un excellent Seringuinos, par Mlle Rose Meryss, qui ne trouve pas dans le rôle d'Albert assez d'occasions de faire entendre sa jolie voix; par Mlles Jeanne Théol et Blanche Ghinassi, et par M. Donato, qui, renonçant aux farouches allures du drame, devient un joyeux compère de féerie.

Je souhaite que la longue série de représentations promise à cette reprise des *Pilules du Diable* permette au jeune directeur du Châtelet de préparer quelque ouvrage nouveau, et de donner sa mesure comme directeur de la plus belle salle de Paris après l'Opéra.

DCCXXXVIII

GYMNASE. 13 avril 1880.

L'AMIRAL

Comédie en trois actes en vers, par M. Jacques Normand.

LES FOLIES DE VALENTINE

Comédie en un acte, par M. Daniel Darc.

La comédie de M. Jacques Normand, fort amusante d'ailleurs et dont le succès a été très vif, est plutôt un conte dialogué qu'une pièce véritable. On sait que l'introduction de la tulipe en Hollande, en 1559, par Charles de l'Écluse ou Clusius, développa rapidement chez les flegmatiques Hollandais une passion extraordinaire pour laquelle il a fallu créer le nom spécial de

tulipomanie. Les tulipes furent cotées à la bourse de Haarlem et les oignons de certaines variétés rarissimes s'élevèrent à des prix fabuleux. La tulipe connue sous le nom de l'amiral Liesken valut plus de 4,000 florins, 8,400 francs d'argent de France.

Une anecdote, recueillie par M. Maxime Du Camp, rapporte qu'un matelot, fatigué d'attendre chez un armateur au-delà de l'heure de son déjeuner habituel, tira un morceau de pain de sa poche, prit un oignon sur une planche, le jeta après y avoir mordu parce que le goût en était amer, en prit un autre, et ainsi de suite jusqu'à onze fois. L'armateur arriva trop tard pour arrêter le massacre des précieux oignons. Le déjeuner du matelot lui coûtait 30,000 florins.

M. Jacques Normand a rajeuni cette vieille histoire d'une façon ingénieuse.

Un bourgeois d'Amsterdam, M. Van der Trop, et une dame de la même ville, Mme veuve Van der Beck, refusent de consentir au mariage de leurs enfants qui s'aiment, parce que, amateurs tous deux de tulipes extraordinaires, ils diffèrent sur les procédés et le mode de culture. Le jeune Krelis Van der Beck croit avoir trouvé le moyen d'assurer son bonheur. Il s'est procuré deux magnifiques oignons d'Amiral Liesken et s'imagine, par ce présent royal, partagé entre les deux familles, fléchir à la fois la volonté de sa mère et celle de M. Van der Trop. Les bulbes précieux, renfermés dans un petit panier, sont déposés sur une étagère par Mlle Jacqueline Van der Trop, en attendant le moment favorable pour en faire la surprise à son père.

Tout à coup le clairon sonne ; ce sont les Français de Pichegru, qui, vainqueurs de l'armée et de la flotte hollandaises, font leur entrée dans Amsterdam. Le capitaine Marius, des hussards de Chamborant, et son brosseur le hussard Flageolet pénètrent chez Van

der Trop avec des billets de logement. Pendant que le capitaine est dans sa chambre, où Van der Trop l'installe d'assez mauvaise grâce, Flageolet, qui n'a pas encore déjeuné, cherche quelque condiment pour assaisonner son pain sec. Il découvre les deux oignons de l'Amiral et ne fait qu'une bouchée du premier ; lui trouvant un certain goût sauvage, il garde le second comme réserve et le fourre dans sa poche.

Lorsque Krelis Van der Beck se présente, assisté de son honorable mère, pour demander la main de Jacqueline et offrir son présent, le panier se trouve vide.

C'est le capitaine Marius qui découvre le secret de cette disparition inexplicable. Il entreprend de réparer les torts de son brosseur, et, en menaçant de détruire l'unique survivant des deux oignons, il détermine M^{me} Van der Beck à épouser Van der Trop. Le trésor ne sera pas partagé, et le mariage des jeunes gens sera la conséquence naturelle de cette réconciliation matrimoniale et horticole.

Sur ce canevas léger, relevé par la physionomie originale du capitaine Marius, véritable Marseillais de la Cannebière, qui assaisonne d'une pointe d'ail provençal ses récits de gloire belliqueuse, M. Jacques Normand a brodé une charmante fantaisie, écrite en vers faciles, tels qu'on les comprenait au dix-huitième siècle, à longue distance de la révolution romantique sur laquelle nous vivons aujourd'hui.

L'esprit, la verve et la gaieté qui abondent dans ces trois petits actes dissimulent habilement le peu d'importance du sujet. Le public, mis en joie, a couvert de ses bravos le nom de M. Jacques Normand.

On pourrait supprimer ou du moins abréger les entr'actes, puisque la pièce se passe dans un seul et unique décor, qui, d'ailleurs, est charmant. C'est un intérieur hollandais, avec son grand poêle de faïence

blanche et bleue, ses dressoirs chargés de plats en cuivre reluisant et ses vieilles tapisseries retombant sur les fenêtres à petits vitraux et à coulisse.

M. Saint-Germain joue spirituellement et sans charge le capitaine marseillais. Mlle Dinelli anime de ses saillies le rôle de la servante Annette, éprise du brosseur Flageolet. Celui-ci est représenté par un débutant, M. Leloir, qui arrive du Troisième-Théâtre-Français, où je ne l'avais pas trouvé remarquable. Son apparition au Gymnase ne change pas mon opinion.

Mmes Prioleau, Jeanne May, MM. Francès et Corbin complètent une interprétation très agréable.

Le spectacle a commencé par une petite pièce de M. Daniel Darc, intitulée : *les Folies de Valentine*. Cette Valentine n'est pas folle du tout ; elle montre même beaucoup de présence d'esprit, car elle sauve son amie, madame d'Héronville, des fureurs d'un mari jaloux, en réclamant comme sien un carnet de bal qui renferme un billet compromettant, Valentine, en attribuant ce poulet au jeune M. Desgranges, se trouve à son tour compromise ; mais, comme le jeune M. Desgranges ne lui déplaît pas, elle l'épouse.

Cet inoffensif spécimen de littérature inutile fournit à Mlle Lesage l'occasion de faire apprécier, dans le rôle de Valentine, un talent de comédie élégant, souple et fin.

DCCXXXIX

Renaissance. 14 avril 1880.

Reprise de GIROFLÉ-GIROFLA

Opéra-bouffe en trois actes et quatre tableaux,
paroles de MM. Albert Vanloo et Eugène Leterrier,
musique de M. Charles Lecocq.

Giroflé-Girofla est le second des ouvrages de M. Lecocq qui aient été joués d'origine à Bruxelles et dont l'éclatant succès ait été confirmé par les Parisiens.

L'expérience que plusieurs auteurs ont tentée depuis ne leur a pas réussi, du moins au même degré, et la capitale belge a perdu la réputation de « fétiche » que lui avait value l'éclatante fortune de *la Fille Angot* et de *Giroflé-Girofla*. D'où je conclus que le seul porte-bonheur, en ces affaires, avait été tout bonnement l'inspiration musicale de M. Charles Lecocq.

Le livret de *Giroflé-Girofla*, sans rompre toute attache avec l'opérette, ne dépasse guère la limite de la fantaisie bouffonne telle que l'admettait le genre de l'opéra-comique au commencement de ce siècle, et telle que l'a ressuscitée Thomas Sauvage dans *le Caïd*. Le double rôle de Giroflé-Girofla, épouse réelle de l'espagnol Marasquin en même temps qu'épouse postiche du maure Mourzouk, est une combinaison ingénieuse qui se noue et se dénoue avec beaucoup de dextérité scénique.

D'ailleurs, aussi loin que s'engagent MM. Albert Vanloo et Eugène Leterrier à la recherche des effets de grosse bouffonnerie, ils n'entraînent pas avec eux le compositeur, qui sait se contenir dans les régions

aimables et délicates de la musique de genre. La partition de *Giroflé-Girofla*, mise en relief par une exécution brillante et vraiment artistique, reste décidément une des meilleures de M. Charles Lecocq, même à côté du *Petit Duc*.

La première représentation qui date du 12 novembre 1874, avait mis en lumière, parmi les morceaux de l'inspiration la plus fine et la plus distinguée, le duetto du premier acte : *C'est fini le mariage*, et, au troisième acte, deux autres *duetti*, d'abord celui de la Dînette, puis la chanson mauresque, *Ma belle Girofla*. Cette impression première a été ratifiée ce soir d'une voix unanime.

C'est dans la partie d'orchestre, avec la délicieuse phrase que la flûte et la clarinette déroulent comme une devise d'amour, que résident le charme et la valeur musicale du duo de la Dînette. Quant à la chanson mauresque dont le thème est exposé par la basse et commenté par les capricieuses arabesques du soprano, le public, saisi par sa pénétrante et originale saveur, a voulu l'entendre deux fois. Il faut dire aussi que M. Vauthier et mademoiselle Granier font valoir cette adorable inspiration avec un talent qui ne serait pas diminué en s'inscrivant dans un plus vaste cadre.

Il faut citer encore le joli quintette : *Matamoros, grand capitaine*, et la scène d'orgie aboutissant au *finale* du second acte : *Ah le canon! le canon!* On ne saurait rien entendre de plus franchement gai ni de plus entraînant.

L'interprétation nouvelle est excellente. C'est par le double rôle de Giroflé-Girofla que Mlle Jeanne Granier débuta il y a quatre ans et demi à la Renaissance, et s'y fit du premier coup une place que nulle ne saurait lui disputer, et ce premier rôle reste un de ses meilleurs. La comédienne paraît un peu moins naïve, mais la chanteuse a fait des progrès étonnants, dont on a

pu mesurer l'étendue dans le duo de la chanson mauresque et plus encore dans le *brindisi* du second acte: *Le punch scintille*, que M^lle Jeanne Granier a dû recommencer tout entier.

M. Vauthier joue en excellent comédien et chante en virtuose le rôle insensé du farouche Mourzouk, auquel il donne une physionomie très vivante et presque vraisemblable.

La voix de M. Mario Widmer, l'ancien Ange Pitou de *la Fille Angot*, qui succède à M. Puget dans le rôle de Marasquin, est devenue un peu sourde, ressemblant moins à une voix de *ténorino* qu'à celle d'un baryton sans timbre.

Un débutant nommé Derocle montre du naturel et de la gaîté dans le rôle de don Boléro d'Alcarazaz, établi par M. Jolly.

M^me Desclauzas est positivement étonnante dans le rôle d'Aurore où elle déploie une fantaisie d'autant plus spirituelle qu'elle évite la caricature où se perdent les grâces féminines.

On a remarqué la belle voix de M^lle Alice Reine dans le petit rôle du page Pedro.

La pièce est montée avec un luxe de costumes et de décors qui témoigne une fois de plus du talent de MM. Grévin et Cornil et du goût de M. Victor Koning.

A propos de la reprise de *la Vie de Bohême* au Vaudeville, dont on lira ci-après le compte-rendu, on me permettra de reproduire, à titre de curiosité, l'article que je publiai dans le numéro du journal hebdomadaire *la Silhouette* du 25 novembre 1849, pour présenter au public et la pièce qu'on allait jouer pour la première fois, et l'auteur, peu connu alors, dont j'étais l'ami et le camarade:

NOTICE

GÉOGRAPHIQUE, HISTORIQUE, POLITIQUE ET LITTÉRAIRE

SUR

LA BOHÊME

La Bohême dont il s'agit est incluse dans le département de la Seine; elle est bornée au Nord par le froid, à l'Ouest par la faim, au Midi par l'amour, à l'Orient par l'espérance. On y parle une sorte de français qui n'est entendu que de quelques Parisiens. Les habitants sont francs et hospitaliers, mais ils ont l'étrange manie de lever sur les voyageurs un impôt de tabac et de papier à cigarette. Quant aux productions du pays, elles consistent en poèmes, odes, ballades, sonnets, tableaux, opéras, chansonnettes, statues, romans, articles de journaux, premier-Paris, entrefilets, caricatures, et généralement tout ce qui séduit, tout ce qui amuse, tout ce qui inquiète, tout ce qui réveille, tout ce qui pique et tout ce qui mord la bonne ville de Paris.

C'est de là que nous viennent ces mots si bien affilés qui coupent la jugulaire mieux qu'un rasoir anglais, ces délicieuses plaisanteries qui font le tour des sa-

ions sous le voile de l'anonyme jusqu'à ce qu'on les attribue au feu prince de Talleyrand ; c'est là que les vaudevillistes s'approvisionnent d'esprit comme les porteurs d'eau à la rivière, sauf que ceux-ci paient un droit à la Ville, et que les vaudevillistes ne payent rien, empruntant toujours et ne rendant jamais ; c'est là enfin que le pays tout entier retrouve sa tradition gauloise, et qu'on viendra chercher la France, quand l'ogre de Californie, c'est-à-dire l'or, aura complètement soumis le monde à sa lugubre domination.

Le premier historien de la Bohême est un Tourangeau de quelque esprit, connu chez les Borusses sous le nom d'Honoré de Balzac. Cet observateur sournois se déguisa longtemps en bohémien pour surprendre les secrets de la colonie ; aidé des dons naturels qu'on s'accorde à lui reconnaître, il en fit une description exacte ; on lui doit même une bonne biographie de Charles-Édouard Rusticoli, comte de la Palférine, prince de la Bohême, etc., le même qui écrivit à la danseuse Antonia une lettre qui la fit célèbre, le beau la Palférine, qui devint l'amant de Mme de Rochefide pour être agréable à son ami Maxime de Trailles (*la Comédie humaine; la Lune de miel; les Fantaisies de Claudine*, etc., etc., *passim*).

Avant ce savant historien, un conservateur de la bibliothèque de l'Arsenal, nommé Charles Nodier, avait deviné sinon le fait, du moins l'esprit de la Bohême, en écrivant l'histoire de sept châteaux, dont il ne put trouver le nom. Les recherches faites dans Strabon, Malte-Brun, Balbi, Vosgien, etc., n'ont pas comblé cette lacune regrettable. Un socialiste, nommé Privat d'Anglemont, voulut refaire le livre à son point de vue ne composant *l'histoire des sept Bohêmes qui n'ont pas de château*, mais cette entreprise difficile est restée digne de la Bohême, en ce sens que l'auteur n'en a pas encore écrit la première ligne. Nous ne

pouvons donc lui accorder ici que des éloges restreints.

Cependant des vaudevillistes, qui se livrent assidûment à la lecture des Mémoires de l'Académie des Inscriptions et Belles-Lettres, ayant constaté l'existence du nommé Balzac (voyez plus haut) songèrent à faire un drame dont la Bohême fournirait le décor, et les bohémiens les héros. Mais comme la langue savante dans laquelle écrivait Balzac est peu répandue parmi les madgyars du boulevard du Temple, MM. Denneriski et Grangersky firent quelques erreurs d'interprétation, qui les menèrent plus loin qu'ils n'avaient cru. C'est ainsi que, dans leur ingénuité, ces poètes prirent les bohémiens pour des marchands de contre-marques et la Bohême pour le bagne de Toulon ; ce qui contribua à les faire passer pour des gens d'esprit dans la célèbre contrée qui s'étend de la rue Saint-Antoine à la rue du Temple, et que d'anciennes chartes désignent sous le nom de Marais.

Alors un tout jeune homme, saisi d'indignation, entreprit de raconter la vraie Bohême aux barbares de France ; il choisit pour cette œuvre un journal appelé *le Corsaire Satan*, cette feuille est morte assez rapidement parce qu'elle avait de l'esprit ; elle eut particulièrement celui de publier les *Lettres à Émilie sur la politique, par le chevalier Sylvius*, les *Contes* de Champfleury, enfin les *Scènes de la Vie de Bohême*, par Henry Mürger.

Des personnes instruites ont affirmé que M. Mürger était un saxon, fils d'Hoffmann, de Jean Paul et de Hebel ; mais évidemment elles ont été la dupe de leur érudition. Henry Mürger, en dépit de cet *y* et de cet *ü*, est le plus parisien des poètes parisiens. Il connaît à fond les Charybdes de la grande ville, et naviguerait sans boussole depuis la barrière Blanche jusqu'à l'allée du Luxembourg. Bien que Français de cœur et de langage, Mürger n'est pas toujours aisément entendu,

parce qu'il a beaucoup étudié La Calprenède, Balzac (l'ancien), Voiture, Scudéry (j'entends étudié de la bonne façon, en ne les lisant point), et qu'il a une manière de demander *comment vous portez-vous ?* qui permet à l'interlocuteur de mourir aisément de vieillesse avant d'avoir pu forger une réponse de ce style.

Mais quand ce raffiné est las de battre le long des murs sa rapière garnie d'épithètes, quand son manteau brodé d'adjectifs bizarres en manière d'arabesques, lui pèse sur l'épaule, alors se produit une singulière transformation; son front se courbe, son œil s'humecte, et vous oyez raconter de douces histoires de cœur, où la tendresse des jeunes amours s'accompagne, comme la sérénade de Don Juan, de toutes les ironies de la souffrance.

Je prie les âmes bien nées qui ont lu avec le plus vif intérêt le commencement de cet article, d'être bien persuadées que je sais tout le respect qui leur est dû. Le présent travail étant purement scientifique, et destiné à faciliter à son auteur l'obtention d'une place d'aspirant surnuméraire dans les eaux et forêts, il est indispensable que le style en soit pur et la marche régulièrement classique.

Or, je connais, pour en avoir entendu parler, les modèles de la grande critique; et je ne méconnaîtrai pas l'obligation qu'il y a de comparer mon auteur à quelque autre.

Cela posé, je ne comparerai pas Henry Mürger à Sterne, à ce spirituel Anglais qui faisait de l'humour un compas à la main, mettant ici une couche de gaîté, au-dessus une couche de larmes, avec la régularité du chimiste qui construit une pile, et obtenant, à vrai dire, une certaine dose d'électricité. Mais je comparerai volontiers certaines pages d'Henry Mürger aux beaux endroits de *Manon Lescaut*, parce que, manière à part,

le sentiment en est le même, parce que les misères et les faiblesses d'un cœur amoureux y sont mises à nu avec autant de finesse naïve que de sincérité.

J'en dirais davantage, mais je ne veux pas qu'on vienne insulter un jour Mürger avec les *Scènes de la Bohême*, et démolir ses succès futurs avec son succès d'aujourd'hui.

Quand Mürger fit les *Scènes de la Bohême*, il ne pensait pas à mal; il racontait sa Bohême à lui, moins la vraie que l'autre, poétisant sa misère avec assez de réalité pour s'y tromper dans ses vieux jours. Eh bien! il lui arriva une chose incroyable, on le lut!

Mais il fallut quatre ans pour que son nom se répandît. Et quand un jour ce charmant garçon vit que des hommes de théâtre se ruaient sur son modeste mobilier, emportant qui une scène, qui un trait, qui un mot, qui une idée, celui-là s'accommodant de Rodolphe le poète, qui s'habille en Turc pour écrire le *Manuel du Fumiste*, celui-là de Schaunard le peintre, qui dérobe des homards cuits pour travailler la nature morte, cet autre de Phémie Teinturière, qui aime tant la troupe de ligne; cet autre encore de Gustave Colline, le philosophe, dont le carrick est une bibliothèque dûment cataloguée; il se dit qu'on pourrait lui prendre encore Carolus Barbemuche, qui joue du violoncelle pour calmer ses peines de cœur, et Musette la pécheresse, qui flotte entre les cachemires et les robes de toile, entre le vice heureux et la pauvreté fleurie, ne pouvant se déterminer ni à mettre ceux-là en gage, ni à laisser celle-ci en plan, et enfin Mimi, la pauvre fille aux yeux bleus que nous avons tous connue, et dont on pleura la mort huit jours trop tôt par suite d'une erreur, si bien qu'on ne trouva plus de larmes quand elle mourut véritablement, comme si le destin eût voulu clore ses jours par une dernière et détestable ironie.

Et Mürger vit alors que, s'il n'y veillait promptement, les vaudevillistes mettraient son œuvre à la criée, à l'hôtel Bullion de la place de la Bourse (maison du changeur); au Châtelet du Gymnase (maison de la galette), et à tous les marchés où les idées ont cours.

Voilà pourquoi Henry Mürger a fait une pièce qui s'appelle *la Vie de Bohême*. A-t-elle réussi? je n'en sais rien encore; on va la jouer à l'heure où j'écris ces dernières lignes; est-elle tombée? je m'en affligerais et ne m'étonnerais pas.

DCCXL

VAUDEVILLE. 15 avril 1880.

Reprise de LA VIE DE BOHÊME

Pièce en cinq actes, par Théodore Barrière et Henry Mürger.

L'intérêt et la vitalité de l'œuvre écrite en commun par Théodore Barrière et Henry Mürger sont attestés par les nombreuses reprises, qui, depuis le 22 novembre 1849, l'ont fait passer sur les principales scènes de Paris.

La dernière de ces reprises, qui eut lieu il y a cinq ans à l'Odéon, obtint un succès de vogue et j'ai lieu de croire que le rôle de Mimi, où Mme Broisat lutta victorieusement contre le souvenir de Mlle Thuilier, ne contribua pas peu à son engagement par la Comédie-Française.

La qualité de l'interprétation compte pour beaucoup dans la destinée des pièces de théâtre; mais elle ne dépend pas moins des dispositions particulières et locales du public.

A l'Odéon, une troupe très jeune, très brillante, très en dehors, trouvait un écho docile chez un public jeune aussi, ardent et sympathique.

La pièce, en repassant les ponts pour revenir au Vaudeville, ne s'est pas retrouvée dans des conditions absolument semblables à celles qui lui avaient été si propices sur la rive gauche. Je ferai tout à l'heure la part de la troupe dans cette incontestable modification de la température dramatique. Mais il faut tout d'abord faire aussi la part du public.

Je ne crois pas me tromper en assurant qu'une partie des spectateurs du Vaudeville était, ce soir, peu familière avec l'œuvre d'Henry Mürger, je veux parler des *Scènes de la Vie de Bohême*, d'où Théodore Barrière sut extraire les éléments d'une pièce qu'elles ne renfermaient pas.

Trente années ordinaires ne comptent que pour un instant dans l'histoire; mais les trente années comprises entre 1850 et 1880 ont vu précisément s'accomplir les changements les plus extraordinaires et les plus complets non-seulement dans l'ordre politique, mais surtout dans les mœurs, et dans les conditions économiques de la vie nationale. A ce titre, *la Vie de Bohême* est une pièce pour ainsi dire archéologique, car elle fait vivre et parler, rire et souffrir des êtres qui n'ont presque plus d'analogues aujourd'hui. Le journalisme à grand tirage a fait disparaître la bohême littéraire, comme les chemins de fer de l'Italie méridionale supprimèrent les *lazzaroni*, et quant aux peintres qui courent après une pièce de cent sous, on peut affirmer qu'il n'en existe plus dans un temps comme le nôtre qui couvre d'or les toiles des impressionnistes.

Ils ont cependant réellement vécu, ces personnages qui semblent nés de la fantaisie d'Henry Mürger et de la verve satirique de Théodore Barrière, Rodolphe

d'abord, sous le pseudonyme duquel Henry Mürger esquissait son autobiographie ; et Gustave Colline, qui n'a pas encore brisé sa plume de philosophe gallican ; et Alexandre Schaunard, peintre et musicien, aujourd'hui bon bourgeois patenté, ayant pignon sur rue et continuant l'honorable fonds de commerce que lui a légué son père ; et Mimi, pâle et bizarre créature, qui mourut poitrinaire dans une salle de la Pitié, au mois de décembre 1848, ceci dit en passant pour les fausses Mimis qui, çà et là, cherchent encore sous nos yeux à surprendre la sensibilité des bonnes âmes.

Il y a donc quelque chose d'historique, au sens le plus concret du mot, dans la galerie de *la Vie de Bohême*, et c'est pourquoi nombre de spectateurs, médiocrement ou vaguement lettrés, la trouvent presque aussi singulière que des personnages de pure invention.

Le temps et l'espace me manquent, d'ailleurs, pour faire ici la part de la fantaisie apportée par Henry Mürger à l'interprétation de la réalité. Henry Mürger, admirablement doué pour saisir le côté ironique ou comique des choses de la vie usuelle, avait ceci de commun avec Hamlet, qu'il sentait et étudiait sa propre souffrance, la décrivant avec la patience d'un Sterne et la précision d'un chirurgien.

Théodore Barrière, en construisant et en écrivant la pièce, sut conserver, avec le tact le plus fin, le caractère et la couleur des *Scènes de la Vie de Bohême*, c'est-à-dire l'enjouement, la spirituelle gaîté, l'inaltérable *humour* de ces déclassés volontaires, qui s'amusent de leur propre misère jusqu'à ce qu'elle devienne mortelle et les fasse éclater en sanglots.

Ceci est pour vous dire que *la Vie de Bohême* doit être jouée comme elle fut conçue et écrite, dans le sens d'un contraste profondément marqué entre les rires juvéniles du début et les scènes déchirantes du dénouement. C'est pour ne s'être pas suffisamment

pénétrée de cette observation primordiale que la troupe du Vaudeville a pu sentir ce soir, pendant les trois premiers actes, que ses efforts consciencieux ne portaient pas sur le public. Rodolphe paraissait trop sombre, Marcel trop élégiaque, Schaunard trop raisonneur, Colline trop absorbé.

Cette froideur, je me hâte de le dire, a complètement disparu au cinquième acte, où le drame, reconquérant ses droits, a mis tout le monde à sa place et produit l'effet irrésistible qui ne lui manquera jamais, même devant le public le plus distrait et le plus endurci.

M. Pierre Berton, qui, je le répète, paraissait triste et l'était peut-être, s'est trouvé à la hauteur de la situation lorsque le désespoir de Rodolphe éclate tout à coup d'une manière si touchante.

Mlle Réjane, quoique plus nerveuse encore que sensible, s'est cependant relevée, dans le rôle de Mimi, de son échec des *Lionnes Pauvres*. Elle n'est pas la fille insouciante et passionnée telle que l'avaient comprise Mlle Thuilier et Mme Broisat, instruites et stimulées par les indications personnelles de Théodore Barrière ; elle lui donne une physionomie ingénue qui n'est pas précisément dans la vérité du personnage ; mais elle a joué la longue et difficile scène de l'agonie avec une mesure très délicate qui en atténue l'horreur, et avec un accent de sincérité candide qui lui a valu des applaudissements mérités.

Mlle Massin est très bien placée dans le rôle de Musette, à coup sûr le plus scabreux de la pièce, et qui a besoin d'être sauvé par le naturel, la grâce et la gaîté.

Mme de Cléry tient avec convenance le rôle de Mme de Rouvre.

M. Dieudonné, qui est un artiste des plus intelligents et des plus adroits, se faisait, dit-on, une fête de jouer à Paris le rôle de Schaunard, qui lui avait valu un énorme succès à Saint-Pétersbourg. Il s'en

tire évidemment en comédien de grande valeur, et il a su faire rire et pleurer à la fois lorsque Schaunard, qui vient de vendre son paletot pour acheter les remèdes ordonnés par le médecin pour soigner Mimi mourante, rentre vêtu d'un habit de nankin en plein hiver, et dit tranquillement : « Ce n'est pas chaud, « mais c'est joli, et puis il y a longtemps que j'avais « envie d'en avoir un. » Cependant il m'a vieilli mon Schaunard ; avec sa longue barbe rousse et son large pantalon à plis, il ressemble plutôt à un ancien zouave qu'à l'aimable garçon dont Mürger dessina la physionomie paterne et nullement rébarbative.

Ces réserves faites, je ne doute pas que cette reprise de *la Vie de Bohême* n'obtienne un succès égal à celui qui a toujours accueilli cette pièce pétillante d'esprit et bourrée d'émotions.

DCCXLI

Château-d'Eau. 16 avril 1880.

LE PUITS DES QUATRE CHEMINS

Drame en cinq actes et sept tableaux, par M. Maxime Dauritz.

L'exécrable crime de Moyaux, précipitant sa petite fille dans le puits de Bagneux, est le sujet du drame représenté hier soir au théâtre du Château-d'Eau. Qu'un auteur dramatique ait fait choix d'une pareille donnée, c'est ce qui ne s'explique guère au premier abord. On en est réduit à croire que M. Maxime Dauritz se sera dit que Moyaux, tuant sa petite fille pour se venger de sa femme, commettait exactement

la même action que Médée et que Norma, et que cette évidente analogie lui fournirait une superbe occasion de montrer ce qu'un sujet classique pouvait devenir, étant traité par les procédés du naturalisme contemporain.

L'expérience vient d'être faite, et elle paraît décisive. Rien de plus plat ni de plus nauséabond que le *Puits* de M. Maxime Dauritz ; et je n'irai pas par quatre chemins pour lui dire son fait. Ce puits est le collecteur de toutes les sanies sociales. L'ivrognerie, la débauche, la prostitution mâle et femelle, la Morgue et Saint-Lazare, voilà ce que M. Maxime Dauritz nous montre sans nulle vergogne et sans l'ombre de talent. C'est hideux et sans intérêt ; une pluie grise et glacée tombant sur un tas d'ordures.

Plaignons les sociétaires du Château-d'Eau, surtout M. Gravier et M^{me} Marie-Laure d'avoir dépensé tant de talent en pure perte pour interpréter une pareille pièce ; plaignons-les surtout de l'avoir reçue.

DCCXLII

Comédie-Française. 17 avril 1880.

Reprise de L'AVENTURIÈRE

Comédie en quatre actes en vers, par M. Émile Augier.

L'Aventurière, représentée pour la première fois dans l'intégrité de ses cinq actes le 23 mars 1848, époque malheureuse pour une pareille manifestation littéraire, marque un pas décisif dans la carrière dramatique d'Émile Augier. Le brillant succès de *la Ciguë*, en 1844,

avait été pour ainsi dire annulé par l'échec, à quelques égards immérité, de *l'Homme de bien* en 1845, et le public ne savait encore quel fond il devait faire sur l'avenir d'Émile Augier, lorsque *l'Aventurière* vint dissiper tous les doutes. Malgré les préoccupations de la place publique, que les clubistes de Sobrier et de Blanqui disputaient à l'autorité contestée du gouvernement provisoire, *l'Aventurière* fut admirée pour ses qualités supérieures de composition et d'exécution. Depuis que Victor Hugo, justement blessé par l'affront fait au chef-d'œuvre qui s'appelle *les Burgraves*, s'était retiré sous sa tente, le terrain appartenait, faute de compétiteurs, à François Ponsard et à ses pâles disciples. Ce qui manquait à la prétendue « École du bon sens », c'était moins encore l'originalité des idées que la puissance et l'éclat de la forme. Émile Augier, qu'on avait enregimenté un peu malgré lui sous cette bannière incolore, vint lui apporter le prestige qui lui manquait. *L'Aventurière* produisit un effet de saisissement sur les contemporains par la solidité, la vigueur et l'éclat d'une langue savoureuse, prise aux meilleures traditions de la littérature française, et qui semblait un renouvellement de la source éternellement fraîche où puisèrent Molière et Regnard.

Les romantiques, qui se sentaient un peu dédaignés, acceptèrent comme un retour vers leurs formules poétiques l'apparition d'un ouvrage dont la scène était à Padoue, en plein seizième siècle, et dont les personnages semblaient baptisés par Alfred de Musset, Mucarade, aujourd'hui Monte-Prade, Fabrice, Annibal, Horace, Célie et Clorinde.

Il y avait un peu d'illusion de ce côté. En y regardant d'un peu près, on aurait facilement reconnu que si les noms et les costumes semblaient empruntés au *Spectacle dans un fauteuil*, le sujet et les caractères appartenaient à Colin d'Harleville, au bon Colin, comme

on l'appelait du temps de Pigault-Lebrun, l'aïeul d'Émile Augier. La donnée générale de *l'Aventurière* rappelle en effet, d'une façon frappante, *le Vieux Célibataire* de Colin d'Harleville. Du Briage s'appelle ici Monte-Prade, et dona Clorinde est positivement le pseudonyme de M^me Evrard, italianisée et rajeunie. C'est par sa passion subite pour Armand, qu'elle ne sait pas être le neveu de M. Du Briage, que M^me Evrard se fait démasquer et chasser, comme dona Clorinde se laisse prendre au piège par Fabrice, le fils de Monte-Prade.

Cette ressemblance incontestable, mais dont Émile Augier n'eut peut-être même pas le soupçon, rattache *l'Aventurière* au théâtre classique du xviii^e siècle ; mais que de nouveauté dans la forme, que de fermeté dans le style, que d'ampleur savante dans les développements ! Depuis cette mémorable apparition de *l'Aventurière*, Émile Augier a marché progressivement vers l'affranchissement total de sa pensée, et a donné la mesure entière de son originalité propre dans *le Gendre de M. Poirier*, dans *les Effrontés*, dans *le Fils de Giboyer* et dans dix autres pièces de premier ordre ; je ne sais s'il a jamais retrouvé la fraîcheur juvénile et la force virile qui caractérisent le style de *l'Aventurière*.

Trente années sont écoulées et la critique de l'œuvre n'est plus à faire. Il ne s'agit aujourd'hui que de juger une interprétation nouvelle.

Comme la curiosité du public s'attachait principalement à M^lle Sarah Bernhardt, il est naturel de dire tout d'abord l'effet qu'elle a produit en prenant possession du rôle de dona Clorinde. Cet effet, avouons-le franchement, n'est pas tout à fait tel que le souhaitaient ses admirateurs. Peut-être l'aspect nouveau qu'elle donne au personnage a-t-il déconcerté le public, habitué depuis vingt ans à confondre le rôle de Clorinde avec la personnalité même de M^me Plessy.

M^{lle} Sarah Bernhardt peut être considérée, sans que cette constatation implique en elle-même ni éloge ni blâme, comme l'antithèse vivante de M^{me} Plessy, et il y aurait autant d'injustice à lui reprocher de ne pas jouer Clorinde comme sa devancière qu'à lui reprocher de n'avoir ni sa voix, ni sa taille, ni son extérieur.

La vérité est que M^{me} Plessy, donnant à dona Clorinde la physionomie noble et décente d'une femme du monde très distinguée, justifiait aux yeux des spectateurs l'erreur de Monte-Prade et se préparait ainsi un contraste puissant lorsque, au troisième acte, les rancunes et les mauvaises passions de la courtisane éclatent avec fureur.

Au contraire, le seul aspect de M^{lle} Sarah Bernhardt, vêtue d'un costume disgracieusement étrange, coiffée d'une sorte de casque doré qui laisse sortir et flotter les cheveux sur les épaules, devrait avertir Monte-Prade que son enchanteresse descend, non pas des seigneurs de Burgos, mais du chariot de Thespis. Une demoiselle ainsi costumée paraît plus vraisemblablement la sœur d'un soudard comme Annibal, mais elle doit faire l'effet d'un masque dans le manoir des Monte-Prade. Le geste et le débit de la nouvelle Clorinde n'affaiblissent pas cette impression. Elle a eu, pendant les deux derniers actes, des emportements excessifs de toute manière, d'abord parce qu'ils forçaient sa voix qui n'a de charme que dans le medium, ensuite parce qu'ils l'amenaient à des mouvements de corps et de bras qu'il serait fâcheux d'emprunter à la grande Virginie de *l'Assommoir* pour les introduire à la Comédie-Française. Je signale aussi à toute autre chose qu'à l'admiration de mes contemporains, l'impulsion rotative que dona Clorinde, lorsqu'elle est en colère, donne au chasse-mouches qui lui sert d'éventail.

Les dernières scènes, à partir du moment où Fabrice jette Clorinde à ses pieds, ont été mieux comprises

par Mlle Sarah Bernhardt; elle y est redevenue touchante, chaste, émue; mais elle a rendu par cela même plus énigmatique encore le caractère de cette femme qui ne se laisse amener au repentir que par la menace d'une paire de soufflets.

Les autres rôles ont trouvé ce soir des interprètes excellents. M. Coquelin est tout simplement admirable sous les traits d'Annibal; non seulement dans la fameuse scène d'ivresse dont il fait un poème aussi étonnant que le quatrième acte de *Ruy-Blas*, mais aussi dans la scène finale de la provocation, alors qu'il décampe si galamment devant le terrible adversaire qui a tué l'illustre Matapan.

M. Febvre a rencontré un de ses meilleurs rôles dans le personnage de Fabrice, qui n'avait jamais été si bien joué depuis la retraite de Bressant.

MM. Martel, Silvain et Volny sont très bien placés dans les rôles de Monte-Prade, de Dario et d'Horace; enfin Mlle Barretta a dit avec un charme exquis le joli rôle de Célie, que les applaudissements du public ont fait passer au premier plan.

DCGXLIII

Opéra-Comique. 19 avril 1880.

Début de Mlle Ugalde dans LA FILLE DU RÉGIMENT.

Le début de Mlle Ugalde, annoncé sans fracas, ne laissait pas que de causer quelque souci aux amis de la grande artiste qui a laissé de si profonds souvenirs à l'Opéra-Comique. On craignait que la tentative de sa fille, encore si jeune, n'engageât prématurément son avenir.

Ces appréciations inspirées par une très vive sympathie se sont dissipées comme d'elles-mêmes dès la première entrée en scène de Mlle Ugalde.

La voix est fraîche, étendue, un peu frêle dans le *medium*, charmante dans le registre du soprano, très franche dans les cordes basses.

Élève de sa mère et de Mme Carvalho, Mlle Ugalde chante avec correction, avec entrain, peut-être avec plus de chaleur que de sentiment; mais oserait-on exiger davantage d'une jeune fille de dix-sept ans?

La débutante a rendu le rôle de Marie avec la grâce mutine qu'il comporte, et elle a dit la chanson du « beau vingt-unième » avec une crânerie qui a enlevé l'auditoire.

Le succès de Mlle Ugalde a été complet et mérité.

A côté d'elle, on a beaucoup applaudi M. Nicot, surtout après sa romance du second acte.

Nouveautés. Même soirée.

Reprise de LA BEAUTÉ DU DIABLE

<div style="text-align:center">Pièce fantastique, en trois actes et huit tableaux,
par MM. Eugène Grangé et Lambert Thiboust.</div>

La Beauté du Diable fut jouée pour la première fois au Palais-Royal il y a quelque vingt ans. C'est une espèce de féerie dont le point de départ ne manque pas d'originalité. Satan, qui est un coureur, a perdu sa beauté fatale, grâce aux conjurations de sa femme, qui possède des secrets de haute sorcellerie. Mme Satan a cru qu'elle assurerait ainsi le repos de son ménage infernal.

Satan ne se résigne pas facilement à la perte de ses avantages; il entreprend de faire un voyage d'explo-

ration sur terre pour y reconquérir cette inestimable
« beauté du diable » que M^me Satan a libéralement
distribuée à toutes les filles de Normandie. Il a besoin
d'un guide pour cette exploration, et il choisit Brasseur, qui vient de mourir, et qui lui paraît un joyeux
compère plein de ressources. Il le ressuscite à la
condition que ledit Brasseur assistera Satan jusqu'au
succès final de son entreprise.

Toute l'intrigue de la pièce consiste ensuite à faire
tomber les jeunes filles de Normandie dans les pièges
séduisants des sept péchés capitaux jusqu'à ce qu'en
perdant leur native fraîcheur, elles se rendent à Satan
qui les guette. C'est absolument la donnée des *Sept
Châteaux du Diable* de M. d'Ennery, mais réduite aux
proportions d'un vaudeville.

Les choses réussissent à souhait pour Satan, mais
les jeunes filles trouvent une compensation à leur
inévitable disgrâce dans les joies du mariage et de la
maternité. Berquin lui-même applaudirait à cette
moralité finale.

De jolis costumes et une musique agréable, écrite
par M. Cœdès, rajeunissent suffisamment cette composition singulière, qui renferme des scènes très gaies
et des détails amusants.

M. Brasseur avait douze bonnes raisons pour motiver cette excursion dans son ancien répertoire : c'est
qu'il remplit dans *la Beauté du Diable* douze rôles à
travestissements, dont le plus réussi est certainement
celui du musicien ambulant, qui chante, en s'accompagnant sur la vielle, l'inénarrable chef-d'œuvre dont
les vrais Parisiens n'ont pas perdu la mémoire :
« C'est pour ma mère, il me respectera. »

M. Lassouche, en femme, offre un spectacle qui ne
serait pas déplacé dans un musée tératologique.

M^lle Gélabert s'est fait applaudir dans le rôle de
Fanchette, qui fut créé par M^lle Schneider, à côté de

M^me Donvé, très accorte et très gaie dans le rôle de la paysanne Claquette.

Je me reprocherais d'oublier M. Albert, autrement dit M. Brasseur fils ; ce jeune homme montre de la finesse et du naturel dans le rôle du gommeux Bébé de la Chicardière, qui devient au dénoûment l'heureux époux de Fanchette.

DCCXLIV

Odéon (Second Théatre-Français). 23 avril 1880.

LE PARAPLUIE

Comédie en un acte en prose, par M. Ernest d'Hervilly.

M. d'Hervilly est un fantaisiste et un ubiquiste. Naguère il étudiait les mœurs japonaises, et en tirait *la Belle Saïnara*. Passant aujourd'hui du Japon à la Grande-Bretagne, il considère la race anglo-saxonne, et se pose cette question : « Qu'est-ce qui distingue l'Anglais des autres hommes? Réponse : c'est son parapluie. » Un Anglais, même un *horse guard*, même un *life guard* en grande tenue, ne sort pas sans son parapluie. Il y tient plus que l'Allemand à sa pipe de porcelaine, que l'Espagnol à sa cigarette, que le Turc à sa barbe et que l'Arabe à son coursier.

Le jeune M. Bob Chester obéit donc fidèlement à l'instinct de sa race en ne se séparant jamais de son parapluie, qui paraît être un appendice ou un prolongement de sa frêle personne. Or, le jeune M. Bob a négligé, hier soir, miss Georgina en faveur de miss Barbara. Le dépit bien naturel de miss Georgina s'en

prend au parapluie de master Bob, et il faut que l'étoffe en soit singulièrement résistante pour résister à la grêle d'épigrammes acérées qui viennent s'abattre sur lui.

Master Bob se défend avec conviction. Le parapluie, c'est le bouclier d'un Anglais ; c'est son moyen de défense contre les éléments. Qui peut sans injustice reprocher à l'homme faible et isolé de porter toujours avec lui une arme pour déjouer les attaques de ses ennemis mortels ? Est-ce qu'on reproche à l'éléphant de sortir tous les jours avec sa trompe ?

Ces belles raisons ne calment pas les nerfs de miss Georgina qui chasse son discret adorateur.

Master Bob s'enfuit, sous le coup d'un tel chagrin qu'il en oublie son parapluie.

Mais il n'est pas plus tôt parti que la cruelle enfant se sent prise de remords. « Faut-il qu'il m'aime ! » se dit-elle, « pour avoir oublié cet affreux ami qu'il « chérissait ! » Et voilà que miss Barbara s'attendrit sur le parapluie; souvenir unique de celui qu'elle aimait sans se l'avouer, au point de le serrer sur son cœur en s'écriant : « Voilà tout ce qui me reste de « son amour et de son bonheur ! »

O surprise ! voilà Bob revenu. S'il avait laissé son parapluie, c'est qu'il avait emporté par mégarde celui de Georgina. Une telle méprise ne se peut réparer que par un prompt hymen. L'échange des parapluies était le symbole de l'échange des cœurs.

Ce plaisant badinage d'un homme d'esprit, dont le seul tort est d'écrire pour le paravent plutôt que pour la scène, a été favorablement accueilli.

Elle est spirituellement interprétée par M. Amaury, Mlles Caron et Kolb.

DCCXLV

Gymnase. 29 avril 1880.

Reprise des ENFANTS

Comédie en trois actes en prose, par M. Georges Richard.

La comédie de M. Georges Richard, que le Gymnase reprenait ce soir, fut jouée à la Comédie-Française il y a six ou sept ans, et, malgré l'appui qu'elle recevait de M. Got qui s'était chargé du rôle principal, elle ne se maintint pas longtemps sur l'affiche. Ce ne serait pas assez, pour expliquer la froideur du public, de dire que la prose de M. Georges Richard manque de littérature. Il faut aller plus loin et reconnaître que la donnée de la pièce, mettant en lutte la sensibilité du spectateur avec sa conscience, offre par elle-même des obstacles qui ne pouvaient être surmontés que par un talent supérieur.

Il s'agit d'un écrivain, d'un philosophe, appelé M. Pellegrin, que tout le monde croit marié et père de deux enfants, tandis qu'en réalité, Marguerite Pellegrin n'est que la maîtresse de l'homme dont elle porte le nom, et que l'aîné des deux enfants, Maurice, est le fils d'un premier amant demeuré inconnu.

Pellegrin se décide cependant à régulariser sa situation en épousant Marguerite et en reconnaissant les deux enfants. C'est à ce moment précis que l'ancien amant se montre. Il répond au nom de Boislaurier et il exerce la profession de consul général. En apprenant que Maurice est un excellent sujet, qui vient de remporter au grand concours le prix d'honneur pour les mathématiques spéciales et qu'il entrera certai-

nement à l'École polytechnique, M. de Boislaurier se sent pris de remords. Il voudrait réparer ses torts envers l'enfant ; mais Pellegrin lui démontre éloquemment que cette réparation tardive déshonorerait la mère, et M. de Boislaurier retourne à son consulat général.

La pièce de M. Georges Richard renferme des situations touchantes, qui produisent plus d'effet au Gymnase qu'à la Comédie-Française ; ce sont les théories et les déclamations qui gâtent tout. M. Georges Richard flétrit en passant les « politiquailleurs qui prêchent entre deux chopes » ; c'est à merveille. Mais M. Pellegrin ne se range-t-il pas, à son insu, parmi ces orateurs de brasserie, lorsqu'il déclare que nos lois sont mal faites ? Elles sont bien faites, au contraire, ou du moins tellement élastiques qu'elles permettent audit Pellegrin de reconnaître comme sien le fils de M. de Boislaurier, tandis qu'avec une législation plus sévère, M. Pellegrin ne pourrait être le père que des enfants qu'il aurait pris la peine de procréer lui-même. M. Georges Richard défend les droits de la famille ; l'intention est bonne. Mais il se fait de la famille elle-même une idée bien singulière puisque l'aventure domestique de M. Pellegrin aboutit à cette formule : « La famille, ce sont les enfants des autres. »

Je n'insiste pas, puisque le public du Gymnase, ayant beaucoup pleuré, a beaucoup pardonné.

En rendant compte autrefois de la première représentation, je signalais cette phrase étrange dite par M. Pellegrin, en regardant la table de travail de Maurice : « Cette table qui l'a vu grandir... »

Je constate avec humilité que ma remarque n'a servi de rien ; et ce soir, au Gymnase, comme il y a sept ans à la Comédie-Française, j'ai cherché, sans les apercevoir, les yeux de cette table clairvoyante.

M^{me} Fromentin donne à la coupable et repentante

Marguerite une physionomie intéressante, qui justifie le dévouement de Pellegrin ; les autres rôles sont bien tenus par MM. Landrol, Corbin, M^mes Alice Regnault et Depoix. Mais l'étrange consul général que M. Dufernex ! A quoi pensent nos ministres des affaires étrangères et quel peu de soin prennent-ils du prestige de la France !

DCCXLVI

Opéra. 30 avril 1880.

Débuts de Madame Montalba dans LES HUGUENOTS

L'orchestre de l'Opéra, je parle des fauteuils réservés au public, pourrait se définir : un lieu où l'on se réunit pour ne pas écouter la musique. Cent cinquante ou deux cents hommes du monde groupés par petits clubs de deux ou quatre personnes, regardent tout excepté la scène en se racontant toutes sortes d'histoires intimes à voix très basse, et ce susurrement, qu'ils croient imperceptible, élève entre la rampe et le fond de la salle une sorte de brouillard sonore qui intercepte la voix du chanteur, énerve le mordant des chanterelles et ne se laisse traverser que par la voix impérieuse des cuivres. De leur côté, les loges ne demeurent pas en reste ; et ce public inconscient et distrait, qui ne se tait que pour écouter la danse, prétend mesurer du premier coup la valeur d'une pauvre débutante dont les dents claquent de peur.

En dépit d'une indifférence décourageante, à laquelle les artistes préféreraient cent fois une sévérité raisonnée, M^me Montalba a fait apprécier ce soir

des qualités sérieuses, qui doivent l'engager à persévérer. La ressemblance qu'on a déjà signalée entre le visage de M^me Patti et celui de M^me Montalba est fort réelle sans être complète. Il faut dire cependant que M^me Montalba, plus jeune en réalité que sa célèbre compatriote, paraît au contraire plus marquée. J'ai cru m'apercevoir que cette circonstance exerçait une influence particulière sur les *dilettanti* qui m'entouraient.

La voix de M^me Montalba est étendue, depuis le registre grave qui a de l'ampleur, jusqu'au registre aigu, qui a de la sonorité; le *medium* semble plus faible; entre l'émotion passagère ou la fatigue de l'organe, on ne saurait distinguer qu'à la suite d'une audition ultérieure.

C'est dans le duo du troisième acte avec Marcel, que M^me Montalba nous a montré ses meilleures qualités de chanteuse dramatique, et ensuite dans le trio du cinquième acte, qu'elle a rendu avec beaucoup de sentiment et d'onction. Comme actrice, M^me Montalba ne mérite que des éloges; elle sait écouter, elle anime la scène sans exagération, elle possède, en un mot, les qualités essentielles d'un premier rôle lyrique.

Pour augurer définitivement de l'avenir qui l'attend à l'Opéra, il faut s'en remettre aux impressions d'un second début.

M. Villaret est un artiste consciencieux et méritant; mais, il faut avoir le courage de le lui dire, le rôle de Raoul n'est plus son fait. Je crois, d'ailleurs, qu'il se réservait pour le fameux duo du quatrième acte, qu'il a chanté avec beaucoup d'éclat et même de tendresse.

M. Gailhard est un superbe Saint-Bris, qui joue et chante avec une égale supériorité, M. Melchissédec relève le rôle de Nevers, abandonné dans ces derniers temps à des médiocrités qui, malheureusement, n'étaient qu'à moitié muettes.

Je suis ravi de ne pas connaître le nom de l'étrange ténor qui a glapi le rataplan ; celui-là n'a pas volé son joli succès d'hilarité.

L'orchestre ralentit les mouvements à tel point que M. Gailhard, s'écriant avec l'énergie que comportent les paroles « Trahison ! perfidie ! », n'a pu se faire suivre. Les chœurs lui ont répondu dix secondes trop tard : « Nous voilà ! nous voilà ! » avec le calme de gens à qui le chef d'orchestre faisait signe qu'ils n'avaient pas besoin de se presser.

Le ballet du troisième acte, toujours gai et brillant, nous a montré Mlles Fonta, Parent, Montaubry, Mérante et autres agréables ballerines, sorties de notre école de danse. Mais est-il possible de parler de la danse française sans songer à la retraite prématurée de Mlle Beaugrand, qui efface du cadre de l'Opéra actuel la seule « première danseuse française » qui s'y trouvât inscrite ?

Pour rien au monde je ne voudrais m'immiscer dans un débat entre artistes et directeur. Je ne parle de la retraite de Mlle Beaugrand qu'au point de vue général de l'art subventionné, dont l'Opéra a le monopole. Je comprendrais qu'une « première danseuse française » fût mise à la retraite pour céder la place à l'une de ses condisciples capable de la remplir. Mais il me semble que la suppression totale de cet emploi impliquerait, si elle était maintenue, le licenciement de notre école de danse. La question n'est pas nouvelle : « Que l'Opéra, écrivait un jour Nestor Roqueplan,
« laisse périr toute l'organisation chorégraphique
« dont il doit garder et entretenir les traditions, et il
« verra ce que deviendront ses opéras colossaux,
« quand ils ne pourront plus adoucir la torture des
« cinq actes par des divertissements confiés à des
« sujets de premier ordre et à des corps de ballets
« bien exercés et surtout encouragés. Détruisez le

« ballet, supprimez dans la troupe dansante l'ambi-
« tion, l'avancement, vous n'aurez plus que des
« masses sans émulation, résignées et stationnaires
« comme celles de tous les autres théâtres qui se
« mettent à l'occasion en frais de mise en scène et
« recrutent des danseuses de passage. »

Ne dirait-on pas que ces lignes ont été écrites en vue de la situation que crée aux danseuses françaises la retraite forcée, et à quelques égards inexplicable, de Mlle Beaugrand? Les abonnés de l'Opéra et le public tout entier ont manifesté leur opinion dans ce débat en décernant à Mlle Beaugrand une ovation spontanée la dernière fois qu'elle a paru sur la scène. Les regrets sont universels, et nous espérons qu'il en sera tenu compte.

DCCXLVII

Comédie-Française. 1er mai 1880.

Début de mademoiselle Bartet dans RUY BLAS

La reine Marie de Neubourg est une des figures les plus pures et les plus douces que Victor Hugo ait fait vivre au théâtre. Créature purement passive, elle tremble sous la menace de don Salluste, elle fléchit sous l'étreinte ardente de Ruy Blas ; épouse abandonnée d'un roi qui passa dans l'histoire comme un fantôme couronné, elle se débat entre des rêves séduisants et des réalités sinistres.

Le rôle, d'ailleurs bien tracé, présente dans sa personnalité sympathique une physionomie facile à sai-

sir ; les qualités de charme et de tendresse y suffisent, pourvu qu'elles s'illuminent, au dernier moment, d'un éclair de passion.

C'est ainsi que le rendaient M^{lle} Sarah Bernhardt et M^{me} Broisat; M^{lle} Bartet vient, à son tour, de l'interpréter dans le même sens, et avec le même succès.

Je me garderai bien d'esquisser l'ombre d'un parallèle entre M^{lle} Bartet et ses devancières, ni de diminuer la valeur de celles-ci en leur opposant l'ovation faite ce soir à la nouvelle reine d'Espagne. Je ne crois pas que le public qui vient d'applaudir si chaudement M^{lle} Bartet songeât le moins du monde à autre chose qu'à son plaisir actuel et à la manifestation de son opinion très spontanée.

La seule impression que suggère une interprétation qui se maintient avec raison sur une ligne déjà tracée, c'est que M^{lle} Bartet, se fiant moins que M^{lle} Sarah Bernhardt au charme purement mélodieux d'une diction musicale, s'attache davantage à certaines nuances de la pensée du poète; mais, alors qu'elle paraît raisonner un peu plus, elle ne cesse pas de sentir, et elle réalise avec son originalité propre le type de femme et de reine arraché tout palpitant des entrailles de l'histoire par le génie de Victor Hugo.

La soirée a été excellente pour M^{lle} Bartet comme pour la Comédie-Française.

DCCXLVIII

Palais-Royal. 3 mai 1880.

LA GIFLE
Comédie en un acte, par M. Abraham Dreyfus.

LES DEUX CHAMBRES
Comédie en un acte, par M. Maurice Ordonneau.

Le Palais-Royal, avant d'expédier sa troupe au Gaiety-Theatre de Londres, et de livrer sa salle aux architectes chargés de la reconstruire, ne peut renouveler son affiche qu'avec des spectacles coupés. Les petites pièces profitent de cette heureuse circonstance, qui leur laisse le champ libre encore pendant quelques semaines.

M. Abraham Dreyfus, le spirituel auteur de *la Victime*, n'a eu qu'à ouvrir son portefeuille ou son tiroir pour en faire sortir une nouvelle saynète, qui, je crois, avait paru dans les colonnes d'un journal illustré.

La Victime était une scène de la vie bourgeoise; *la Gifle* est une scène de la vie politique.

M. Blanc-Misseron est un député très gras, très chauve et très influent. En cherchant à pénétrer avant son tour dans le cabinet du ministre, il se fait flanquer une gifle par un solliciteur peu endurant.

Celui-ci est un ancien adjudant de chasseurs à pied, retraité sans avoir eu la croix et qui tient à obtenir cette réparation tardive. Le pauvre Chamberlot s'est mal marié; son beau-père, ancien marchand d'hommes, est mal vu dans le département de Sarthe-et-Loire; la croix d'honneur sur la poitrine de Chamberlot, qui

cependant, l'a bien gagnée, réhabiliterait le beau-père.

L'huissier du ministre, homme expérimenté, conseille à Chamberlot de faire apostiller sa demande par un personnage officiel. Rien de plus simple. Chamberlot écrit au député de Sarthe-et-Loire, dont il est à la fois l'électeur au point de vue politique et le locataire au point de vue civil. Or, ce député, c'est précisément Blanc-Misseron, que Chamberlot vient de souffleter sans le connaître. Voilà, par exemple, une grosse invraisemblance, car en province tout le monde se connaît.

Blanc-Misseron, en lisant la demande de Chamberlot, est transporté de joie. Voici pourquoi. Cette imposante nullité parlementaire ne s'exposerait pour rien au monde à se faire dégonfler par un coup d'épée. Mais Blanc-Misseron entrevoit dans l'affaire Chamberlot l'occasion unique d'un duel qui paraîtrait sérieux, et qui ne présenterait cependant aucun danger. Il ne s'agit que d'exploiter l'ambition de Chamberlot.

Mais celui-ci, très repentant de sa vivacité, s'empresse de faire des excuses; et Blanc-Misseron voit son duel lui échapper. Plus il veut se battre, plus Chamberlot se fait humble; mais, enfin, la patience lui échappe, et Blanc-Misseron reçoit une seconde gifle. Cette fois, il obtient son duel. Chamberlot sera le plus généreux des adversaires; il se laissera désarmer et décorer.

Il y a bien de l'esprit, bien de l'observation, mais aussi bien de la satire amère dans cette originale scène de mœurs, malheureusement trop vraies. Le député Blanc-Misseron, personnification aristophanesque de la médiocrité sans idées et sans scrupules, lâche des phrases dans le goût de celles-ci : « Fils de « 89, je dois accepter dans les faits le dogme de l'éga- « lité, alors même que la situation respective de nos « personnes en est la négation évidente. » Il a surtout

un mot épique lorsque Chamberlot, discutant les conditions du duel, parle de son honneur. « Ah ! » s'écrie Blanc-Misseron, « si nous faisons intervenir l'honneur « dans des affaires de ce genre ! »

M. Daubray joue le personnage de Blanc-Misseron avec beaucoup de talent ; il en fait ressortir toute la vanité bouffie, recouvrant à peine un fond insondable de sottise et de lâcheté.

M. Milher s'est montré comédien habile dans la scène où le vieux soldat fait violence à ses sentiments d'honneur militaire pour gagner l'appui du misérable pantin qui peut le faire décorer.

M. Abraham Dreyfus a touché cette fois à la véritable comédie, à celle qui vous laisse un peu triste à la chute du rideau.

Avant *la Gifle*, on a joué une petite comédie d'un très jeune auteur, M. Maurice Ordonneau. Elle s'appelle *les Deux Chambres*, parce que Mme Briolé essaie, le soir même du mariage de sa fille, d'obtenir qu'Edmond et Lucile achèvent la nuit, chacun de son côté, dans deux chambres séparées. De là des quiproquos nocturnes, une femme de chambre prise pour Lucile, puis Mme Briolé elle-même prise pour la femme de chambre, en un mot tout le cinquième acte du *Mariage de Figaro*, ramené par M. Ordonneau aux proportions exiguës d'un vaudeville sans couplets.

Il y a cependant une situation amusante qu'il faut porter à l'actif personnel de M. Maurice Ordonneau, je veux parler de la scène où Edmond, le nouveau marié, et Oscar, son ami intime, se retrouvent face à face tenant chacun une bouteille de champagne destinée à la même femme, c'est-à-dire à la femme de chambre de Mlle Lucile.

MM. Guillemot, Numès et Plet, Mmes Mathilde et Thorcy ont fait accepter cette bluette sans importance.

DCCXLIX

Variétés. 4 mai 1880.

NOS BEAUX-PÈRES

Comédie en un acte, par MM. Émile et Raoul de Najac.

L'ŒIL DU COMMODORE

Invraisemblance en un acte, par Cham et M. William Busnach.

Les deux beaux-pères de M. Serpolet s'appellent Ribec, ancien capitaine de dragons, et Radier, ancien architecte. M. Serpolet, veuf en premières noces de Mlle Radier, et remarié en secondes noces à Mlle Ribec, voyant son premier beau-père seul au monde, l'a gardé près de soi, et c'est même ce modèle du beau-père qui a déterminé son gendre à prendre une nouvelle épouse.

M. et Mme Serpolet, l'architecte Radier et le capitaine Ribec vivent en commun, et, comme on le devine, ce ménage à quatre est devenu le plus insupportable et le plus burlesque des enfers. Le beau-père numéro un et le beau-père numéro deux sont en querelle continuelle sur la politique, sur la cuisine, sur la pluie, sur le beau temps. De leur côté, les jeunes époux, tiraillés entre deux affections encombrantes et despotiques, trouvent à peine le temps de se dire qu'ils s'aiment. La discorde en arrive au point que Serpolet et Juliette songent à se séparer. Mais voilà que les deux beaux-pères, restés en tête à tête, se souviennent qu'ils étaient intimes amis avant le second mariage de leur gendre, et qu'ils passaient toutes leurs soirées à faire un interminable cent de piquet; et les voilà redevenus compères comme devant.

Ce que voyant, les jeunes époux, comprenant qu'ils sont de trop dans le ménage de leurs père et beaux-pères, leur abandonnent la place, et s'en vont faire en Italie un voyage de lune de miel qui durera longtemps.

La pièce de MM. de Najac père et fils repose sur une donnée amusante; elle est bien faite, et elle a complètement réussi. MM. Christian et Baron jouent avec leur verve ordinaire les deux rôles principaux; les autres sont agréablement tenus par M. Didier, Mmes Baumaine et Leriche.

Que dirai-je de *l'Œil du Commodore,* que l'affiche qualifie d'invraisemblance, et pour laquelle M. Christian a fait une annonce ainsi conçue : « La pièce que « nous allons avoir l'honneur de représenter devant « vous se passe à Charenton »? Voici à peu près ce que c'est : M. Beaudruchard, neveu d'un commodore qui fut son bienfaiteur, croit à la métempsycose; et il reconnaît son défunt oncle dans la personne du bœuf gras qu'on promenait sur le boulevard Montmartre. Il n'a pas de doute là-dessus, car le bœuf gras a un œil bleu et un vert, comme le commodore. Beaudruchard achète le bœuf gras, l'installe dans son appartement, lui monte une maison composée de l'Amour, de Vénus, du Temps, etc. Mais Beaudruchard s'était trompé. L'œil vert du bœuf gras était un œil de verre. Le bœuf gras est renvoyé à l'abattoir.

Je perdrais mon encre à juger cette charge extravagante qui aurait dû rester entre les quatre murs de l'atelier pour lequel elle était faite. En entendant le nom de Cham, le public a gardé un silence de bon goût, qui était un dernier hommage à l'artiste spirituel et au philosophe souriant que nous avons tant aimé.

Entre les deux pièces nouvelles, on a repris *Lolotte,* qui rentre au théâtre des Variétés, auquel elle était primitivement destinée. Mme Céline Chaumont était

tellement enrhumée qu'elle n'a pu chanter ses couplets ; mais le rhume passe et l'esprit reste ; M^me Chaumont aura bien vite retrouvé tous ses moyens. Le rôle de la baronne Pouf, par exemple, a bien perdu en changeant d'interprète : en entendant M^me Delessart, on n'a pensé qu'à M^lle Massin, qui donnait au rôle de la grande dame étrangère une physionomie si piquante, un ton si juste et si fin.

DCCL

Gaîté. 6 mai 1880.

LA SAINTE LIGUE

Drame historique (???) en cinq actes et neuf tableaux,
par MM. Georges Richard et Émile Launet.

La Sainte Ligue est moins un drame qu'une succession de tableaux empruntés à l'histoire de France, depuis la journée des barricades jusqu'à l'assassinat de Henri III par Jacques Clément. Quand je dis tableaux, il ne faut pas prendre l'expression au pied de la lettre. L'art n'a rien à voir ici, et les enluminures exécutées par MM. Georges Richard et Emile Launet rappellent tout au plus l'imagerie d'Épinal, chère aux marchands de macarons qui crient « à tout coup l'on gagne ! » sous les frais ombrages du parc de Saint-Cloud.

Au milieu des complots et des assassinats, on discerne à peine un petit roman d'amour entre un royaliste nommé le chevalier des Arcis et la jeune Laurette, fille du farouche ligueur Crucé.

Cette absurde élucubration, conçue dans le style le

plus bas et le plus trivial, ne mérite pas qu'on la discute. Je ne m'arrête pas aux turlupinades antireligieuses sur l'effet desquelles on comptait et que la claque soulignait de ses applaudissements avinés.

Je me borne à signaler la tolérance de la censure pour des obscénités flagrantes telles que celle-ci, que je n'hésite pas à reproduire, afin d'avertir les honnêtes gens qui seraient tentés de franchir le seuil de la Gaîté. Quelqu'un dit que la duchesse de Montpensier, sœur du duc de Guise, a un amant. — Mais elle est boiteuse ! — répond un autre. — Qu'importe ! réplique le premier ; il paraît que cela ne s'aperçoit plus quand elle est au lit. Cet échantillon de littérature républicaine donne une idée du reste.

L'un des auteurs annonçait aujourd'hui que sa pièce « ferait passer un mauvais quart d'heure aux journalistes réactionnaires ». Ce dramaturge se faisait vraiment trop modeste. Ce n'est pas un mauvais quart d'heure que nous avons passé, en compagnie du public, mais quatre mauvaises heures. Le comte de Lauraguais, plaidant pour Sophie Arnould contre le prince d'Hénin, avait décidément tort : on ne meurt pas d'ennui. La preuve, c'est que j'ai survécu à *la Sainte Ligue*.

Les principaux rôles sont remplis par des artistes qui méritaient un meilleur sort. Un débutant, M. Laty, représente avec intelligence un Henri III sans courage et sans résolution, qui n'est pas celui de l'histoire, et dans lequel on reconnaîtrait difficilement le héros de Jarnac et de Moncontour. M. Albert Lambert prête sa chaleur communicative au personnage de d'Aubigné, qui n'est pas d'une moindre fantaisie que celui du roi de France. Enfin, Mlle Hadamard, dont les qualités de finesse et de diction trouveraient si facilement leur emploi au Vaudeville ou au Gymnase, donne de la vie et de l'intérêt au rôle à peine indiqué de Laurette.

. Quant à M. Georges Richard, qui s'est réservé comme acteur la noble tâche de livrer la religion et les choses saintes à la dérision publique, il joue comme il écrit.

DCCLI

Athénée-Comique. 14 mai 1880.

LES DINDONS DE LA FARCE

Comédie en trois actes, par MM. Charles Monselet et Lemonnier.

Un jeune écrivain qui n'a pas encore débuté au théâtre, M. Grangeneuve, vient de publier en toute hâte une comédie en un acte en vers, qu'il destinait au Théâtre-Français, et qui s'appelle *les Dindons de la farce*. Cette publication prématurée avait pour but de prendre date avant la pièce de l'Athénée, qui porte un titre identique à celle de M. Grangeneuve. Précaution bien inutile, on peut le dire aujourd'hui, car la vieille anecdote sur laquelle M. Grangeneuve a broché une comédie qui renferme deux ou trois scènes très amusantes, n'a pas le moindre rapport avec la bouffonnerie écrite par MM. Charles Monselet et Lemonnier, pour le petit théâtre de M. Montrouge.

Le dindon de la farce accommodée par M. Grangeneuve, c'est un mari qui prend tant de soins ingénieux pour conserver son honneur qu'il arrive à paraître ce qu'il n'est pas, et finalement à devenir réellement ce qu'il paraissait être.

Dans la pièce de MM. Monselet et Lemonnier, il y a trois maris et par conséquent trois dindons. Ces trois imbéciles, nommés Saint-Olive, Taphanel et Cosroës,

croient avoir à se plaindre d'un jeune calicot parisien, nommé Valentin Beaurayon. Comme ils sont absolument stupides, ils imaginent une vengeance qui consiste à faire le bonheur de Valentin, en le mariant à une jeune et charmante héritière, M^lle Amélie Formose, fille d'un riche marchand de vins de Champagne, à Reims. Le mariage s'accomplit sans difficulté ; mais le trio des maris trompés s'est trompé lui-même en cette aventure. Le séducteur de leurs femmes, ce n'est pas Valentin Beaurayon, c'est M. Beaurayon père, un vieux mauvais sujet qui s'appelle par conséquent Gustave (on sait que Gustave ou le mauvais sujet fut célèbre, au temps de la Restauration, sous la triple forme du roman, du drame et de la gravure à la manière noire). MM. de Saint-Olive, Taphanel et Cosroës ont donc manqué leur vengeance. Ce qui complique l'intrigue naïve des *Dindons de la farce*, c'est que Beaurayon père croit reconnaître dans M^me Formose, la belle-mère de son fils, une ancienne maîtresse à lui, et qu'il arrive à supposer que M^lle Formose pourrait bien être sa propre fille à lui Beaurayon. Heureusement, on en est quitte pour la peur ; Beaurayon père a été induit en erreur par une ressemblance ; son ancienne maîtresse était la sœur de M^me Formose, et, en apprenant que cette personne, qu'il a beaucoup aimée, et qui ne doit plus être de la première jeunesse, est encore libre de son cœur et de sa main, il va la rejoindre aux États-Unis d'Amérique, qu'elle habite présentement.

M. Montrouge est très amusant dans le rôle de Beaurayon père ; il a soutenu la pièce jusqu'au bout. Le public des premières représentations se montre d'ordinaire assez froid pour le répertoire de l'Athénée-Comique ; cela ne veut pas dire que *les Dindons de la farce* seront moins heureux que d'autres pièces qui n'avaient pas été accueillies avec plus d'enthou-

siasme, et que la verve et la veine de M. Montrouge n'en ont pas moins conduites jusqu'à leur centième représentation.

DCCLII

Opéra. 15 mai 1880.

Reprise de SYLVIA

Ballet en trois actes et cinq tableaux,
par MM. Jules Barbier et Mérante, musique de M. Léo Delibes.

En reprenant le ballet de *Sylvia*, l'Opéra ne sert pas moins les intérêts de son répertoire que les plaisirs du public. Un joli ballet d'intérêt poétique, fertile en tableaux animés et brillants, une danseuse de *primo cartello* reparaissant dans un rôle dessiné tout exprès pour elle, ce sont là des éléments considérables d'attraction; mais l'ingénieux livret de MM. Jules Barbier et Mérante et le talent vigoureux de Mme Rita Sangalli laissent la première place du succès à la partition de M. Léo Delibes, un chef-d'œuvre de grâce et de jeunesse, de science et d'inspiration.

La partition de *Sylvia*, qui ne comprend pas moins de dix-huit morceaux, dont quelques-uns sont très largement développés, a été conçue et exécutée par le jeune maître non comme une suite d'accompagnements pour marquer le rhythme chorégraphique, mais comme une œuvre lyrique ayant sa valeur musicale absolument indépendante. Cela est si vrai, que le plus grand succès des concerts de l'Hippodrome, il y a deux ans, fut certainement pour les fragments de la par-

tition de *Sylvia*, qui, de ce seul coup, devint subitement populaire. *Sylvia* est un opéra dansé.

Hier soir, le public retrouvait et saluait au passage les principaux morceaux de cette musique si fraîche et si poétique : d'abord la fanfare des chasseresses, à la fois éclatante et mystérieuse, telle que devaient l'entendre Actéon et Endymion, ces deux amoureux si diversement traités par la fière déesse; puis la valse lente qui semble dérobée à l'âme de Weber; le pas des esclaves éthiopiens, au rhythme si franc et si joyeux ; la marche et le cortège de Bacchus ; la barcarolle en *la bémol* du saxophone alto ; la romance plaintive du violon solo, qui exprime avec un charme si pénétrant les douleurs amoureuses du berger Amintas ; enfin le célèbre *scherzetto* des *pizzicati* et la variation-valse qui précède le dernier finale. Tout a été compris, goûté avec l'attention la plus délicate par un public littéralement ravi.

Le cadre est digne du musicien. Tout le monde sait que la forêt du premier acte, due à M. Chéret, est un chef-d'œuvre de peinture et de plantation. Le temple de Diane, peint par MM. Rubé et Chaperon, avec les flots bleus de l'Archipel au dernier plan, est baigné d'autant de soleil que le bois sacré de M. Chéret renferme d'ombres et de mystère.

Les costumes, dessinés par M. Lacoste, sont d'une variété surprenante et d'un goût exquis.

Le rôle de la nymphe Sylvia appartient à Mme Rita Sangalli par le droit de la création; c'est toujours la danseuse énergique que nul tour de force n'intimide, et dont les variations intrépides donnent la sensation du vertige. Les Grecs anciens auraient jugé que cette danse était celle des bacchantes plutôt que d'une chaste nymphe de Diane; mais les qualifications n'y font rien. Mme Rita Sangalli est une artiste d'un très grand talent, que le public ne se lasse pas d'applaudir et qu'il a rappelée plusieurs fois dans la soirée.

Je n'ai aucun des préjugés courants contre la danse des hommes; et M. Mérante me plaît comme un premier ténor. Le rôle du berger Amintas est un des meilleurs de ce Capoul dansant.

M^lle Sanlaville tient avec beaucoup de grâce mutine le rôle de l'Amour, qu'elle a créé.

La belle M^me Montaubry remplace, en qualité de Diane, la non moins belle M^me Marquet, admise prématurément à une retraite qu'elle ne demandait guère et qu'elle ne méritait pas.

DCCLIII

Gymnase. 18 mai 1880.

Reprise d'ANDRÉA

Comédie en quatre actes et six tableaux,
par M. Victorien Sardou.

Je viens de relire l'article que j'écrivais sur *Andréa* en sortant du Gymnase après la soirée du 18 mai 1873. J'en parlais comme d'une des pièces les plus gaies et les plus brillantes qu'on eût données depuis longtemps.

Comment se fait-il que la représentation de ce soir se soit trouvée si peu d'accord avec mes impressions premières comme avec mes souvenirs ? Expliquons ce contraste sans phases; l'interprétation nouvelle d'*Andréa* est lugubre.

Je rappelle, uniquement pour donner une clarté suffisante à mes observations, qu'Andréa est la jeune et charmante femme d'un des plus aimables seigneurs de la cour de Vienne, le comte Stephan de Tœplitz. Enivré par les joies de la jeunesse, de la fortune et du

plaisir, le comte Stephan se laisse prendre d'un caprice pour la danseuse Stella, au point de vouloir fuir avec elle. La comtesse Andrea se désespère d'abord, mais, guidée par les conseils du directeur de la police Kaulben, qui empêche la fuite du comte en le faisant arrêter comme fou, elle parvient à guérir son mari d'une passion toute de tête ; « sa grâce est la plus forte », suivant la délicieuse expression de Molière, et l'amour honnête demeure vainqueur du caprice d'un instant.

M. Victorien Sardou compte dans son riche répertoire des œuvres plus sérieuses et plus durables, mais il n'a rien écrit de plus vif, de plus varié, ni de plus agréable que cette comédie ingénieuse et facile. M^{lle} Pierson était ravissante dans le rôle de la comtesse, et M. Andrieu, aujourd'hui pensionnaire du théâtre Michel à Saint-Pétersbourg, donnait au personnage du comte la légèreté, l'étourderie, l'inconscience, qui le rendaient vraisemblable et excusable. J'accusais même, en ce temps-là, M. Andrieu d'exagérer la fragilité de ton du comte Stéphan, et de le montrer quelque peu « petit garçon ». M. Guitry, qui lui succède sans le faire oublier, est tombé dans l'excès contraire. Il nous montre un personnage quasi farouche, à la fois sombre et glacial, qui répand comme un nuage d'ennui morose sur cette peinture de genre. J'ai déjà signalé le défaut qui, chez M. Guitry, paraît devenir chronique, de parler à voix basse, comme s'il était atteint d'aphonie. Je ne crois pas que, ce soir, il ait prononcé deux paroles distinctes : il aurait fallu, pour l'entendre, posséder l'ouïe prodigieuse des sauvages, qui, en posant l'oreille contre terre, entendent l'herbe pousser, phénomène moins extraordinaire à coup sûr que de saisir un seul des vagues murmures qui composaient ce soir toute la diction de M. Guitry.

M^{me} Alice Regnault abordait pour la première fois les grands rôles. Il serait injuste de ne pas reconnaître que la débutante, car c'était un vrai début pour elle, a fait des progrès considérables qui attestent des études sérieuses et une ferme volonté d'arriver. M^{me} Alice Regnault, dans certain passage du beau rôle d'Andréa, qu'elle a dit avec beaucoup d'intelligence et de charme, est arrivée à un succès mérité; mais la force lui manque pour un rôle de si longue haleine; la voix surtout, incertaine et faible, se prête encore mal aux longs développements.

M^{lle} Dinelli a de la verve, mais de la verve commune et brutale, dans le rôle de la danseuse Stella, auquel M^{me} Fromentin s'efforçait, au contraire, de prêter les séductions sans lesquelles la passion du comte Stephan serait plus voisine du vice que de l'erreur.

En revanche, j'ai retrouvé M. Landrol excellent comme il y a sept ans dans le rôle du galant magistrat Kaulben, l'un des meilleurs de la pièce, et M. Corbin vaut bien M. Numa fils, à qui le petit rôle du gommeux Balthazar fit une réputation.

M^{lle} Lesage a joué avec beaucoup d'esprit et d'élégance le rôle épisodique de la baronne Técla.

DCCLIV

Vaudeville. 19 mai 1880.

NOS DÉPUTÉS EN ROBES DE CHAMBRE

Comédie en quatre actes, par M. Paul Ferrier.

Feu Clairville fit jouer au Vaudeville, en 1849, une pièce intitulée *les Représentants en vacances*, titre qui

indique clairement le sujet de la pièce de M. Paul Ferrier. Les députés du département imaginaire qui a pour chef-lieu la ville de Montvallon profitent des vacances parlementaires pour regagner leur domicile et s'y reposer si faire se peut; mais cela ne se peut pas. Harcelés par leurs électeurs, grugés par les entrepreneurs d'ovations, manifestations et banquets, assassinés par les comices agricoles, les réunions publiques et les couronnements de rosières, ils s'empressent de regagner Paris, la seule ville du monde où l'on puisse vivre en paix. Voilà le cadre dans lequel M. Paul Ferrier a fait mouvoir une intrigue quelconque, suffisante cependant pour une pièce toute en portraits et en scènes épisodiques.

Les principaux groupes sont représentés dans cette satire au gros sel par le docteur Lecouvreux, député de la gauche, le baron de Castel-Meillan, député de la droite, et par M. Montescourt, député du centre. Montescourt, qui ne dit jamais ni oui ni non, n'a pu se décider encore au mariage, et se trouve pris, en amour comme en politique, entre deux maîtresses exigeantes : Mme Chamoisel, femme d'un pharmacien qu'elle a poussé à la dignité de maire de Montvallon, et Mlle Paquita, première chanteuse du théâtre des Bouffes-de-l'Ouest, qui est venue le rejoindre malgré lui.

Montescourt, fort embarrassé par cette dernière incartade, fait passer Paquita pour une conférencière qu'on attend, et qui doit parler sur un sujet inédit pour les Montvallonnais, la moralisation progressive de la femme par la suppression des armées permanentes. Paquita accepte le rôle qu'on lui offre, et c'est elle qui préside le plus sérieusement du monde au couronnement d'une rosière. Mais la supercherie se découvre; les députés, qui tous avaient fait la cour à Paquita, se trouvent compromis, et se hâtent de rentrer à Paris, où ils pourront mener à leur aise la vie de

garçon. Seulement, ils avaient compté sans leurs femmes ; M^mes Lecouvreux et de Castel-Meillan rejoignent ces messieurs à la gare ; Montescourt épouse la nièce de Castel-Meillan, et le préfet, subitement dégommé, enlève Paquita.

A travers cette action peu serrée, se déroulent des scènes plaisantes, animées par nombre de traits heureux. Le carottage, qu'on me passe le mot, pratiqué par l'électeur sur son mandataire, est symbolisé avec une cruelle exactitude par le paysan Cyrille, qui oblige son député, le docteur Lecouvreux, à accoucher M^me Cyrille, à éteindre un incendie, à payer les pompiers et à l'indemniser de la perte d'un âne. Finalement, Cyrille, nommé chef de gare par l'influence de Lecouvreux, lui fait payer vingt francs pour lui réserver un compartiment.

Il y a encore l'entretien des deux préfets, l'ancien et le nouveau, qui ne manque ni de comique ni de vérité. Le nouveau, qui tombe des nues, demande à son successeur quelques renseignements sur le pays, afin de pouvoir prendre la parole au Comice agricole : l'ancien fait mieux, il offre à son prédécesseur un discours tout rédigé. — « Ah ! vous avez eu le temps « d'écrire un discours ? » dit le nouveau préfet. — « Non, « répond l'ancien, je le tiens de celui que j'ai rem- « placé. »

Les plaisanteries et les mots de la pièce ne sont tous ni du premier choix ni de la première fraîcheur ; mais on en rencontre quelques-uns qui ne sont pas sans mérite, par exemple cette excuse de Lecouvreux, à qui l'on reproche d'avoir défendu la gendarmerie : « Oui ! « mais je l'ai défendue mollement ! » Ceci est un trait de haute comédie, qui peint toute une politique et toute une situation.

M. Paul Ferrier a su passer sans s'y brûler à travers ces charbons ardents ; sa pièce est gaie, piquante

et cependant inoffensive. Si des improvisations de ce genre pouvaient garder en tout une stricte justice et ne jamais manquer de tact, on reprocherait avec raison à M. Paul Ferrier le personnage du baron de Castel-Meillan. Qu'un seul de ses trois députés se grise, et que ce soit précisément le représentant de la droite, voilà qui n'est pas conforme aux indiscrétions les plus connues de l'histoire contemporaine.

Somme toute, la pièce de M. Paul Ferrier a beaucoup amusé, malgré les longueurs du quatrième acte qui gagnerait beaucoup à être resserré, non-seulement par des coupures, mais aussi un jeu plus pressé de la part des acteurs. Le nom de M. Paul Ferrier a été accueilli par de nombreux applaudissements traversés par un seul sifflet, qui a été lui-même conspué par la majorité des spectateurs.

La pièce est bien jouée, mais elle comporte un si grand nombre de rôles que je dois me borner à signaler M. Delannoy, dans le rôle du docteur Lecouvreux, M. Parade sous les traits du baron de Castel-Meillan, M^{lle} Massin, qui dessine spirituellement la silhouette de la chanteuse Paquita, M^{me} Hélène Monnier, pleine d'entrain dans le rôle de la pharmacienne qui fait de son mari un maire pour favoriser la réélection de son amant, puis un préfet pour la combattre ; M^{mes} de Cléry, Goby et Abadie. N'oublions pas enfin M. André Michel, qui donne beaucoup de relief au paysan Cyrille, ce représentant impudent et roublard du moderne Démos.

DCCLV

Théâtre des Arts. 20 mai 1880.

MADAME GRÉGOIRE

Vaudeville en quatre actes, par MM. Paul Burani et Ordonneau.

Savez-vous pourquoi Grégoire désigne dans les chansonniers bachiques, depuis le dix-huitième siècle, le type du buveur? La raison m'en apparaît évidente, au seul souvenir de ces deux vers de Sedaine :

> Moi, je pense comme Grégoire :
> J'aime mieux boire.

C'est simplement une affaire de rime. Quant à M^{me} Grégoire, elle est naturellement la femme de son mari, c'est-à-dire du buveur, et devient, à ce titre, le type de la cabaretière. Tous les chansonniers l'ont célébrée, et Scribe lui-même n'a pas dédaigné d'en faire l'héroïne d'un opéra-comique, joué au Théâtre-Lyrique en 1861, et aussi profondément oublié que la musique écrite par Clapisson sur un des *libretti* les plus médiocres qu'ait improvisés l'auteur de *la Juive*.

MM. Paul Burani et Ordonneau n'ont emprunté à Scribe que le titre de leur vaudeville, qui ressemble beaucoup plus à un tas de pièces connues, *le Cabaret de la Pomme de Pin*, *les Prés Saint-Gervais*, *la Boulangère a des écus*, etc.

Leur M^{me} Grégoire tient un cabaret très fréquenté par un régiment de dragons. Le maréchal des logis La Brisée fait la cour à M^{me} Grégoire, et les dragons Brin-d'Amour, Fine-Oreille et la Grenade content fleurette aux trois nièces de M^{me} Grégoire, M^{lles} Lucette, Corinne et Madeline.

Au travers des amours de ces trois dragons et de ces trois grisettes viennent se jeter trois grands seigneurs, le margrave d'Anspach, le vidame de je ne sais où et le financier Poupardin, qui poursuivent trois actrices en renom, M^{lles} Clairon, Beaugency et Dangeville, et sont eux-mêmes poursuivis par leurs femmes : la margrave d'Anspach, M^{me} Poupardin et la vidamesse. Je n'essayerai pas de raconter l'imbroglio parfois obscur qui mêle ce quintuple trio, faisant passer les grands seigneurs pour des dragons, les dragons pour des grands seigneurs, les grisettes pour des grandes dames, les grandes dames pour des actrices, et ainsi de suite. Au dénoûment, M^{me} Grégoire devient la femme du maréchal des logis et la tante des trois dragons.

De jeunes compositeurs, appelés Cœdès, Serpette, Planquette, ont écrit pour le vaudeville du théâtre des Arts des airs et des morceaux d'ensemble, dont quelques-uns ont été fort goûtés, entre autres une valse chantée en chœur au premier acte, dont la tournure mélodique a du charme et de la distinction.

M^{me} Thérésa, qui joue M^{me} Grégoire, est naturellement la protagoniste de la pièce. On lui a fait répéter presque tous ses morceaux, parmi lesquels je citerai la romance du premier acte, *J'ai passé par là*, et l'air bouffe *Je suis un drôle de commissaire*. Je réserve une mention spéciale pour une vieille chanson, très connue des amateurs, la chanson du soldat qui a tué son capitaine. C'est un petit poème populaire, d'une naïveté exquise et d'un sentiment profond, que M^{me} Thérésa a dit avec une émotion sincère et un accent tragique qui ont fait couler des larmes au milieu d'une bouffonnerie qui ne laissait pas prévoir un pareil intermède. La vieille chanson est un chef-d'œuvre, et M^{me} Thérésa l'interprète en grande artiste.

Cela peut suffire au succès de *Madame Grégoire*, et compenser bien des longueurs fatigantes et des crudités qui dépassent vraiment la limite.

Parmi les acteurs qui secondent tant bien que mal M^me Thérésa, je ne nommerai que M^me Blanche Méry, qui joue plus agréablement qu'elle ne chante, et M. Delorme, le maréchal des logis, qui a du comique et du naturel.

DCCLVI

Porte-Saint-Martin. 1^er juin 1880.

LA MENDIANTE

Drame en cinq actes, par MM. Anicet Bourgeois
et Michel Masson.

La Mendiante, représentée pour la première fois à l'ancienne Gaîté du boulevard du Temple le 22 avril 1852, eut l'insigne honneur de recevoir, des mains de l'Académie française, un prix de deux mille francs comme l'un des ouvrages les plus utiles aux mœurs. C'est la *Gabrielle* du mélodrame.

A Dieu ne plaise que j'ose m'égayer, à ce sujet, aux dépens de l'Académie française ni de *la Mendiante*. Je reconnais que l'ouvrage de MM. Anicet Bourgeois et Michel Masson, rempli de bonnes intentions et d'honnêtes maximes, offre en outre assez d'intérêt et d'émotion pour plaire aux personnes qui aiment à déverser en public l'excédant de leurs économies lacrymatoires.

Le personnage principal, Marguerite Berghen, femme d'un riche forgeron de Marienberg, a trompé son mari pour un jeune godelureau qui certes ne le

valait pas. Chassée de la maison conjugale, condamnée à ne plus voir sa petite fille Marie qu'elle adore, Marguerite est frappée successivement par les plus affreux malheurs : abandonnée par son amant, elle devient aveugle, et elle mendie son pain sur les routes.

Cependant, des saltimbanques ont volé la petite Marie, et tandis que le père affolé fait des recherches inutiles, c'est la mère aveugle qui reçoit cette grâce du ciel de devenir l'instrument du salut et de la délivrance de son enfant.

Le père, attendri, désarmé et reconnaissant, pardonne à la femme adultère, mais repentie et punie.

L'écueil de ce sujet pathétique, c'est l'exagération des bons sentiments. Marguerite Berghen possède toutes les qualités, toutes les délicatesses, et pratique tous les dévouements; elle est si parfaite qu'on finit par ne plus rien comprendre à la culpabilité de cette femme si extraordinairement vertueuse.

Quant au forgeron Jean-Paul, il n'est pas seulement le meilleur des fils, le plus fidèle des époux et le plus tendre des pères; il est fort comme Samson, brave comme Duguesclin, ardent comme Saint-Preux et éloquent à la manière d'un Fénelon qui aurait fréquenté M. Prud'homme.

L'Académie française aura certainement considéré comme très utile aux mœurs le repentir de la malheureuse qui a osé tromper le plus sublime des forgerons; mais n'eût-il pas été plus utile aux mœurs qu'elle ne le trompât pas?

M. Paul Deshayes joue avec une conviction herculéenne le rôle de Jean-Paul Berghen; il a eu des élans paternels et conjugaux d'une grande vérité, et il a fait couler de vraies larmes.

Mme Lacressonnière est très touchante sous les traits de la pauvre Marguerite Berghen.

Citons encore une petite fille de dix ans, Mlle Lamart,

qui est fort intelligente; deux débutantes, M^lles Cassan et Verdier, qui animent des rôles secondaires, et M^lle Jeanne-Marie, qui a eu beaucoup de succès dans le rôle d'une jeune servante sensible et dévouée.

Mais, mon Dieu, qu'on a donc pleuré! Au troisième acte, il pleuvait aussi fort dans la salle que sur le boulevard. De même que la pluie du ciel est utile aux biens de la terre, la pluie du cœur est utile aux mœurs, qu'elle rafraîchit et fait reverdir. A la centième représentation de *la Mendiante*, on ne reconnaîtra plus Paris.

DCCLVII

Ambigu. 9 juin 1880.

LES MOUCHARDS

Pièce en cinq actes et neuf tableaux,
par MM. Jules Moinaux et Paul Parfait.

La pièce de MM. Jules Moinaux et Paul Parfait n'est précisément ni un vaudeville, puisqu'il y a mort d'homme à la dernière scène, ni un drame, puisqu'on y rit tout le temps. Ce n'est pas une étude d'actualité, puisque la scène se passe en 1827, ni un tableau historique, puisque les hommes et les choses y sont vus à travers le prisme d'une fantaisie caricaturale. Ce n'est pas une chute, quoiqu'on ait un peu sifflé; ce n'est pas non plus un succès, quoiqu'on ait applaudi. L'intrigue n'en est pas claire, puisque peu de spectateurs l'ont comprise; elle n'est cependant pas impénétrable, puisque je vais vous la raconter.

M. Georges Tellier est un conspirateur, membre d'une société secrète, et condamné à mort par contu-

mace pour complot contre la monarchie. Sa tête étant mise à prix, il ne trouve rien de mieux à faire que de revenir à Paris, où sa présence est immédiatement signalée aux cinq polices qui se superposent, s'entrecroisent et s'annulent : la police générale, la préfecture, la gendarmerie, le cabinet et le château. Georges Tellier est le frère d'une jolie veuve appelée Mme Fauvelle, que courtise un homme mystérieux nommé Dangély. Ce Dangély est un espion du grand monde; bien accueilli dans le parti libéral, il le trahit au profit de la police. Instruit que Mme Fauvelle cache un homme chez elle, il entreprend de le faire arrêter; mais Mme Fauvelle, dans son aveuglement, met son frère sous la protection de l'homme qui la lui a offerte avec son cœur et sa main.

Dangély recueille l'inconnu dans sa propre maison sans savoir qu'il abrite le frère de Mme Fauvelle et le conspirateur Tellier. Il ne tarde pas toutefois à apprendre la vérité, car Georges Tellier est amoureux de Mlle Andrée Dangély et se fait loyalement connaître. Dangély passe d'une angoisse à une autre; car si sa jalousie est dissipée, il se trouve placé dans la cruelle alternative, ou de se perdre soi-même en protégeant un conspirateur condamné à mort, ou de mettre le comble à son infamie, en livrant l'homme qui est à la fois son hôte et le fiancé de sa fille. Il se décide cependant pour ce dernier parti.

Heureusement pour Georges, Andrée découvre la honte paternelle et elle fait fuir celui qu'elle aime, au moment même où Dangély allait le livrer. Georges se réfugie chez un Gascon nommé Capoulade, dont il avait fait la connaissance dans la diligence de Bordeaux ; ce Capoulade, type de méridional vantard, hâbleur, audacieux, mais bon garçon, est arrivé de Castel-Sarrazin à Paris sans le sol, et se fait passer pour le cousin de M. de Villèle, ministre des finances. Cette parenté

problématique, habilement exploitée, jointe à quelques billets de mille francs gagnés à la roulette, séduit le bonnetier Grimblot, qui loge Capoulade chez lui et veut en faire son gendre. C'est chez Capoulade que Georges trouve un asile dont il est bientôt débusqué par la police; Capoulade se fait bravement arrêter au lieu et place de son ami, et, après un interrogatoire burlesque, se voit soudainement mis en liberté grâce à une lettre de M. de Villèle, qui accorde une place de confiance à « son cousin ». — « C'était donc vrai ! » s'écrie le méridional en apprenant sa nomination.

Bref, Georges Tellier se réfugie une dernière fois chez sa sœur; Andrée, qui allait lui porter un sauf-conduit qu'elle avait délicatement volé dans le porte-feuille de son père, reçoit un coup de poignard, qui ne paraît pas mortel, et Dangély, s'apercevant un peu tard que sa fille possède ses secrets, met un terme à ses ignominies en se brûlant la cervelle.

Cette rapide analyse, en condensant la pièce, lui donne l'apparence d'une consistance et d'une suite qu'elle n'a pas en réalité. Elle est hachée menu par tableaux très courts, divisés en un nombre infini de petites scènes sans développement, écrites en phrases inachevées. Les personnages entrent et sortent dix fois en cinq minutes sans motif appréciable. Cela ressemble moins à une pièce qu'à un roman dont on aurait pris successivement, non pas même les chapitres, mais les sommaires. Les lecteurs du *Figaro* remarqueront d'eux-mêmes les analogies que présente le sujet des *Mouchards* avec *l'Epingle rose* de M. Fortuné du Boisgobey, qui obtint dans ses colonnes un si légitime succès.

Certaines scènes, vraiment trop naïves et qui relèvent plutôt de la parade que du drame, par exemple l'entrée des trois ministres muets qui viennent, dans le tableau de la préfecture de police, contempler

les prétendus conspirateurs qui ne sont autres que le cousin de M. de Villèle et son beau-père le bonnetier, ont été sévèrement tancées par le bon sens des spectateurs. Le gros public lui-même, qu'on croyait disposé à rire aux dépens de la police et de l'ordre social, a semblé prendre parti pour M. Andrieux plutôt que pour M. Yves Guyot.

Cependant *les Mouchards* ont été sauvés, provisoirement du moins, par des circonstances atténuantes, d'abord la mise en scène qui, dans quelques parties, est amusante et curieuse ; puis par un acteur que j'ai, pour ma part, apprécié depuis longtemps, qui avait fait en grande partie le succès de *l'Assommoir* et qui, presque seul, a préservé *les Mouchards* du destin funeste qui leur paraissait réservé. Je veux parler de M. Dailly, qui dessine le personnage de Capoulade avec la verve la plus réjouissante, contenue par une extrême finesse dans les limites de la bonne plaisanterie. M. Dailly a été rappelé à plusieurs reprises et applaudi comme il le méritait. M. Mousseau lui donne gaîment la réplique dans un rôle d'agent de police qui n'a jamais arrêté personne.

Les autres rôles, mal tracés, incohérents, obscurs, sont remplis avec conscience, par MM. Lacressonnière et Delessart, Mmes Lina Munte et Schmidt.

DCCLVIII

Théatre des Nations. 22 juin 1880.

CLARVIN PÈRE ET FILS

Comédie en quatre actes en prose, par M. Albin Valabrègue.

La comédie de M. Albin Valabrègue devait être

tout d'abord représentée sur la petite scène du Troisième Théâtre-Français, au boulevard du Temple. On l'y aurait peut-être mieux appréciée que dans le vaste cadre du Théâtre des Nations. Le sujet en est mince et l'intrigue peu développée. Henri Clarvin, fils d'un riche négociant, a séduit une jeune demoiselle, fille d'un professeur de philosophie. L'ayant séduite, l'épousera-t-il? Voilà la question. Il y a si peu de raisons pour qu'il ne l'épouse pas, que M. Clarvin père a résolu de faire ce mariage. Les deux jeunes gens refusent parce qu'ils ne savent pas le nom de celui ou de celle qu'on leur destine. La pièce finit assez vite, et je l'en loue, car, étant donnée la situation respective des personnages, elle n'aurait pas dû commencer.

Comment s'expliquer que Henri Clarvin abandonne Louise Nerval, puisqu'il l'aime, et qu'il mette six années tout entières à reconnaître qu'il ne peut pas se passer d'elle ?

M. Albin Valabrègue manque évidemment d'expérience; mais sa pièce a des qualités d'honnêteté sérieuse et renferme quelques mots spirituels. Elle a complètement réussi. M. Rameau est un jeune premier fort convenable, qui mérite d'être encouragé.

DCCLIX

Opéra. 30 juin 1880.

M. Maurel dans FAUST

L'interprétation de *Faust*, à la première apparition de cette belle œuvre sur le Théâtre Lyrique du boulevard du Temple, le 19 mars 1859, fut des plus remarquables dans son ensemble. A côté de Mme Carvalho,

qui se montra dans le rôle de Marguerite cantatrice et tragédienne au-dessus de tout éloge et de toute comparaison, un *basso*, nommé Balanqué, élève de Duprez, et qui mourut très jeune, créa Méphistophélès avec une verve vraiment diabolique. La scène de l'église, au lieu de l'immense nef dont l'Opéra nous ouvre les perspectives architecturales, était restreinte dans un étroit espace qui laissait à peine aux deux personnages la place nécessaire pour se mouvoir. Balanqué-Méphistophélès soufflait aux oreilles de Marguerite ses sinistres imprécations; il l'enveloppait des replis de son grand manteau noir et rouge déployé comme les ailes de ces démons chauves-souris qu'ont dessinés les estampes des vieux maîtres; il la fascinait comme le vautour fauve qui décrit des spirales de plus en plus étroites autour de sa victime terrifiée. Cette pantomime, que l'on jugerait peut-être aujourd'hui empreinte d'exagération et d'une sorte de charlatanisme, produisait une impression profonde que les splendeurs de l'Opéra ne m'ont jamais rendue.

Dix ans plus tard, lorsque l'inépuisable succès de *Faust* eut forcé les portes de notre première scène lyrique, M. Faure abandonna la tradition première du rôle de Méphistophélès. Il s'y montra noble, élégant, grand seigneur, dissimulant avec soin, trop complètement peut-être, le pied de bouc que Gœthe laisse toujours apercevoir sous la bottine dorée du diable. Mais on ne discute pas avec un pareil virtuose; on écoute et l'on applaudit.

M. Maurel se rapproche davantage des origines; le costume, la démarche, la physionomie, nous ramènent directement à la conception de Gœthe, si fidèlement traduite dans les immortelles lithographies d'Eugène Delacroix. Enhardi par les succès qu'il avait remportés à Saint-Pétersbourg et à Londres dans le rôle de Méphisto, M. Maurel a soumis lui-même à M. Gou-

nod les légers changements au moyen desquels le texte du maître pouvait s'adapter à sa voix de baryton ténorisant. Ces modifications sont, d'ailleurs, peu nombreuses et peu importantes ; la plus saisissable consiste dans la transposition à l'octave supérieure, dans la scène de l'église, des notes placées sous ces mots : « *dans l'éternelle nuit* » ; ce qui permet à M. Maurel de faire sonner un *sol* de poitrine dont l'éclat ferait envie à plus d'un ténor.

L'accent spirituellement railleur de M. Maurel a fait bisser la sérénade du quatrième acte : « Vous qui faites l'endormie », terminée par un rire strident de l'effet le plus original. Mais cet effet ne constitue pas une altération du texte ; l'artiste détaille rapidement en croches les noires écrites par Gounod sur trois *sols* descendant d'octave en octave.

Le succès de M. Maurel a donc été complet ; l'Opéra possède en lui non-seulement un chanteur excellent, mais aussi, ce qui est plus rare encore, un comédien charmant et plein de ressources.

Tout le monde est d'accord là-dessus ; mais il y a des divergences sur la question du costume ; M. Faure habillait Méphistophélès tout en rouge ; M. Maurel l'habille tout en noir ; quand j'aurai rappelé que Balanqué portait un pourpoint noir avec des crevés rouges, il me semble que j'aurai réduit la question à sa juste valeur, en renvoyant les plaideurs dos à dos.

Le rôle de Marguerite, qui présente tant de beautés semées sur tant d'écueils, est certainement un des plus favorables à Mlle Daram. Il suffit de comparer la vocalisation brillante et sûre de l'air des bijoux avec la largeur d'exécution du trio final *Anges purs, anges radieux*, pour reconnaître chez Mlle Daram un talent continuellement agrandi par l'étude et par l'amour de l'art.

Je ne voudrais affliger personne, mais comment ne

pas constater l'échec complet de M. Dereims dans le rôle de Faust?

L'orchestre de l'Opéra s'amollit décidément, et comme à vue d'œil. Hier au soir, on aurait pu dormir pendant la valse, prise dans le mouvement d'une berceuse. Il m'a semblé, aussi, que les chœurs n'arrivaient pas toujours avec beaucoup d'exactitude, jusqu'à la fin des phrases. C'est la tradition de l'été, je le sais bien ; mais ne pourrait-on la réformer ?

DCCLX

VAUDEVILLE. 2 juillet 1880.

Direction de M. Ernest Vois.

PÉTILLARD ET MÉRIGAUD
Comédie en trois actes, par M. Ernest Vois.

UN DÉBUT
Comédie en un acte, par M. Ernest Vois.

Le succès du *Procès Vauradieux*, sur le théâtre du Vaudeville, par une direction intérimaire, a sollicité et trompé l'ambition de M. Ernest Vois, qui s'est fait *impresario* pour représenter un certain nombre de pièces de son crû, demeurées jusqu'ici dans son portefeuille.

Ce portefeuille est-il bien à lui ou ne serait-il à lui que comme la malle de Bilboquet?

Les romanciers d'autrefois aimaient à faire croire qu'ils avaient trouvé dans une valise abandonnée le récit touchant ou terrible par eux présentement mis au jour.

Je renouvellerais assez volontiers cette fiction naïve pour expliquer et pour caractériser la littérature de M. Ernest Vois. Il me semblerait naturel et vraisemblable que les deux pièces représentées ce soir eussent été découvertes dans un bahut ou dans un grenier, parmi les œuvres inédites de quelque auteur secondaire des premières années de ce siècle. Cela ressemble à du sous-Picard, à du sous-Alexandre Duval, et cela garde l'odeur à la fois aigre et rance de la vieille encre longtemps enfermée dans de vieilles armoires.

Un Début est celui d'un jeune collégien, qui, stylé par un « viveur », applique à la femme de son professeur les leçons qu'il a reçues de celui-ci. L'affaire manque d'importance ; encore faut-il savoir qu'elle avait été réussie par Scribe avant d'être manquée par M. Ernest Vois. Cela s'appelait alors *les Mémoires d'un colonel de hussards*.

Quant à *Pétillard et Mérigaud*, on a vu cela partout. Ces noms baroques appartiennent à deux bons bourgeois, amis de collège, qui ne se sont pas plutôt rapprochés après une longue absence, qu'ils arrivent à se prendre aux cheveux. Pétillard est turbulent et impérieux, tandis que Mérigaud surpasse le mouton en douceur résignée. Mme Pétillard, au contraire, est une créature dolente et plaintive, tandis que Mme Mérigaud appartient, par son tempérament, à la catégorie des vésuviennes.

Ce parallélisme ou ce contraste se continue avec une exactitude fatigante dans la personne du petit Mérigaud, qui est un crétin somnolent, et de Mlle Pétillard, fille mal élevée et tracassière, qui finit par enlever son prétendu.

Les querelles de cet intérieur en partie double se noient au dernier acte dans une foule d'incidents puérils et dépourvus de grâce comme de gaieté.

La pièce ne se tient pas. Comment expliquer que Pétillard, qui veut marier sa fille pauvre avec le fils du riche Mérigaud, tienne une conduite extravagante et intolérable qui ne peut aboutir qu'à une rupture ?

N'insistons pas.

M. Joumard, qui joue Pétillard, a de la chaleur et de l'entrain, mais sa diction est bien monotone.

M. Malard, qui vient du Gymnase, montre de la finesse et de la bonhomie dans le rôle de Mérigaud.

Je ne parle pas des autres interprètes, qui, à l'exception de M. Ernest Vois et de Mme Marie Leroux, appartiennent, comme les deux pièces elles-mêmes, à la tribu décrite par les naturalistes sous le nom spécial d'ours d'été.

DCCLXI

Comédie-Française. 8 juillet 1880

GARIN

Drame en cinq actes en vers, par M. Paul Delair.

La tragédie, car c'en est une, que M. Paul Delair vient de donner au Théâtre-Français, n'appartient pas, comme son titre pourrait le faire supposer, au cycle des épopées carlovingiennes. Il ne s'agit ici ni de Garin de Monglave, le Burgrave du Rhône, ni de Garin le Lorrain, le héros chanté par le trouvère Jean de Flavy.

La scène se passe beaucoup plus tard, en pleine monarchie capétienne, à la veille et au lendemain de la bataille de Bouvines, c'est-à-dire en 1214, et le Garin de M. Paul Delair est un personnage inventé.

Son oncle Herbert, seigneur de Sept-Saulx, près de Reims, vit dans son château féodal, qui ne reconnaît aucune autorité sur terre, pas même celle de Thibault, comte de Champagne, pas même celle du roi de France, Philippe-Auguste. Le vieux seigneur, las de la guerre et de la chasse, s'ennuie dans son farouche isolement. Pour le distraire, on fait venir une bande de danseuses mauresques, qui va de ville en ville, sous la conduite d'un chef. La beauté d'Aïscha, la reine de ces nomades, frappe deux cœurs à la fois, celui du sire Herbert et celui de son neveu Garin. Herbert ne lutte pas contre la passion qui le saisit et qui l'aveugle. Il épouse Aïscha, qui se dit fille d'un roi maure.

La jalousie s'empare de Garin, qui, excité par Aïscha, plus éprise du jeune que du vieux, ne tarde pas à jurer la mort de son oncle. Pendant que l'arbalétrier de garde se laisse distraire aux propos de la belle Mauresque, Garin saisit l'arme déposée contre le tronc d'un chêne, et il tire. La flèche, lancée d'une main sûre, va frapper le vieux seigneur qui dormait à l'ombre de son verger. On accuse l'arbalétrier, et Garin le perce de son épée, paraissant ainsi venger son oncle, tout en assurant le secret de son crime.

Cette exposition occupe les deux premiers actes.

Cependant, une année s'est écoulée. Le deuil d'Aïscha a pris fin et l'on prépare ses secondes noces avec Garin.

Mais le meurtrier n'est plus reconnaissable. Qu'est devenu le vaillant soldat au front hardi, à l'épée toujours frémissante? Aujourd'hui tout l'inquiète ou l'effraie ; le bruit du vent qui passe à travers les créneaux du donjon, l'armure vide du vieux seigneur Herbert, le souvenir du bâtard Aimery de Sept-Saulx chassé par son père, le rire même des convives qui chantent à la table de l'hyménée, tout fait tressaillir Garin, qui ne se reconnaît pas soi-même.

Enfin, l'heure chère aux amants a sonné. Garin entraîne Aïscha vers la chambre nuptiale. Mais, ô terreur! cette chambre se change à ses yeux en un caveau funéraire; au milieu de la crypte se dresse le spectre d'Herbert, tel qu'on l'avait vu au second acte, sanglant et livide à travers son suaire. Il réclame du geste sa femme Aïscha, qui tombe évanouie aux pieds du spectre invisible pour elle.

<blockquote>Quoi! dans ses bras! Démons!</blockquote>

s'écrie Garin ; il va s'élancer : le spectre le cloue à terre d'un geste terrible; puis, étendant le bras sur Aïscha, il dit d'une voix sourde :

> Elle est à moi ! — Du lieu terrible où nous dormons
> Fuis, sacrilège ! Seul en mon ombre jalouse,
> C'est moi qui chaque nuit recueillerai l'épouse,
> Car le vœu qui nous lie est pour l'éternité !
> Mes lèvres l'ont marquée et le signe est resté ! —
> Si tu veux qu'elle soit à toi, — refais-la pure :
> Mais effacer, mais même oublier la souillure
> Est impossible à toi comme à Dieu désormais,
> Et le crime t'a fait complice... époux, jamais !

Les portes du tombeau se rouvrent; le spectre y rentre avec Aïscha; subitement tout s'éteint; Garin fait un pas, jette un cri sourd et tombe évanoui.

Cette scène, rendue presque vraisemblable par les artifices d'une mise en scène remarquablement habile, produit un grand effet.

Elle est « le clou » de *Garin* comme l'agonie de Mll Croizette était le clou du *Sphinx*.

La sombre hallucination de Garin ne s'en tient pas à cette épouvantable nuit de noces; plus de repos et plus d'amour. Chaque soir ramène la vision funeste, et sépare l'époux de l'épouse. Aïscha ne s'accommode

guère de ce mariage sans conclusion; elle s'emporte contre Garin :

AÏSCHA

Mais pour une ombre
Perds-tu donc tout courage! Écoute; en un coin sombre
Attends l'heure du spectre, attaque-le sans bruit,
Cloue au mur d'un seul coup ce papillon de nuit.

GARIN

Tu veux rire! — Crois-tu que jamais on efface
Un spectre, comme à terre on éponge une trace?

AÏSCHA

Sais-tu que tu me fais pitié? Le voilà donc,
Ce soldat qui jadis portait si haut le front!
Il a peur d'un fantôme ainsi qu'un enfant blême...
Si j'avais su jadis, j'aurais frappé moi-même!
Ou j'aurais éveillé le baron qui dormait :
Tout vieux qu'il fût, c'était un homme... Et qui m'aimait!

GARIN, *avec colère.*

Diras-tu maintenant que son baiser te fâche?

AÏSCHA

Non certe! Un brave mort vaut mieux qu'un vivant lâche!

GARIN, *tirant sa dague.*

Prends garde, démon!

AÏSCHA, *à genoux, suppliante.*

Tue, oui, tue!

GARIN, *après un moment d'hésitation, repoussant la dague au fourreau.*

Oh! pas le jour...
Le jour, tu le sais bien, — je t'aime!...

AÏSCHA

Quel amour!

La situation est forte et neuve, j'en conviens, mais je ne sais si je me trompe, il me semble qu'elle comporte, à l'arrière-plan, certains sous-entendus qui

font sourire au moment où l'on voudrait trembler. Garin, se croyant « trompé » chaque nuit par l'oncle qu'il a mis à mort, perd quelque peu de son sérieux devant un public toujours prêt à saisir le côté gaulois des choses. Ceci, à vrai dire, appartient plus au domaine du fabliau qu'à celui du théâtre.

Bref, Garin et Aïscha ne sont pas heureux en ménage et ne sont pas en passe d'avoir beaucoup d'enfants, lorsqu'enfin la justice arrive sous les traits d'Aimery, bâtard de Sept-Saulx, qui vient venger son père. L'assassinat a eu un témoin, c'est la mère d'Aimery, une pauvre serve qu'Herbert avait abandonnée après l'avoir séduite, et qui est devenue folle ou à peu près.

Thibault de Champagne ordonne le combat judiciaire en champ-clos ; mais Aïscha, qui s'est empoisonnée, confesse le crime, et Garin se tue au pied du chêne dans le feuillage duquel il vient de revoir le spectre d'Herbert. Il meurt à côté d'Aïscha, en s'écriant :

... Enfin nous dormirons ensemble...

Il est facile de discerner, au courant de cette analyse, les analogies et les réminiscences dont M. Paul Delair n'a pas su se préserver. On pourrait définir *Garin* par cette formule : « L'action d'*Hamlet* et de « *Macbeth* dans le cadre des *Burgraves*. » C'est bien à Victor Hugo, en effet, qu'appartiennent Herbert, le tyranneau féodal qui prétend ne relever que de Dieu même, dans son repaire de fer et de granit, et la serve, reproduction presque textuelle du personnage de Guanhumara.

Quant au couple shakespearien, M. Paul Delair en a diminué, comme à plaisir, la valeur tragique, en suscitant entre les deux époux une question d'alcôve, et surtout en laissant la féroce Aïscha, qui n'aime les hommes que lorsqu'ils sont « rouges de sang », aussi

étrangère aux terreurs et aux visions de Garin que si elle n'avait pas inspiré et voulu le crime.

Le public, toutefois, a été saisi par l'étrangeté de certains tableaux, par la force brutale que décèlent certaines parties de l'œuvre, et il a fait un large et généreux accueil à une tentative hardie ; elle le méritait, ne fût-ce que parce qu'elle tranche avec la mièvrerie et la langueur qui caractérisent la plupart des œuvres contemporaines.

Le côté vraiment médiocre de *Garin*, c'est le style. M. Paul Delair écrit dans une langue inexacte, heurtée, hétérogène, pleine d'impropriétés de termes et de sens louches. Sa science historique est assez mince, car il qualifie de « fief » une terre libre, ce qui est un pur non-sens. Mais cette erreur dans l'emploi de la terminologie féodale n'est qu'une vétille à côté des fautes de langue auxquelles il s'abandonne et dont la plus fréquente est d'employer des verbes actifs au sens neutre et réciproquement.

Le public ne se rend peut-être pas un compte très exact de ces imperfections, mais il en subit néanmoins l'influence fâcheuse, parce qu'elles jettent sur la diction de M. Paul Delair une obscurité pénible et fatigante.

« Êtes-vous prophétesse ? » demande un ménestrel à la serve ; « Oui, frère, » répond-elle, « comme toi. » L'homme qui lui parle est donc « une prophétesse » ?

M. Paul Delair fait jurer Herbert par « Saint-Sépulcre ». Il n'y a cependant jamais eu de saint de ce nom ; et le Saint-Sépulcre ne peut pas se priver d'article.

Quelle oreille résisterait à ceci :

> Où du Mont-Saint-Michel à Metz gémit la terre.

Ou bien :

> On la disait sorcière, — hélas ! folle est son nom !

Ceci signifie littéralement que la serve s'appelle

Folle, et ce n'est pas ce que M. Paul Delair a voulu dire.

Je veux citer encore trois vers que je tiens pour de véritables énigmes.

> Je lamente ta perte écrite en ta méprise...
> A l'eau triste, au pain noir tu te verras muré...
> Je sens ton cœur qu'on perce à mon cœur qui se brise.

M. Paul Delair paraît ignorer les secrets de la facture du vers, telle que l'a créée la grande école du dix-neuvième siècle. M. Victor Hugo n'a fait triompher, à coups de génie, le droit à l'enjambement et au bris de césures que pour débarrasser la poésie française des inversions ridicules que lui imposait l'ancienne règle de l'hémistiche. M. Paul Delair, à son tour, peut user et abuser des licences modernes, mais c'est à une condition, c'est de ne pas nous infliger des inversions comme celle-ci :

> D'être achetée à prix d'argent il me déplaît.

J'insiste sur ces défauts parce qu'ils nuisent à la compréhension d'une œuvre qui renferme des qualités sérieuses, et parce qu'il faut absolument que M. Paul Delair s'en débarrasse par un travail assidu s'il veut assurer le succès de ses ouvrages futurs.

La mise en scène de *Garin* est des plus remarquables. Nul théâtre de féerie ne saurait rien montrer de mieux réussi que l'apparition du troisième acte, et l'intérieur du château féodal vaut un tableau de maître.

Mme Favart joue avec un art savant le rôle de la serve ; elle s'y est fait longuement et justement applaudir. M. Mounet-Sully a bien l'air fatal qui convient à la folie furieuse du meurtrier Garin. Mlle Dudlay est froide et maniérée dans le rôle d'Aïscha, et les défauts naturels de sa prononciation s'accusent avec un progrès inquiétant. MM. Maubant, Silvain, Volny,

M^{lles} Reichemberg et Fayolle donnent de la valeur à des rôles secondaires.

J'allais oublier de signaler une délicieuse guzla qui accompagne dans la coulisse la ballade du premier acte dite par M^{lle} Dudlay. Le cor anglais, la flûte et les tambourins suffisent à cette originale mélodie, écrite comme en se jouant par M. Léo Delibes.

DCCLXII

Porte Saint-Martin. 9 juillet 1880.

Reprise de LA BOUQUETIÈRE DES INNOCENTS

Drame en cinq actes et onze tableaux;
par MM. Anicet Bourgeois et Ferdinand Dugué.

La Bouquetière des Innocents, représentée pour la première fois à l'Ambigu le 15 janvier 1862, fut reprise dix ans plus tard par le théâtre du Châtelet avec un succès qui devait tôt ou tard aboutir à une nouvelle reprise. Je ne connais guère, dans le répertoire du boulevard, de meilleur drame que celui-là, solide, intéressant, bourré de situations émouvantes et renfermant même çà et là des parties délicates et fines. Parmi celles-ci, il faut citer l'épisode du prologue. On présente à Henri IV le jeune peintre Henriot, en qui le roi Vert-Galant reconnaît avec émotion le fruit d'une amourette de ses jeunes années. A ce moment, entre un enfant d'une dizaine d'années; c'est le Dauphin : « Cet enfant, » dit le roi à Henriot, « s'appellera « un jour Louis XIII et sera votre roi. Vous lui serez « fidèle et dévoué... — Je vous le jure, sire... — Louis,

« viens, mon enfant. Regarde bien ce jeune homme.
« — Oui, père. — Quand je ne serai plus et que tu
« seras roi, protège ce jeune homme : aime-le pour
« l'amour de moi. — Oui, père. — Donne-lui ta main
« à baiser. — La voilà... » Henriot ploye le genou et
baise les mains du Dauphin, sous l'œil attendri du roi.
Puis Henri IV congédie Henriot avec ces paroles :
« Allez, mon ami, dites à votre mère que le roi s'est
« souvenu du soldat! »

N'est-ce pas charmant, et connaissez-vous quelque chose de plus attachant dans sa sobriété que ce contact d'un instant entre deux frères qui s'ignorent, le fils du roi de France et le fils du capitaine Henriot?

Par une singularité dont les annales du théâtre offrent plus d'un exemple, le double rôle de la bouquetière Margot et de la maréchale d'Ancre, que met en relief le talent plein de vaillance de M^{me} Marie Laurent, et qui donne son titre au drame, n'en constitue pas la partie la plus essentielle. L'intérêt capital réside dans la lutte engagée autour de la mémoire de Henri IV, entre l'aventurier Concini et Vitry, son ennemi caché, entre le jeune Louis XIII, faible, humilié, abandonné de tous, et la reine régente, asservie par Léonora Galigaï et son indigne époux. La scène où Concini, qui ose violenter la personne royale, voit s'approcher Vitry, la main sur son épée, est d'un effet saisissant, et le mot de Vitry, prêt à venger le roi : « Ah! s'il m'avait seulement regardé! » pendant que le petit roi pleure la tête entre ses mains, est tout simplement admirable.

La Bouquetière des Innocents renferme d'autres tableaux d'un effet plus direct sur la fibre populaire, tels que le combat dans le cimetière des Innocents, et le meurtre de Concini, qui roule de marche en marche jusqu'au bas du grand escalier du Louvre, percé de balles et de coups d'épée.

Ici finit réellement la pièce; les deux derniers tableaux sont inutiles et vides.

Le public de la Porte-Saint-Martin a paru prendre un grand plaisir à ces lointains souvenirs de notre histoire nationale; il a frénétiquement applaudi la punition du traître et rebelle Concini.

Que reste-il aujourd'hui de cette existence équivoque et tragique? Quelque chose, un tas de pierres devant lequel la foule passe chaque jour indifférente. Vous voyez cependant d'ici, au numéro 10 de la rue de Tournon, le portique à colonnes par lequel s'ouvre le bel hôtel occupé par la garde républicaine. C'est dans cette demeure seigneuriale, bâtie par Concini, que la maréchale fut arrêtée ponr être conduite à la Bastille, puis brûlée en place de Grève. Il paraît que les auteurs du drame ne connaissaient pas exactement la situation de l'hôtel Concini, puisqu'ils le font communiquer avec la rivière par un passage secret. De la rue de Tournon à la Seine il y a loin.

Mme Marie Laurent donne à la bouquetière Margot et à la maréchale deux physionomies très distinctes et très habilement saisies. C'est un tour de force qui permet à cette remarquable artiste de montrer la souplesse de son robuste talent.

La création du rôle de Louis XIII fut, en 1862, un succès éclatant pour Mme Jane Essler; il vient, cette fois, de révéler au public de la Porte-Saint-Martin une jeune artiste, M Hadamard, qu'on avait déjà remarquée au théâtre des Nations dans la Esmeralda de *Notre-Dame de Paris*. M Hadamard reproduit avec un art très fin et très expressif la physionomie du jeune roi « pâle et faible » telle que les auteurs l'ont entrevue et dessinée; et, sans sortir de la mesure très contenue ni de la dignité qui conviennent au roi de France, elle a eu des mouvements très dramatiques, surtout lorsqu'en apprenant la complicité de Concini

avec Ravaillac, Louis XIII s'écrie : « Ah! voilà donc pourquoi je le haïssais tant! » M^{lle} Hadamard prendra, selon toute apparence, une place très distinguée dans la troupe de la Porte-Saint-Martin.

M. Taillade a transformé le rôle de Jacques Bonhomme, qui fut écrit pour le comique Charles Pérey. Le talent de M. Taillade a des élans, des éclairs qui sont d'un acteur de premier ordre, et combien je préfère les inégalités de ce talent un peu en désordre à la tranquille médiocrité dont le gros public s'accommode si bien!

M. Laray joue le maréchal de Vitry avec une franchise et une vigueur dignes de tous éloges. C'est un de ses meilleurs rôles.

Une belle personne, M^{lle} Verdier, représente agréablement Marie de Médicis.

Une anecdote pour finir.

Au cours du sixième tableau, M. Laray a manqué l'une de ses répliques, et l'on a pu croire à une indisposition passagère. Il n'en était rien. Voici l'affaire. Au moment où le rideau allait se lever, M. Laray fut invité à changer une phrase de son rôle, et cette phrase, la voici : « Veuillez dire à M. de Presles de « m'envoyer sur l'heure un serrurier! » Un serrurier! Vous voyez l'effet d'ici... M. Laray, préoccupé de ce changement subit, perdit un instant la mémoire. Mais qu'on ne puisse plus parler d'un serrurier sur la scène sans risquer une explosion de rires et de murmures, n'est-ce pas un trait qu'il eût été dommage de laisser perdre pour l'histoire du temps où nous vivons?

DCCLXIII

Théatre des Nations. 10 juillet 1880.

Reprise du PACTE DE FAMINE

Drame en cinq actes, par MM. Paul Foucher et Élie Berthet.

Beaucoup de gens croient encore au pacte de famine conclu entre quelques agioteurs et quelques grands personnages, avec le roi lui-même, pour affamer le peuple et le rançonner.

Voici l'exacte vérité sur ce sujet. Les lumières qui commençaient à se répandre, dans les dernières années du règne de Louis XV, sur le mécanisme des échanges et la production des richesses, amenèrent l'adoption d'un régime libéral pour le commerce des blés. Une ordonnance royale du 25 mai 1763 abolit les monopoles et autorisa toute personne, noble, bourgeois ou laboureur, à faire librement le trafic des grains, farines et légumes dans toute l'étendue du royaume, en exemption de tous droits, même de péage, et l'exportation, jusqu'alors prohibée, fut permise par les édits de juillet et novembre 1764.

Mais, comme on ne se fiait pas encore à la liberté commerciale, regardée comme une innovation quelque peu téméraire, on crut prudent de maintenir les règlements spéciaux de l'approvisionnement de Paris et l'ancienne administration des « blés du roi » destinée à former des réserves pour les temps de disette; les « blés du roi » furent affermés par le contrôleur général Laverdy à une compagnie, qui rencontrait d'ailleurs la concurrence du commerce libre. Le capital en fut fixé à 180,000 francs, divisés en 18 actions de

10,000 francs chacune. C'est l'acte social de cette modeste compagnie, qui n'avait certes rien de redoutable, qu'un certain Leprevost de Beaumont, secrétaire du clergé, dénonça au Parlement de Paris, comme un complot tramé pour affamer le peuple. La dénonciation devint funeste à son auteur, qui fut arrêté le 17 novembre 1768, et qui était encore détenu à la Bastille en 1789, au moment où les insurgés y entrèrent.

C'est sur ce thème que MM. Paul Fouché et Élie Berthet écrivirent en 1839 un drame que le théâtre de la Porte Saint-Martin représenta le 17 juin. Les auteurs étaient de bonne foi comme l'avait été Leprevost de Beaumont lui-même ; malheureusement la sincérité ne suffit pas au théâtre, et *le Pacte de famine* a paru très ennuyeux au public du théâtre des Nations. La prise de la Bastille même l'a laissé froid.

M. Renot, qui joue le rôle de Leprevost de Beaumont, créé par Mélingue, a de l'intelligence et de la tenue, il mérite d'être encouragé ; une mention est également due à une jeune femme, M^{lle} E. Petit, qui débutait dans le rôle de Marianne, créé par M^{me} George cadette.

DCCLXIV

Vaudeville. 12 juillet 1880.

ARMAND

Pièce en quatre actes, par M. Ernest Vois.

M. Ernest Vois a eu des succès de chanteur et de comédien ; je n'ai pas l'avantage de le connaître per-

sonnellement ; je sais cependant qu'il a l'air d'un homme aimable, et même d'un homme gai. Comment s'imaginer qu'il ait combiné une machine si triste, si noire, si maussade, et que l'aimable marquis de Corneville soit le père de ce funeste et déplorable *Armand* ?

Armand Renaud s'est élevé par son mérite de l'état de simple avocat au poste de procureur de la République (avant les décrets). Chargé d'instruire une affaire de vol, deux cent mille francs ont été pris dans une caisse, Armand découvre le coupable ; ce coupable c'est son père, M. Renaud, et comme il a toutes les vertus, il n'hésite pas à livrer l'auteur de ses jours à la gendarmerie ; ensuite il se brûle la cervelle, et le père se laisse arrêter comme l'assassin de son fils.
« — C'est le doigt de Dieu ! » dit-il tranquillement.

Ce qui me frappe dans cette lugubre fumisterie, c'est l'absence totale de logique et de bon sens. L'auteur ne prend même pas la peine de nous instruire des motifs qui ont déterminé M. Renaud à commettre un crime vil et honteux. Que voulait-il faire des deux cent mille francs volés ? Qu'en a-t-il fait ? Il n'en avait guère besoin, car il a semé des chèques à droite et à gauche, par pure distraction, et c'est ce qui le fait découvrir.

Quelle que soit d'ailleurs la culpabilité de M. Renaud, il est inadmissible que son fils le dénonce lui-même à la justice. Le devoir du magistrat ne va pas jusque-là. Et puisque Armand était résolu à se suicider, à quoi bon commencer par déshonorer son père ?

N'insistons pas sur cette erreur d'un homme qui prouvera qu'il a de l'esprit en n'essayant pas de prendre sa revanche.

Comme acteur, M. Ernest Vois a de l'aisance et du feu ; il serait même élégant s'il s'épargnait certaines incohérences de toilette. On n'a jamais porté de gants

blancs avec une cravate noire. Les croque-morts eux-mêmes ne commettent pas ce solécisme.

Un acteur du Gymnase, M. Martin, s'est fait applaudir dans le rôle épisodique d'un caissier injustement accusé ; c'est le vieux jeu de Bouffé, avec sa bonhomie maniérée et minutieuse, et ce souvenir d'un grand artiste a plu aux rares spectateurs du Vaudeville.

MM. Georges Richard, Meigneux, Mmes Subra et Fanny Génat ont prêté à leur camarade, l'acteur-auteur, un concours empressé ; on retrouve toujours le cœur des artistes, lorsqu'il s'agit de faire acte de dévouement. Mlle Lamarre elle-même, modestement cachée sous le simple nom de Marie, a daigné figurer une jeune fille du monde en toilette de bal. Elle y a obtenu un vif succès de tenue et de gaîté.

Le style de M. Ernest Vois est émaillé de jolies choses ; le pompier de service trouvait, dit-on, que c'était « une ouvrage bien écrite ». On y a distingué ce trope plein de nouveauté : « Mon cœur a osé jeter les yeux sur vous », exemple précieux à recueillir pour la cacographie générale du dix-neuvième siècle.

DCCLXV

Comédie-Française. 16 juillet 1880.

Reprise du GENDRE DE M. POIRIER

Comédie en quatre actes en prose,
par MM. Émile Augier et Jules Sandeau.

Après un quart de siècle, la comédie de MM. Émile Augier et Jules Sandeau reste l'une des plus gaies, des plus amusantes et des mieux venues du répertoire mo-

derne. L'accueil fait ce soir au *Gendre de M. Poirier* prouve que la comédie de mœurs, traitée d'un esprit clairvoyant et d'une main légère, est toujours le régal favori d'un parterre français.

Le type du bourgeois qui marie sa fille à un marquis dépourvu de toute autre valeur que celle de son titre, et qui, voyant que le mariage tourne mal, se prend à déclamer contre la féodalité, est pris dans le vif de notre société; il était vrai sous Louis XIV et demeure plus vivant que jamais sous la République de 1880. Il en faut dire autant du marquis de Presle, et de sa façon de comprendre l'honneur en dehors du devoir. Il a fallu tout l'art de MM. Émile Augier et Jules Sandeau pour éviter que ce fils des croisés, allié à la draperie, ne tombât dans le ridicule ou dans l'odieux, et pour qu'il demeurât, après tout, digne de l'amour et du pardon d'Antoinette.

L'interprétation du *Gendre de M. Poirier* par les artistes de la Comédie-Française est, à une exception près, tout à fait supérieure. Le rôle d'Antoinette a été, dans deux circonstances décisives, traduit de deux manières différentes : madame Rose Chéri, qui l'a créé, lui donnait la chaste innocence de son talent et de son âme, en lui conservant la physionomie assez bourgeoise de mademoiselle Poirier, la filleule du bon Verdelet. Puis, lorsque la pièce entra dans le répertoire de la Comédie-Française, il reçut de M^{lle} Favart une couleur passionnée qui arrivait jusqu'à un effet de drame au milieu du quatrième acte. M^{lle} Bartet ne ressemble à aucune de ses devancières; elle joue Antoinette Poirier avec une grâce simple et pénétrante qui me paraît être la note juste. Le public l'a fort applaudie.

Quant à M. Got, il est de tous points excellent dans le rôle de Poirier, car il sait allier, à un degré rare, la science du comédien avec la fantaisie la plus divertis-

sante. Il faut l'entendre dire : « Tous les enfants sont des ingrats ; mon pauvre père avait raison ! » C'est le dernier mot de l'art.

M. Delaunay joue avec sa supériorité habituelle le rôle du marquis de Presle. Il ne lui manque qu'une toute petite chose pour être absolument le personnage de la pièce, et je me permets de préciser mon *desideratum*, quoique le point soit délicat. Pour que le marquis de Presle se dessine tout d'abord à l'œil du public au plan que lui ont assigné les auteurs, il faut, de toute nécessité, qu'il tranche sur l'aspect bourgeois des Poirier et des Verdelet par une élégance supérieure. Que Gaston de Presle soit « logé, nourri, chauffé, voituré, servi » aux frais de M. Poirier, c'est à merveille ; mais qu'il puisse avoir le même tailleur que son beau-père, je le nie. M. Delaunay est, à coup sûr, fort bien vêtu mais sans recherche ; son unique costume, composé d'un pantalon de cheviot gris de fer mélangé, avec un gilet blanc et une redingote noire de coupe ancienne, n'aurait jamais été accepté ni porté par le marquis de Presle.

M. Barré se montre plein de rondeur dans le rôle du bonhomme Verdelet.

L'exception que je faisais pressentir s'applique à M. Baillet, dont la diction terne et pâteuse réduit le personnage du duc de Montmeyran à l'état de simple comparse. Je ne comprends pas d'ailleurs qu'on ait placé sur les faibles épaules de M. Baillet le poids d'un rôle créé au Gymnase par M. Dupuis et à la Comédie-Française par M. Lafontaine.

Mlle Bartet, MM. Got, Delaunay et Barré ont été rappelés deux fois avec enthousiasme après la chute du rideau.

CONCOURS DU CONSERVATOIRE

DCCLXVI

CONCOURS DE CHANT

Vendredi 23 juillet 1880.

Le concours de chant présente cette fois-ci le même caractère que pour l'année 1880. La supériorité des élèves femmes sur les élèves hommes demeure aussi saillante que par le passé, et le sexe fort se distingue par la faiblesse croissante de ses *performances* musicales.

Une des causes qui, de prime abord, expliquent le plus clairement cette singulière disproportion, c'est l'âge des concurrents.

Sur vingt-trois femmes qui se présentaient au concours, trois seulement ont dépassé leur vingt-cinquième année, et huit n'ont pas vingt et un ans.

Le côté des hommes est beaucoup plus mûr. Sur quatorze élèves masculins concourant cette année, trois seulement ont moins de vingt-cinq ans, deux sont âgés de vingt-huit ans, trois de vingt-huit à vingt-neuf ans, enfin, l'un d'eux atteint l'âge, outrageusement respectable pour un élève du Conservatoire, de *trente-trois ans et deux mois* : c'est un ténor chez qui le style n'est pas encore venu et dont la voix commence à s'en aller. Qu'attend-on de pareils élèves, et comment le règlement du Conservatoire permet-il que le temps du professeur se perde inutilement à ces cours d'adultes ?

Remarquons du reste, et ceci s'applique aux deux sexes, que les facultés vocales et l'érudition artistique des élèves paraît être en raison inverse de leur âge.

Parmi le peloton des réservistes de 1880, le jury du chant a discerné deux élèves dignes du second prix, M. Piccaluga et M. Vernouillet, qui n'ont l'un et l'autre que vingt-cinq ans. M. Piccaluga, premier accessit de l'annnée dernière, est un chanteur adroit et qui cherche la nuance ; sa voix de basse n'est pas nettement timbrée, mais il a le sentiment de l'art. Je lui préfère cependant M. Vernouillet, dont la voix de baryton est moelleuse et chaude dans sa sonorité un peu restreinte.

M. Fontaine, élève de M. Boulanger, méritait peut-être mieux qu'un accessit pour la façon presque magistrale dont il a dit l'air de *Robert Bruce*, si cruel aux barytons dont le *fa* d'en haut n'est pas très assuré. Je déplore l'accessit accordé à M. Dethurens, coupable d'avoir déchiré sans pitié le bel air du *Ballo in Maschera*.

Le concours des femmes a donné des résultats beaucoup plus nets et plus fructueux. Mlle Griswold (24 ans), élève de M. Barbot, et Mlle Merguillier (18 ans), élève de M. Archainbaud, sont, dès à présent, deux artistes qui n'ont plus rien à apprendre que d'elles-mêmes.

L'organe de Mlle Griswold, que nous avions distinguée et applaudie dès l'année dernière, est un soprano très ferme à la fois et très fin, qui s'est développé très brillamment dans l'air des *Puritains*. Ce n'est pas que j'approuve certaines « cocottes » qu'il faudrait laisser à la Patti, parce que la Patti, presque seule, a le don de les piquer juste ; mais Mlle Griswold sait dire le chant *spianato* et ses notes aiguës sont d'une douceur extrême.

Quant à Mlle Merguillier, elle a vocalisé l'air du *Serment*, écrit par Auber pour Mlle Dorus, avec une légèreté et une grâce tout à fait délicieuses. Nous croyons que cette jeune fille aura peu de chose à faire pour conquérir la première place sur la scène de l'Opéra-Comique.

C'est avec l'air de la reine Marguerite des *Huguenots* que Mlle Jacob a obtenu sinon mérité le second prix de chant. Nous n'y contredisons pas, mais la voix de Mlle Jacob est un peu courte et deviendrait facilement criarde dans un théâtre moins exigu que celui du Conservatoire.

Mlle Molé, élève de M. Boulanger, et Mlle Remy, élève de M. Bax, auraient, à mon avis, pu recevoir le premier accessit *ex æquo* avec Mlle Manson et Fincken. Nous leur prédisons à chacune un prix pour l'année prochaine.

DCCLXVII

CONCOURS D'OPÉRA-COMIQUE

Lundi 26 juillet 1880.

Il n'y a pas beaucoup à chercher pour trouver la définition exacte d'une classe d'opéra-comique ; les élèves d'opéra-comique doivent être des « acteurs qui « savent chanter ». Cette formule, que je crois exacte, juge le concours d'aujourd'hui : « des élèves chanteurs « qui ne savent pas jouer ». L'application s'en est faite directement à Mlle Merguillier, qui, après avoir crânement enlevé le premier prix de chant dans la séance de vendredi dernier, est redescendue tout naturellement aujourd'hui au rang modeste d'un premier accessit.

Très à l'aise dans les vocalises compliquées de l'air du *Serment*, que l'accompagnement suivait avec complaisance, Mlle Merguillier s'est trouvée contrainte et comme déconcertée dans le duo du *Caïd*. La vocalisation reste facile et pure, mais la voix, entraînée et

comme canalisée dans un rhythme rigoureux, devient mince et nasale. J'avais trop présumé de Mlle Merguillier ; si elle avait chanté vendredi l'air du *Serment* comme elle a chanté aujourd'hui le duo du *Caïd*, je n'aurais pas répondu de son premier prix de chant

J'avais pressenti avec plus de justesse l'avenir de Mlle Molé, élève de M. Ernest Boulanger, qui, par une fortune contraire à celle de Mlle Merguillier, s'est élevée du second accessit de chant au premier prix d'opéra-comique. Mlle Molé, sans être précisément jolie, possède la grâce, « plus belle encore que la beauté », comme disait le divin La Fontaine ; elle a dit une scène, un duo et un air de *Mireille* avec un charme pénétrant et un sentiment artistique qui ont décidé de son succès.

Le second prix a été partagé, fort injustement, selon moi, entre Mlle Jacob et Mlle Fincken. La voix de Mlle Jacob a peu de volume et d'éclat ; mais l'actrice a de l'aplomb, de la finesse et du goût ; elle en a fait preuve dans le duo du *Postillon de Longjumeau.*

Mlle Fincken, au contraire, ne se possède pas encore ; elle lance à tort et à travers une voix assez forte, dont l'équilibre instable se pose rarement sur le ton. Le second prix, que le jury vient de lui décerner, est aussi prématuré que son précédent accessit de chant.

Un second accessit a signalé le nom de Mlle Rémy, fort gracieuse dans le quatuor et l'air de *l'Irato*. Ce quatuor célèbre a laissé l'auditoire assez froid ; si Méhul crut avoir parodié la musique italienne, sa méprise devient évidente. Il a chargé « la forme » musicale, mais il n'a pas touché le fond, et son quatuor ne repose sur aucun dessin mélodique. C'est comme si l'on voulait imiter la rose, moins le parfum.

Mlle Maria Herman, chargée du rôle de Simone dans un fragment étendu des *Saisons* de Victor Massé, avait montré une voix assez sûre et assez exercée, un jeu

assez simple et assez expressif pour aspirer à quelque chose de mieux qu'un second accessit. Une récompense pareille a donné raison aux petites mines et à la petite voix de M^lle Lefebvre, dans une scène de *Joconde*.

Le jury n'a rien accordé à M^lle Durié, qui avait dit deux airs de *Mignon* avec beaucoup d'ampleur et de sentiment.

M. Piccaluga concourait dans le rôle de Jean, des *Noces de Jeannette;* pour un baryton dont la voix est aussi peu corsée, c'était mettre les atouts de son côté que de se montrer dans une partie écrite pour la charmante aphonie de Couderc. Le premier prix a terminé la carrière conservatoriale de M. Piccaluga, qui, je le répète, est un chanteur adroit et fin.

Si la justice absolue, en dehors de toute considération intérieure et réglementaire, présidait uniquement à la distribution des récompenses, ce n'est pas un second prix mais un premier prix qui eût été dévolu à M. Vernouillet, pour l'ensemble de son concours et pour l'interprétation magistrale du bel air de Vulcain dans *Philémon et Baucis* de M. Gounod. Voix sonore et fortement timbrée, style correct et soutenu, qui permet au chanteur l'art si difficile de porter la phrase musicale jusqu'à son point d'achèvement, telles sont les qualités de M. Vernouillet.

Les trois accessits ne répondent à aucun mérite bien apparent.

M. Bouloy, ténor léger, n'est pas désagréable, mais il possède tout juste assez de voix pour aspirer aux rôles d'opérette.

M. Marquet, l'un des réservistes dont je parlais samedi dernier, marche vers sa trentaine et récolte un premier accessit. N'est-ce pas une dérision, que le règlement du Conservatoire devrait sévèrement interdire?

Reste M. Huguet, deuxième accessit, qui a chanté l'air de Grétry : *O Richard! ô mon roi*, avec une voix indescriptible, qui rappelle à la fois le chant du coq et la trompette du fontainier.

Pendant une courte suspension de séance, motivée par une chaleur torride, le public haletant s'est précipité vers les cours intérieurs du Conservatoire. C'est ce moment qu'on a choisi pour fermer un des battants de la porte du vestibule, de sorte qu'on s'est un peu écrasé. Dès que la foule s'est écoulée, on a rouvert la porte toute grande. Comme paradoxe, c'est ingénieux. « C'est la consigne! » disaient les gardiens de la paix. Le malheur est qu'on ne sait jamais qui donne ces consignes-là.

DCCLXVIII

TRAGÉDIE ET COMÉDIE

28 juillet 1880.

La journée a été bonne pour le Conservatoire ; c'est la jeunesse qui en a fait tous les plaisirs et qui en a eu tous les honneurs. Le plus âgé des concurrents n'avait pas vingt-quatre ans ; la plus jeune des concurrentes, M^{lle} Muller, n'en avait pas tout à fait quinze.

Le concours de tragédie n'a pas mérité, dans l'opinion des juges, l'attribution d'un premier prix ; il ne faudrait pas croire, cependant, qu'il manquât d'intérêt.

Le second prix, M. Garnier, et le premier accessit, M. Duflos, sont des jeunes gens d'avenir.

M^{lle} Renaud, qu'on a gratifiée d'un second prix, n'était pas au-dessous d'une récompense plus haute. Elle a dit le songe de *Lucrèce*, non seulement avec science, mais avec talent.

Le premier accessit a récompensé chez M^lle Lannier une certaine étrangeté de nature qui, pour ma part m'a plus frappé que charmé.

Enfin, M^lle Rosamond, qui avait fait pressentir, dans un fragment de *Jeanne d'Arc* d'Alexandre Soumet, des qualités supérieures, n'a obtenu de la parcimonie du jury qu'un second accessit. Le public a protesté en adressant à M^lle Rosamond une ovation enthousiaste. M. Ambroise Thomas, président du jury, a coupé court à l'incident, en prononçant ces paroles : « J'admets que l'on applaudisse les lauréats ; mais si « ces applaudissements prenaient le caractère d'une « protestation contre la décision du jury, je lèverais « la séance. » Les paroles de M. Ambroise Thomas ont été très bien accueillies, et, en fait comme en droit, le public avait tort, ainsi qu'on le verra tout à l'heure.

Le premier prix de comédie revenait, sans conteste, à M. de Féraudy ; ce jeune comédien, qui n'est pas encore majeur, rappelle à la fois le jeu de M. Got et celui de M. Régnier ; il sait tout ce qui s'enseigne, et n'a plus rien à apprendre que du public et de l'exercice quotidien de son art.

Je me tiens assuré que si le jury ne s'était mis en garde contre ses propres entraînements, il aurait décerné d'emblée le premier prix à M. Galipaux, un enfant de dix-neuf ans, qui a littéralement enchanté l'auditoire, dans les fragments du *Démocrite*, de Regnard, réunis et cousus en une scène unique. M. Galipaux a de la verve, de la finesse, du naturel, et surtout, don inappréciable que nul avantage acquis ne supplée : la gaîté.

M. Candé, qui a partagé le second prix, est un amoureux assez distingué, qui trouvera sa place sur une scène de genre.

M. Garnier, déjà nanti du second prix de tragédie,

a dû se contenter d'un accessit de comédie. Il n'a pas dix-neuf ans, on lui en donnerait trente à n'écouter que son accent sérieux et profond.

En entendant proclamer que le premier prix de comédie était accordé à M^{lle} Rosamond, il a fallu reconnaître qu'on s'était mépris sur la justice et la clairvoyance du jury. M^{lle} Rosamond a joué l'une des scènes principales du *Supplice d'une Femme* avec une sensibilité, une passion, une justesse pénétrante qui nous promettent, sauf erreur, une jeune Desclée ou une jeune Favart.

L'autre premier prix a été donné à M^{lle} Amel, une soubrette de bon style, qui avait eu le second prix l'année dernière.

M^{lles} Malvau et Guyon, récompensées chacune par un second prix, sont très agréables l'une et l'autre. La diction de M^{lle} Malvau m'a paru manquer de douceur dans les vers de *Psyché;* quant à M^{lle} Guyon, il me semble que sa gaîté naturelle et son sourire malin l'appellent à l'emploi des soubrettes plutôt qu'à celui des grandes coquettes dans lequel elle a concouru.

On comptait beaucoup sur M^{lle} Muller, une ingénue de quatorze ans, douée de dons précieux; malheureusement, elle a choisi pour se faire entendre, un fragment très peu scénique d'*Il ne faut jurer de rien*, et me voilà forcé d'attendre à l'année prochaine pour me faire une opinion sur M^{lle} Muller.

DCCLXIX

CONCOURS D'OPÉRA

29 juillet 1880.

Le programme du concours d'opéra est, d'ordinaire, le moins chargé de tous. Il ne comportait, cette

fois, que huit morceaux, exécutés par dix concurrents, sur lesquels huit ont été récompensés, savoir :

MM. Lamarche, ténor, second prix ;
Fontaine, baryton, second prix ;
Crépaux, basse, premier accessit ;
Saint-Jean, basse, deuxième accessit.
M^{lles} Frandin, mezzo-soprano, premier prix ;
Griswold, soprano, second prix ;
Vildieu, premier accessit ;
Hall, deuxième accessit.

Si la générosité du jury devait conduire à cette conclusion que le concours a été brillant, il en faudrait rabattre.

Le ténor Lamarche possède une voix lourde et forte dont il se sert avec assez d'habileté.

La voix de basse chantante de M. Fontaine est un peu sèche, mais il a des qualités de diction et de style, qu'il a su faire valoir dans plusieurs fragments d'*Hamlet*.

MM. Crépaux et Saint-Jean sont des basses profondes qui ne descendent pas ; à partir du *la* d'en bas leur voix cesse d'être perceptible.

Le concours des femmes n'avait pas paru beaucoup plus remarquable que celui des jeunes gens ; mais il a pris, un peu tard, un très vif intérêt, par les discussions très animées qu'a soulevées le verdict du jury, et qui, commencées sous le vestibule et continuées dans la rue, vont évidemment trouver des échos retentissants dans les colonnes de la presse musicale.

Voici le fait.

Le jury a décerné le premier prix d'opéra à M^{lle} Frandin, une jeune fille d'une figure intelligente et expressive, mais qui n'a pas de voix et qui ne chante pas juste. Chose curieuse ! l'élève couronnée s'était tenue au-dessous de la plus chétive médiocrité

musicale dans le morceau de *la Reine de Chypre* qu'elle avait choisi pour concourir. Je ne suppose pas que personne eût alors la pensée de lui accorder seulement un accessit. Mais, donnant la réplique, comme Léonor, à M. Lamarche, qui chantait la scène finale de *la Favorite*, M^{lle} Frandin a dramatisé son rôle avec un tel succès d'attitudes brisées et d'yeux levés au ciel, que le jury s'est laissé « emballer », qu'on me passe ce mot vulgaire qui traduit exactement un phénomène vulgaire aussi, auquel les corps constitués n'échappent pas plus que les simples mortels.

La proclamation du premier prix d'opéra accordé à M^{lle} Frandin a stupéfait tout le monde, et M^{lle} Frandin plus que personne.

Les conséquences de ce verdict d'entraînement ne sont pas sans quelque gravité.

Je le répète, M^{lle} Frandin paraît douée, je ne dis pas d'un véritable talent dramatique, car une scène isolée ne prouve rien et laisse la part trop grande aux déceptions, mais d'une intelligence remarquable, qui autorisait les espérances. Malheureusement, il lui manque, comme chanteuse d'opéra, l'essentiel, qui est une voix. M. Vaucorbeil, qui figurait parmi les juges, sera-t-il conséquent avec lui-même et l'engagera-t-il? Mais on ne voit pas dans quel rôle du répertoire elle pourrait débuter, sinon dans *la Muette*. Sérieusement, le prix que méritait la pathétique Léonor d'aujourd'hui, c'était un prix de pantomime.

Une autre considération, qui aurait dû frapper le jury, c'est que le second prix attribué à M^{lle} Griswold, récompense à la rigueur suffisante, même si elle eût été partagée, pourvu qu'elle ne fût pas primée par une récompense supérieure, devient une flagrante injustice envers une jeune artiste très méritante et qui n'a cessé, depuis quatre ans d'études assidues, de marcher de progrès en progrès.

N'insistons pas. La témérité semble telle de lutter contre l'opinion unanime d'un jury où figurent des compositeurs comme MM. Ambroise Thomas, Massenet, Vaucorbeil, Joncières, et des exécutants tels que MM. Duprez et Maurel, qu'il faut se sentir bien assuré d'exprimer l'opinion du public et de la critique pour répondre à la décision d'aujourd'hui par cette affirmation sincère :

« Le jury s'est trompé à l'unanimité. »

DCCLXX

Comédie-Française.　　　　　　　　　　27 août 1880.

Début de Mademoiselle Lerou dans ATHALIE

M^{lle} Lerou n'est pas une inconnue pour le monde de la critique et des arts. Les concours du Conservatoire, où elle a obtenu l'année dernière un prix de tragédie, nous avaient familiarisés d'avance avec les mérites et les défauts de cette jeune femme. Les uns et les autres se sont accusés ce soir, sur la scène du Théâtre-Français, dans le même sens que dans la petite salle de la rue Bergère.

Mais je me hâte de reconnaître que l'épreuve décisive a, somme toute, été meilleure, puisque M^{lle} Lerou a pu, dans le rôle considérable d'Athalie, montrer un certain talent de composition, qni n'avait pas trouvé sa place dans les morceaux de concours.

M^{lle} Lerou est d'un aspect assez étrange ; ses traits rappellent plutôt la race éthiopienne que la race caucasique. Cette physionomie accentuée, osons dire cette laideur, n'a rien de choquant lorsqu'il s'agit

de représenter le personnage d'*Athalie;* je l'ai vu jouer par une bossue, sans que la farouche héroïne de Racine en parût défigurée.

Rappelons, à ce sujet, que la Comédie-Française honore dans les noms de Mlle Dumesnil et de Mlle Duchesnois le souvenir de deux laideurs et deux talents aussi tragiques les uns que les autres.

Mlle Lerou a rendu certaines parties du rôle, particulièrement quelques passages du fameux songe, avec une véritable intelligence et avec une sûreté dignes de remarque chez une débutante.

Malheureusement, ces qualités, qui disposent à l'indulgence et même à la sympathie, ne suffisent pas pour dispenser une tragédienne de la dignité d'attitude et de la diction correcte, sans lesquelles on ne saurait se faire agréer dans l'œuvre de Racine. Mlle Lerou nous montre l'extérieur et les gestes d'une reine de mélodrame, et elle paraît entièrement brouillée avec la prosodie. Mais ceci peut être attribué à l'émotion qui précipitait son débit. La voix cependant est suffisante et même sonore, quoique un peu molle et courte.

Il est probable que Mlle Lerou, pour peu qu'elle obtienne d'un travail incessant quelques perfectionnements indispensables, rendra des services à la Comédie-Française, je veux dire à la tragédie.

En ce moment de vacances, la jeune troupe s'exerce : hier, Mlle Bianca jouait avec succès la Dorine de *Tartufe;* ce soir, Mlle Lloyd abordait le rôle de Josabeth et s'y est montrée remarquable par la justesse et l'émotion du débit.

Mlle Reichemberg est charmante dans Joas, et je saisis avec plaisir l'occasion de reconnaître que M. Maubant est excellent dans Joad. Il y met de la conviction, de l'autorité, presque de la grandeur.

Château-d'Eau. Même soirée.

LE CARDINAL DUBOIS

Drame en cinq actes et six tableaux, par M. Alfred Belle.

Il n'y a que du mal à penser et à écrire sur le cardinal Dubois, flétri par Louis XIV mourant comme le plus dangereux des coquins. Pourtant, dans les biographies de ce drôle, qui déshonora la pourpre romaine, il y a deux parts, celle de l'histoire et celle de la légende.

M. Alfred Belle a naturellement choisi la seconde : c'était son droit. Donc, le dramaturge du Château-d'Eau admet que Dubois aurait été marié, dans sa jeunesse, avec une paysanne dont il aurait eu un fils. Plus tard, devenu premier ministre, prêtre et cardinal, il aurait voulu anéantir l'acte qui prouvait son mariage; dans ce but, il se serait introduit chez le vieux curé qui en était le dépositaire, et, après l'avoir endormi par un narcotique, aurait arraché du registre de la paroisse le feuillet compromettant.

M. Alfred Belle a développé cette donnée en supposant que le fils de Dubois, grandi sous le nom de Pierre Mallemort, voit sa fiancée déshonorée par le Régent, à qui Dubois l'a livrée; Pierre veut tuer Dubois, qui se courbe devant lui, en lui disant : « Je suis ton père ! »

La fin de ce drame attristant est étrange au point d'en devenir originale. Pierre Mallemort, au moment d'épouser Mlle d'Argentat pour la réhabiliter, a l'idée singulière et quasi-monstrueuse de vouloir que son union soit bénie par le cardinal, par son père. Dubois s'y résout; mais Mlle d'Argentat s'est empoisonnée, et

c'est encore Dubois qui dit sur son cadavre les prières des morts.

Si j'accusais M. Alfred Belle d'avoir voulu exploiter l'actualité en jetant en pâture au vulgaire le plus méprisable et le plus exceptionnellement indigne des princes de l'Église, il me répondrait sans doute qu'il a démontré d'avance son impartialité, en opposant au cardinal Dubois, sacrilège, entremetteur et faussaire, la vertueuse figure du bon curé Paterne.

Je me borne donc à exprimer le regret qu'un écrivain, qui aura peut-être du talent, ait choisi un sujet qui, répugnant par lui-même, est un aliment pour les plus basses et les plus grossières passions.

Si c'est un calcul, je le crois faux; car la claque, qui avait essayé de souligner une attaque directe contre les Jésuites, a été vivement ramenée par la protestation dédaigneusement significative d'un public qui n'avait certes rien de clérical.

Le moindre défaut du drame de M. Belle, c'est d'être écrit dans une langue absolument étonnante. Certes, le cardinal Dubois a mérité les jugements les plus sévères; mais l'accuser d'avoir voulu s'élever « sur un piédestal de fange », c'est évidemment lui prêter une idée qui n'est jamais venue à un homme d'esprit, et que je ne conseille pas à M. Alfred Belle lui-même, de mettre en expérience, à moins qu'il ne veuille se condamner à quinze jours au moins de bains désinfectants.

La pièce est bien jouée par M. Péricaud, qui a eu le talent de rendre le personnage de Dubois supportable à force de mesure et de finesse. Faut-il lui en savoir gré?

Les autres rôles sont bien tenus par MM. Meigneux, Gravier, Donval et par Mmes Estelle Jaillet, Désirée May et Magnier-Gravier.

DCCLXXI

Théatre des Nations. 28 août 1880.

LES NUITS DU BOULEVARD

Drame en cinq actes et huit tableaux,
par MM. Pierre Zaccone et Théodore Henry.

Le drame représenté ce soir au théâtre des Nations est tiré d'un roman publié en 1876 par M. Pierre Zaccone dans le feuilleton du *Figaro*. C'était un de ces grands récits largement coupés et solidement machinés selon les procédés d'Eugène Suë et de Paul Féval. Créer des épisodes simultanés et solidaires, rentrant l'un dans l'autre comme les tubes d'une lorgnette, de manière à ne former qu'un tout homogène, compacte et bien en main, c'est l'art du feuilletonniste et le secret de son influence magnétique sur le lecteur.

Mais lorsqu'il s'agit de transporter pour le théâtre ces récits savamment compliqués, ils se détraquent aisément ; les épisodes se disloquent et les tubes de la lorgnette se décolent, roulant çà et là, à moins qu'une main puissante, celle du dramaturge, ne reconstitue, pour l'optique spéciale du théâtre, un instrument nouveau.

C'est précisément l'unité, la concentration, qui manquent au drame de MM. Pierre Zaccone et Théodore Henry. J'y compte au moins quatre sujets différents. Premièrement, l'histoire du général de Graçay, ruiné par un vol qui emporte la dot de sa fille Réjane. Le voleur n'est autre que Henri de Graçay, le propre fils du général, assisté par un complice, le forçat Lombard.

Deuxième sujet. L'histoire du banquier Dalbane,

père de M^lle Hermine, fiancée de M. Gontran d'Épernon. Dalbane est volé et assassiné par le forçat Lombard, qui, sous la figure du prince Lubiroff, a commandité Henri de Graçay, devenu homme d'affaires sous le faux nom de Cardinet.

Troisième sujet. Les amours de M^lle Ninoche, une soupeuse de bal masqué, avec Henri de Graçay, qui la dédaigne pour Herminie Dalbane.

Quatrième sujet. Celui-ci est le plus essentiel, car il sert tant bien que mal à relier tous les autres. Henri de Graçay et Lombard ont assassiné, pour la voler, une jeune Anglaise, fiancée de lord Beverley. Cet Anglais, à force de recherches persévérantes, s'est mis sur la trace des coupables; il a découvert leurs noms, et les poursuit d'acte en acte, les laissant d'ailleurs consciencieusement échapper chaque fois qu'il les tient.

Mais enfin il n'est pas de bonne compagnie qui ne se quitte, comme disait le roi Dagobert en jetant son chien pardessus le pont. C'est pourquoi les coupables finissent par recevoir, beaucoup au-delà de minuit, le châtiment qu'il eût été très facile de leur infliger vers onze heures du soir, en faisant des économies de gaz et de dialogue.

Car c'est précisément par le dialogue que *les Nuits du boulevard* ont égayé çà et là un public qui ne frémit jamais qu'à son corps défendant. MM. Pierre Zaccone et Théodore Henry sont cependant des écrivains expérimentés, mais leur expérience n'est pas celle du théâtre. Elle ne les met pas en garde contre les pièges tendus au dramaturge par la malignité toujours en éveil du spectateur sceptique, qui rit et de ce que l'on lui dit et de ce qu'il croit sous-entendre.

Cependant *les Nuits du boulevard* renferment des situations émouvantes, telles que le combat au couteau entre Lombard et Dalbane, dans le sous-sol obs-

cur qui renferme les caisses du banquier, et aussi la scène du cabinet chez Brébant, pendant une nuit de bal, où Lombard essaye d'étrangler Ninoche, qui lui a arraché son masque afin de montrer le visage de l'assassin à lord Beverley.

Il faut dire, à la décharge de MM. Pierre Zaccone et Théodore Henry, que les acteurs du théâtre des Nations ne sont pas de force à conduire jusqu'au bout un drame si violent et si mouvementé, dans un cadre beaucoup trop vaste pour leurs moyens physiques.

M. Maurice Simon, qui a du talent, ne le montre que dans un rôle extrêmement court ; la voix de MM. Desclée, Rameau, Barral, Mlles Lucie Bernage et autres ne porte guère au-delà de la rampe. On entend mieux M. Renot, dont la diction pesante ne manque ni de largeur ni de fermeté, M. Mondet, qui est un comique assez adroit, et Mlle Gillet qui donne une physionomie originale au rôle de Ninoche.

Les Nuits du boulevard, un peu allégées, resserrées, jouées plus vite et plus fort, deviendraient, j'imagine, une pièce assez intéressante pour plaire au public populaire du théâtre des Nations.

DCCLXXII

Ambigu. 10 septembre 1880.

Réouverture.

LES MOUCHARDS. — Débuts.

L'Ambigu vient de rouvrir avec *les Mouchards*, pièce médiocre mais non pas ennuyeuse. La voilà parvenue

sans efforts à cette durée qui équivaut presque au succès, grâce au talent et à la verve d'un de nos meilleurs acteurs comiques. M. Dailly possède la gaîté naïve et irrésistible d'un Odry, alliées à une finesse déliée qu'Odry ne connut jamais.

Le cinquième tableau des *Mouchards*, dans lequel M. Dailly porte presque seul la parole, a retrouvé ce soir son succès de fou rire, ainsi que la scène vraiment plaisante de l'interrogatoire, au septième tableau.

On annonçait deux débuts, celui de M. Montbazon dans le rôle établi par M. Lacressonnière, et celui de Mlle Jeanne Théry dans le rôle créé par Mme Lina Munte.

La galanterie française m'interdit l'ombre d'une appréciation sur Mlle Théry.

Quant à M. Montbazon, il est homme, et j'aime à croire qu'il entendra prononcer son arrêt avec philosophie. Je ne voudrais pas que cet arrêt fût trop dur ; la voix de M. Montbazon n'est pas mauvaise, et l'intelligence paraît assez bien dirigée. Mais ce qui manque outre certains dons extérieurs, c'est la mise en œuvre, c'est la science de l'exécution, en un mot, le talent.

M. Montbazon vient, dit-on, de Lyon, où il réussissait ; mais Lyon est bien loin de pouvoir se dire la seconde ville de France sous le rapport du goût et de la compétence artistique. On y supporte sans sourciller, et même sans les remarquer, des énormités qui feraient pousser les hauts cris partout ailleurs. J'ai vu, il y a quatre ans, un dimanche soir, dans *Ruy Blas*, donné en lever de rideau avant *la Grâce de Dieu*, le rôle de Casilda rempli par une jeune demoiselle habillée en jupe courte, costume de danseuse de cachucha, qui va lever la jambe ; elle la levait, en effet, et se cambrait en arrière, pendant que ses doigts sem-

blaient agiter des castagnettes, pour accompagner ce vers :

> Il a tué six loups ! Comme cela vous monte
> L'imagination !...

C'était la fille d'honneur de la reine d'Espagne, et les Lyonnais paraissaient enchantés.

M. Montbazon est plus sérieux, mais il ne sait rien, et ne paraît pas assez jeune pour se remettre à l'école. Ce n'est pas sans un sentiment de regret que je vois s'évanouir l'illusion d'une réputation de province. Le recrutement du drame se faisait autrefois par la tragédie. Aujourd'hui la tragédie est morte, et je crains que le drame ne la suive de près.

Nous possédons encore quatre ou cinq excellents acteurs de drame, dont la légitime réputation est consacrée par un quart ou un tiers de siècle.

Mais, après eux ?

DCCLXXIII

Vaudeville. 13 septembre 1880.

L'HEURE DU PATISSIER
Comédie en un acte, par M. Paul Ferrier.

L'idée de faire défiler quelques silhouettes contemporaines dans la boutique d'un pâtissier à la mode, et de dessiner quelques attitudes modernes saisies à l'heure du lunch, à travers de fines causeries, me semblait un prétexte de comédie très suffisant.

Mais cette idée, toute simple qu'elle paraisse, n'est pas venue à M. Paul Ferrier. La pâtisserie n'est pas ici le cadre, mais réellement le sujet et le fond de la

pièce. Encore n'est-ce pas une pièce montée, un croquenbouche, ni un fondant, mais un gros massepain dont la structure rappelle les vieux vaudevilles des Folies-Dramatiques au temps du père Mourier : cela est lourd, étouffant, insuffisamment travaillé sous le rouleau, et si cette pâte ferme vous tombe sur le pied, vous me direz que cela pèse.

Donc *l'Heure du pâtissier* est celle qui remplace l'heure du berger pour un avoué de première instance, M. Raoul, qui vient flirter chaque jour, de cinq à six heures, dans cette boutique ouverte à tout venant, avec une charmante femme dont j'ignore le nom : appelons-la Mme de Cléry, comme son interprète ; mais un mari soupçonneux ne la perd pas de vue. Comment se parler ? A défaut de fleurs, on emploie le langage des gâteaux. L'heure du rendez-vous se chiffre par le nombre des madeleines que Mme de Cléry laisse dévorer par Raoul jusqu'à ce qu'elle porte son verre à ses lèvres. Lorsque cette heure est tardive, Raoul attrape des indigestions extraordinaires. Voilà ce que c'est que l'Heure du pâtissier.

Parmi les clients de la maison, se trouve un certain Castorin, marchand de bois, — cela devient palpitant, n'est-ce pas ? — qui veut marier sa fille à Raoul. Cet avoué comme on n'en voit guère se laisse faire, parce que la petite Castorine apporte pour trois cent mille francs de cotrets dans sa corbeille de noces.

Qui l'emportera de l'ardente Mme de Cléry ou bien de la timide Castorine ?

Ce sera une troisième luronne, *la Fille du Pâtissier* (un beau titre et un beau rôle pour Mme Girard-Simon des Folies-Dramatiques). La fille du pâtissier s'appelle Alice Lody, elle est mignonne, spirituelle et hardie, et de plus millionnaire. Le dernier inventaire a fait ressortir un bénéfice d'un million sur la pâtisserie paternelle dont elle a la surintendance.

Raoul ne se le fait pas dire deux fois; il mange devant M^me de Cléry la croquette de la rupture et prie Alice la pâtissière de lui servir l'ananas de l'amour.

Ne croyez pas, au moins, que j'invente ces choses-là; si j'étais capable de les trouver, je ne le raconterais pas; j'en enrichirais les théâtres pour mon compte personnel.

M. Parade a fait rire dans le seul rôle dont je n'ai pas parlé, celui du Pâtissier père, qui se déguise en homme du monde et cueille des bonnes fortunes sur les divers tapis verts ou roses de la galanterie. Avec M^mes de Cléry et Lody, déjà nommées, il a empêché qu'on ne trouvât aussi longue et aussi maussade qu'elle l'est réellement, *l'Heure du pâtissier*.

DCCLXXIV

Palais-Royal. 14 septembre 1880.

Réouverture.

Reprise des DIABLES ROSES
Vaudeville en cinq actes
de MM. Eugène Grangé et Lambert Thiboust.

Le théâtre du Palais-Royal, rafraîchi, repeint, redoré, élargi, rajeuni, a célébré son renouveau par la reprise d'une des pièces les plus gaies et les plus spirituelles de son répertoire.

Dix-sept années n'ont pas mis une ride au front des *Diables roses*, ni refroidi la verve de cet excellent Lambert Thiboust, dont le rire franc et joyeux semble retentir encore dans sa tombe prématurée.

Il est permis de rappeler, cependant, après un si long espace de temps, la donnée de la pièce.

Un jeune homme qui va se marier est obligé de rompre, l'une après l'autre, les liaisons plus ou moins dangereuses auxquelles il s'était abandonné pendant sa vie de garçon; il s'agit pour lui de se débarrasser de trois maîtresses, la grisette Lolotte, blanchisseuse de fin; Flora Moulin, l'artiste dramatique, et Indiana Pavillon, la femme du maître d'armes. Flora Moulin, la plus brillante des trois Ariadnes, n'est pas la plus embarrassante; Antonin Boucard se fait rendre ses lettres pour quarante mille francs. La romanesque Indiana veut enlever son amant et aller vivre avec lui au Pérou, sous un cocotier. Quant à la blanchisseuse Lolotte, elle empoisonne l'infidèle; heureusement, une main prudente a remplacé l'arsenic par un laxatif anodin, de sorte qu'Antonin Boucard, excédé, plumé et purgé, reconnaît, mais un peu tard, qu'il faut se méfier des « *diables roses* ».

Telle est la leçon, ou si l'on veut, l'idée de comédie cachée sous la fantaisie de ce vaudeville plein de bonne humeur.

La pièce est bourrée de mots drôles et de traits ingénieux; la cocasserie y revêt une sorte de bonhomie qui lui donne le charme du naturel et de la simplicité. Que de vieilles connaissances on a retrouvées et saluées au passage! par exemple, la définition par madame Belzingue du gendre de ses rêves : « Un jeune « homme chaste, pur comme ces forêts qui deviennent « de jour en jour plus rares en Amérique... » Et la réflexion du maître d'armes Pavillon sur les amateurs qui entrent dans la cage des lions : « Mais tout le « monde peut entrer là-dedans : l'embêtement, c'est « pour en sortir... » C'est au même Pavillon qu'appartient le coup du commandeur : « Vous criez : voilà les « gendarmes! Votre adversaire se retourne pour voir,

« alors vous l'embrochez... Voilà le coup du comman-
« deur : on le fait rarement parce qu'il y a des témoins
« qui s'y opposent. »

On a ri ce soir comme à la première représentation du 4 septembre 1863. MM. L'Héritier, Gil Pérès, Hyacinthe et Lassouche, M^{mes} Hortense Schneider, Thierret, Paurelle, Gervais et Kleine tenaient les principaux rôles.

Il ne subsiste rien de l'interprétation primitive; mais MM. Montbars, Calvin, Daubray et Raimond ne sont pas inférieurs à leurs devanciers.

M. Daubray ne joue pas le rôle de maître d'armes comme M. Hyacinthe; mais il n'y est pas moins fort plaisant.

M^{me} Mathilde, sans faire oublier l'excellente madame Thierret, joue avec un naturel qui n'exclut pas la fantaisie le rôle très amusant de M^{me} Belzingue.

M^{lle} Angèle abordait avec une émotion très visible un des meilleurs rôles de M^{me} Hortense Schneider; cette émotion fébrile la poussait d'abord à jouer plus vite et à chanter plus fort que ne le veulent et le caractère complexe du rôle et les dimensions restreintes de la salle; mais la débutante est bientôt redevenue maîtresse d'elle-même et elle a fait bisser la fameuse ronde « du jeune homme empoisonné ». M^{lle} Angèle est une excellente acquisition pour le Palais-Royal.

M^{lle} Lemercier joue avec intelligence la grisette Lolotte. Les autres rôles de femmes sont de peu d'importance; ce n'est cependant pas une raison pour les sacrifier; bien étrange mademoiselle Faivre dans le rôle de M^{me} Pavillon; plus étrange encore la petite personne qui a joué le rôle d'Adeline Belzingue avec l'accent du fusilier Pitou.

A propos de la ronde du « jeune homme empoisonné », sait-on de qui est cette musique? Non,

n'est-ce pas? Eh bien ! sachez que le motif de cette gaudriole est tout bonnement du grand Beethoven; c'est le final d'un trio pour piano, violon et violoncelle que j'ai entendu, il y a quelques années, dans une soirée de musique classique, chez M. Charles de Bériot.

Le Palais-Royal restauré avait accueilli ses hôtes par un prologue en vers, débité un peu à la diablesse par M^lle Maria Legault. Les vers sont de M. Théodore de Banville, c'est dire que l'ingéniosité de l'idée y répond aux splendeurs de la forme : du sang français dans les veines de la Muse grecque; de l'esprit en marbre de Paros.

DCCLXXV

Odéon (Second Théatre-Français.) 15 septembre 1880.

Réouverture.

LA PEAU DE L'ARCHONTE

Comédie en un acte en vers, par M. Liquier.

LES PARENTS D'ALICE

Comédie en trois actes en prose, par M. Charles Garrand.

L'Odéon vient de rouvrir sous la direction de notre confrère et ami M. Charles de La Rounat. En attendant la reprise de *Charlotte Corday*, M. de La Rounat a voulu laiser la parole aux jeunes pour cette première soirée.

Écoutons-les avec l'indulgence et la sympathie que

réclame pour eux le prologue en vers de M. Théodore de Banville.

La Peau de l'Archonte est une comédie « grecque » qui pourrait se passer partout ailleurs que dans la ville d'Athènes, à Fouilly-les-Oies ou bien rue Mouffetard. La peau d'archonte étant un article peu connu sur le marché et n'ayant pas encore servi aux Anglais, comme l'*alligator skin*, à confectionner des porte-cigares à l'épreuve de la balle, j'avertis tout de suite le lecteur qu'il s'agit d'une simple métaphore. Le bruit a couru que l'archonte Clythus venait de mourir d'apoplexie ; deux bourgeois, Mison et Chremès, posent sur-le-champ leur candidature à l'archontat vacant. Se trouvant rivaux, Mison et Chremès se querellent, s'injurient, se prennent aux cheveux, et voilà que le mariage de leurs enfants, Lysippe et Cinthia, est rompu. Mais le bruit qui avait couru était faux ; Clythus reparaît vermeil et bien portant : les deux bourgeois s'étaient trop hâtés de se mettre dans « la peau de l'archonte ». Ils se réconcilient : Lysippe épouse Cynthia. — Divertissement puéril et inoffensif, comme de sucer un sucre d'orge.

La comédie nouvelle intitulée *les Parents d'Alice* offre plus de consistance et mérite qu'on la discute. Je vais d'abord la raconter, en suivant la marche adoptée par l'auteur.

Le premier acte nous montre l'intérieur d'une boutique de bric-à-brac. M. et M^{me} Saxé vendent des bibelots historiques, ou plutôt voudraient bien en vendre, car ils meurent de faim. Ces bohêmes, après avoir caboliné dans tous les genres, ont échoué dans la plus atroce misère. Mais ce ne sont pas seulement des pauvres, ce sont aussi des coquins.

Ils ont eu une fille et ils l'ont mise aux Enfants trouvés le lendemain de sa naissance. Aujourd'hui, après dix-sept années, un agent d'affaires véreux croit

avoir découvert que la petite fille des époux Saxé a été recueillie et adoptée par un philanthrope, le docteur Cordier, et qu'elle va faire un riche mariage.

Se faire connaître au docteur Cordier, menacer de compromettre le mariage de sa fille adoptive en se montrant, et lui arracher, pour prix de leur silence, une somme qu'ils partageront avec l'agent d'affaires, tel est le plan conçu par les époux Saxé. Ils écrivent en ce sens au docteur Cordier, et le docteur Cordier s'empresse d'accourir. « Vous voulez votre fille? » leur dit-il, « la « voilà! » Et il leur montre une petite paysanne normande qui leur fait la moue en criant qu'ils ont une mauvaise figure.

D'abord décontenancés, les époux Saxé soupçonnent le docteur d'avoir voulu leur donner le change pour sauver sa fille adoptive Alice de leur infâme reconnaissance. Ce qui les encourage à persister, c'est que la marquise de Châtenay, une grande dame, propriétaire de l'immeuble où se trouve leur boutique, paraît convaincue qu'Alice Cordier est vraiment leur fille.

Au second acte, on comprend l'intérêt qui guide la marquise de Châtenay; elle rêvait pour son neveu, Maxime de Châtenay, la main de sa fille Lucienne, et elle veut rompre l'union projetée de Maxime avec Alice, en rendant publique l'indigne naissance de celle-ci. Maxime résiste; il sera le mari d'Alice quand même. Mais la marquise est assez cruelle pour mettre Alice en présence des ignobles brocanteurs qui la réclament comme un bibelot trop longtemps oublié au Mont-de-Piété; Alice est fière; elle rompt d'elle-même un mariage qu'elle reconnaît impossible.

Au troisième acte, le docteur Cordier vient chez la marquise de Châtenay; il la met en demeure de consentir au mariage d'Alice; la marquise refuse : « Eh « bien! madame », lui dit alors le docteur, « faites-moi « l'honneur de venir ce soir chez moi, et je vous prou-

« verai que je connais les secrets motifs de la fatale
« résolution qui porta naguère M. le colonel de Châte-
« nay, votre mari, à aller se faire tuer en Afrique. »

La marquise pâlit et s'incline tremblante d'effroi.

Au quatrième et dernier acte, les époux Saxé, accompagnés de leur « conseil » le sieur Hilaire, se présentent chez le docteur Cordier pour y toucher la somme ronde de soixante mille francs qu'ils ont demandée au comte Maxime comme prix de leur consentement et de leur silence. Mais le docteur leur déclare qu'ils n'auront pas un sou, le comte préférant donner la somme à un établissement fondé pour recueillir les enfants abandonnés plutôt qu'à ceux qui les brocantent (sic). L'apparition de quelques sergents de ville, venus en consultation chez le docteur, qui est l'un des médecins de la préfecture de police, trouble visiblement l'agent d'affaires Hilaire et ses clients, et le docteur les chasse sans trop de peine.

C'est alors que la marquise survient. Les parents d'Alice, ce ne sont pas les bohémiens qui viennent de sortir en se querellant entre eux ; car Alice n'est autre que la propre fille de la marquise, c'est-à-dire le fruit d'une faute commise avant son mariage, puis découverte un peu tard par le colonel de Châtenay. On avait fait croire à la marquise que sa fille était morte ; elle la retrouve aujourd'hui avec émotion, mais sa fierté se refuse à s'humilier devant cette enfant, et surtout à perdre l'estime de sa fille Lucienne. Cependant, le cœur de la marquise s'attendrit : elle serre Alice dans ses bras en l'appelant sa fille. Alice, alors, jette au feu les lettres de M. de Châtenay. qui prouvent la culpabilité de la marquise. « C'est ce que j'allais faire ! » dit le docteur Cordier. Alice épouse Maxime, mais le secret de la marquise sera bien gardé ; Lucienne ne sera jamais que la cousine d'Alice.

Maintenant que le lecteur connaît à peu près par le

menu la comédie de M. Garrand, je crois qu'il pensera, comme moi, que le sujet des *Parents d'Alice* est celui d'un roman plutôt que d'une pièce. J'appelle sujet de roman un enchaînement de faits qu'il faut prendre tels que l'imagination de l'auteur nous les donne, tandis que les pièces de théâtre vivent par la déduction pour ainsi dire inconditionnelle d'une unique situation donnée, dont les développements et les changements naissent du choc des intérêts et du contraste des caractères.

On annonçait que la comédie de M. Charles Garrand traitait la question à coup sûr attachante et émouvante des enfants abandonnés; mais elle ne fait que l'effleurer en passant, sans la poser ni la résoudre. Pour qu'elle sortît de l'orbite romanesque et entrât sur le terrain des réalités sociales, il aurait fallu que les « parents d'Alice » fussent réellement de très petites gens, égoïstes, avides et sans cœur, mais nullement tarés, et faisant valoir iniquement contre leur fille les droits sacrés qu'ils avaient abdiqués en l'abandonnant sur le pavé. Il devenait également nécessaire que la marquise de Châtenay défendît de bonne foi et de bon droit l'honneur du nom et de la famille contre une alliance honteuse et méprisable. Alors la question du droit des parents spéculateurs sur les enfants abandonnés eût été portée devant le public, comme elle s'est posée plusieurs fois devant les tribunaux.

Le plan adopté par M. Charles Garrand est d'autant plus vicieux qu'il trompe le public d'un bout à l'autre de la pièce et ne lui apprend la vérité qu'au dernier moment. L'intérêt eût été beaucoup plus vif si l'on nous eût mis tout d'abord dans la confidence.

La pièce porte, d'ailleurs, les traces d'une sorte de maladresse qui expose l'action à des soubresauts pénibles, tandis que l'oreille est fâchée par les impropriétés d'un style incorrect. Ce genre de reproches

veut toujours être prouvé ; je cite donc deux exemples.
« La banlieue », s'écrie le ci-devant cabotin Saxé, « est
« la pépinière des étoiles. » Mais ce n'est qu'un méchant bohème qui parle. Écoutons maintenant le docteur Cordier : « Je pense qu'il vaut mieux collection-
« ner les enfants que de collectionner les tableaux de
« maître, les meubles de prix et les oignons de tulipe
« qui emplissent nos musées. »

Malgré ces défauts, qui se peuvent corriger par l'étude, la réflexion et le travail, la comédie de M. Charles Garrand a été écoutée avec intérêt et accueillie avec bienveillance. Elle renferme des motifs de scène auxquels il ne manque que d'être mis en valeur par une main plus habile, et des mouvements qui semblent déceler le tempérament d'un auteur dramatique.

Les Parents d'Alice ont pour principaux interprètes M. Clément Just, qui joue avec dignité et conviction le rôle du docteur Cordier ; Mlle Devoyod, qui a accepté au dernier moment le rôle odieux et pénible de la marquise de Châtenay ; M. Porel, qui joue avec intelligence et abnégation le triste personnage de Saxé ; M. Albert Lambert, un jeune premier qui s'est naturalisé du premier coup sur la grande scène de l'Odéon ; Mlle Jeanne Malvau, qui sort du Conservatoire et qui a besoin de s'assouplir ; Mme Grivot, qui a fait un excellent début sous les traits de Mme Saxé, et une drôle de petite fille, qui prend le nom de Mlle Demorcy et qui ressemble le plus spirituellement du monde, à « Monsieur de Cupidon ».

DCCLXXVI

Nouveautés. 16 septembre 1880.

LE VOYAGE EN AMÉRIQUE

Pièce en quatre actes mêlée de chant,
par MM. Hippolyte Raymond et Maxime Boucheron.

Un agent d'affaires nommé Girandol, a découvert que la succession de dix millions laissée par un Français nommé Gédéon, mort au pays des Mormons, appartient à sa nièce Isabelle. Girandol fait promettre à celle-ci, qui est veuve, de l'épouser s'il la met en possession de l'héritage : c'est sa commission. Les futurs époux partent pour l'Amérique ; ils sont accompagnés sur le paquebot par un capitaine bordelais, nommé Barbazan, et par un jeune employé de mairie, appelé Morillon, qui sont tous deux amoureux fous d'Isabelle. Parvenus au lac Salé, à travers mille traverses, les voyageurs apprennent avec stupéfaction que la succession de l'oncle Gédéon ne montait qu'à dix mille francs ; encore le magot a-t-il été détourné par un dépositaire infidèle. Isabelle ne veut pas, pour un si mince capital, épouser Girandol, et elle choisit le petit Morillon, qui est jeune, gentil et bête.

Cette donnée, peu compliquée, ne fournissait pas la matière de quatre actes. Les auteurs ont imaginé de l'allonger en faisant enlever Isabelle en pleine mer par des espèces de forbans de toutes nations, qui ont établi sur un îlot un État qu'ils appellent « la République étrangère ». L'acte qui se passe dans ce pays imaginaire est une satire assez amusante et absolument inoffensive ; elle a cependant indisposé quelques

spectateurs intolérants, qui ont protesté contre une plaisanterie musicale arrangée par M. Hervé sur le thème de *la Marseillaise*.

Cependant, une parodie de *la Muette* et de *la Dame blanche* avait passé sans soulever le plus léger murmure. Il paraît que, dans l'opinion de quelques fanatiques, la parodie, innocente lorsqu'elle s'en prend à la musique d'Auber et de Boïeldieu, devient coupable et sacrilège lorsqu'elle touche à la musique de Rouget de l'Isle. Singulière façon de comprendre les arts et de s'amuser en société !

Il y a cependant un bien joli mot dans ce troisième acte, où l'on a cherché des intentions politiques, tandis que je n'y voyais, pour ma part, qu'une fantaisie dépourvue de fiel. On offre inopinément la présidence de la République des Étrangers au bordelais Barbazan : « Êtes-vous prêt à prendre le pouvoir ? » lui demande-t-on à brûle-pourpoint. — « Je suis gascon ! » répond Barbazan avec un fin sourire.

Politique à part, *le Voyage en Amérique* n'a pas réussi ; la pièce est vide et dépourvue d'intérêt non moins que de nouveauté. Comment les auteurs ne se sont-ils pas aperçus que le Mormon Colombus, qui a mangé le fonds de l'héritage vers lequel converge toute la pièce, n'est que la copie décolorée du fameux caissier des *Brigands?* MM. Hippolyte Raymond et Maxime Boucheron ont travaillé trop vite. Ils prendront leur revanche quand ils voudront s'en donner la peine, pourvu qu'ils la préparent lentement.

L'interprétation du *Voyage en Amérique* est très satisfaisante ; M. Brasseur est excellent dans le rôle du bordelais Barbazan et M. Berthelier plein de verve dans celui du parisien Girandol ; ils sont bien secondés par MM. Albert Brasseur et A. Guyon.

Mlle Humberta, qui débutait aux Nouveautés dans le rôle d'Isabelle, a été fort bien accueillie ; elle fait de

sérieux progrès comme chanteuse et comme comédienne. Un rôle épisodique, celui de Juanita, la femme répudiée du président Krabowski, a été l'occasion d'un énorme succès pour Mlle Piccolo, dont la voix et la verve ont surpris tout le monde. Du reste, le morceau, accompagné syllabiquement par le chœur, est d'un dessin vraiment bouffon et a mis le public en joie — pour cinq minutes.

DCCLXXVII

Comédie-Française. 17 septembre 1880.

Début de M. de Féraudy, dans AMPHITRYON

M. de Féraudy, qui a obtenu le premier prix de comédie au dernier concours du Conservatoire, débutait ce soir à la Comédie-Française, dans Sosie, d'*Amphitryon*.

Le choix du rôle était ingénieusement calculé pour les plaisirs du public, car M. de Féraudy, élève de M. Got, rappelle son éminent professeur par la voix, par le geste, par la diction, par le visage, et promet de le rappeler un jour par le talent. Cette ressemblance donne beaucoup de piquant et d'intérêt aux scènes où Mercure et Sosie se trouvent en présence.

M. de Féraudy n'a rien, d'ailleurs, d'un débutant; son jeu est net, sobre et sûr; sa voix, sonore et souple, éveille parfois, quand elle n'est pas un peu stridente, comme un écho de la voix de M. Coquelin aîné, tandis que son jeu, plein de finesse naïve, a quelques-unes des qualités de M. Saint-Germain. Ceux des spectateurs qui ne lisent pas les affiches n'ont certainement

pas deviné que M. de Féraudy débutât sur la première scène française, avec laquelle il paraissait aussi familier qu'un pensionnaire de dix années.

Le succès de M. de Féraudy a été très vif et très mérité. On l'a rappelé après la pièce avec MM. Got, Mounet-Sully, Laroche et Mlle Dinah Félix ; mais M. de Féraudy a eu le bon sens de ne pas reparaître seul et de se refuser aux instances obstinées d'un second rappel. C'est un acte de modestie très louable, en même temps que de déférence envers ses aînés.

M. Got est excellent dans le rôle de Mercure, et Mme Dinah Félix est certainement la meilleure Cléanthis qu'on puisse désirer pour l'admirable poème de Molière.

Amphitryon est vraiment un régal pour les oreilles délicates ; la partie comique, abondante, vigoureuse et franche, sort de la meilleure veine de Molière, tandis que, dans les scènes élégiaques d'Amphitryon avec Alcmène, on dirait que le puissant auteur de *Tartufe* emprunte la plume de La Fontaine :

> Ah ! ce que j'ai pour vous d'ardeur et de tendresse
> Passe aussi celle d'un époux ;
> Et vous ne savez pas, dans des moments si doux,
> Quelle en est la délicatesse.
> Vous ne concevez point qu'un cœur bien amoureux
> Sur cent petits égards s'attache avec étude,
> Et se fait une inquiétude
> De la manière d'être heureux.

Ces vers, d'une nuance si fine et si tendre, ne rappellent-ils pas le style des poèmes d'*Adonis* et de *Psyché ?* Ils sont faits pour confirmer dans leur sentiment ceux qui pensent, comme moi, que deux poètes français seulement ont su manier le vers libre, et que ces deux remarquables écrivains sont La Fontaine et Molière.

M. Mounet-Sully, qui avait mis une sourdine à sa

voix de tonnerre pour débiter ces adorables galanteries, l'a retrouvée un peu trop complètement pour crier du haut de son nuage :

> Les paroles de Jupiter
> Sont les arrêts des destinées !

M^{lle} Dudlay, si elle ne peut corriger ses défauts de prononciation, devrait s'interdire certains hoquets qui se font tolérer dans la tragédie à la faveur des mouvements de passion, mais qui n'ont ni place ni excuse dans la diction de la haute comédie.

Théatre-Déjazet. Même soirée.

LA RUELLE

Comédie en un acte.

LA TARENTULE

Comédie en trois actes, par MM. Clairville et Victor Bernard.

Le Théâtre-Déjazet vient de faire sa réouverture, qui a été signalée par un incident sans exemple dans nos mœurs théâtrales. Le rideau s'est baissé sur la petite pièce intitulée *la Ruelle* sans qu'on en ait demandé l'auteur, il n'y avait pas dix personnes dans la salle, et la claque elle-même prenait le frais sur le boulevard.

Le nom de l'auteur de *la Ruelle* serait-il perdu pour la postérité ?

La Tarentule a été accueillie avec moins d'indifférence. C'est une œuvre posthume du bon Clairville, terminée par M. Victor Bernard.

Le titre primitif de cette pochade était *la Cantharide;* les scrupules de la censure ont changé la cantharide en tarentule, mais il ne s'agit ici ni de coléoptère, ni d'arachnide. *La Tarentule* est le bateau de plaisance qui, sous le commandement du capitaine Folle-Brise, promène dans la rade du Havre deux nouveaux mariés, M. et M^{me} Blandinais, poursuivis par l'ancien fiancé d'Adrienne Blandinais, nommé Flavinet. Celui-ci, à qui l'on a caché le mariage d'Adrienne, trouve tout simple d'en user avec elle comme un futur trop empressé, mais il est arrêté net par une apparition foudroyante : celle d'un Anglais armé d'un revolver. En regardant la gueule du revolver et l'œil menaçant de l'Anglais, Flavinet se met à danser une gigue.

Cette gigue, c'est la condition sous laquelle l'Anglais, trompé par Flavinet, lui a fait grâce de la vie; chaque fois que l'Anglais juge à propos de se montrer armé, Flavinet-Hernani est engagé d'honneur à danser une gigue devant l'Anglais Ruy Gomez.

C'est absurde et assez drôle. Mais la nouvelle troupe du Théâtre-Déjazet est bien médiocre, à l'exception de M^{lle} Cassothy que M. Ballande a oublié d'emmener au Théâtre des Nations.

DCCLXXVIII

Chateau-d'Eau. 24 septembre 1880.

CASQUE EN FER

Drame en cinq actes et sept tableaux,
par M. Edouard Philippe.

Tout Paris musical, artistique, dramatique et mondain connaît Édouard Philippe, dont la personnalité

fait depuis bientôt huit jours plus de bruit qu'il n'est grand. On raconte ses aptitudes variées, son affection spéciale pour le tambour de basque, les castagnettes et la pyrotechnie. Pour moi, j'ai fait connaissance avec Édouard Philippe dans le salon du bon docteur Mandl ; des artistes en gaîté devaient exécuter une symphonie burlesque, dans laquelle Édouard Philippe s'était chargé d'imiter le chemin de fer. Son procédé était bien simple : chauffer des fers à papillotes au rouge vif et les plonger subitement dans l'eau froide.

Malheureusement le récipient se renversa, l'eau pénétra dans le salon, et il fallut que les domestiques accourussent pour réparer le dégât à grand renfort d'éponges. Cet incident à la Paul de Kock remplaça, je n'ose dire avantageusement, la symphonie promise.

Édouard Philippe n'a pas son pareil pour vous lâcher dans les doigts un serpent incandescent en vous offrant du feu pour votre cigare ; il joue du piano avec un morceau de bois, avec un chapeau, avec tout, même avec ses doigts ; exécuter le saut périlleux entre les deux reprises d'une valse sans quitter le clavier n'est pour lui qu'un jeu d'enfants. Il y a trois ans, dans une revue écrite par quelques amis pour le Cercle de la Presse, il lui vint l'idée audacieuse de danser un pas de deux avec Mlle Beaugrand sur le minuscule théâtre du Cercle et il y réussit. Enfin, cet été, il a fait son apprentissage de *chulo* dans une course espagnole et il a rapporté sur l'épaule un certificat de courage signé par le taureau.

Hâtons-nous de dire que ce petit homme remuant, exhilarant et fulgurant est excellent musicien, excellent gérant de *la Gazette musicale*, et par dessus tout excellent homme, doux, affectueux et sensible à la façon des bons chiens.

Depuis que sa pièce du Château-d'Eau était annoncée,

les racontars avaient pris un tel développement et une telle intensité que le public croyait sérieusement qu'on allait lui servir un feu d'artifice à chaque acte et une explosion de feu grégeois au dénoûment.

Mais l'instinct de la charge est si développé chez Édouard Philippe qu'elle l'a rendu sérieux pour mystifier son monde. *Casque en fer* est un mélodrame intéressant, solidement charpenté, incompréhensible çà et là comme il convient, et dans lequel l'amateur pyrotechnicien ne se révèle que par un orage de premier ordre, que l'auteur a tenu à exécuter lui-même avec des instruments de son choix, sinon de son invention.

Le point de départ de *Casque en fer* a été pris dans un procès célèbre, qui remonte à une quinzaine d'années. Un pauvre saltimbanque, surnommé Casque en fer, fut accusé d'un assassinat commis à la Bastide-Béplas; mais il se défendit si éloquemment et si victorieusement qu'on reconnut son innocence.

M. Édouard Philippe suppose, au contraire, que Casque en fer est condamné et envoyé au bagne. Gracié après dix-sept ans de souffrance, il trouve sa femme remariée, et à qui? au misérable Walker, c'est-à-dire à l'assassin qui a su se soustraire à la justice des hommes. Mais enfin l'heure de la réparation arrive : le coupable est puni et l'innocent réhabilité.

Le drame de M. Philippe manque de nouveauté dans le fond et de recherche dans la forme. Mais l'auteur s'est instruit aux bons modèles du genre, à Pixérécourt, à Victor Ducange, et à leurs successeurs; il leur a dérobé le secret de n'offrir au public que des situations connues, mais irrésistibles, telles que le mari qui retrouve sa femme, la mère qui reconnaît son enfant, l'assassin qui se sent arracher le couteau des mains par une poigne supérieure et inattendue, etc., etc.

Il faut même ajouter que M. Édouard Philippe possède incontestablement le talent, qu'on ne soupçonnait pas chez lui, de manier avec dextérité la lourde charpente d'un drame en cinq actes et huit tableaux.

On ne s'est pas ennuyé; on a commencé par rire de quelques phrases naïves, puis on s'est laissé empoigner, et la pièce, en s'achevant, s'est dessinée comme un véritable et fructueux succès pour le théâtre du Château-d'Eau.

Elle est d'ailleurs très bien jouée par M. Péricaud et M^{lle} Honorine, qui représentent fort comiquement un couple original de policiers, le mari et la femme, opérant sous les déguisements les plus variés. M. Dalmy a de l'autorité et de la conviction dans le rôle du forçat innocent, et M. Donval s'est fait un succès d'intelligence et de tenue dans le rôle sympathique d'un juge d'instruction. M^{mes} Estelle Jaillet et Magnier-Gravier complètent un ensemble qui fait honneur à la courageuse troupe du Château-d'Eau.

A la chute du rideau, on s'est mis à rappeler l'auteur à grands cris; on voulait Philippe en personne, et Philippe, qui n'aime que les farces qu'il fait aux autres, s'est résolûment dérobé; du moins il n'avait pas encore paru aux dernières nouvelles.

DCCLXXIX

GYMNASE. 2 octobre 1880.

Réouverture.

NINA LA TUEUSE

Comédie en un acte en vers,
par MM. Henri Meilhac et Jacques Redelsperg.

Reprise de LA PAPILLONNE

Comédie en trois actes en prose, par M. Victorien Sardou.

Ce fut le 23 décembre 1825, il n'y a pas tout à fait soixante ans, que M. de la Roserie ouvrit, sur l'emplacement de l'ancien cimetière Bonne-Nouvelle et Saint-Méry, le théâtre du Gymnase Dramatique, construit par deux architectes, MM. Rougevin et Guerchyn. Il ne s'agissait que d'un théâtre d'élèves, condamné, de par son privilège, à ne jouer que des pièces en un acte. L'imagination des entrepreneurs déjoua l'absurdité du privilège. Le Gymnase Dramatique joua le répertoire des grands théâtres, chefs-d'œuvre en tête, réduits en un acte; *le Dépit amoureux*, un acte; *le Misantrope*, un acte; *la Fée Urgèle*, un acte; *Athalie*, un acte; tout y passa et fut vite passé. Le Gymnase revint alors à des pièces nouvelles, et cette fois le succès, grâce au talent de Scribe et de ses collaborateurs, attira la bonne société vers le boulevard Bonne-Nouvelle, qui pouvait passer en ce temps-là pour une des limites de Paris, puisque le boulevard proprement dit, le cours planté par Louis XIV, s'arrêtait au débouché de la rue de Cléry.

M. Delestre Poirson, qui avait succédé à M. de la Roserie, fut assez heureux pour intéresser à ses efforts M™⁰ la duchesse de Berry: à la date du 8 septembre 1824, le Gymnase fut autorisé à s'appeler *Théâtre de S. A. R. Madame* et prit rang immédiatement après les théâtres subventionnés. Le fait est que l'habile homme qui sut grouper autour de lui Scribe, Mélesville, Carmouche, Saintine, Paul Duport, Frédéric de Courcy, Charles Dupeuty, Ferdinand de Villeneuve, H. Dupin, Théaulon, Warner, etc., venait de créer un genre. Dans la langue courante, on disait, on dit encore une pièce du Gymnase pour désigner la comédie gaie, fine, de bon ton, un peu moins salée qu'aux Variétés, un peu moins solennelle qu'au Théâtre-Français, en un mot, Thalie vue par le petit bout de la lorgnette. Il est évident que, dans le cours d'un demi-siècle, la définition s'est trouvée plus ou moins compromise; le cadre un peu étroit du Gymnase a été singulièrement élargi, je ne veux pas dire fendu, par quelques productions exceptionnelles, telle que la *Clarisse Harlowe* de Jules Janin, ou le *Mercadet* de Balzac, mais surtout par les créations vigoureuses d'Alexandre Dumas fils.

L'histoire du Gymnase présente une particularité curieuse : ce théâtre, mis en lumière par l'intelligente ténacité de M. Delestre-Poirson, continuée par l'expérience non moins profonde et peut-être plus compréhensive encore du regretté M. Montigny, arrive aujourd'hui dans les mains de celui des directeurs de Paris qui, le plus jeune de tous, passe à bon droit pour l'un des plus habiles, des plus compétents et des plus heureux. Ainsi pas une non-valeur dans la série des directeurs du Gymnase. Le cas est assez rare pour qu'on le signale et qu'on y insiste.

C'est dans une salle entièrement restaurée et brillante de lumière que M. Victor Koning a fait défiler ce soir

une partie de sa troupe nouvelle, groupée dans le cadre d'une petite pièce à beaucoup de personnages.

Nina la tueuse est le titre d'un roman plein d'immondices, que l'éditeur Lenoir vient de mettre en vente, en même temps qu'un volume de vers intitulé *les Aurores*. Les auteurs sont rivaux, non pas seulement devant le public, mais devant Mlle Berthe Lenoir, fille du libraire ; qui l'emportera? Celui dont l'ouvrage se vendra le mieux? Oh que non pas! M. Lenoir, dans son gros bon sens, donne la main de sa fille à celui des deux jeunes auteurs dont l'insuccès semble garantir sa totale inaptitude aux succès de vogue, c'est-à-dire au jeune Raymond, auteur des *Aurores*. Pour consoler Robert, l'amant évincé par le succès de sa *Nina la tueuse*, on lui dit que le public attend d'autres chefs-d'œuvre dans le même goût. « Eh bien! ma foi! » s'écrie Robert, « s'il en attend, il les aura. »

> ... Ce sera ma vengeance,
> Et puisque vos lecteurs, en un jour de démence,
> M'arrachent le bonheur que j'avais souhaité,
> Je la reprends, ma plume... Ils l'ont bien mérité!
> Et je vais leur servir un régal effroyable...

Comme fable, c'est minuscule ; mais la scène se passe dans l'illustre boutique de la Librairie Nouvelle, au coin du boulevard des Italiens et de la rue de Grammont, ce rendez-vous si parisien des beaux esprits et des jolies contemporaines. On y voit défiler cent types divers : le collégien qui vient demander la turpitude du jour pour ses camarades de lycée, la femme honnête qui se venge de l'être en savourant les effluves du vice (je ne crois pas à celle-là), la cocotte qui cherche à correspondre télégraphiquement avec « seigneur étranger », enfin, le monsieur qui entre pour rien, parce qu'il pleut.

Ce petit plat du jour, dont la sauce, quoique un peu

longue, est relevée de quelques traits suffisamment spirituels, a plu par sa facile gaîté. Si quelque jour M. Jacques Redelsperg écrit encore en vers, j'oserai lui conseiller d'y mettre quelques rimes çà et là. Mais n'insistons pas ; la devise d'aujourd'hui est Tout à la joie !

La Papillonne, de M. Victorien Sardou, représentée pour la première fois le 11 avril 1862, à la Comédie-Française, n'y réussit pas du tout, malgré d'excellents interprètes qui se nommaient Got, Leroux, M^{lles} Augustine Brohan et Blanche Figeac. On accusa la pièce, c'est M. Sardou qui nous l'apprend dans un avis au lecteur, « d'indécences, de grivoiseries et de turpitudes ». L'accusation n'est pas soutenable et retombe sur ces honnêtes gens qui, pareils à la précieuse Climène, de *la Critique de l'École des femmes*, ont un sens particulier pour découvrir des ordures où personne n'en voit.

La vérité est que si *la Papillonne* ne fut pas mieux accueillie, c'est que l'on attendait davantage de son jeune auteur, et qu'une comédie simplement gaie, traitée par les procédés de Scribe, produisit un désappointement général. On le prit de haut avec cette jolie petite souris alerte et bien trottante, qui s'alla cacher toute triste et toute humiliée.

M. Sardou a pensé que le moment était venu de réhabiliter sa *Papillonne*; j'y souscris volontiers, en faisant remarquer toutefois que, depuis l'année 1862, M. Victorien Sardou a écrit *la Famille Benoîton, Rabagas, la Haine, Dora, les Bourgeois de Pontarcy, Daniel Rochat*, et qu'après avoir ainsi prouvé sa force, il n'a plus à se défendre de ne produire que des bagatelles ; enfin qu'en faisant représenter *la Papillonne* au Gymnase, il lui donne précisément le cadre dont elle avait besoin.

Le sujet de *la Papillonne* est des plus simples.

M. de Champignac est marié assez nouvellement, mais il entre dans la phase du caprice, que M. Sardou décrit comme l'évolution d'une maladie appelée « la papillonne », d'après un vocable créé par Fourier. Champignac, momentanément séparé de sa femme, qui est occupée à installer une maison de campagne près de Melun, reste seul à Paris où il mène la vie de garçon. Champignac aperçoit une femme voilée; elle lui plaît; il la suit; elle monte en chemin de fer; il y monte; elle descend à la gare de Melun, il y descend sans savoir où il est, et enfin le voilà, toujours suivant, dans sa propre maison, chez sa femme. Champignac, l'homme de l'imprévu, est ravi; une personne, qui accompagnait l'inconnue et qu'il a prise, à la modestie de sa mise, pour une femme de chambre, lui donne un rendez-vous de la part de sa prétendue maîtresse, et l'y conduit les yeux bandés. L'entrevue a lieu, comme on le devine, toujours dans la même maison qui est la sienne, et, la fougueuse italienne dont il embrasse les mains dans l'obscurité n'est autre que Mme de Champignac. Tout se découvre : Champignac, honteux et confus, promet de ne plus papillonner ailleurs que de la main droite à la main gauche de sa femme.

Quant à la prétendue femme de chambre, c'était Mme Camille de Berville, une jeune veuve qui, malgré son âge, est la tante de la comtesse, et par conséquent, celle de Champignac.

Jouée au Palais-Royal, *la Papillonne* y eût sans doute paru un peu trop « Comédie-Française »; à la Comédie-Française, elle y fut jugée tout à fait « Palais-Royal »; la moyenne de ces appréciations correspond exactement à l'horizon de Gymnase. Et maintenant, disons toute la vérité, la pièce avait été écrite pour le Vaudeville, avec Félix et Mme Fargueil dans les principaux rôles.

Pour en revenir au Gymnase, il est à croire que *la*

Papillonne y tiendra longtemps l'affiche. Débarrassé des préoccupations qui hantaient le spectateur de 1862, juger un auteur nouveau, défendre la Comédie française contre la familiarité des genres secondaires, se tenir en garde contre les tendances socialistes ou sentant le socialisme d'un écrivain qui, de son propre aveu, avait lu Fourier, le public de ce soir s'est franchement amusé d'une pièce franchement amusante.

La critique elle-même est obligée de se faire violence pour rappeler à M. Victorien Sardou, qui les connaît mieux que personne, les obligations contractées par l'auteur de *la Papillonne* envers l'auteur du *Mariage de Figaro*. La scène de Champignac, embrassant la main de sa femme dans l'obscurité, est un simple décalque du cinquième acte du *Mariage*, y compris la réflexion du comte Almaviva : « Mais quelle « peau fine et douce, et qu'il s'en faut que la comtesse « ait la main aussi belle! » Mais ce qui appartient en propre à M. Sardou, c'est la haute fantaisie de l'explication à trois, entre Champignac, son neveu Fridolin et un M. de Riverol, qui doit épouser la belle veuve que Champignac continue à prendre pour une femme de chambre; l'imbroglio est ici poussé à sa dixième puissance, et il faut rire malgré qu'on en ait.

M. Saint-Germain est excellent dans le rôle de Champignac qui semble avoir été conçu pour lui, et dans lequel il montre toutes les faces de son talent comique d'un tour si fin et si naturel. Mlle Marie Magnier, chargée du rôle de la belle veuve qui mène toute la pièce, était d'abord un peu nerveuse, et il semblait qu'elle eût pris le rôle un ton trop haut, mais bientôt le calme est venu et, à mesure que la pièce devenait plus gaie, Mlle Magnier, plus maîtresse d'elle-même, a fait mieux sentir ses qualités de comédienne et la sûreté de sa diction, qui lui préparent au Gymnase les mêmes succès qu'au Palais-Royal.

Mlle Volsy joue la jeune femme abandonnée avec une tristesse dont la sincérité peut paraître excessive, étant donné le milieu dans lequel voltige *la Papillonne*, c'est-à-dire dans le monde « Gymnase », où la vertu méconnue ne doit jamais pleurer que d'un œil. Un jeune comique, M. Corbin, a fait plaisir dans le rôle de Fridolin, et l'on a revu avec satisfaction M. Landrol, qui donne de la tenue et du sérieux au personnage légèrement funambulesque de M. Riverol.

Les nombreux personnages de *Nina la tueuse* ont permis à M. Victor Koning de faire défiler devant le public de cette première et brillante soirée quelques-unes de ses nouvelles pensionnaires, parmi lesquelles je citerai Mmes Léonide Leblanc, Bergè, Gabrielle Gautier; on leur a fait un accueil des plus sympathiques, pour les remercier du charme de leur présence, et à valoir sur leurs rôles futurs.

DCCLXXX

Porte Saint-Martin. 6 octobre 1880.

L'ARBRE DE NOEL

Féerie en trois actes et trente tableaux,
par MM. Leterrier, Vanloo et Arnold Mortier.

Les auteurs du *Voyage dans la lune* avaient réussi une première fois à écrire une pièce fantastique qui ne fût pas une féerie, et une pièce originale qui restât aussi amusante qu'un conte bleu. Le courage leur a manqué pour renouveler complètement cette tentative; les voilà revenus à la féerie naïve de nos pères

dont Martainville et Ferdinand Laloue ont tracé le cadre invariable dans *le Pied de Mouton* et dans *les Pilules du Diable*. Deux groupes ennemis se poursuivent d'un bout à l'autre de la terre, protégés par des génies plus puissants les uns que les autres, mais qui ne savent empêcher ni leurs protégés de perdre les talismans qu'on leur confie ni leurs adversaires de s'en emparer au moment du triomphe.

Étant donné cette poétique fondamentale, il ne reste plus qu'à varier le nom des personnages comme aussi la nature des talismans et les incidents au milieu desquels ils se perdent ou se retrouvent. MM. Leterrier, Vanloo et Arnold Mortier se sont livrés à ce travail de renouvellement avec une ingéniosité consciencieuse, qui suffit pour donner à *l'Arbre de Noël* la quantité d'intérêt propre à animer la scène entre les changements à vue, les métamorphoses et les ballets.

Voici, sommairement, le thème sur lequel les auteurs ont mis leurs personnages à la poursuite les uns des autres.

Deux aventuriers dont on ignorera toujours les noms véritables, et qui se font appeler le baron Oscar de Pulna et son fils le vicomte Popoff, ont acheté le manoir abandonné des Pulna, non pour l'habiter, mais pour le démolir pierre à pierre; ils cherchent un trésor, le trésor des Pulna, enseveli depuis le commencement du quinzième siècle. La légende dit que le trésor se retrouvera lorsque le véritable héritier rentrera dans le château de ses pères. Cependant, les prétendus seigneurs de Pulna n'ont encore rien découvert; leurs ressources se sont épuisées en fouilles infructueuses; les ouvriers, qu'on ne paye plus, se révoltent et les abandonnent. Sans se décourager, Pulna et Popoff prennent eux-mêmes la pioche; à ce moment un petit mendiant bohême, épuisé de fatigue

et de faim, demande l'hospitalité dans le château. Soudain, la pioche des Pulna met à découvert le souterrain ; est-ce là qu'ils vont enfin trouver le trésor de Pulna ?

Ce commencement ingénieux et scénique, qui rappelle l'arrivée de Guy Mannering dans le château de ses pères, comme aussi l'entrée du sous-lieutenant Georges dans le château d'Avenel, est tout à fait heureux, et on ne peut lui reprocher que de faire pressentir un intérêt romanesque qui va bientôt s'évanouir.

Dans ce souterrain repose, depuis quatre cents ans, un vieux savant, contemporain et ami de Nicolas Flamel ; il s'est endormi lui-même par un breuvage de sa composition, en attendant que les héritiers de Pulna vinssent lui réclamer le trésor. Le bonhomme livre tout ce qu'il a ; mais quel n'est pas le désappointement de Pulna père et fils ! Le trésor tant convoité et si chèrement acquis se compose d'un sac de brioches, d'une poupée, d'une boîte d'allumettes et d'un violon. Ce sont les précieux talismans qui doivent conduire à la conquête du trésor véritable, déposé dans un pays fantastique ; mais, les Pulna, qui ignorent la valeur de ces brimborions, les accrochent, n'en sachant que faire, à l'arbre de Noël dressé dans la grande salle du château.

On tire une tombola ; le sac de brioches est gagné par la noble dame Prascovia, fiancée à M. de Pulna père ; M. de Pulna gagne le violon et Popoff les allumettes. Quant à la poupée, Popoff l'a offerte à sa future, Friska, fille de Prascovia, et Friska, qui déteste Popoff, a jeté la poupée à terre avec dédain. La poupée est ramassée par le petit mendiant Fridolin, qui est amoureux de Friska. Dans la joie qu'il éprouve de posséder quelque chose qui ait appartenu à celle qu'il aime, il embrasse la poupée, et voilà que la

poupée s'anime et devient une fille charmante. C'est Bagatelle, une fée depuis des siècles enfermée dans une enveloppe inanimée jusqu'à ce qu'elle en fût délivrée par le baiser d'un homme.

Bagatelle révèle à Fridolin le secret de sa naissance et promet de favoriser son amour pour Friska. La condition de ce pacte, c'est que tous les soirs, avant le lever de la lune, Fridolin déposera un baiser sur le front de Bagatelle ; s'il oubliait une seule fois sa promesse, Bagatelle disparaîtrait à jamais.

Il s'agit maintenant de recouvrer les talismans détenus par Prascovia et par Pulna père et fils avant qu'ils n'aient pu parvenir à la Ville charmante et au Pays merveilleux qui renferment le véritable trésor des Pulna.

A partir de là, commence la poursuite un peu banale que vous avez vue dans toutes les féeries ; les auberges inhabitables, les nuits passées sur des troncs d'arbres qui se changent en lits ou sur des lits qui se changent en tas de cailloux ; les déguisements, les arrestations, les délivrances, et tout ce qui s'en suit. Prascovia se laisse voler sa brioche par le savant Eucalyptus, rajeuni en galant bachelier ; Popoff, entraîné par sa passion pour la pêche à la ligne, tombe à l'eau, remorqué par un saumon gigantesque, et ses allumettes magiques, absolument détrempées, passent à l'état d'allumettes de la régie. A la fin, Pulna, qui ne sait pas se servir du violon et qui, jusqu'à présent, n'a obtenu d'autre manifestation des vertus de son talisman que de recevoir dans la partie postérieure de son individu les coups d'une batte anonyme toutes les fois qu'il attaquait les cordes de son violon, c'est-à-dire qu'il jouait faux, Pulna, dis-je, laisse changer son instrument par Bagatelle, qui, déguisée en Tsigane, lui avait offert des leçons.

Rien ne s'oppose plus au bonheur de Fridolin, qui,

rentré en possession du trésor de ses ancêtres, épouse la belle Friska.

Tel est le libretto, quelquefois languissant, souvent spirituel, sur lequel les compositeurs Lecocq et Jacobi, les décorateurs Chéret et Robecchi, les dessinateurs Grévin, Draner et Jules Marre, les costumiers Edmond et Mme Moreau, le maître de ballet Justament et l'artificier Ruggieri ont brodé un poème éblouissant pour les yeux comme pour les oreilles.

Les décors sont d'un parti pris du plus grand goût, chose rare dans les féeries ; ce sont de somptueuses architectures, qui semblent empruntées aux magnificences espagnoles et italiennes des Bibbiena, ces Michel-Ange du style Pompadour.

Les costumes, dont le nombre est immense, sont extrêmement riches et moins riches encore que charmants ; il y a des légions de costumes blancs, parmi lesquels je citerai les petits lapins savants, d'une grâce vraiment ravissante.

L'arbre de Noël joue un grand rôle dans la féerie de MM. Leterrier, Vanloo et Arnold Mortier. Au premier acte, le chœur, composé par M. Charles Lecocq pour une centaine de voix d'enfants, a produit une impression profonde et a été redemandé.

Au second acte, les arbres de Noël, c'est-à-dire les branches de sapin d'été d'un vert sombre et les branches de sapin d'hiver couvertes de neige d'argent, sont le thème d'un grand ballet, très originalement dessiné par M. Justament et pour lequel M. Jacobi, le célèbre chef d'orchestre de l'Alhambra de Londres, a écrit une partition pleine de couleur et d'entrain.

Ce tableau devait se terminer par l'apparition d'un gigantesque arbre de Noël tout éclairé en verres de couleur et chargé de bibelots « vivants » ; un accident a empêché hier soir cette apparition vraiment féerique, qui sera le « clou » de la pièce.

L'interprétation de *l'Arbre de Noël* est excellente. M^me Zulma Bouffar, dans le rôle de Bagatelle, joue avec sa verve ordinaire et chante comme une virtuose qu'elle est, avec un art à la fois savant et exquis. M. Lecocq a écrit pour elle la ronde de la montreuse d'ours, un peu tourmentée et remplie de casse-cou, qui, heureusement, ne sont qu'un jeu pour cette étonnante organisation vocale.

M. Milher joue avec une simplicité très comique le rôle de Pulna père qui, vous l'avez deviné, ne s'appelle Oscar de son petit nom que pour avoir le droit de signer O. de Pulna. MM. Gobin, Alexandre, M^mes Alice Reine et Tassilly, complètent un très bon ensemble, avec une jolie débutante, M^lle Marthe Lys, à qui je souhaite de devenir un jour une comédienne.

Le succès de *l'Arbre de Noël* est assuré pour une longue suite de représentations.

DCCLXXXI

Vaudeville. 7 octobre 1880.

LES GRANDS ENFANTS

Comédie en trois actes,
par MM. Edmond Gondinet et Paul de Margalier.

A Dieu ne plaise que, lorsqu'une pièce de théâtre m'a ému et charmé, je lui marchande l'éloge qu'elle mérite et le remerciement que je lui dois. C'est donc avec un plaisir sincère que j'annonce le grand, le beau succès que viennent de remporter ce soir, au Vaudeville, *les Grands Enfants*, de MM. Gondinet et de Margalier.

L'idée première appartient, je crois, au moins connu de ces deux écrivains; il soumit sa pièce de premier jet à M. Duquesnel, alors directeur de l'Odéon, qui la reçut, en indiquant la nécessité de quelques retouches; M. Gondinet voulut bien s'en charger. Mais les retouches prirent une étendue et une importance qu'on n'avait d'abord pas prévues, et lorsque MM. Gondinet et de Margalier eurent achevé leur pièce nouvelle, M. Duquesnel, dont la direction allait prendre fin, leur rendit toute leur liberté pour ne pas sacrifier leur ouvrage. La pièce portée au Vaudeville y fut acceptée sur-le-champ et mise à l'ordre du jour de la saison prochaine. L'événement prouve qu'elle méritait cet accueil empressé et confiant.

La seule, ou du moins, presque la seule critique que j'adresse à la pièce, c'est son titre qui manque de clarté; la pièce roule sur la question du divorce; on y voit des ménages désunis ou prêts à se rompre, des enfants à deux pères ou sans père; et l'on ne sait s'il s'agit de ces enfants-là, qu'on ne nous montre pas tous grands, ou bien de certains époux sans cervelle qualifiés de grands enfants. De là, une équivoque que je ne puis dissiper.

Cette question de forme écartée, voyons le fond.

L'action se passe tout entière dans l'hôtel tout battant neuf, que s'est fait construire, au *West End* de Paris, un couple d'anciens commerçants, M. et Mme Dominois, qui cherchent à se faire une situation hors du monde du négoce. Ils ont loué leur premier étage à M. Lucien de Givray et à sa sœur, Mme Henriette de Morangis, une toute jeune veuve, mère d'une charmante petite fille de sept ans. Le frère et la sœur sont riches; mais Lucien a fait quelques folies, et il faut vendre une terre qu'ils possèdent par indivis; l'acquéreur est trouvé, il ne manque plus qu'une pièce à produire, l'acte de décès de M. de Morangis. Cet acte, on

ne l'a pas, on ne l'aura jamais, car M. de Morangis n'est pas mort; sa jeune femme, indignement abandonnée presque au lendemain de son mariage, a mieux aimé se dire veuve que de confesser son humiliation et sa douleur, sans prévoir les difficultés que son innocent subterfuge lui susciterait dans les transactions habituelles de la vie courante.

On ne peut pas vendre la terre, on ne la vendra pas; on fera des économies; mais Lucien, pressé par une dette de jeu, a emprunté quinze cents louis à M. Dominois; cette dette-là, il faut l'éteindre au plus vite, et Lucien s'adresse à un de ses amis, M. Gaston de Verdeilhan, un jeune magistrat qui revient d'un voyage mystérieux, après avoir donné une démission non moins inexpliquée.

Gaston met sa bourse au service de Lucien avec un empressement fraternel, et se hâte de révéler à son ami le secret de sa conduite. Il aime une femme, une jeune veuve; avant de se déclarer, de prendre un engagement solennel, il a voulu mesurer l'étendue de son amour, que l'absence n'a fait que fortifier. Sa résolution est donc prise, et il demande à Lucien la main de sa sœur, Mme de Morangis. Lucien est bouleversé par cette demande à laquelle il serait si heureux de répondre par un consentement malheureusement impossible à donner.

Lucien ne sait que trop que M. de Morangis est vivant; il l'a poursuivi jusqu'en Orient, l'a rejoint, l'a provoqué, et a reçu de lui un coup d'épée. Tout cela s'est passé si rapidement que Lucien n'a pas trouvé la possibilité d'apprendre à Morangis qu'il a une petite fille, née sept ou huit mois après son départ de Paris.

Parmi les connaissances de hasard que le couple Dominois a su attirer dans son salon ouvert à tout venant, se trouve la princesse valaque Serdza, épouse divorcée en premières noces du comte Bolesco; la

princesse, qui a accepté l'invitation des Dominois à un bal d'enfants qui doit avoir lieu le soir même, demande à Mme Dominois la permission de lui présenter un artiste distingué qu'elle a connu sur le Bosphore ; c'est M. de Morangis, qui s'est fait une célébrité de dessinateur sous un pseudonyme. Bien plus, il y a une madame de Morangis, une blonde ravissante qui accompagne l'artiste dans ses voyages.

La société Dominois commente avec toutes sortes d'hypothèses la singulière similitude de nom entre ces divers Morangis qui prétendent ne se pas connaître ; mais comme M. de Morangis a dit un jour à la princesse qu'il avait laissé en France une ancienne liaison, un soupçon traverse l'esprit cancanier des Dominois ; puisque M. de Morangis se présente chez eux en donnant le bras à sa femme, c'est que leur locataire, Mme de Morangis, est cette ancienne liaison dont M. de Morangis parlait avec tant de désinvolture. On s'étonne, on s'indigne, et l'on va faire à la femme légitime un odieux affront, lorsque M. de Morangis averti se présente : « Il n'y a ici qu'une madame de « Morangis », s'écrie-t-il en désignant Henriette, « et « la voici. » — « Mais », lui dit alors la princesse Serdza, « vous ne m'aviez jamais dit que vous eussiez une « fille ! » C'est ainsi que Tristan de Morangis apprend qu'il est plus coupable encore qu'il ne le croyait. C'est ainsi, du moins, qu'il aurait dû l'apprendre, si la chute trop rapide du rideau n'avait coupé la parole à la princesse. Ces sortes d'accidents, qui sont assez fréquents dans nos théâtres, doivent être attribués à la mauvaise habitude qu'on y a prise de sonner au rideau avant la dernière réplique ; la chute cinglante de ce rideau, rapide comme un couperet, est un gros effet qu'il faudrait laisser aux théâtres de mélodrames.

Frappé par la révélation qui vient de l'atteindre en plein cœur, Tristan n'a plus qu'une pensée, voir sa

fille. Il se promène, muet, l'œil au guet, la lèvre crispée, à travers la mascarade joyeuse des petits enfants, essayant de reconnaître sa fille que Mme de Morangis refuse de lui montrer; enfin, grâce à la bienfaisante intervention d'une délicieuse jeune fille, Mlle Suzanne de Rochepeinte, qui compatit aux souffrances des orphelines, parce qu'elle est elle-même la plus triste des orphelines — son père et sa mère vivent, mais vivent séparés, — Tristan peut enfin contempler le visage de sa fille dont il esquisse le portrait sur son album d'une main fiévreuse; la petite est toute contente, et elle regarde avec plaisir cet inconnu qui paraît si troublé et qui lui raconte qu'il a été l'ami de son père. — « Oh! » dit l'enfant d'un air fin, « papa n'est pas mort! « Maman m'a dit qu'il reviendrait! » Et c'est la vérité; Mme de Morangis avait pu mentir au monde en se disant veuve; elle n'avait pas eu le courage de faire pleurer le père par la fille... Et voilà le dénoûment de cette action honnête, attachante, passionnée dans sa délicatesse, et qui a fait couler de bien douces larmes.

Mais où donc est la question du divorce dans tout ceci? Elle est dans le cadre même de l'ouvrage, dans les épisodes, dans les accessoires, que je n'ai pas même indiqués jusqu'ici. Tous les personnages parlent du divorce, que la Chambre votera certainement et que le Sénat rejettera... peut-être; alors pourquoi Mme de Morangis ne divorcerait-elle pas? Pourquoi? Parce que tout en elle se refuse à cette profanation de la sainteté du mariage, de sa propre pudeur, à cette flétrissure ineffaçable sur l'avenir de sa fille. Victime d'un abandon criminel, cette noble et chaste femme supportera vaillamment sa destinée; elle n'échangera pas sa glorieuse souffrance contre un lâche abaissement. A l'autre pôle de la nature féminine, voilà Mme la princesse Serdza, qui, aux bras de ses deux maris, l'ancien et le présent, entre lesquels elle

se trompe quelquefois, rêve d'en épouser un troisième ; et comme ce troisième, qui n'est autre que Lucien de Givray, lui fait entendre, en vrai parisien, qu'on peut se donner certains plaisirs sans tant de formalités, la vertueuse princesse indignée s'écrie : « Des maris tant « qu'on voudra ! Un amant, jamais ! »

Et puis, les époux Dominois viennent apporter, eux aussi, leur exemple dans la question du divorce. Courbés sous le joug de l'indissolubilité, ils se sont supportés pendant vingt ans ; tout à coup, la bannière du divorce est relevée, et voilà que ces vieux forçats du mariage veulent rompre leur chaîne. Mais, que feraient-ils de leur liberté ? La raison leur revient, et ils finiront leurs jours ensemble, oubliant leurs petites querelles et se prenant en patience, comme le conseille la sagesse humaine et comme le prescrit la loi divine, cette mère-nourrice de toutes les philosophies.

Je ne sais comment définir exactement l'impression, à la fois poignante et douce, que je ressens de cette soirée. La pièce est d'une haute moralité sans aucune berquinade, et elle prêche l'amour et le pardon avec les traits de la satire la plus mordante dans sa bonhomie. Le nouveau n'est plus de ce monde, et cependant j'ai rarement senti plus vivement le petit frisson que donne la nouveauté dans l'art, dans ce vieil art dramatique si rapiécé, si rapetassé, si fourbu, qu'à l'aspect de certains épisodes absolument étonnants dans leur simplicité. Par exemple, le cotillon des petits enfants conduit par un bambin qui, grimpé sur une chaise, représente monsieur le maire. On lui chante : « Monsieur le maire, mariez-nous ! » Là-dessus un tour de valse. « Monsieur le maire, démariez-nous ! » Autre tour de valse ; les danseurs changent de danseuses. « Monsieur le maire, remariez-nous ! » C'est le cotillon du divorce, ou, si vous l'aimez mieux, la danse macabre du mariage. C'est innocent et terrifiant.

Je n'en finirais pas si j'essayais de donner une idée des détails ingénieux et des mots piquants ou tendres qui émaillent le dialogue. Il y en a tant que le public en a laissé perdre ce soir sans avoir l'air d'y prendre garde. Il les retrouvera demain et les jours suivants et s'en pourlèchera ses babines parisiennes.

La pièce est extrêmement bien jouée, en première ligne par M. Dieudonné, qui est, lorsqu'il le veut, et il le voulait ce soir, un jeune premier, tendre, amoureux, caressant, tout à fait sympathique; Mlle Lody, qui a traduit de la manière la plus touchante les plaintes de la jeune fille condamnée par justice, elle la candide et sainte innocence ! à n'embrasser son père et sa mère que tous les trois mois, et en l'absence l'un de l'autre; puis par Mme H. Monnier, une princesse Serdza très plaisamment convaincue des vertus de la polyandrie ; enfin, par Mlle Lesage, qui débutait au Vaudeville dans le rôle d'Henriette de Morangis.

Mlle Lesage, très remarquée dans son court passage au Gymnase, est une belle personne, d'aspect distingué et élégant, qui rend à merveille le personnage immaculé de Mme de Morangis. Le ton, le geste, l'attitude de toute la personne sont excellents, et prouvent que Mlle Lesage n'a que peu de chose à conquérir pour occuper une des premières places : ce peu de chose, c'est de dompter sa propre émotion, de se livrer davantage, et, sans renoncer à la séduisante réserve qui sied au personnage, d'accentuer avec un peu plus de force les sentiments qu'elle exprime d'ailleurs avec une intelligente justesse.

M. Pierre Berton sauve à force d'autorité le rôle difficile et presque odieux de Tristan de Morangis. M. Delannoy donne beaucoup de naturel et de relief au bonhomme Dominois. M. Carré et M. Colombey sont fort plaisants sous les traits du comte Bolesco et du prince Serdza, les maris nos 1 et 2 de la belle prin-

cesse; enfin M. Vois prête une physionomie intéressante à l'honnête et malheureux Gaston de Verdeilhan.

Encore un mot pour donner une idée de l'esprit de MM. Gondinet et de Margalier dans les parties comiques.

Le prince Serdza dit, en passant, que la princesse sa femme n'est pas jalouse. « De mon temps elle l'était ! » répond le comte Bolesco en se rengorgeant.

DCCLXXXII

Opéra-Comique. 11 octobre 1880.

LE BOIS

Opéra-comique en un acte en vers, poème d'Albert Glatigny, musique de M. Albert Cahen.

M. DE FLORIDOR

Opéra-comique en un acte, paroles de MM. Nuitter et Tréfeu, musique de M. Théodore de Lajarte.

Le Bois est un dialogue en vers, que l'Odéon fit réciter, il y a sept ou huit ans, sous la qualification de « comédie antique », par M. Pierre Berton et M^{lle} Marie Colombier. Il s'agit des amours capricieuses du jeune satyre Mnazile et de la nymphe Doris, prétexte à marivaudages imités de Théocrite, de Moschus et de Virgile. Il y avait de la grâce, à défaut d'intérêt, dans cette esquisse légère crayonnée par un poète mourant. Mais qu'elle renfermât l'ombre d'une situation musicale, voilà ce qu'il était difficile d'admettre avec la meilleure volonté du monde.

Je ne crois pas que M. Albert Cahen se flatte de l'avoir découverte, cette situation absente.

Sa pensée a dû être, je suppose, d'écrire non pas une partition d'opéra-comique sur ce sujet qui ne relève ni de l'opéra, ni de la comédie, mais une simple illustration musicale, à la manière des peintres qui se plaisent à crayonner leurs impressions de lecture sur la marge d'une page qui les a séduits.

La musique de M. Albert Cahen appartient à la rêverie descriptive plutôt qu'à l'action scénique. La partition du *Bois* se compose de deux ou trois *duetti*, coupés par deux ou trois romances d'un dessin assez vague, qui ne se distinguent pas nettement les uns des autres. Isolés, romance et *duetti* plairaient sans doute par des qualités expressives et un tour musical qui ne manque ni de finesse ni de distinction ; mais, entendus tout d'une file, ils produisent une impression de monotonie, accrue par l'exécution vocale, M. Albert Cahen ayant eu l'idée, assez singulière en cette rencontre, de faire chanter par une femme travestie le rôle du satyre Mnazile. Il n'y a pas assez de différence entre le soprano un peu court de M^{lle} Thuillier et le mezzo-soprano un peu jeune de M^{lle} Marguerite Ugalde, pour produire la variété de timbres sur laquelle le compositeur avait peut-être compté.

Du reste, le meilleur de la partition du *Bois* se trouve dans l'orchestre, que M. Albert Cahen manie avec une certaine habileté et surtout avec une prédilection marquée. Le public a fait un accueil des plus bienveillants à cette honorable tentative d'un homme du monde qui a certainement le tempérament ou tout au moins les aspirations d'un artiste. Ses jeunes interprètes, M^{lles} Thuillier et Ugalde, ont été fort applaudies.

Avec *M. de Floridor*, nous voilà bien loin des bois sacrés où folâtrent satyres et dryades. MM. Nuitter et

Tréfeu nous ramènent au bon La Fontaine en passant par Anseaume et le théâtre de la Foire. Anseaume, l'auteur des *Deux Chasseurs et la Laitière*, avait en 1759 écrit pour la Foire Saint-Laurent une comédie intitulée *l'Ivrogne corrigé* et La Ruette en avait fait la musique.

Le sujet provient en ligne directe des fables de La Fontaine; il s'agit d'un ivrogne fieffé, à qui l'on persuade qu'il est mort et qu'il est en enfer.

L'ivrogne de MM. Nuitter et Tréfeu s'appelle Nicolas et il est doublé d'un compagnon, nommé Mathurin, qui voulait devenir son neveu malgré la résistance de sa nièce Germaine. Or cette Germaine est aimée d'un comédien nommé Floridor, qui met en scène la comédie d'Anseaume, pendant que nos deux ivrognes dorment en cuvant leur vin.

On dispose autour d'eux les châssis peints représentant les flammes de l'enfer, et ils se réveillent environnés de diablotins qui dansent, sous l'œil redoutable d'un diable en chef, qui n'est autre que Floridor. Nicolas et Mathurin, éperdus, promettent de se corriger si on leur rend la vie, et Mathurin renonce à Germaine.

Sur ce scénario un peu primitif, mais très gai, M. Théodore de Lajarte, bibliothécaire de l'Opéra, qui, par l'érudition musicale, complète de la manière la plus heureuse l'érudition universelle de son collègue M. Charles Nuitter, a écrit une demi-douzaine de morceaux d'une bonne et franche saveur, dont la facture légèrement archaïque évoque spirituellement les souvenirs du vieil opéra-comique sans aller jusqu'au pastiche, c'est-à-dire en évitant la pédanterie et l'ennui. Je citerai particulièrement l'introduction, qui a de la verve, et les couplets de Nicolas *Serments d'ivrogne*, que le public a fait répéter. La finesse de touche du musicien délicat s'indique dans un petit *terzetto*, écrit dans la demi-teinte, dont le prélude, dessiné par les

cors, est repris ensuite par les instruments à cordes ; c'est court, mais ciselé et charmant.

M^{me} Ducasse joue de très belle humeur le rôle de M^{me} Nicolas, la femme de l'ivrogne ; M. Grivot a détaillé en excellent trial un air bouffe où les différents styles de l'ancien opéra sont successivement indiqués par une ou deux phrases adroitement choisies ; M. Barnolt est fort plaisant dans le rôle de Mathurin. Je trouve M. Belhomme un peu dur et un peu noir de ton pour un paysan d'opéra-comique ; il dit fort bien les couplets que j'ai cités plus haut ; sa voix est belle et plaira davantage lorsqu'il cessera de lui imprimer une vibration incessante et uniforme qui lui interdit les nuances et qui fatigue l'oreille de l'auditeur.

DCCLXXXIII

21 octobre 1880.

LE JUBILÉ DE LA COMÉDIE-FRANÇAISE

Il y a eu deux cents ans le 25 août 1880, jour de la Saint-Louis, que la Comédie-Française, constituée par la réunion des deux troupes royales, en vertu d'un ordre de Louis XIV, daté de Charleville le 8 août 1680, donna sa première représentation dans la salle de la rue Guénégaud, aujourd'hui côtoyée par le passage du Pont-Neuf. J'ai raconté, sous la date du 26 avril dernier, les origines et le but de cette création royale, dont la Comédie-Française actuelle a recueilli l'héritage, non sans quelques traverses ni sans quelques diminutions de privilège, qui ne nuisent pas à sa prospérité.

Il ne paraît pas que la Comédie-Française de 1780 ait songé à fêter le premier centenaire de sa fondation, ni que personne y ait songé pour elle. Peut-être s'imaginait-elle y avoir pourvu en célébrant, le 17 février 1773, le centième anniversaire de la mort de Molière.

Contrairement à ce précédent, la Comédie-Française d'aujourd'hui, qui laissa le soin à M. Ballande de solenniser le deux-centième anniversaire de la mort de Molière, ouvre ce soir même la série des fêtes littéraires destinées à consacrer les premiers jours de son troisième siècle.

La véritable date, je veux dire le 25 août, tombait dans une saison désastreuse. La société parisienne demandait aux sources alpestres et pyrénéennes ou bien aux plages normandes un abri contre les violences du soleil. Le double centenaire eût été célébré dans le vide.

Heureusement, la Comédie-Française découvrit qu'après l'ordre royal du 8 août 1680 qui ordonnait la réunion, qu'après l'autre ordre royal du 22 du même mois qui déterminait la composition de la troupe ainsi que les parts et pensions, et enfin qu'après l'ouverture officielle à la date du 25, il était survenu une lettre de cachet du 21 octobre, laquelle, affirmant les privilèges de la nouvelle troupe royale, interdisait à tous autres comédiens de s'établir dans la ville ou les faubourgs de Paris. On s'est dit que la lettre de cachet du 21 octobre valait bien l'ordre royal du 8 août, et, selon l'exemple de ce bon maire de campagne qui ajourna la fête nationale du mercredi 14 juillet au dimanche suivant, parce que le dimanche est plus commode, on décida que le double centenaire serait retardé de cinquante-sept jours.

Personne ne se plaindra qu'on se soit arrangé avec l'exacte chronologie par une cote mal taillée, car la

fête sera plus brillante, plus complète, plus intéressante et plus suivie qu'elle n'eût pu l'être en plein été.

La répétition générale qui vient de commencer ce jubilé dramatique se compose d'une pièce de vers de M. François Coppée, intitulée *la Maison de Molière*, et de deux ouvrages du maître : *l'Impromptu de Versailles*, qui n'avait pas été joué depuis quarante-deux ans, et des trois premiers actes du *Bourgeois gentilhomme*. Je parlerai de ces deux chefs-d'œuvre l'un après l'autre, non pas sur les indications de la répétition générale, d'ailleurs très curieuse et très brillante, mais sur les impressions du public, que la critique, à mon avis, doit toujours prendre pour collaborateur, sauf à disputer avec lui.

Je ne crois pas cependant me hasarder beaucoup en prédisant que cette double reprise, exécutée avec un soin pieux, produira la plus vive sensation sur la partie intelligente du public.

Pour aujourd'hui, je veux achever l'étude de l'institution qui date du 26 août 1680, en donnant un rapide aperçu de la période obscure qui précéda et détermina l'installation de la Comédie-Française dans le somptueux palais qu'elle occupe par suite de vicissitudes très complexes et peu connues.

Rappelons d'abord quelques dates.

La troupe de Molière, obligée, après la mort de son chef, de quitter la salle du Palais-Royal, se réunit à la troupe du Marais, avec laquelle elle ouvrit la salle de la rue Mazarine, le dimanche 9 juillet 1673, par une représentation de *Tartuffe*.

La troupe de la rue Mazarine, réunie à celle de l'hôtel de Bourgogne, devint, le 8 août 1680, la troupe unique du Roi, vulgairement connue sous le nom de Comédie-Française.

La Comédie-Française se transporta le 18 avril 1689

à la salle qu'elle avait fait bâtir rue des Fossés Saint-Germain-des-Prés, aujourd'hui rue de l'Ancienne-Comédie.

Vers le milieu du dix-huitième siècle, la salle de la rue des Fossés menaçait déjà ruine, et la Comédie se transporta dans la salle des Machines aux Tuileries, laquelle occupait les deux corps de logis compris entre l'aile droite du palais de Philibert Delorme et le pavillon Marsan. C'est là qu'elle joua *le Barbier de Séville* et qu'elle couronna Voltaire le soir de la première représentation d'*Irène*.

En 1782, la Comédie fut envoyée, on pourrait dire déportée, dans la salle du faubourg Saint-Germain, construite sur l'emplacement de l'hôtel de Condé et que nous connaissons sous le nom d'Odéon. Vers la même époque, l'Opéra, qui venait de brûler pour la seconde fois au Palais-Royal, fut transféré à la salle provisoire de la Porte Saint-Martin, bâtie en quarante-deux jours. L'idée d'installer les deux premiers théâtres de Paris dans des espaces alors lointains et inhabités, parut aux contemporains aussi extraordinaire qu'elle l'était réellement, et ne contribua pas peu au mouvement d'opinion qui fit proclamer la liberté des théâtres dès les premières heures de la Révolution.

Néanmoins, la faveur publique suivit la Comédie-Française au faubourg Saint-Germain. La Révolution l'y trouva et n'apporta d'abord d'autre changement dans son existence que de lui imposer le titre de Théâtre de la Nation, au lendemain du 14 juillet 1789. Mais la Comédie ne tarda pas à se trouver menacée par les intérêts particuliers que protégèrent tantôt la municipalité parisienne ou la Commune, tantôt les Assemblées et leurs comités.

Peu d'années avant ces événements, le duc d'Orléans (Louis-Philippe-Joseph) avait entrepris la construction, dans l'aile gauche de son Palais, du côté de

la rue Richelieu, d'une salle monumentale qui, dans sa pensée, devait recevoir l'Opéra, ridiculement exilé à l'extrémité des boulevards. Mais, l'administration de l'Opéra avait été confiée à la Ville de Paris, qui ne sut pas ou ne voulut pas s'entendre avec le prince. Profitant de l'embarras où ce dernier se trouvait, deux hommes d'affaires audacieux et habiles, MM. Gaillard et Dorfeuille, qui dirigeaient avec succès un petit spectacle de foire et de boulevard nommé le Théâtre des Variétés Amusantes, proposèrent de prendre à bail la salle construite par l'architecte Louis, à la condition qu'ils obtiendraient un privilège pour les Variétés. Le marché fut conclu ; le duc intervint auprès de l'autorité supérieure, et le Théâtre des Variétés Amusantes devint, vers 1784, le quatrième théâtre privilégié de Paris, les trois autres étant l'Opéra, la Comédie-Française et la Comédie-Italienne.

En attendant l'achèvement de la salle de Louis, Gaillard et Dorfeuille construisirent une salle provisoire en bois, qui occupait à peu près l'emplacement de la maison qui porte aujourd'hui le n° 8 de la rue Richelieu, et le débouché de la rue Montpensier. En s'installant dans la salle de bois, les Variétés Amusantes prirent le titre de Théâtre du Palais-Royal.

Tout était enfin prêt, la salle de bois fermait le 14 mai 1790, par la première représentation du *Mariage de Julie*, en un acte. Fermer par une première représentation, c'est ce qu'on n'avait peut-être jamais vu. Le théâtre du Palais-Royal rouvrit le lendemain, 15 mai, sous ce même titre, dans la salle actuelle de la Comédie-Française. Le spectacle d'ouverture se composait d'un prologue d'inauguration, avec un divertissement, et de deux pièces nouvelles : *l'Homme mécontent de tout* et *le Médecin malgré tout le monde*. La célèbre Julie Candeille débuta par le rôle de Thalie dans le prologue, et d'Amélie dans la seconde pièce.

Le 23 avril 1791, la troupe du Palais-Royal alla jouer par ordre de la municipalité, à la foire Saint-Germain, dans la salle d'Audinot, au bénéfice de deux pauvres familles; et elle rouvrit rue Richelieu, le lundi 25, sous le titre de Théâtre-Français de la rue Richelieu, renforcée par la présence de Talma, de Monvel et de Dugazon, qui, saisis de ferveur révolutionnaire, venaient d'abandonner leurs camarades de la Comédie-Française, suspects d'attachement pour la royauté ou plutôt pour les personnes royales, dont elles avaient reçu tant de marques d'estime et tant de bienfaits.

L'ouverture du Théâtre-Français de la rue Richelieu se fit par l'*Henri VIII*, de M.-J. Chénier, avec Talma dans le principal rôle, et *l'Épreuve raisonnable*, comédie en un acte.

Cependant la révolution marchait : le Théâtre-Français de la rue Richelieu fit relâche le 18 août 1792, après une représentation donnée au bénéfice des insurgés qui venaient de conquérir les Tuileries. Il rouvrit le lendemain 19 sous le titre de *Théâtre de la Liberté et de l'Égalité*, qu'il abandonna le 30 septembre pour devenir le *Théâtre de la République*, dénomination qu'il garda jusqu'au commencement de l'Empire.

Cependant l'ancienne Comédie-Française se désorganisait de plus en plus; déjà veuve de Talma, de Monvel et de Dugazon, elle perdit, en août 1793, Mlle Raucourt, Molé et Mlle Devienne, qui entrèrent au Théâtre National de la rue de la Loi (rue Richelieu), construit par Mlle Montansier sur le terrain qui s'appelle aujourd'hui place Louvois. Molé ne craignit pas d'y jouer Marat dans une rapsodie qui glorifiait ce monstre sanguinaire. Robespierre porta le dernier coup aux ci-devant comédiens ordinaires du Roi, en les faisant incarcérer le 3 septembre 1793 et en fermant le théâtre du faubourg Saint-Germain.

L'année suivante, la Commune, qui protégeait le Théâtre de la République, expropria sans indemnité la citoyenne Montansier et ses comédiens; elle installa l'Opéra à la place Louvois, et relégua les comédiens à la salle du faubourg Saint-Germain. Bientôt ils y furent rejoints par l'ancienne Comédie-Française, que venait de délivrer la chute du tyran au 8 thermidor.

Après des pérégrinations infinies à Louvois, à Feydeau, au Marais et même aux Variétés de la Cité, après des péripéties sans nombre et d'inutiles tentatives de fusion entre la troupe du faubourg Saint-Germain et celle du théâtre de la République, le hasard ou le crime amenèrent ce que n'avait pu faire la persuasion. La salle de la rue de Condé, ci-devant Théâtre de la Nation, ci-devant Théâtre du Peuple, ci-devant Odéon, brûla dans la nuit du 18 mars 1797.

Sageret, l'administrateur de l'Odéon, un instant arrêté comme incendiaire et bientôt relâché, parvint enfin à réunir la totalité des sociétaires de l'ancienne Comédie-Française, qu'il reconstitua rue Richelieu, sous le titre de Théâtre Français de la République, le 5 septembre 1798 (19 fructidor an VI). Le malheureux Sageret ne recueillit pas le fruit de ses persévérants efforts. Ses ressources épuisées, il dut fermer son théâtre le 25 janvier 1799. Il était ruiné.

On vit alors reparaître Gaillard, l'ancien directeur des Variétés Amusantes, qui reprit l'œuvre de Sageret et la conduisit à bon port. Le 11 prairial an VII (30 mai 1799), le Théâtre Français de la République rouvrit ses portes, qui ne se sont plus refermées depuis lors. Gaillard avait établi avec les comédiens une société en participation, dans laquelle il entrait pour moitié. Cet état de choses dura jusqu'à l'arrêté du Premier Consul en date de frimaire an XI (février 1803), qui confia la surveillance et la direction du Théâtre

de la République à M. de Rémusat, préfet du palais, et plaça la comptabilité de ce théâtre dans les attributions du ministre de l'intérieur.

On voit par cet exposé très succinct qu'il est assez difficile de saisir le moment précis où le lien se renoue entre l'ancienne et la nouvelle Comédie-Française. La tradition artistique et confraternelle est déjà reprise au 30 mai 1799, mais l'organisation nouvelle ne se greffe positivement sur l'ancienne qu'en février 1803.

Quoi qu'il en soit, la Comédie-Française, oubliant ses périls et ses malheurs, a grandi dans cette salle de la rue Richelieu, au point de devenir non seulement l'entreprise artistique le plus prospère qui soit au monde, mais aussi une institution nationale, que la France considère et respecte comme l'une des gloires du pays, comme une sorte de conservatoire et de musée de son génie littéraire.

La salle de la rue Richelieu a vu de grandes soirées dans la première moitié de ce siècle ; c'est sous ses lambris, construits par Louis, modifiés successivement par Moreau, par Percier, Fontaine et par MM. de Chabrol père et fils, que l'art moderne a gagné les grandes batailles de la deuxième Renaissance française. La maison de Molière, de Corneille et de Racine est devenue la maison de Hugo, de Dumas, de Musset, de George Sand, d'Émile Augier et d'Alexandre Dumas fils. C'est ce que rappelle ingénieusement M. François Coppée dans une belle pièce de vers, magistralement dite ce soir par M. Got, le doyen de la Comédie-Française :

> Vous pouvez être fiers, ô classiques de marbre,
> Car votre œuvre grandit toujours comme un vieil arbre,
> Qui, lorsque vient l'avril, pousse dans tous les sens
> La robuste fraîcheur de ses rameaux puissants,
> Tout heureux d'abriter sous ses vertes ombelles
> Tant de jeunes oiseaux et de chansons nouvelles.

Là le moindre poète est utile, et tout sert
A l'admirable accord du sublime concert.
Dès qu'une voix se tait, une autre voix s'élance.
Le ciel de l'Art fut plein d'un douloureux silence
Lorsque le chant amer et tendre s'éteignit
De Musset, rossignol trop tôt tombé du nid.
Mais on ne suspend pas l'effort de la nature ;
Chaque couchant prédit une aurore future,
Et l'on ne doit jamais douter du lendemain.
Comparez l'Océan et le génie humain.
Tous les deux sont régis par une loi conforme.
Après les petits flots vient une lame énorme ;
Un silence plus long suit son écroulement
Et l'eau beaucoup plus loin recule en écumant.
Sur la grève, elle s'est, en râlant, retirée,
Mais rien ne contiendra l'assaut de la marée ;
Et tu le sais, ô siècle éternellement fier
De voir l'œuvre d'Hugo monter comme la mer !

Après cet hommage aux gloires les plus éclatantes de l'art dramatique français, le poète met dans la bouche du doyen de la Comédie ce retour à la fois mélancolique et fier sur l'éphémère renommée de tant d'interprètes fameux :

Quant à nous, ce n'est pas sans un sentiment triste
Que nous parlons ici de gloire qui résiste.
L'acteur périt avec le public qui l'aima.
Les plus vieux d'entre vous ont-ils pu voir Talma ?
Andromaque et *le Cid* sont illustres, du reste ;
Mais qui créa Rodrigue et qui jouait Oreste ?
Pourtant, des grands auteurs interprètes fameux,
Lekain, Mars ou Rachel n'ont-ils pas tout comme eux
Conservé, purs de toute influence mauvaise,
Le charme et la grandeur de la scène française ?
Et, comme nos anciens, sommes-nous pas encor
Les gardiens vigilants du noble et cher trésor ?
N'avons-nous pas servi cette langue chérie
Qui mieux qu'un étendard résume la patrie,
Ce doux langage auquel on ne renonce pas
Là même où l'étranger force à le parler bas ?
Sa gloire, avec respect nous l'avons conservée.
Aussi modestement, mais la tête levée,

> Nous osons nous tenir devant nos grands patrons.
> Hélas! c'est tout entiers que nous disparaîtrons;
> Mais, en donnant l'amour des beaux vers et du style,
> Nous aurons fait du moins œuvre d'art, œuvre utile,
> Et rempli dans le monde un devoir assez beau,
> Nous, les humbles soldats qui gardons le drapeau !

Les nobles vers de M. François Coppée seront applaudis demain par le public comme ils l'ont été ce soir par les invités de la Comédie-Française. La troupe entière, en costumes du répertoire, était groupée autour de son doyen, et elle a pu recueillir, en cette occasion, le témoignage non équivoque de l'affection qu'inspire notre premier théâtre à quiconque a le sentiment de la grandeur littéraire du pays.

Reprise de L'IMPROMPTU DE VERSAILLES

Molière ne fut mis vraiment hors de pair que par le grand succès de *l'École des Femmes*, jouée le 26 décembre 1662. Le public comprit qu'un génie venait d'apparaître, et l'envie se déchaîna contre Molière avec une inconcevable fureur. Molière, soutenu par l'opinion, fit tête aux attaques et les repoussa victorieusement par *la Critique de l'École des Femmes*, représentée le 1ᵉʳ juin 1663. Il y traduisait ses adversaires à la barre, sous la figure typique du poète Lysidas. De nouveaux orages éclatèrent; les comédiens de l'Hôtel de Bourgogne mirent à l'étude une comédie de Boursault, intitulée *le Portrait du Peintre*, annoncée comme une satire personnelle contre l'auteur trop applaudi de *l'École des Femmes*. Molière n'attendit pas qu'elle parût; il écrivit sous une forme analogue à *la Critique*, mais avec plus de mouvement

et de force scénique, une apologie vigoureuse qui porta l'offensive dans le camp ennemi.

L'occasion s'offrit bientôt à lui de faire tonner sa vengeance sur le théâtre qui devait la rendre plus efficace et plus cruelle, c'est-à-dire en pleine cour de Versailles, en présence du Roi. *L'École des Femmes* était dédiée à Madame Henriette d'Angleterre; la reine Anne d'Autriche avait accepté l'hommage de *la Critique;* cette fois, Molière s'adresse au Roi lui-même et le prend à témoin de sa juste cause.

Le jeudi 11 octobre 1663, la troupe avait été mandée à Versailles; elle y représenta *Don Garcie, Sertorius, l'École des Maris, les Fâcheux, le Dépit amoureux*, et la petite comédie brochée contre Boursault, laquelle, « à cause de sa nouveauté et du lieu », dit La Grange, fut appelée *l'Impromptu de Versailles :* Molière s'y montre au naturel, entouré de ses camarades, jouant chacun leur propre personnage, et donne aux esprits attentifs et charmés ce spectacle sans précédent d'un homme de génie expliquant soi-même, devant le plus grand roi de l'univers, ses plans, ses rêveries, ses chagrins, ses théories littéraires et dramatiques, ses espérances et ses désirs, en même temps qu'il se retourne vers ses ennemis et ses calomniateurs et qu'il les écrase du pied.

Des commentateurs ont raconté que le roi Louis XIV ordonna lui-même à Molière de se défendre et de détruire par sa réponse l'effet qu'avait pu produire la diatribe de Boursault. Que le Roi eût commandé un divertissement, rien de plus sûr, et Molière s'en vante en toutes lettres. Mais ces scholiastes si bien informés n'avaient pas lu *l'Impromptu*, où il est dit et répété trois fois que « les grands comédiens vont jouer une pièce contre Molière », mais qu'on ne sait pas encore le jour de la représentation à laquelle Molière promet d'assister en personne. Si le conseil fût venu du Roi,

Molière ne répondrait pas à M^{lle} de Brie, qui le presse de jouer Boursault : « Vous êtes folle ! » Le mot se comprend du directeur à l'actrice, mais on ne repousse pas avec cette brutalité la suggestion d'un roi.

Ce qui reste d'étonnant, d'extraordinaire et d'admirable, c'est que le Roi ait permis à ce garçon de Paris, fils d'un de ses valets de chambre, directeur de théâtre et comédien, d'oser penser qu'il intéresserait son maître à ses affaires privées, et que la Cour prendrait fait et cause pour lui contre ses détracteurs. Et quelle confiance sereine, quelle noble et familière aisance dans ce plaidoyer du comédien parlant pour ainsi dire de plain-pied au Roi de France et à toute la Cour ! Car, dans cette galerie de portraits que Molière esquisse d'un trait rapide, le flatteur, la prude, la coquette, le courtisan obséquieux, le marquis ridicule, le roi ou les rois ne sont pas oubliés : « Mon
« Dieu, mademoiselle, les rois n'aiment rien tant
« qu'une prompte obéissance et ne se plaisent point
« à trouver des obstacles. Les choses ne sont bonnes
« que dans le temps qu'ils les souhaitent ; et leur en
« vouloir reculer le divertissement est en ôter pour
« eux toute la grâce. Ils veulent des plaisirs qui ne se
« fassent pas attendre, et les moins préparés leur en
« sont toujours les plus agréables... Il vaut mieux
« s'acquitter mal de ce qu'ils nous demandent que de
« ne s'en acquitter pas assez tôt ; et si l'on a la honte
« de n'avoir pas bien réussi, on a toujours la gloire
« d'avoir obéi vite à leurs commandements. » La pièce entière est écrite avec cette finesse de ton, où l'ironie délicate se glisse sous le respect, avec cette fluidité de diction qui donne à la prose comique de Molière l'harmonie la plus délicieuse.

Et de quel art cette scène d'intérieur qui pourrait être si monotone, n'est-elle pas relevée ! Par exemple, la répétition commence : la pièce à l'étude est une

sorte de réminiscence de *la Critique;* on y retrouve les mêmes belles dames affectées, les mêmes marquis extravagants, le même poète bilieux et jaloux. Cela est charmant sans doute : cinq minutes de plus et cela traînerait en langueur. Tout à coup, Madeleine Béjart se lève, et s'adressant à Molière : « Souffrez que j'in-
« terrompe un peu la répétition. Voulez-vous que je
« vous dise? Si j'avais été à votre place, j'aurais
« poussé les choses autrement. Tout le monde attend
« de vous une réponse vigoureuse... » Cette rentrée subite dans la réalité produit une impression saisissante ; elle fait coup de théâtre, et nous assistons vraiment à une discussion de famille entre Molière et sa belle-sœur.

Après avoir savouré jusqu'aux moindres détails de cette fantaisie exquise, on reconnaît une fois de plus qu'il n'y a pas de petits ouvrages, il n'y a que de petits auteurs. La moindre bagatelle d'un homme de génie se change en joyau précieux. *L'Impromptu de Versailles* est digne de l'auteur de *l'École des femmes*, du *Misantrope* et de *Tartuffe*.

Le rôle de Molière n'a jamais été joué, depuis lui, que par un seul comédien, M. Samson, qui le reprit en 1838 pour les fêtes de Versailles. Je ne l'y ai pas vu, mais je me l'y figure, et la supériorité de M. Coquelin me paraît évidente. Je lui voudrais parfois le ton un peu plus viril et quelque peu plus noble, car Molière était, dans ses manières et dans son langage, un véritable homme de cour ; mais l'ensemble du rôle est compris et rendu avec une rare puissance. Qu'on ne s'étonne pas de m'entendre parler de puissance à propos d'une comédie en un acte ; ce rôle de Molière est immense, et comporte des développements qui exigent de son interprète des moyens très étendus et très variés. M. Coquelin a dit avec une vérité d'expression très remarquable la grande tirade où Mo-

lière, dont l'indignation déborde, défend à ses ennemis de l'attaquer sur son caractère et sur son honneur.

Mme Molière, ou Mlle Molière, comme on disait au dix-septième siècle, née Armande-Gresinde-Claire-Elisabeth Béjart, avait vingt et un ans en 1663 ; c'est Mlle Baretta qui la représente avec le ton décent qui convient à cette « satirique spirituelle » que Molière adora jusqu'à son dernier jour et que d'infâmes pamphlets ont essayé de déshonorer après la mort de Molière, comme si la fureur de ses ennemis espérait troubler le repos de sa tombe.

Madeleine Béjart était l'aînée d'Armande de vingt-cinq années, ce qui explique naturellement les allures quasi-maternelle de sa tendresse envers la plus jeune de ses sœurs. Madeleine, qui fut l'une des femmes les plus belles, les plus intelligentes et l'une des plus grandes actrices de son temps, avait quarante-cinq ans en 1663 ; c'est dire que Mlle Bartet ne la représente que par la grâce de sa personne et le charme de son jeu.

La troisième sœur, Geneviève Béjart, qui se fit appeler Hervé, du nom de leur mère, pour se distinguer des autres, avait trente-deux ans ; ce fut l'Armande de *l'École des Femmes*, et je conjecture, avec Eudore Soulié, qu'elle joua, dans la réalité, envers sa sœur Armande, le rôle que l'Armande de la comédie joue envers Henriette, Molière étant le Clitandre des deux sœurs. C'est Mlle Martin qui tient ce rôle sacrifié au théâtre comme il le fut à la ville ; cependant, Mlle Hervé ne tarda pas à épouser un homme du monde, M. Léonard de Loménie de la Villaubrun et, devenue veuve, se remaria quadragénaire avec Jean-Baptiste Aubry des Carrières.

Le quatrième Béjart de la troupe était Louis Béjart, dit l'Eguisé, le créateur du rôle de La Flèche dans

l'Avare; il avait trente-trois ans en 1663, et il quitta le théâtre pour les armes en 1667 ; il fut, par une extraordinaire faveur, nommé d'emblée capitaine d'infanterie au régiment de La Ferté.

La Grange (Achille Varlet de) avait vingt-sept ans lorsque Molière le mit en scène dans *l'Impromptu;* je n'ai rien à dire de ce type de l'acteur élégant et honnête homme auquel M. Édouard Thierry a consacré une remarquable étude ; je rappelle seulement que Molière, au moment de lui indiquer le sens du rôle, s'arrête et le salue maître en son art par ces seuls mots : « Pour vous, je n'ai rien à vous dire. » Adressés à M. Delaunay, ils ont fait éclater des applaudissements unanimes et longtemps prolongés.

Guillaume Marcoureau, sieur de Brécourt, n'avait que vingt-cinq ans en 1663 ; il ne resta pas longtemps chez Molière ; venu du Marais en 1662, il entra en 1664 à l'Hôtel de Bourgogne. C'était un brave compagnon qui mérita l'estime et la faveur du Roi en décousant un sanglier d'un furieux coup d'épée que Louis XIV admira fort. M. Worms lui donne l'accent net et résolu qui convient au personnage.

François Le Noir, écuyer, sieur de la Thorillière, était bon gentilhomme et avait commandé une compagnie d'infanterie dans le régiment de Lorraine avant de jouer les rois tragiques au Marais et chez Molière. M. Barré n'est pas déplacé dans ce rôle, car La Thorillière excellait également dans les rôles de comédie qui exigent de la rondeur et même de l'ampleur.

M^{lle} de Brie, représentée ce soir par M^{lle} Broisat, s'appelait Catherine Le Clerc du Rozet, et avait épousé un comédien nommé Edme Villequin ou M. de Brie. Elle avait une trentaine d'années en 1663 ; quarante ans plus tard elle faisait encore les délices du public sous les traits d'Agnès de *l'École des Femmes.* C'est sur le

portrait de M^lle de Brie vieillissante que fut écrit ce joli quatrain :

> Il faut qu'elle ait été charmante,
> Puisqu'aujourd'hui, malgré les ans,
> A peine des attraits naissants
> Égalent sa beauté mourante.

La troupe de Molière possédait encore, en 1663, une très grande actrice, Marquise Thérèse de Gorle, femme de René Berthelot du Parc, dit Gros-René. C'est, dit-on, pour cette Marquise, fille d'un opérateur en plein vent, d'origine espagnole, nommé Thomas de Gorla, que Pierre Corneille écrivit les fameuses stances :

> Marquise, si mon visage
> Offre des traits un peu vieux...

Elle abandonna Molière en 1667 pour créer à l'hôtel de Bourgogne l'Andromaque de Racine. M^lle Croizette donne une physionomie très imposante et en même temps très séduisante à cette figure célèbre. Mais je crois qu'on s'est trompé en tournant en plaisanterie les protestations de M^lle du Parc contre le rôle de façonnière qu'on lui impose. « Il n'y a point « de personne », s'écrie-t-elle, « qui soit moins fa- « çonnière que moi. » Et Molière répond : « Cela est « vrai ; et c'est en quoi vous faites mieux voir que « vous êtes excellente comédienne de représenter un « personnage qui est si contraire à votre humeur. » Je m'imagine que là-dessus le parterre applaudissait M^lle du Parc pour ratifier le compliment que venait de lui adresser Molière. Rien ne prouve, j'en conviens, que le compliment fût sincère ; mais si l'on réfléchit que l'actrice choisie par Racine pour créer Andromaque ne devait pas être une « façonnière », on reconnaîtra que Molière parle de bonne foi. C'était

sans doute un régal pour le public que le contraste entre les manières nobles et naturelles de M^{lle} du Parc et les minauderies de la scène suivante.

C'est M. Sylvain qui représente Philibert Gassot du Croisy, dans le rôle du poète Lycidas; et celui de M^{lle} du Croisy, sa femme, est échu à M^{lle} Jeanne Samary.

Il y a de plus petits rôles encore, tenus par MM. Prudhon, Davrigny, Paul Reney, Leloir et Féraudy.

L'Impromptu est mis en scène avec une grande exactitude, et des costumes d'une richesse très élégante. Je ne serais pas surpris que cette pièce, si bien interprétée, restât au répertoire.

La première partie de la soirée était occupée par *le Misantrope*, joué par M. Delaunay, M^{lle} Croizette, M Favart et M^{lle} Broisat. Le rôle d'Alceste, où M. Delaunay montre quelques-unes de ses plus grandes qualités, appelle cependant une observation.

Rien de plus simple que la donnée première du *Misantrope;* elle ne renferme pas la moindre énigme, quoiqu'en aient pu penser des chercheurs trop ingénieux. Elle est exposée tout à découvert dans la lettre que Molière écrivit lui-même ou fit écrire par Donneau de Visé en tête de l'édition Ribou, et qui a été réimprimée par M. Alphonse Pauly dans son excellente édition des œuvres de Molière. Le caractère fondamental, c'est le Misantrope en général, et le cas particulier de la pièce, c'est le Misantrope Amoureux. Cette définition ou plutôt ce titre, tel que nous le donne l'auteur de la lettre de 1667, laisse prévoir une option pour le comédien qui entreprendra de jouer Alceste. L'un, s'il est d'un tempérament bilieux et sombre, accentuera le Misantrope et sera faiblement Amoureux; l'autre, d'une nature expansive et tendre, sera l'Amoureux par excellence, et ce Misantrope-là ne sera plus guère qu'un jaloux. M. Geffroy nous présentait la première face du rôle; c'est la seconde que

M. Delaunay met en lumière. Et comme l'artiste complet qui se tiendrait en équilibre d'un pôle à l'autre de la pensée de Molière, je ne l'ai jamais vu, je m'en tiens à M. Delaunay, dont le jeu large et passionné relève des meilleures traditions de la Comédie-Française.

Mlle Croizette a fait d'importantes conquêtes sur ce terrible rôle de Célimène, qui lui avait résisté tout d'abord; elle y est presque parfaitement bien dans toutes les parties, excepté dans la scène des portraits qui manque encore de légèreté mondaine et de clarté mordante dans la diction. Mais le progrès est considérable et atteste chez Mlle Croizette les heureux résultats d'un travail assidu.

Mlle Broisat s'est fait applaudir dans le joli rôle de la douce Eliante.

Mais pourquoi la Comédie-Française persiste-t-elle à donner des entr'actes au *Misantrope*, contrairement à la pensée de Molière et à la construction même de la pièce! C'est, qu'on le sache bien, de toutes les atteintes possibles à l'intégrité des chefs-d'œuvre classiques, la plus profonde et la plus préjudiciable à l'intérêt de la pièce comme au plaisir du public.

DCCLXXXIV

Comédie-Française. 28 octobre 1880.

Reprise du BOURGEOIS GENTILHOMME

Comédie en cinq actes en prose, de Molière.

Le Bourgeois Gentilhomme, l'un des derniers chefs-d'œuvre de Molière, fut joué devant la cour, au château

de Chambord, le 14 octobre 1670, et ne parut devant le public, à Paris, que le dimanche 23 novembre suivant. Les incidents de cette illustre « première », l'hostilité de la cour, l'inquiétude de Molière, la froideur du Roi, qui attendit plusieurs jours pour déclarer son sentiment, le revirement triomphal qui se fit alors en faveur du grand poète comique, tout cela est généralement connu, et le *Figaro* en a publié, dans son supplément littéraire du 18 janvier dernier, sous la signature de M. Paul Perret, un récit excellent autant qu'exact, dans lequel je signale, uniquement pour l'amour de l'art, un *lapsus* à corriger, c'est-à-dire le nom de Mlle de Brie à écrire au lieu de Mme Molière pour le rôle de la marquise Dorimène.

Rappelons que, durant le cours de la seconde représentation, le Roi ne demeura pas moins sérieux que durant la première. Seulement, la pièce achevée, il se tourna vers Molière et lui dit : « Je ne vous ai point « parlé de votre comédie le premier jour, parce que « j'appréhendais d'être séduit par la manière dont elle « était représentée ; mais, en vérité, Molière, vous « n'avez encore rien fait qui m'ait plus diverti, et votre « pièce est excellente. »

Ce jugement, accepté par la postérité, serait-il remis en question ? On pourrait le croire si l'on s'en tenait à certains échos de la répétition générale par laquelle la Comédie-Française préluda, il y a huit jours, aux fêtes de son deuxième centenaire. Il m'avait, en effet, paru que les trois premiers actes de la pièce, les seuls qu'on donnât ce soir-là, avaient été écoutés avec une certaine réserve qui ne pouvait pas s'expliquer dans le même sens que celle de Louis XIV.

Un de mes amis, érudit aimable autant que littérateur délicat, voulut bien s'en ouvrir avec moi : « Je « pense comme vous », me dit-il pendant l'entr'acte, « que l'ouvrage de Molière est admirable, qu'il ne se

« peut rien concevoir de plus comique ni de plus vrai
« que le caractère de M. Jourdain, que le *vis comica* y
« éclate de toutes parts, relevé par la saveur et l'agré-
« ment d'une langue incomparable. Mais, que voulez-
« vous ! ce caractère n'est plus de notre temps, ces
« mœurs diffèrent tellement des nôtres qu'il faut faire
« un effort pour se replacer au point de vue qu'avait
« choisi Molière, et l'effort implique une diminution
« de plaisir. »

Ainsi parla mon savant ami, et la sonnette, annonçant que le rideau s'allait lever sur *l'Impromptu de Versailles,* ne me laissa pas le temps de répliquer. Un peu préoccupé d'objections qui ne m'avaient cependant pas ébranlé, j'ai attendu, pour y répondre, la représentation complète et publique, qui devait ou les corroborer ou bien les dissiper.

Aujourd'hui, rassuré, fortifié dans mon culte personnel pour Molière, je ne me borne pas à constater le succès de la soirée ; j'ajoute, dût-on me taxer de paradoxe, que, parmi les grands ouvrages de Molière, je n'en connais pas qui soient restés si vrais, si vivants, si actuels que *le Bourgeois Gentilhomme.*

« Connais-toi toi-même ! » oserai-je dire à ceux de mes contemporains qui voyagent à travers la vie à peu près comme ces Anglais qui lisent en chemin de fer le *handbook* et ne regardent pas le paysage. Comment ! on osera dire que le cas de M. Jourdain est une maladie disparue, et qu'il n'y a plus de bourgeois-gentilshommes dans notre société démocratique où tous les hommes sont égaux ! Mais regardez donc autour de vous ! A aucune époque la superstition des titres, la soif des distinctions, l'amour des hochets et du panache n'ont régné plus despotiquement sur les hommes. La noblesse n'est plus rien dans l'État ; elle tient une place d'autant plus grande dans les mœurs. Le marchand d'aujourd'hui, comme au temps de Molière,

méfiant envers les pauvres et les humbles, livre sa boutique au pillage des escrocs qui s'affublent d'un titre sonore ; M. Dimanche s'incline plus bas que jamais devant don Juan qui, de son côté, ne s'abaisse plus à lui demander des nouvelles de son petit dernier ni du petit chien Brisquet.

« — Mon gentilhomme, donnez, s'il vous plaît, aux « garçons quelque chose pour boire ! — Tenez, voilà « pour mon gentilhomme. — Monseigneur, nous vous « sommes bien obligés. — Tenez, voilà ce que Mon- « seigneur vous donne. — Monseigneur, nous allons « boire tous à la santé de Votre Grandeur. — Tenez, « voilà pour ma grandeur. S'il était allé jusqu'à l'Al- « tesse, il aurait eu toute la bourse. » De bonne foi, croyez-vous qu'il faille remonter jusqu'à Molière pour entendre ce dialogue ? Mais non, vous l'avez mille fois surpris à l'entrée des restaurants et des spectacles, et vous avez vu plus d'un cuistre se rengorger en s'entendant appeler mon ambassadeur par un ramasseur de bouts de cigares.

Le ridicule du bourgeois qui veut trancher du gentilhomme est plus répandu que jamais ; la révolution française l'a vulgarisé, bien loin de le voir disparaître. Comme la qualité de gentilhomme ne se prouve plus, pas plus qu'elle ne se porte, comme il n'existe plus de charges de magistrature ni de finances par lesquelles la noblesse s'acquière, comme les terres ne sont plus seigneuriales et ne confèrent plus de titres à ceux qui les achètent, l'entrée de la noblesse, si largement ouverte à la bourgeoisie d'autrefois, lui est fermée depuis 1789 ; aussi se dispute-t-elle avec une ardeur fébrile les titres et les cordons, du moins ceux qui se peuvent encore acheter.

Si j'entreprenais de raconter ici tout ce que j'ai vu déployer de volonté, d'imagination, de persévérance, ce que j'ai vu de trucs et de tours à la Mascarille exé-

cutés par quelques-uns de mes contemporains les mieux posés, je remplirais plusieurs numéros de ce journal. Ils en ont tant fait que les chancelleries étrangères sont devenues prudentes. Mais on ne peut ni tout prévoir ni tout refuser.

Et le curieux, c'est que la manie de M. Jourdain descend des sommets de la haute bourgeoisie et s'infiltre dans les couches modestes de l'industrie et du négoce. J'ai connu un très notable officier ministériel, né de tabellions et tabellion lui-même, qui est mort dans la peau d'un marquis des croisades. Je sais un ancien dentiste qui est duc (notez qu'on ne connaît pas de duc qui se soit fait dentiste, c'est trop difficile).

N'était-ce pas encore un bourgeois gentilhomme que ce marchand de cravates qui a mal fini, et qui, baronnifié sous Louis-Philippe par de hautes influences dont la moindre n'était pas celle d'une spirituelle personne dont Paris galant a pleuré récemment la perte, aimait à discuter, devant les gentilshommes devenus ses pairs, sur le parti qu'il aurait pris pour ou contre l'émigration, s'il avait vécu du temps de la révolution française. Aurait-il émigré comme les Polignac? C'est une question qu'il agitait sans la pouvoir résoudre. Il a eu le temps d'y réfléchir en faisant tourner le *tread mill*.

La chasse aux commanderies, aux canonicats, aux ordres fantastiques de la maison d'Este et des Quatre-Empereurs, aux dignités chimériques telles que membre de l'Académie française de Londres et de l'Institut de France et d'Algérie, est si courue et si fructueuse qu'elle fait vivre un certain nombre de maisons de confiance, qui trouvent dans ce commerce l'honneur non moins que le profit.

N'est-ce donc pas hier qu'un ex-marchand de cirage, qui s'était déclaré *proprio motu* délégué-général du président irresponsable et intangible d'une république qui reste à découvrir, exécuta, en faveur d'un ban-

quier de second ordre, une cérémonie d'investiture non moins solennelle et non moins audacieuse peut-être que la mamamouchification de M. Jourdain, cérémonie qui se termina par l'élévation de tous les assistants au grade de commandeur d'un ordre transatlantique?

Voilà pour la fausse gentilhommerie.

« Mais les mœurs? Comment nous reconnaître à travers les bizarres personnages dont Molière entoure son grotesque héros? » Vraiment! les mœurs! Elles ont donc changé tant que cela? Il n'y a donc plus de quinquagénaire vieilli derrière le comptoir à qui la fantaisie vienne, en son été de la Saint-Martin, de goûter les plaisirs défendus? Il n'y a donc plus de gentilhomme libertin qui ne se fasse un plaisir de présenter l'enrichi ou le parvenu d'hier à quelque femme aimable, qui n'en est pas moins du monde, et qui entretienne sa maîtresse avec les écus de sa dupe? Tous les comtes Dorante sont donc morts, et toutes les marquises Dorimène aussi? Ce n'est pas ce que dit la chronique, si j'en crois certaine aventure qui date d'hier, dans laquelle Dorimène aurait souffleté Jourdain en présence de Dorante, qui avait commandé le souper en cabinet particulier.

Et cet entourage de complaisants et de pique-assiettes, philosophant, chantant ou dansant, *ambubajarum collegia, pharmacopolae, mendici, mimae, balatrones*, vous imaginez-vous que les Jourdains et les Jourdaines de notre âge n'en soient pas dévorés comme leurs aïeux et aïeules? Allez-y voir : je vous donnerai des adresses. — Ici, vous m'arrêtez d'un air triomphant : « Il n'y a plus de théorbes, ni de théorbistes. » C'est vrai : la chanteuse en tient lieu chez les uns, la maîtresse de piano ou le ténor chez les autres, sans compter le régisseur de petit théâtre et ses aides, chargés de la surintendance des spectacles de société.

« Vous me concéderez au moins que le maître de
« philosophie ne se peut plus rencontrer ; l'espèce en
« est perdue si jamais elle exista ; pure caricature ! »
Ne vous avancez pas. Je vous assure, moi, que la
science des *o*, des *u* et *i* était encore professée, en
1872, sans changement notable, devant les élèves de
l'Ecole polytechnique, par un philologue patenté.

Les costumes diffèrent, j'y souscris ; la différence
est évidente : sous Louis XIV les hommes se coiffaient
d'une perruque ; ce sont vos femmes qui portent perruque aujourd'hui.

« Mais, enfin, vous m'abandonnerez les tailleurs
« dansants, qui rentrent dans la farce pure et qui sont
« dignes des tréteaux de la foire plutôt que du noble
« proscenium de la Comédie-Française. » C'est précisément là que je vous attendais, pour vous prendre
en flagrant délit de préjugé et pour vous contraindre
à reconnaître l'étonnante actualité du *Bourgeois gentilhomme*. Eh ! quoi ! il vous fâche que le tailleur de
M. Jourdain amène ses gens pour habiller son client
en cadence et pour lui passer le bel habit de la manière qu'ils ont coutume de faire aux personnes de
qualité ?

En vérité, vous me confondez, et je ne croyais pas
qu'on pût ignorer à ce point les usages et les modes
de son temps. Mais consultez, je vous prie, la première Dorimène venue, elle vous dira que les choses
ne se passent pas autrement pour les femmes de nos
jours qu'elles ne se passaient pour les hommes en
1670 ; et que tel grand couturier, lorsqu'il daigne essayer lui-même, fait jouer par son pianiste à l'année
un morceau qui correspond au sentiment de sa composition couturière, pendant que la cliente se promène en cadence sous son œil inspiré...

D'où je conclus que, puisqu'il n'y a contre *le Bourgeois gentilhomme* d'autre reproche que de manquer

d'actualité, il faut s'en tenir au jugement du grand Roi, et répéter à travers les siècles ces paroles définitives : « Molière, votre pièce est excellente! »

On sait que Molière, encadrant sa belle comédie dans les fêtes du château de Chambord, l'intitula comédie-ballet; elle renferme, en effet, plusieurs divertissements chorégraphiques et des intermèdes de chant; l'un de ces derniers, celui de la cérémonie turque, offre seul les proportions et le caractère d'une composition musicale un peu suivie. La Comédie-Française a voulu, ce soir, donner au public l'aspect général de cette sorte d'opéra en prose. Les simples intermèdes ont été fort bien rendus par MM. Vernouillet, Fontaine, Pujol et Mlle Jacob, élèves du Conservatoire, et par quatre jeunes danseurs de l'Opéra.

Quant à la cérémonie turque, il faut reconnaître pour dire les choses comme elles sont, qu'elle ne supporte pas la comparaison avec l'exécution magistrale qui en eut lieu, il y a quatre ans, à la Gaîté, par les soins de MM. Vizentini, Duquesnel et Wekerlin. C'était M. Danbé qui conduisait l'orchestre; les parties concertantes étaient tenues par MM. Montaubry, Habay, Fugère, Mmes Perret et Luigini; enfin, M. Vauthier chantait le Muphti avec sa voix splendide et un entrain qui rappelait la verve florentine de Baptiste Lulli, le créateur du rôle. M. Wekerlin avait reconstitué les parties de flûtes, de hautbois et de bassons, tandis qu'à la Comédie-Française on nous donne seulement le quatuor, dont la maigreur accuse plus que de raison le sentiment généralement triste de la musique de Lulli et la monotonie de ses formules scholastiques.

Mais si M. Got ne fait pas oublier M. Vauthier dans le rôle chanté du Muphti, il garde l'intégrité de son talent supérieur dans le personnage du maître de philosophie, et la Comédie-Française supplée victo-

rieusement aux imperfections de sa musique par la présence des excellents artistes qui composent la troupe entière, et dont la vue est toujours agréable au public. Les costumes sont d'ailleurs fort beaux, notamment ceux de M. Mounet-Sully et de M^{lle} Croizette.

M. Thiron se montre extrêmement comique dans le rôle de M. Jourdain, auquel il donne un délicieux cachet de sottise naïve.

M. Laroche est fort bien placé dans le rôle de Dorante, qu'il joue avec une politesse sournoise très spirituellement étudiée.

Quant à M. Delaunay, dont le talent fait venir au premier rang le rôle de Cléonte, il joue en perfection la scène où Cléonte oblige son valet à énumérer les prétendues imperfections de Lucile et le réfute avec enthousiasme. C'est la jeunesse, la flamme et l'amour même.

M. Truffier, l'un des plus jeunes pensionnaires de la maison, a beaucoup réussi dans le rôle de maître à danser.

M^{lles} Reichenberg et Jeanne Samary sont charmantes dans leurs petits rôles ; M^{me} Broisat dit fort bien le sien, mais je crois qu'il faudrait choisir pour Dorimène une coquetterie plus accentuée ; Dorimène tout à fait honnête femme me paraît une espèce de contresens. M^{me} Jouassain est une excellente M^{me} Jourdain, et le rôle, l'un des mieux tracés de la pièce, n'est pas facile à jouer dans la tradition, ayant été créé par un homme.

DCCLXXXV

Nouveautés. 28 octobre 1880.

LA CANTINIÈRE

Vaudeville en trois actes,
par MM. Paul Burani et Félix Ribeyre,
musique nouvelle de M. Robert Planquette.

La Cantinière s'intitule modestement vaudeville, et elle appartient, en effet, au genre du vieux vaudeville sans apprêts, qui se brochait en quelques déjeuners, et qui, d'ailleurs, ne prétendait nullement à l'immortalité.

Celui-ci, lestement commencé dans un milieu très sympathique au public, c'est-à-dire parmi les petits soldats qui charment les bonnes d'enfants et qui rassurent la patrie, a pris au premier acte la physionomie d'un succès, et il s'en est fallu de peu que la dernière impression ne confirmât la première. On avait pris en gré les figures dessinées avec verve du brigadier Babylas, cantinier du 36e chasseurs, de l'ordonnance Bernard, du volontaire Pépinet et de l'adjudant Rastagnac.

La cantinière Victoire, fidèle à son mari, bien que battue en brèche par le galant adjudant, semblait faite pour animer quelque tableau de genre, dans lequel la fantaisie joyeuse se serait pondérée par un peu d'observation humoristique.

On a donc ressenti quelque déception lorsqu'on s'est aperçu que le quiproquo assez amusant du premier acte, grâce auquel la petite Nichette, fiancée du volontaire Pépinet, prend le cantinier Stanislas pour l'adjudant Rastagnac, allait se continuer jusqu'au dénoûment, en s'agrémentant d'un grand nombre

de sous-quiproquos qui finissent par jeter un voile d'obscurité sur le reste de la pièce.

Cependant, si l'on ne tient pas à comprendre et si l'on se borne à prendre son plaisir, un par un, des mots spirituels et des drôleries qui ne manquent pas dans *la Cantinière,* on y trouve de quoi s'amuser. C'est à quoi je ne réussirais pas, pour ma part, si j'entreprenais de vous raconter par le menu les querelles de Babylas et de Victoire, qui se croient réciproquement infidèles, pendant que l'oncle de Nichette cherche le prétendu de sa nièce sur la terrasse de Saint-Germain-en-Laye, en tenant à la main une paire de bottes qui doit le faire reconnaître. On chante des couplets sur ces bottes, et cette Muse bottière a daigné sourire au compositeur.

La musique nouvelle de M. Robert Planquette, abondante et sans prétention, a beaucoup aidé au succès final. Elle se compose d'un grand nombre de chansons, rondes, rondeaux et couplets de facture qui, sans être tous originaux, ont de l'allure et de la franchise. On peut citer, parmi les mieux venus, les couplets de Victoire « Pauvre Stanislas ! » et la bourrée chantée et dansée en duo au troisième acte ; mais surtout, au premier acte, les couplets de l'adjudant Rastagnac : « Je le coupe en deux ! » qu'on a fait répéter trois fois à M. Berthelier. Ceux-là sont une trouvaille égale à celle du « Chique et du Chèque », dans *le Grand Casimir* des Variétés.

La pièce est fort bien jouée par MM. Brasseur père et fils, Berthelier, Scipion, Mmes Silly, Piccolo et Gilberte. M. Brasseur a composé la plus grande partie de son rôle de brigadier alsacien avec l'intelligence et le soin d'un comédien de bonne roche, bien qu'il ait fini, dans le duo de la bourrée avec Mme Silly, par se laisser gagner à la contagion de l'accent auvergnat.

M. Berthelier donne une physionomie très bien sai-

sie à l'adjudant Rastagnac; malheureusement, le rôle tourne court.

Mlle Piccolo, qui avait eu un si grand succès de chanteuse d'opérette dans *le Voyage en Amérique*, se trouvait ce soir tellement enrhumée, qu'on a dû lui couper tous ses morceaux.

M. Albert Brasseur est un jeune comique qui donne plus que des espérances.

Quant au rôle principal, celui de la Cantinière, Mme Silly doit regretter qu'on l'ait faite si honnêtement sensible et si mélancoliquement vertueuse. C'est précisément par le côté sentimental et attendri que l'ancien vaudeville a cessé de toucher une jeunesse sceptique et démoralisée, qui ne sait plus ce que c'est que « d'y aller de sa larme ».

DCCLXXXVI

Odéon (Second Théâtre-Français). 30 octobre 1880.

Reprise de CHARLOTTE CORDAY

Tragédie en cinq actes en vers, par François Ponsard.

Tragédie ou drame, la *Charlotte Corday* de François Ponsard occupe une place distinguée dans son œuvre, à côté de *Lucrèce*, bien au-dessus d'*Agnès de Méranie*, d'*Ulysse* et de *Galilée*. C'est en 1850, le 23 mars, que la Comédie-Française représenta cet ouvrage, qui, d'un accent beaucoup plus personnel que les précédentes pièces de Ponsard, parut dépasser de beaucoup ce qu'on attendait de lui en fait de hardiesse.

Le crime de Charlotte Corday et les circonstances

de la mort de Marat sont trop connus pour que je les rappelle ici. Il me suffit de rappeler que Charlotte Corday frappa Marat dans son bain le samedi 13 juillet 1793, vers huit heures du soir, qu'elle fut arrêtée immédiatement, et que, traduite au tribunal révolutionnaire dans la matinée du mercredi 17, elle fut guillotinée le même jour, à sept heures du soir, sur la place de la Révolution.

L'impression produite par l'attentat de Charlotte Corday fut très profonde; les clubs pleurèrent Marat; les chefs de la démagogie tremblèrent pour leurs jours. Marie-Anne-Charlotte de Corday d'Armont avait voulu sauver les Girondins, elle précipita leur mort. Mais l'opinion publique reçut un de ces ébranlements d'où sortent les courants nouveaux, et je n'hésite pas à penser que la brusque disparition du monstre qui se nommait Marat compte parmi les causes complexes qui facilitèrent la conspiration sous laquelle Robespierre succomba l'année suivante.

La fermeté virile dont Mlle de Corday fit preuve dans son criminel dessein, son courage qui ne se démentit pas, la précision lumineuse de ses réponses à tous les interrogatoires, excitèrent un étonnement voisin de l'admiration, et l'on remarque que ses bourreaux, je parle du président Montané et de ses prétendus jurés, parmi lesquels se trouvait le citoyen Fualdès, jusqu'à l'exécuteur des hautes-œuvres, lui témoignèrent une sorte de respect.

Est-il possible de rendre Mlle de Corday intéressante au théâtre? La question, restée indécise en 1850, ne me paraît pas entièrement tranchée par le succès incontestable de la reprise qui avait amené ce soir une foule énorme à l'Odéon.

Les motifs de l'action commise par cette fille de bonne et antique maison ne sont pas d'une clarté suffisante, et, comme on dit en argot de coulisses, ne sont

pas assez « gros » pour motiver la vraisemblance théâtrale, qui diffère beaucoup de la vérité. Royaliste et catholique, Charlotte Corday s'expliquerait d'elle-même ; elle vengerait ses amis et sa foi.

Mais Charlotte Corday n'était ni royaliste ni catholique, et l'on ne saisit pas exactement la suite de ses idées. Elle admirait les Girondins, soit ; mais que représentaient les Girondins, qu'avaient-ils fondé? Simples membres de la Convention nationale, qu'avaient-ils fait, que voulaient-ils faire pour la France ? En dehors de leur horreur pour Marat et Danton et de leur haine contre Robespierre, on ne sait.

Mlle de Corday se vantait d'être républicaine. Elle est moins explicite sur un autre point, ou, pour mieux dire, elle se tait complètement. Cependant, lorsque le président des assassins salariés qu'on appelait le Tribunal révolutionnaire lui demande si c'était à un prêtre assermenté ou insermenté qu'elle allait à confesse lorsqu'elle habitait Caen, elle répond tranquillement : « Je n'allais ni aux uns ni aux autres. » Lorsqu'elle rentra dans la prison, après sa condamnation à mort, elle y trouva l'abbé Lothringer, qui lui offrit de l'assister à cette heure suprême. Elle le refusa avec la sérénité tranquille, je dirais presque inconsciente, qui caractérise tous ses actes depuis qu'elle a quitté Caen : « Remerciez de leur bon vouloir pour moi les per« sonnes qui vous ont envoyé, mais je n'ai pas besoin « de votre ministère. » Un de ses historiens, M. Chéron de Villiers, a tenté d'expliquer ces déclarations pourtant si claires. Si Mlle de Corday affirme qu'elle ne se confessait à aucun prêtre, c'est pour ne pas nommer son confesseur et pratiquer une fois de plus la maxime favorite de son cher Raynal, qu'il est licite de mentir avec les tyrans ; et si elle refuse le ministère de l'abbé Lothringer, prêtre assermenté, c'est par orthodoxie.

Je voudrais accepter l'interprétation consolante de

M. Chéron de Villiers, mais elle n'est pas soutenable. Charlotte Corday, dont les dernières heures nous sont connues minute par minute, est morte sans avoir élevé son âme à Dieu et n'a pas plus imploré la miséricorde divine que le pardon des hommes. Nul remords d'avoir transgressé les lois d'en haut et d'ici-bas, nulle horreur du sang versé, nul attendrissement sur elle-même ni sur les siens. C'était une Romaine, en effet, mais une Romaine qui ne croyait même pas aux dieux de Caton d'Utique.

On devine dans les paroles fortes et éloquentes de Charlotte, comme dans ses lettres, qui manquent de gravité, une âme qui, ne connaissant même plus le doute, est réduite à cette impossibilité de croire qui fut comme endémique chez les femmes de la haute société du dix-huitième siècle, chez des coquettes épuisées telles que la marquise du Deffand, ou chez des modèles de vertu telle que la duchesse de Choiseul.

Il y a méprise évidente chez les panégyristes qui se sont laissé entraîner jusqu'à inscrire Marie-Charlotte de Corday d'Armont au martyrologe du trône et de l'autel. Républicaine et libre penseuse, Charlotte Corday doit être laissée au compte de la révolution, qui ne méritait pas qu'une héroïne si pure versât son sang pour elle.

On sait que le peintre Jacques Hauer, officier de la garde nationale de la section du Théâtre-Français, commença le portrait de Charlotte Corday à l'audience même du tribunal; il l'acheva dans la prison, pendant l'après-midi qui sépara la condamnation de l'exécution. Ce portrait appartient aujourd'hui au musée de Versailles. On connaît aussi un portrait esquissé par Brard dans le trajet de la prison à l'échafaud; on cite également les portraits de Siccardi, de David, de Quennedey, etc. J'en possède un dont l'aspect saisissant dans sa simplicité semble une garantie de res-

semblance; les traits sont réguliers et calmes, l'expression noble, un peu sombre, et de grands yeux bleus, à la fois résolus et vagues, impriment à la physionomie une nuance d'inquiétude presque sinistre. La chevelure brune, sans être noire, tombe en boucles sur les épaules: quelques mèches frisant naturellement s'avancent sur le front au-dessous du bonnet normand qui porte encore aujourd'hui le nom de l'héroïne, et que serre au sommet de la tête un ruban bleu noué du côté gauche. Le cou, largement découvert, émerge d'un petit fichu blanc placé très bas, et les épaules comme le corps s'enveloppent d'un vêtement à col rabattu, de nuance brun rougeâtre, qui ne peut être que la chemise rouge des guillotinés. Le peintre l'aura maintenue à dessein dans les tons neutres, pour ne pas éteindre le coloris du visage.

Cette œuvre remarquable est signée à gauche, vers le milieu, *Langlois*, 1793. Langlois, élève de Vien, fut le père de Langlois, élève de David, dont le Musée du Louvre possède quelques médiocres tableaux.

Rappeler sommairement ce que fut et ce que fit Charlotte Corday, c'est raconter l'ouvrage de François Ponsard. Il n'a pas voulu faire une pièce dans le sens ordinaire du mot, à ce point qu'il s'est interdit d'employer, parmi les éléments fournis par l'histoire, ceux qui auraient pu donner à sa composition un aspect romanesque. Il ne montre pas même du profil la figure d'Adam Lux, le Werther politique de cette autre Charlotte, bien autrement prestigieuse que celle de Gœthe.

Ponsard a mis tous ses soins à tenir Charlotte et son crime plus isolés qu'ils ne le furent peut-être dans la réalité. Enchaînons quelques faits : Le 7 juillet, les Girondins, réunis à Caen, passent en revue leurs troupes commandées par le général de Wimpffen; Charlotte Corday y assiste; le lendemain 8, l'armée des Girondins se met en marche sur Paris, tandis que

Saint-Just lit à la Convention l'acte d'accusation des trente-deux Girondins; Charlotte part le 9 et arrive à Paris le 11; Louvet répond, au nom des Girondins, à l'acte d'accusation de Saint-Just par une brochure, où se lisent ces mots : « Courage, Monsieur de Saint-Just, « encore quelques moments, vous, vos amis du Salut « public, votre Marat surtout... Oui, vils scélérats ! « le moment des vengeances approche... La hache est « prête... » La brochure est datée de Caen, 13 juillet, et ce jour-là même Marie-Charlotte assassine Marat, sans savoir que l'armée de Wimpffen vient d'être dispersée à Brécourt par les troupes de la Convention...

Mais Ponsard a voulu qu'aucun lien ne rattachât ses personnages dans une action concentrée; toute son étude s'est bornée à faire parler chacun d'eux dans l'ordre d'idées que l'histoire lui attribue. C'est la prétendue simplicité classique poussée jusqu'à l'indigence. La pièce est cependant coupée par des changements de décors, qui, tout en s'écartant de la sévérité des règles, rappellent moins la forme shakespearienne que l'histoire par images, chère aux peintres populaires d'Épinal.

Le premier acte, purement explicatif, nous montre les Girondins réunis chez Mme Roland, et refusant de s'allier avec Danton, qui leur tend sa main rouge encore du sang des prisonniers de Septembre.

Le deuxième acte montre l'intérieur de la famille Corday à Caen, et la première entrevue de Charlotte avec les Girondins fugitifs, les dieux de sa république idéale.

Le troisième acte continue et répète le second; Charlotte, résolue à tuer Marat, part pour Paris.

Le quatrième acte, divisé en deux parties, est le meilleur et le plus émouvant. On voit Charlotte acheter l'arme du sacrifice chez un coutelier du Palais-Royal, la laisser échapper de ses mains après une

conversation avec une jeune mère, puis la ramasser lorsqu'elle entend la foule des sans-culottes crier : « Vive Marat! A mort les Girondins! » Elle se fait introduire chez Marat et le tue.

Le cinquième acte se compose d'une scène unique entre Charlotte et Danton, entre la femme qui a tué Marat et l'homme par qui Marat a massacré les prisonniers de septembre. Sous les réserves qu'on est obligé de faire lorsqu'il s'agit, sinon de réhabiliter un scélérat tel que Danton, du moins d'atténuer l'énormité de ses crimes, il faut reconnaître que l'idée de cette scène ne manque pas de grandeur; l'action de Charlotte Corday est discutée et jugée dans cette sorte d'épilogue comme le meurtre de Camille dans le cinquième acte d'*Horace*. Le poète, dont les intentions sont plus généreuses que sa verve, se propose de prouver l'inutilité du sang versé dans les luttes politiques. On mène Charlotte à l'échafaud, et Danton, oubliant tout ce qu'il vient de dire et d'entendre, s'écrie :

> ... Encore une tête qui tombe!
> Elle aujourd'hui, demain les Girondins. Puis, moi!
> Puis, les autres! Telle est l'inévitable loi.
> C'est terrible et c'est grand! Soldat de son idée,
> Chacun meurt pour sa foi, par son sang fécondée,
> Mais l'œuvre est immortelle, et les hommes nouveaux,
> Maudissant les auteurs, béniront les travaux.
> Allons! jusqu'à la mort, continuons la guerre!
> Nous sommes encor deux : à nous deux, Robespierre!

Cette unique citation met en lumière les imperfections natives de la manière et du style de Ponsard. Des mouvements heureux entravés par une diction molle, confuse, où l'à peu près se complique et s'obscurcit d'amphibologie. « Demain les Girondins, puis moi, puis les autres. » Les autres qui? Les autres Girondins ou les autres moi? Et, au fond, que veut

dire Danton ? Il admire, comme terrible et grand, ce combat dans lequel chacun meurt pour sa foi, et d'où sort une œuvre immortelle. De quelle œuvre parle-t-il ? De l'œuvre pour laquelle il va combattre Robespierre ou de l'œuvre pour laquelle Charlotte va mourir ? Elles s'excluent cependant ; l'une des deux doit vaincre l'autre, et comment l'idée vaincue peut-elle se trouver fécondée ? Ce sont là des paroles en l'air, qui pour ne pas manquer de sonorité poétique, n'en sont pas moins creuses et vides. Encore faut-il observer, chose curieuse chez un écrivain de ce caractère honnête et de cette bonne foi, que l'assassinat politique n'est envisagé, dans cette étrange controverse, qu'au point de vue utilitaire et pratique. Charlotte et Danton le déplorent tour à tour comme un fâcheux procédé qui se retourne contre ceux qui l'emploient. Mais du commandement de l'éternelle loi : « Tu ne tueras point ! » mais de l'inviolabilité de la vie humaine, sans laquelle il n'y a point de liberté pour un peuple, pas un mot. L'idée supérieure, qu'on la tire de la foi religieuse ou simplement de la morale, manque à cette conclusion, comme elle manquait chez Charlotte Corday.

La pièce de Ponsard renferme cependant des parties presque entièrement réussies, d'autres où l'intérêt des choses elles-mêmes emporte le spectateur d'un pas plus rapide que ne le ferait la muse pédestre de l'auteur.

L'idylle esquissée entre Barbaroux et Charlotte rafraîchit un instant cette atmosphère de révolution et de sang. La scène au Palais-Royal, entre la fille noble que la passion politique va conduire au crime, et la pauvre ouvrière qui vit heureuse entre son mari et ses enfants, est d'une invention délicate et touchante.

Enfin, le rôle de Marat, qui remplit presque seul le quatrième acte, a fini, cela se sent, par passionner

Ponsard, qui a su lui donner un relief d'autant plus saisissant que les autres caractères sont plus flottants ou plus estompés.

La pièce est bien montée et bien jouée, de sorte que l'ensemble offre un spectacle très curieux et très digne d'être vu. L'on avait prévu quelque tapage; il ne s'est produit qu'un ou deux incidents comiques dénués d'importance. On peut différer d'opinion sur la valeur littéraire de Ponsard; mais il n'y a pas à contester l'aspiration élevée de sa *Charlotte Corday*. Il a voulu être impartial; il poussé même l'impartialité si loin que certains scélérats ont l'air d'être un peu vertueux. Mais il a eu le bon sens de n'introduire aucun aristocrate dans sa composition; tout cela se passe entre républicains, et la façon dont ils se jugent, se gourment et se guillotinent entre eux est une excellente et fructueuse leçon d'histoire.

J'ai dit que la pièce était bien jouée. Je nomme d'abord en première ligne M. Chelles, dont la voix jeune et chaude prête un charme extrême au rôle de Barbaroux, « l'Antinoüs Marseillais », qui passe pour avoir inspiré quelque sentiment tendre à Mme Roland avant qu'elle ne s'arrêtât sérieusement à Buzot. M. Dumaine fait quelque chose du rôle de Danton, rôle si faux, et qui a besoin d'être soutenu par un acteur de ce mérite. Quant à M. Clément Just, il est tout à fait remarquable sous les traits hideux de Marat, et cette création mérite les plus grands éloges. M. Albert Lambert, qui joue Vergniaud, et Mlle Lauriane, dans le rôle épisodique de la jeune ouvrière créé par Mlle Favart en 1850, ont été fort remarqués.

Mme Tessandier a fait preuve de beaucoup de courage en abordant le terrible rôle de Charlotte, et de beaucoup d'intelligence dans l'exécution. Elle ne porte pas assez la voix dans les passages tranquilles,

et elle aura besoin de se faire à cette immense salle de l'Odéon. Je lui conseille aussi de donner plus de calme au personnage de Charlotte en dehors des mouvements de grande et nécessaire violence. Qu'elle relise les lettres de Charlotte et elle comprendra de quel air M^lle d'Armont aurait répondu à une déclaration d'amour. Par exemple, elle a eu un moment superbe lorsque la première pensée du crime lui vient, et son jeu muet lui a valu plusieurs salves d'applaudissements.

DCCLXXXVII

Salon de madame Edmond Adam. 31 octobre 1880.

Lecture de LA MOABITE
Drame en cinq actes en vers, par M. Paul Déroulède.

Le salon, exclusivement littéraire ce soir, de Madame Edmond Adam s'est ouvert pour la lecture d'une œuvre dont on a beaucoup parlé, dont on parlera davantage encore. Le public connaît déjà la préface de M. Paul Déroulède. Je vais essayer de lui faire connaître la pièce.

L'action se passe au pays de Chanaan, du temps des Juges, sous Sammgar, fils d'Anath, qui fut le troisième des Juges d'Israël et grand-prêtre. On ne sait rien de ce Sammgar, sinon que, vers l'an 1306 avant Jésus-Christ, il détruisit six mille Philistins, sans autre arme que le soc d'une charrue. Ce rude prédécesseur de Samson, qui fut douzième Juge, est l'un des personnages de la pièce.

Une conjuration est ourdie contre le pouvoir sacerdotal du grand-prêtre ; le signal en est donné par le retour d'un prophète libéral appelé Helias, qui revient à Sichem, accompagné de sa fille Miriam. Les conjurés comptent sur l'appui de Misaël, fils du grand-prêtre ; une scission s'est déclarée entre le père et le fils. Tandis que le père entend appliquer avec rigueur la loi religieuse et la loi politique, Misaël se montre partisan des concessions et de la clémence. Ce changement s'est manifesté au retour de la guerre contre les Moabites, guerre dans laquelle Misaël s'était couvert de gloire. Enfin, après quelques mois de lutte intestine entre le père et le fils, Misaël a disparu ; on ne sait ce qu'il est devenu. Les conjurés concluent de cette disparition que, le fils même de Sammgar abandonnant sa cause, l'heure est venue de chasser le grand-prêtre du pouvoir.

Mais les conjurés se trompent, Misaël n'est ni un mécontent, ni un conspirateur : c'est un amoureux. Au moment où il pénétrait le glaive en main chez les Moabites, il a rencontré une jeune fille de cette tribu, et leurs cœurs se sont embrasés d'une flamme mutuelle. Misaël et Kozby vivent inconnus, enivrés d'eux-mêmes, étrangers au reste du monde, dans la cabane du pêcheur Zabulon, au bord d'un torrent, dans la forêt de Sichem.

On connaît l'origine des Moabites : leur ancêtre Moab était le fils du patriarche Loth et de sa fille aînée. Cette tribu, née d'un inceste, avait suivi le culte des faux dieux, et inspirait aux Israélites une horreur mêlée de dégoût, justifiée, non seulement par son origine impure, mais aussi parce qu'elle donnait l'exemple de la corruption la plus éhontée. Kozby, obéissant aux impulsions du sang maudit qui coule dans ses veines, est une fille ignorante de toute loi morale et ne connaissant d'autre règle que celle des Moabites, qui fut

plus tard la devise de l'abbaye de Thelèmes : « Fais ce que te plaît. »

Or, la pièce commence le jour même de la Pâque israélite, et Misaël voudrait sortir de sa retraite pour se rendre au temple; mais Kozby n'entend pas être quittée même pour un jour. Un combat s'engage entre les deux amants, l'homme qui veut aller au temple et la femme qui l'en détourne. Misaël ira-t-il au temple ou n'ira-t-il pas? Ceci rappelle, à l'inverse, la situation de Daniel Rochat. « Regarde-le », dit Sarah, femme de Zabulon :

> Regarde-le, cet homme en proie à cette femme.
> Déjà toute ferveur est morte dans son âme;
> Sa croyance elle-même agonise déjà,
> Et c'est Baal qui vient combattre Jéhovah.

En effet, Kozby ne souffre pas que l'âme de son amant soit partagée entre l'amour et la foi. Elle le veut tout entier.

> Tu ne peux pas, dis-tu? quelle épreuve as-tu faite?
> Je t'aurais cru moins prompt à subir ta défaite,
> Quand tu m'es apparu, soldat victorieux,
> Sur le seuil écroulé du temple de nos dieux.
> Ah! nos dieux! ces faux dieux comme Israël les nomme,
> Sont les vrais dieux, les dieux qui laissent vivre l'homme;
> Qu'on n'a pas à prier, qui n'ont pas à punir,
> Et pour qui rien n'est mal que ce qui fait souffrir.
> Qu'est-ce donc que ton dieu jaloux qui vous torture,
> Ce créateur hostile à toute créature
> Qui fait de l'existence un combat douloureux,
> Comme s'il était rien de vrai que d'être heureux?

Misaël ne sait pas résister aux baisers de la Moabite, et lorsque Zabulon vient l'avertir qu'il faut partir si l'on veut arriver avant la clôture du temple, Misaël s'écrie en montrant Kozby : « Tiens, le voilà mon temple ! » Et Kozby se dit à part elle : « Enfin, j'ai vaincu Dieu ! »

Je rappelais tout à l'heure la dernière comédie de M. Victorien Sardou, et peu s'en fallait que je n'appelasse le héros de M. Déroulède Misaël Rochat; mais ce n'est qu'une plaisanterie sur laquelle il ne convient pas d'insister. Le groupe que Misaël et Kozby reproduisent d'une manière plus frappante, c'est Samson et Dalila ; il ne suffit pas à Kozby que son amant devienne infidèle au culte de ses ancêtres ; il faut encore qu'il manque aux lois de la patrie israélite, et elle le met en rapport avec le prophète Hélias, le conspirateur et l'ennemi des prêtres, c'est-à-dire l'ennemi du père de Misaël. Celui-ci subit sans résistance l'influence fatale; il entre dans la conjuration d'Hélias contre Sammgar ; apostat, traître et peut-être parricide, le voilà comme le voulait Kozby.

A ce moment intervient Raspha, la mère de Misaël, qui vient reprendre son fils. Une lutte s'engage entre les deux femmes : Raspha, qui représente la foi, le devoir, la spiritualité de l'âme, et Kozby, qui ne représente que le sensualisme de la bête humaine. Kozby n'est pas une vicieuse ni une dépravée, c'est une inconsciente ; et lorsque Raspha la qualifie de païenne, elle répond fièrement :

> Je suis païenne, et j'en fais gloire.
> Je ne sais même pas ce que c'est que de croire,
> Mais sur les verts coteaux de nos monts enchantés
> J'adore le soleil père des voluptés.

Mais lorsqu'elle voit que Misaël hésite, elle prend le grand parti ; elle s'éloigne, et dit à Misaël :

> Tu connais le chemin de ces pays infâmes
> Où vivent les amours libres sous le ciel bleu.
> J'y retourne.
> (A Raspha.)
> Rendez votre fils à son Dieu.

Kozby partie, Raspha peut contempler avec effroi

les conséquences de cette apparente rupture. Misaël n'est plus reconnaissable ; les plus sinistres projets roulent dans son esprit ; s'emparer du pouvoir suprême en l'arrachant à son père, et, devenu le juge et le prince d'Israël, faire asseoir à ses côtés Kozby la Moabite, tel est le rêve odieux qui hante cet esprit devenu malade depuis que Dieu l'a déserté.

Pour arriver au but, il faut que Misaël fasse tourner à son profit la conjuration menée par Hélias le prophète. Hélias est donc l'obstacle, et Misaël l'attaque de front. Hélias, je l'ai déjà dit, est un libéral, un modéré, un hébreu centre-gauche. Misaël, pour le discréditer, fait appel aux passions populaires ; il soulève les plus mauvais instincts et promet aux pauvres le pillage ; puis, par une conséquence nécessaire, Misaël poignarde Hélias ; c'est le destin des modérés d'expirer sous les coups de la démagogie.

Tout est prêt, et Misaël donne le signal de l'assaut, lorsque la Moabite reparaît ; elle est sortie de sa retraite volontaire parce qu'elle est inquiète ; trois mois se sont écoulés et Misaël n'est pas venu la rejoindre. Est-il donc oublieux ou infidèle? Elle le soupçonne un instant d'être épris de Miriam, la fille d'Hélias ; mais elle est aisément détrompée ; Miriam aime Misaël, mais Misaël n'aime pas Miriam ; il n'aime plus Kozby, il n'aime plus que le pouvoir et la domination. Kozby veut le ramener au désert où l'on aime, mais Misraël variant au tragique la réponse de Célimène « la solitude effraie une âme de vingt ans », s'écrie :

> Moi, déserter la lutte avant l'heure suprême?
> Moi, si près du pouvoir m'en arracher moi-même?
> J'ai fixé trop longtemps son éclat radieux ;
> Ses clartés sont trop bien empreintes dans mes yeux ;
> Tout ce qui n'est pas lui, n'a plus rien qui me tente.
> C'est la nuit noire après une aurore éclatante,
> Et d'aller m'enfouir dans ton obscurité
> Je n'ai pas ce courage ou cette lâcheté.

« Mais quel homme es-tu donc? » s'écrie Kozby désespérée, et Misaël répond :

> Ton œuvre, Moabite,
> Tu l'as creusé l'abîme où je te précipite!
> Ne te souvient-il plus du carrefour des Lys,
> De ma mère accourant te disputer son fils?
> Et dans la lutte ardente où tu semblais te plaire,
> Souviens-toi de ce cri jeté dans ta colère;
> Et dont l'écho résonne encore au fond de moi :
> — « Ce sont les appétits qui sont la seule loi! » —
> Cri farouche par qui s'est déchaîné mon être,
> Cri sublime avec qui la liberté va naître,
> En qui tout se confond, par qui tout est permis,
> Qui délivre l'esprit des jougs qui l'ont soumis,
> Et qui, promettant tout aux foules ameutées,
> Fera de moi le dieu de ce peuple d'athées!

Telle est la substance des quatre actes que je viens d'analyser et que je résume en dégageant de ces incidents divers, la pensée du poète : la croyance religieuse est nécessaire à l'homme; cette croyance affaiblie ou détruite, l'homme n'est plus gouverné que par ses appétits, roule de chute en chute et de crime en crime jusqu'au fond de l'abîme, d'où l'on n'aperçoit plus la lumière du ciel, d'où l'on n'entend plus la voix de la conscience. A ce théorème, longuement, fougueusement exposé, il fallait une sanction grandiose. M. Paul Déroulède l'a trouvée dans un cinquième acte, que je ne louerai qu'après l'avoir raconté.

Nous sommes dans le temple. Au fond s'élève le tabernacle dont les portes sont fermées. Le grand-prêtre Sammgar se rend au milieu des lévites pour conjurer le péril public; il vient de décréter d'abord le bannissement de son fils. Mais il ne peut plus employer contre l'émeute que l'ascendant du droit et de la religion. Il fait ouvrir les portes du temple. Les émeutiers s'y précipitent et somment Sammgar de révoquer la sentence d'exil. Sammgar refuse, « Prends

garde à toi! » lui dit-on. « Prendre garde à moi! » répond Sammgar.

> La loi qui s'effraierait ne serait plus la loi ;
> Vous pouvez l'arracher de ma main impuissante,
> La faire taire avec ma voix agonisante,
> La noyer dans mon sang, la lapider en moi,
> Mais eussiez-vous commis l'acte que je prévoi,
> Qu'auront détruit vos coups? Qu'auront brisé vos pierres?
> Les lois pour qui l'on meurt revivent tout entières !
> L'humanité se lève en les reconnaissant.
> Le bien reste éternel, le crime est un passant.
>
> MISAEL.
>
> Le crime c'est d'avoir faussé la vie humaine,
> Le crime, c'est la Foi créatrice de haine,
> En qui sont incarnés, masqués d'un nom hautain,
> Tous ces vieux préjugés qui font mentir l'instinct.
>
> SAMMGAR.
>
> Mais ces vieux préjugés, ainsi que tu les nommes,
> Qu'ont-ils fait que garder l'homme contre les hommes ?
>
> MISAEL.
>
> Utile ou non jadis, le mensonge a vieilli,
> Et personne n'est plus pour l'Éternel.
>
> SAMMGAR, *montrant le ciel*
> Que lui !

On proclame la déchéance de Sammgar et l'on élit Misaël à sa place. Le châtiment apparaît alors en la personne de Kozby. La Moabite, qui ne voulait pas que Dieu lui enlevât Misaël, ne veut pas non plus que le pouvoir suprême le lui prenne. Elle, la Moabite, l'impure, déclare qu'il est son amant; en même temps, Miriam l'accuse d'avoir assassiné son père, et prend à témoin le silence de sa mère Raspha :

> Elle le défendrait s'il était innocent !

Misaël ne nie rien ; le peuple, retourné contre son idole de l'heure précédente, prie Sammgar de re-

prendre le pouvoir et de juger son fils. Misaël s'indigne :

 Quel est ce cri de traître?
 Quel est cet homme-là qui redemande un prêtre?

 PHAREG.

Cet homme-là, c'est nous, c'est tout le peuple hébreu.
Sauve Israël, Sammgar; un Dieu, rends-nous un Dieu!

 SAMMGAR.

Leurs yeux se sont ouverts, leurs mains se sont tendues.
Ils ont crié vers toi du fond de leur terreur,
Et toi dont les regards percent les étendues,
Voyant leurs yeux ouverts, voyant leurs mains tendues,
Tu les as retirés du gouffre de l'erreur.

 MISAEL.

Ah! vous en revenez à cette loi de crainte,
A ce Dieu d'Israël présent dans l'arche sainte :
Tant mieux, car j'ai de quoi le renverser d'un coup,
Ce faux Dieu que Phareg veut remettre debout.
Oui, je vais l'écraser, cet éternel obstacle!
Il est là, n'est-ce pas, présent au tabernacle?
Et la loi de Moïse a pour premier arrêt
Que quiconque y suivrait le grand prêtre mourrait.
Eh bien! entre au Saint Lieu, Smmagar, je vais t'y suivre;
De l'athée ou du Dieu voyons qui va survivre!
Oui quand la vision devrait m'en foudroyer,
Fais-le moi voir ce Dieu que tu leur fais prier!

Sammgar frémit; il hésite, son cœur de père se débat contre ses devoirs de juge et contre le doute qui se glisse dans son âme.

 Seigneur, qui connaissez mon âme tout entière,
Vous savez si ce doute a troublé ma prière,
Et si mes soixante ans d'extases et de foi
Sont d'un prêtre imposteur mal sûr de votre loi?
Mais, le devoir échappe à ma raison confuse,
Ce n'est pas moi, Seigneur, c'est ma chair qui refuse;
Il est des dévouements au-dessus de l'effort,
Je ne conduirai pas cet homme à cette mort.

UN HOMME DU PEUPLE.

C'est vrai que c'est son fils.

MISAEL.

Vous laissez-vous séduire ?
C'est à la vérité qu'il craint de le conduire,
Votre libérateur en sortirait vivant.

ENOCH.

Mais ce n'est pas son fils, c'est son Dieu qu'il défend,

MISAEL, *montant vers le tabernacle comme pour y pénétrer.*

Allons, le temple est vide

SAMMGAR, *l'arrêtant du geste.*

Arrière, sacrilège !

MISAEL.

Quel aveu du néant que ce Dieu qu'on protège !

SAMMGAR, *lui saisissant le bras et l'entrainant.*

Ah ! malheureux enfant, suis-moi dans le saint lieu !

SAMMGAR et MISAEL, *entrent tous deux dans le tabernacle dont les portes se referment sur eux. On entend un cri de Misaël.*

MISAEL.

Ah ! je meurs !

RASPHA.

Misaël !

SAMMGAR, *reparaissant sur le seuil, tête nue, les cheveux épars et l'œil étincelant.*

Priez ! il a vu Dieu !

Tel est le magnifique dénoûment de cet acte superbe, qui suffit à placer très haut M. Paul Déroulède et son œuvre.

La Moabite, si elle eût été représentée sur l'une de nos deux premières scènes françaises, se serait débarrassée tout naturellement, par le travail des répétitions et de la mise en scène, de quelques développements excessifs qui n'ajoutent rien à la force des pensées ou des situations. C'est une réserve qu'il suffit d'indiquer.

Je ne veux pas non plus renouveler en ce moment la querelle qne j'avais faite à M. Paul Déroulède, à propos de *l'Hetman*, sur des questions de versification et de facture. Je crois remarquer un progrès de ce côté; le nombre des rimes insuffisantes ou nulles a sensiblement diminué, quoiqu'il en reste encore et précisément aux endroits qui supportent le moins ce genre d'imperfection, je veux parler de certains passages lyriques écrits à rimes croisées, qui auraient besoin d'une facture plus sévère.

Mais l'ouvrage renferme des beautés supérieures, et la composition en atteste que M. Paul Déroulède possède ce que nos pères appelaient « une tête tragique ». La progression du quatrième acte au cinquième est traitée et obtenue de main de maître. La disgrâce momentanée de *la Moabite* ne découragera pas M. Paul Déroulède, et nous l'attendons à quelque œuvre nouvelle, destinée, j'en ai la certitude, à un éclatant succès.

Il est profondément regrettable qu'un drame aussi puissant, aussi haut, aussi noble que *la Moabite* se trouve écarté de la Comédie-Française. M. Paul Déroulède est convaincu qu'il y a eu dessein prémédité; M. Émile Perrin affirme qu'il y a seulement retard involontaire de sa part, susceptibilité impatiente de l'autre. La seule opinion personnelle que je veuille introduire dans ce débat, c'est que *la Moabite* avait toutes les chances de réussir au Théâtre-Français, à la condition d'être écoutée. Mais aurait-on pu l'entendre jusqu'au bout? C'est un doute qu'il est permis d'exprimer lorsqu'on se reporte aux incidents qui troublèrent la première représentation de *Daniel Rochat*.

Il ne reste donc, après avoir constaté l'ovation qui a été décernée ce soir à M. Paul Déroulède par le public d'élite qui l'environnait, qu'à remercier Mme Ed-

mond Adam de la délicate et cordiale hospitalité offerte par elle à la pauvre *Moabite* et dont nous avons tous profité.

DCCLXXXVIII

Comédie-Française. 3 novembre 1880.

Reprise d'IPHIGÉNIE EN AULIDE

Tragédie en cinq actes en vers, de Racine.

Il y a fort longtemps que la Comédie-Française n'avait représenté *Iphigénie en Aulide;* l'accueil que cette intéressante tragédie a reçu ce soir d'un public assez médiocrement disposé en sa faveur prouve combien était injuste l'oubli dans lequel on la laissait.

Racine, en écrivant son *Iphigénie*, qui date de 1674, se laissa guider tout du long par Euripide, dont il emprunta les traits les plus touchants; mais il n'en a pas moins renouvelé le sujet, qu'il renouvelait lui-même des Grecs, en inventant le personnage d'Ériphile, ou plutôt en le découvrant dans les vers du poète lyrique Stésichorus et dans les *Corinthiennes* de Pausanias.

Rien, en effet, de moins authentique que le sacrifice d'Iphigénie, fille d'Agamemnon, puisque, au neuvième livre de *l'Iliade*, Agamemnon fait offrir en mariage au divin Achille sa fille Iphigénie, qu'il a laissée à Mycène, dans sa maison; ceci se passe dans la dixième année du siège; Iphigénie n'a donc pu être égorgée pour assurer le succès de l'expédition. Quelle meilleure autorité qu'Homère sur ces antiques histoires?

Mais Stésichorus, que je n'ai pas honte de nommer

une seconde fois, dit qu'il est bien vrai qu'une princesse de ce nom avait été sacrifiée, mais que cette autre Iphigénie était une fille naturelle qu'Hélène aurait eue de Thésée avant son mariage avec Ménélas; Pausanias confirme le récit de Stésichorus, en l'appuyant sur une foule de témoignages. On comprend alors que les Atrides se soient débarrassés avec entrain d'une demoiselle dont l'existence attestait l'inconduite habituelle de Mme Ménélas; mais ce qu'on ne comprend plus du tout, c'est que Ménélas ait persisté, après un pareil éclat, à reprendre sa femme au berger Pâris, alors qu'il était si simple et si légitime de la lui laisser pour compte.

Racine a tiré merveilleusement parti de cette seconde Iphigénie, qui lui fournit son dénoûment. Mais on ne doit pas se dissimuler que la pièce ainsi comprise finit par une substitution de mélodrame et perd beaucoup de sa grandeur tragique. En faisant tomber la condamnation de l'oracle sur Ériphile, Racine s'est interdit de le motiver clairement; de sorte qu'on ignore tout le temps le motif de la colère des Dieux, et qu'Agamemnon se résout à immoler sa fille sans savoir pourquoi. Bref, la marche entière de la tragédie repose sur un malentendu. Mais ce faux point de départ accepté, on rencontre une suite de scènes qui offrent un intérêt puissant et provoquent une émotion irrésistible. A partir de la révélation d'Arcas, au troisième acte :

> Il l'attend à l'autel pour la sacrifier!

qui fait partir ce vers à quatre personnages :

> Lui! — Sa fille! — Mon père! — Oh ciel! quelle nouvelle!

la pitié, la terreur, l'attendrissement se succèdent sans laisser au spectateur le temps de respirer.

Il faut reconnaître, sans illusion, que l'interprétation du répertoire tragique est un problème qui devient de plus en plus difficile à résoudre pour la troupe de la Comédie-Française. Elle vient cependant de se faire applaudir presque tout entière dans *Iphigénie*. Je m'explique très naturellement cette sorte de phénomène. L'intérêt et la continuité d'intérêt que je signalais tout à l'heure permettent aux acteurs de faire valoir leur rôle soit avec des moyens tragiques assez limités, soit avec des moyens empruntés au drame et même à la comédie.

Cela va de soi pour le rôle d'Iphigénie, qui est le plus jeune de tous les rôles de jeunes princesses, et qui, de tradition, appartient chez les comédiens français, à la jeune première de comédie. Mlle Bartet s'y trouvait dans son emploi ; elle y a fait apprécier une diction nette, harmonieuse et juste, à laquelle je ne reprocherais qu'un peu de précipitation dans quelques passages, moins importants sans doute que d'autres, mais écrits dans une langue mélodieuse qui mérite d'être entendue toujours.

Mme Favart abordait pour la première fois le rôle de Clytemnestre, qui exige les plus hautes qualités de la tragédie, noblesse, éloquence, passion, sensibilité, fureur. Mme Favart ne serait peut-être pas allée jusqu'au bout de ce rôle admirable si elle eût donné à plein dans le collier tragique, et si elle ne se fût réservé de remplacer en quelques endroits la force par la grâce, ou de traduire l'exaltation par l'abattement. De la sorte, en variant ses effets, en empruntant des tons aux divers genres dramatiques, Mme Favart compose avec un art très savant une Clytemnestre nouvelle, moins imposante que les Clytemnestres du passé, mais très belle, très émouvante, et très digne des approbations enthousiastes qu'elle a soulevées.

M. Maubant est trop connu pour que je lui consacre

des lignes inutiles ; très supportable au début, il s'est alourdi à mesure que la tragédie déroulait ses alexandrins en colonnes serrées, et lorsqu'est arrivée la scène du quatrième acte avec Achille, il avait moins l'air du roi des rois que d'un masque qui rentrerait chez lui par une pluie battante, enveloppé dans un châle rouge.

M. Mounet-Sully, au contraire, s'est montré ce soir très supérieur à lui-même dans le rôle d'Achille ; à part quelques grondements superflus, il a dit les vers d'*Iphigénie* avec une largeur respectueuse qui n'en a pas laissé perdre une syllabe ; il donne au fils de Thétis une sorte de grandeur farouche qui l'éloigne peut-être de l'idéal « seigneur français », caressé par Racine, mais qui le rapproche davantage de l'Achille homérique.

Le rôle d'Ériphile, dans lequel débuta Rachel, resta toujours l'une de ses meilleures créations ; ce n'est pas le pire rôle de M^{lle} Adeline Dudlay, qui a de l'intelligence et de beaux gestes, annulés par un accent étrange, qui me paraît incorrigible.

M. Silvain, l'un des plus jeunes pensionnaires de la Comédie-Française, s'est taillé un succès personnel et de très bon aloi dans le rôle d'Ulysse, qui, autrefois, ne portait pas plus que celui d'Arcas ou d'Eurybate. Il a dit le récit final avec une animation juvénile, une conviction, un feu, et avec une perfection de détails qui ont enchanté l'auditoire.

DCCLXXXIX

Athénée-Comique. 8 novembre 1880.

L'ARTICLE 7

Comédie en trois actes, par MM. Bataille et Henri Feugère.

L'article 7 n'a rien de commun, Dieu merci, avec la politique des proscripteurs de libertés et des crocheteurs de serrures. C'est un « effet » sur une affiche. Rien de plus. L'article sur lequel reposent depuis la neuvième heure de ce soir les destinées de l'Athénée-Comique est le septième d'un testament qui institue le sieur Hector de Boissan légataire universel d'un oncle mort au Sénégal, sous la condition que la fortune entière sera consacrée à lui servir une rente viagère; le testateur n'a pas trouvé d'autre moyen d'empêcher son neveu, qui est un vrai panier percé, de dissiper l'héritage.

Ceci ne fait pas l'affaire de M. Chamerlan et de son ami Bonnard, qui se sont associés pour prêter audit Hector une somme de cent cinquante mille francs, à valoir sur l'héritage sénégalien. D'abord, le remboursement à prélever sur une rente viagère sera sensiblement long, mais, ce qui est le plus inquiétant, c'est qu'au cas où Hector viendrait à mourir jeune, adieu la rente viagère, adieu la créance de MM. Chamerlan et Bonnard. Leur intérêt leur conseille donc de veiller sur une existence si chère et de la prolonger en l'embellissant de toutes façons.

Hector se prête très obligeamment aux soins de ses créanciers, et il y fait honneur en séduisant leurs femmes. Le moment arrive où Bonnard découvre que

Chamerlan est trompé par sa femme, en même temps que les faiblesses de M^me Bonnard se révèlent aux yeux de Chamerlan. Les deux amis reconnaissent alors l'utilité de marier très promptement Hector avec une jeune et charmante héritière. Un notaire sénégalien, amoureux de M^me Bonnard, vient se jeter à la traverse de cette situation; il provoque Hector, qu'il prend pour le mari de M^me Bonnard, et tous les personnages partent pour la Belgique, où nous les retrouvons, Chamerlan et Bonnard déguisés en gendarmes belges et M^me Bonnard en cantonnière de chemin de fer. Ici s'arrête l'analyse possible d'une pareille folie. Hector épouse Renée, et l'article 7 disparaît, le testateur ayant voulu que sa fortune entière revînt à son neveu s'il faisait un bon et solide mariage. Cet heureux dénoûment a provoqué quelques marques d'une satisfaction qui n'était pas dépourvue d'ironie.

Curieuses contradictions du public! Il lui arrive ainsi, dans la même soirée, de murmurer aux passages scabreux d'un vaudeville sans prétention et de ricaner lorsque la pièce rentre au sentier de la vertu.

L'Article 7 a d'ailleurs complètement réussi. L'ouvrage de MM. Bataille et Henri Feugère ne brille ni par une scrupuleuse moralité, ni par une recherche bien délicate dans le choix de ses plaisanteries; mais c'est une pièce bien faite, qui amuse d'un bout à l'autre, sauf quelques longueurs faciles à élaguer.

M^me Macé Montrouge joue avec sa verve habituelle et son expérience consommée le rôle, auquel elle paraît vouée, de la femme passionnée qui trompe son mari. M. Montrouge n'est pas moins excellent dans son rôle de mari berné qui pardonne tout et finit par croire que rien n'est arrivé. Il est absolument désopilant sous l'uniforme de Van-der-Kouick, le faux gendarme belge.

Le rôle de M^me Chamerlan est agréablement rempli

par une jeune actrice, M^lle Liona Cellié, qui a de la distinction et de la finesse. MM. Allard, Duhamel et M^lle Judith, qui joue gentiment le petit rôle de Renée, méritent qu'on n'oublie pas de les citer.

DCCXC

CHATEAU-D'EAU. 10 novembre 1880.

BUG JARGAL

Drame en cinq actes et sept tableaux,
tiré du roman de M. Victor Hugo, par MM. Pierre Elzéar
et Richard Lesclide.

Bug Jargal ne fut publié qu'après *Han d'Islande*, comme *Marion Delorme* ne fut jouée qu'après *Hernani*, ce qui n'empêche pas *Marion Delorme* d'être le premier drame de Victor Hugo et *Bug Jargal* son premier roman.

Il avait seize ans lorsqu'il l'improvisa, mais il le récrivit totalement pour le public en 1825.

De 1818 à 1880, soixante-deux ans écoulés ! Quel génie prédestiné parcourut jamais une pareille carrière ! Et comment ne pas se sentir saisi de respect devant ce grand vieillard, devant ce prodigieux artiste, moins chargé d'années que de chefs-d'œuvre, et dont l'esprit ne fut jamais plus actif, plus fécond, plus bouillonnant de sève et d'idées ! Entre son premier roman, *Bug Jargal*, et ses deux derniers volumes de vers, l'esprit de Victor Hugo n'a pas vieilli ; il a seulement mûri sous les soixante soleils qui l'ont successivement éclairé ; et c'est un beau spectacle de voir ce grand lutteur consacrer son testament littéraire à la

défense, à la glorification, à la démonstration du spiritualisme. Cette dernière entreprise était plus difficile, plus courageuse, plus nécessaire encore que la révolution littéraire à laquelle son nom demeure à jamais attaché. Elle couronne magnifiquement une vie littéraire qui s'est écoulée, comme celle de l'aigle, à voler de hauteur en hauteur, et que ne peut plus troubler la rumeur attardée, et de plus en plus rare, des haines impuissantes.

Ce fut sans doute un tort pour *Bug Jargal* de ne paraître qu'au lendemain du jour où l'horrible figure de *Han d'Islande* venait d'effrayer les esprits. Ce roman de jeunesse parut alors un peu plus pâle qu'il ne l'était réellement. Il renferme cependant nombre de figures attachantes ou pittoresques, celles de Bug Jargal, le héros africain, de Habibrah, le nain hideux, le sorcier redouté des nègres de Saint-Domingue, du général nègre Biassou, etc., etc.

Je rappellerai le sujet du roman, en indiquant les modifications que les auteurs du drame ont fait subir à l'œuvre primitive.

L'action se passe en 1791, au moment où se déchaîne à Saint-Domingue la révolution qui ruina la plus belle de nos colonies. Le capitaine de dragons Léopold d'Auvernay est au moment d'épouser la charmante Marie de Marsan, sa cousine, qui est secrètement adorée par un des esclaves de la plantation, magnifique nègre connu sous le nom de Pierre ou de Pierrot. Cet obscur esclave est né roi chez les peuplades africaines, et les noirs de Saint-Domingue, qui le nomment Bug Jargal, le reconnaissent comme leur chef suprême. Au milieu de l'incendie et du massacre, Bug Jargal sauve Marie de Marsan qu'il aime et Léopold d'Auvernay qu'il exècre. Un pacte de reconnaissance enchaîne sa volonté. Rien de plus naturel dans le roman, parce que Léopold a sauvé Bug Jargal d'un danger mortel ; dans

le drame, au contraire, c'est Bug Jargal qui commence par sauver Léopold au moment où il allait être assassiné par des nègres marrons, et cela parce que ce sublime Pierrot estime que celle qu'il aime et qui ne l'aime pas aurait trop de chagrin si on lui tuait son Léopold. Ce sentiment excessivement cornélien a paru quelque peu surprenant chez un nègre amoureux et insurgé.

La protection de Bug Jargal ne suffit pas au capitaine et à sa fiancée; ils tombent l'un et l'autre aux mains du féroce Biassou, ce prétendu général du roi de France, qui déshonora la noble cause de l'émancipation par ses atroces cruautés. Biassou livre le capitaine à l'obi Habibrah, ancien esclave de l'habitation d'Auvernay, et qui, après avoir assassiné le frère aîné de Léopold, s'est juré d'exterminer le reste de la famille. Bug Jargal est fait prisonnier par les dragons au moment où il allait se mettre en route pour sauver encore une fois Léopold.

Ici se place une parenthèse. L'un des personnages les plus curieux et les plus sympathiques du roman de Victor Hugo, c'est incontestablement le chien Raps, le chien de Bug Jargal. Les auteurs du drame, désespérant sans doute de rencontrer un interprète capable de remplir ce rôle de premier ordre, ont remplacé le chien Raps par une sœur de Bug Jargal, nommée Zora. Bug Jargal, pour fléchir les dragons, promet de revenir se constituer prisonnier le lendemain avant midi, et il livre sa sœur Zora en otage. Il arrive à temps dans les montagnes. Tout le monde connaît, dans le roman, l'émouvante lutte au bord du gouffre des cataractes entre Léopold et l'obi. Dans le roman, c'est Raps qui arrache Léopold à une mort épouvantable; dans le drame, c'est Bug Jargal qui tue l'obi d'un coup de carabine.

Bug Jargal revient à l'heure dite dégager sa parole;

mais il se laisse accuser, on ne sait pourquoi, d'avoir tué Léopold et Marie, et on le fusille : Zora se fait tuer avec son frère. Léopold et Marie reparaissent pour contempler cette scène de carnage.

Le drame nouveau du Château-d'Eau, protégé par le grand nom de Victor-Hugo et soutenu par quelques scènes intéressantes, n'a pas cependant produit l'effet qu'on en pouvait espérer. Il y a beaucoup d'inexpérience dans la structure de ce drame, que les naïvetés de la galante négresse Zizi sont venues égayer intempestivement.

La pièce est suffisamment bien jouée ; M. Gravier, qui a eu des rôles plus complets, a dit cependant avec un talent considérable la scène où l'ancien esclave Habibrah montre à nu la férocité de son cœur, altéré de vengeance. MM. Bessac, Péricaud, Dalmy, Donval, Mmes A. Guyon, Bretigny et P. Moreau méritent leur part d'éloges.

DCCXCI

Théatre Déjazet. 11 novembre 1880.

LE MANNEQUIN

Comédie-vaudeville en trois actes,
par MM. Pierre Giffard et Philbert Bréban.

Le théâtre Déjazet abandonne décidément ses essais d'opérette. La pièce qu'il vient de représenter et qu'il qualifie de vaudeville, quoiqu'elle ne renferme pas le moindre couplet, possède du moins l'une des qualités essentielles de la comédie, la gaieté.

Le mannequin, c'est une demoiselle Suzanne, em-

ployée chez le grand couturier Simpson, et qui devient l'objet des entreprises séductrices d'un jeune lycéen à peine débarbouillé de son baccalauréat. Hercule Ducollier ne demandait cependant pas mieux que d'épouser tout bonnement la petite cousine Agnès ; mais il a pour oncle et pour tuteur une espèce de maniaque, Corneille Ducollier, qui, prenant au sérieux les paradoxes cyniques de Jean-Jacques Rousseau sur les devoirs de celui qu'il appelle « le ministre de la nature » envers son pupille innocent, imagine de lancer Hercule Ducollier dans les aventures galantes, sous prétexte de le former. Mais Suzanne est une fille honnête, résolue à se faire épouser ; finalement, elle envoie promener le jeune Hercule et elle devient la femme de son patron, le grand couturier Simpson.

Ce qui fait l'amusement de cette folie, semée de gravelures plus menaçantes qu'effectives, c'est un trio de personnages bouffons qui croient reconnaître la dame de leurs pensées dans une photographie représentant une « mouche d'or » anonyme, habillée par Simpson, et qu'on apprend, à la fin, n'être que la reproduction d'une simple statuette.

Le second acte, qui se passe chez le grand couturier, a excité des rires inextinguibles qui ont pris les proportions d'un succès.

Il s'en faut que *le Mannequin* soit une pièce parfaite ni même bien faite ; j'y reconnais le faire lâché des jeunes auteurs contemporains et leur tendance à côtoyer l'obscénité lorsqu'ils n'y entrent pas d'un pied résolu. Mais, sous ces réserves que je ne voudrais pas rendre plus sévères qu'il ne convient en pareil cas et en pareil lieu, je reconnais dans *le Mannequin* l'instinct du théâtre et des situations comiques d'où les mots jaillissent avec une abondance qui n'est pas toujours stérile. Il y a donc de l'avenir chez MM. Pierre Giffard et Ph. Bréban. A coup sûr, *le Mannequin*, remis sur le

métier, soit par les auteurs eux-mêmes, soit par quelque collaborateur expérimenté, aurait pu réussir sur un de nos théâtres de genre moins éloigné du pont de Neuilly que n'est le théâtre Déjazet.

La troupe qui joue *le Mannequin* n'est pas précisément mauvaise. M. Dumoulin s'est fait revoir avec plaisir et applaudir avec justice dans le rôle très bien tracé du couturier Simpson; citons un jeune comique, M. Hurteaux, qui imite déjà Ravel, un inconnu nommé Octave, qui ressemble à M. Scipion des Nouveautés, et qui joue avec beaucoup de naturel un prétendu juge de paix, sourd comme un pot, qui préside au conseil de famille et qui n'est autre qu'un commissaire pour la destruction du phylloxera; enfin M^{lle} Van Dyck, qui joue agréablement le rôle de Suzanne.

La pièce est montée avec un luxe de toilettes absolument surprenant pour ceux qui ne savent pas que la direction du théâtre Déjazet est plusieurs fois millionnaire.

DCCXCII

Fantaisies-Parisiennes. 12 novembre 1880.

BASTILLE-MADELEINE

Revue-omnibus en trois actes et six stations,
par M. Henri Buguet.

Une revue ne se raconte pas; elle ne se juge pas non plus : elle se déguste. Le genre n'a pas de règles; de l'esprit argent comptant et une audace tempérée par l'expérience sont absolument indispensables et, cependant, ne suffisent pas toujours. Il y faut encore je ne

sais quoi, la pointe de thym, le brin de laurier, le tour de main, le réussi, qui sont le fruit de la collaboration des auteurs avec le théâtre et les acteurs, comme aussi d'une sorte d'entente subtile et sympathique avec le public. Axiome : on ne doit demander à une revue que de ne pas ennuyer le public, si faible que puisse paraitre la part de l'auteur dans le résultat final. Je ne m'en tiendrai même pas, en ce qui concerne la *Revue* du théâtre des Fantaisies-Parisiennes, à cette ration d'éloges que M. Henri Buguet pourrait trouver frugale.

A travers les banalités, les plaisanteries usées jusqu'à la corde, et les allusions incompréhensibles pour les gens bien élevés, M. Henri Buguet a rencontré çà et là des scènes amusantes, soit qu'il les ait trouvées de sa propre veine, soit qu'il les ait courtoisement empruntées sans les démarquer, comme celles de *la Petite Mariée*.

Celle-ci, du reste, est spirituellement encadrée ; la petite mariée et le petit Mathieu, son mari, passent une bien mauvaise nuit dans la chambre de leur cousine ; cette chambre donne sur la place du Château-d'Eau, et l'action se passe pendant la nuit du 14 au 15 juillet dernier. La chambre n'est éclairée que par les lanternes de couleur suspendues à la fenêtre ; elles s'éteignent peu à peu ; les époux, en cherchant à tâtons, rencontrent une bougie ; mais cette bougie est une chandelle romaine qui, en éclatant, allume des fusées déposées dans un pot à l'eau ; et l'embrasement du pot à l'eau, correspondant à l'explosion du bouquet sur la place du Château-d'Eau, donne un spectacle à la fois comique et curieux.

Mais le tableau le mieux réussi et véritablement trouvé, c'est le défilé du régiment de la Jeune France, composé d'enfants de douze à quatorze ans, avec ses petits tambours et sa petite cantinière, traînant à sa jupe un enfant de troupe microscopique. L'enfant fait

un faux pas, et la bonne cantinière lui verse un verre de rogomme. C'est très joli et très sympathique.

Un trait curieux : le public a écouté froidement les stances à la patrie et à l'armée déclamées par une femme à rubans tricolores qu'on a prise pour la République. On s'est trompé, c'était la Jeune France.

Les décors de MM. Cornil et Wagner sont bien peints; les costumes dessinés par M. Clédat sont brillants et soignés, surtout les uniformes du régiment d'enfants. Mais, hélas! signe d'horrible détresse! les chaussures des figurants n'étaient pas cirées, et de pauvres petits pieds d'enfants passaient leurs doigts nus au-dessus d'une empeigne désemparée.

L'interprétation est fort mêlée; sauf le joyeux Denizot, qui est une vieille connaissance, et aussi M. Puget, le créateur des premières opérettes de M. Lecocq à la Renaissance, ce qui m'a paru supportable ou même agréable tire peut-être son principal mérite de quelques contrastes affligeants. Il m'a paru cependant que Mlle Landeau fera quelque chose de sa voix lorsqu'elle saura ou qu'elle osera chanter; que Mlle Delamarre ou Stella de la Mar ne manque pas de finesse, et surtout qu'il y a de l'avenir chez Mlle Dina Bell, qui possède de la verve et du mordant.

Il faut ajouter à cette liste relativement restreinte M. Guyon fils, un tout jeune homme qui « imite » déjà comme père et mère. Il a traduit la voix, les gestes et le sentiment même de M. Saint-Germain, dans un fragment de *la Papillonne*, avec une exactitude photographique.

Et je reprends, à minuit et demi, le chemin de la Bastille à la Madeleine, pour annoncer à mes lecteurs que la revue de M. Henry Buguet a triomphé sur toute la ligne, mais que M. Henry Buguet, qui est un jeune, ne montera jamais sur l'omnibus qui conduit à l'Académie française.

DCCXCIII

Chatelet. 17 novembre 1880.

MICHEL STROGOFF

Pièce à grand spectacle en cinq actes et seize tableaux,
par MM. d'Ennery et Jules Verne.

Michel Strogoff est le titre d'un roman géographique de M. Jules Verne, lequel fait partie de sa collection des *Voyages extraordinaires*. Bien extraordinaire, en effet, ce voyage de Moskou à Irkoutsk, deux villes que sépare une distance de cinq mille cinq cent vingt-trois kilomètres, soit treize cent quatre-vingt-une lieues de France, accompli en quatre-vingts jours environ, à travers les obstacles les plus redoutables et les périls les plus affreux.

Après le grand succès du *Tour du Monde*, l'idée vint à M. Félix Duquesnel, alors directeur de l'Odéon, que le roman de *Michel Strogoff* pourrait fournir un drame très intéressant et se prêtant aux caprices les plus pittoresques d'une mise en scène éblouissante. La suggestion de M. Félix Duquesnel fut acceptée avec empressement par M. Jules Verne, puis par M. d'Ennery. On ne savait trop sur quelle scène *Michel Strogoff* serait représenté. Il ne pouvait être question de l'Odéon; on pensait plutôt à la Gaîté qu'au Châtelet; mais on laissait à l'avenir le soin de résoudre la question de domicile. Il fallait, en effet, laisser passer *les Enfants du capitaine Grant*, qui appartenaient à la Porte-Saint-Martin en vertu de traités antérieurs.

En attendant, M. Duquesnel préparait la mise en scène de son héros, avec une tranquillité et une con-

fiance parfaites. Il me souvient d'avoir vu, il y a plus de deux ans, dans l'atelier de M. Chéret, en haut du faubourg du Temple, les aquarelles de quelques décors destinés à *Michel Strogoff*. Des incidents de force majeure n'ont pas permis que toute la décoration de la pièce demeurât confiée aux mêmes mains; et il ne se trouve précisément qu'une seule toile de M. Chéret parmi les onze décorations qui viennent de passer sous les yeux du public. MM. Nézel, Lavastre, Carpezat, Rubé, Chaperon, Robecchi et Poisson ont collaboré à ce gigantesque album, dont M. Duquesnel a été l'initiateur et l'inspirateur.

Qu'un pareil travail ait nécessité près de trois années d'incubation, consommées en toutes sortes d'études préalables, on ne s'en étonnera pas; mais cette manière de procéder, si elle est féconde en résultats, n'est pas sans inconvénients. Les longues attentes, en allumant la curiosité publique, la rendent plus difficile à satisfaire. Que de pièces dont on avait tant parlé, trop parlé, et qui n'ont obtenu pour tout salaire, à leur apparition, qu'une exclamation dédaigneuse : « Ce n'est que cela ! »

Michel Strogoff a bravé cette redoutable exigence; il l'a surexcitée comme à plaisir, et il en a triomphé sans discussion. Il est certain qu'on n'a jamais vu au théâtre un pareil assemblage de merveilles pittoresques et décoratives, où la richesse est sévèrement surveillée, disciplinée, dominée par le goût le plus délicat.

Un cadre de cette valeur artistique ne pouvait convenir qu'à une pièce d'une architecture simple et solide, où l'intérêt fût concentré sur quelques situations capitales, tellement fortes qu'elles résistassent à la poussée des architectures et des masses figuratives, et parlassent à l'imagination au milieu des éblouissements de la couleur, de la musique et de la danse.

MM. d'Ennery et Verne ne se sont pas écartés du

roman pour écrire leur drame. Ils se sont bornés à choisir et à résumer.

Le premier acte se passe dans le palais du gouverneur général à Moscou ; aux premières nouvelles d'une invasion de la Sibérie par les hordes tartares qui obéissent à Féofar, émir de Boukhara, des instructions ont été envoyées au grand-duc, frère du Czar, qui commande à Irkoutsk, pour l'inviter à tenir ferme jusqu'à la date du 24 septembre, jour où l'armée de secours arrivera sous les murs d'Irkoutsk ; ce jour-là, le grand-duc devra faire une sortie, et les Tartares seront pris entre deux feux. Mais déjà le fil télégraphique est coupé, et la dépêche n'a pas pu passer. Comment prévenir le grand-duc ? En lui envoyant un homme sûr. Ce sera Michel Strogoff, qui a rang de capitaine parmi les courriers du Czar. « Tu traverseras les lignes tartares, » lui dit le gouverneur ; « tu passeras quand même ! » — « Je passerai ou l'on me tuera ! » — « Le Czar a « besoin que tu vives... » — « Je vivrai et je passerai ! » Tel est Michel Strogoff, uniquement dévoué à Dieu, au Czar et à la Patrie.

Les obstacles se dressent immédiatement sous ses pas. Un traître s'est fait le complice et le guide des Tartares boukhariens ; c'est le colonel russe Ivan Ogareff qui, chassé de l'armée et dégradé, a juré de se venger du grand-duc. Déguisé en bohémien, directeur d'une troupe de musiciens nomades, il a obtenu du gouverneur un laissez-passer pour sa troupe et pour lui.

Au second acte, il arrive au relais de poste, aux frontières, dans les défilés de l'Oural, quelques minutes après Michel Strogoff, qui a retenu l'unique voiture disponible. Ivan Ogareff veut obliger Michel à la lui céder et le provoque à se battre au sabre ; le vainqueur gardera la voiture. Michel ne veut pas risquer les chances d'un duel qui pourrait le mettre dans l'impos-

sibilité d'accomplir sa mission; il refuse, et Ivan Ogareff lui donne un coup de knout dans la figure... Michel bondit sous l'affront, mais il faut se contenir, en attendant l'heure de la vengeance.

Une autre épreuve attend le fidèle serviteur du Czar. Les Tartares viennent de prendre d'assaut la ville de Kolyvan, où réside la vieille Marfa Strogoff, mère de Michel. Elle se trouve dans un groupe d'habitants qui viennent de chercher un fragile abri à la station du télégraphe. Marfa reconnaît son fils. « Vous vous trompez! » dit froidement Michel; « je ne suis pas votre fils. » C'en serait fait de sa mission s'il était reconnu pour Michel Strogoff, courrier de cabinet du Czar. On reconnaît ici la situation du cinquième acte du *Prophète*, mais renversée de la manière la plus heureuse. Jean de Leyde, qui méconnaît sa mère, n'est qu'un imposteur; Michel Strogoff se sacrifiant à son devoir de patriote est un héros.

Cependant, les obus pleuvent sur la station télégraphique qui ne tarde pas à être démolie, et l'on aperçoit dans toute son horreur le champ de bataille de Kolyvan, couvert de morts et de mourants, éclairé par les éclats sinistres du soleil couchant.

Que fera Michel Strogoff? va-t-il chercher parmi les victimes sa mère bien-aimée, et aussi cette jeune Nadia, dont il s'était fait le protecteur à travers les longues plaines sibériennes? Non; il faut qu'il arrive à Irkoutsk; et la voix du devoir lui crie toujours: « Marche! marche! C'est pour Dieu, pour le Czar, « pour la Patrie! »

Ce n'est pas encore cette fois qu'il atteindra le but de son voyage; il est fait prisonnier par les Tartares, et amené au camp de l'émir Féofar, où se trouvent déjà Marfa Strogoff, Nadia, et deux reporters européens, le Français Jolivet et l'Anglais Blount, victimes, eux aussi, du devoir professionnel.

Ivan Ogareff, voulant à tout prix découvrir le courrier du Czar dont le passage lui a été dénoncé par la bohémienne Sangare, imagine de mettre Marfa à la torture. Au moment où le bourreau lève le knout sur la vieille femme, Michel s'élance lui arrache le knout, et sillonne le visage du colonel d'un coup du fouet infamant.

Michel s'est livré lui-même en voulant sauver sa mère ; on s'empare de lui ; on trouve la lettre du gouverneur général au grand-duc ; l'émir ordonne qu'il soit fait justice de l'émissaire ennemi, considéré comme espion : le grand-prêtre cherche la sentence dans le Coran : « Ses yeux s'obscurciront comme les étoiles « sous le nuage, et il ne verra plus les choses de la « terre ! » Par un raffinement de cruauté, l'émir fait défiler devant le condamné agenouillé toutes les splendeurs de sa cour, toutes les grâces lascives de son harem, et enfin, lorsque l'émir est rassasié de danses et de luxure, il ordonne l'exécution ; le bourreau fait chauffer à blanc la lame d'un sabre et la fait passer devant les yeux de Strogoff, qui regardait sa mère en pleurant. Strogoff pousse un cri terrible : il est aveugle. Le grand-prêtre achève alors la lecture du verset : « Et aveugle, il sera comme l'enfant et comme « l'être privé de raison, sacré pour tous ! » Strogoff, aveugle, mais inviolable, pourra continuer sa marche vers Irkoutsk. A défaut de sa mère qu'il croit morte, c'est Nadia qui conduira ses pas.

Après de longues et pénibles journées, ils arrivent au fleuve Angara, qui baigne Irkoutsk dans la partie inférieure du son cours. Ils retrouvent la vieille Marfa, miraculeusement sauvée, et Michel révèle son secret en tuant un soldat tartare qui insultait Nadia ; il n'est pas aveugle, les larmes dont ses yeux étaient remplis l'ont préservé ; lorsqu'après quelques moments d'atroce souffrance, il a reconnu que ses yeux recevaient en-

core la lumière, il a compris qu'il était protégé par sa prétendue cécité, et qu'il devait faire le rôle d'aveugle jusqu'au dernier moment.

L'heure décisive approche : Ivan Ogareff, qui a pénétré dans Irkourtsk et s'est présenté au grand-duc sous le nom de Michel Strogoff, est tué par Michel dans un duel très émouvant. La ville est délivrée ; les Tartares sont en fuite, et, devant l'armée russe sous les armes, le grand-duc demande à Michel Strogoff ce qu'il peut faire pour récompenser tant de courage et de dévouement : « Rien, Altesse ! » répond Michel Strogoff, « j'ai fait ce que je devais, pour Dieu, pour le « Czar, pour la Patrie ! »

Tel est le *scénario* dramatique, je dirai presque la tragédie, dont la charpente robuste et sévère supporte sans fléchir la formidable illustration que lui a consacrée M. Duquesnel, avec le concours de M. Émile Rochard et du théâtre du Châtelet. Le succès de la pièce de MM. d'Ennery et Verne a été très considérable, et c'est un point sur lequel j'insiste, car en définitive, la première place revient de droit aux auteurs, sans lesquels les merveilles de la mise en scène demeurent stériles.

Dans le même ordre d'idées, il faut également rendre bonne justice aux interprètes de *Michel Strogoff*, qui forment un ensemble hors ligne.

Je nommerai d'abord M. Marais, qui a composé le rôle de Michel Strogoff avec une largeur et une puissance qui le placent au premier rang de nos artistes de drame. Sa magnifique voix, qui se prête tour à tour aux accents de la colère comme à ceux de la tendresse, remplit avec une aisance admirable l'immense vaisseau du Châtelet.

Mme Marie Laurent remplit avec sa supériorité ordinaire le rôle de Marfa Strogoff, vieille patriote à l'âme fortement trempée, capable de mourir, comme son

fils, pour Dieu, pour le souverain, pour le pays, en un mot pour le devoir ici-bas et au ciel.

C'est M. Paul Deshays qui met son énergique talent au service d'un rôle odieux, celui d'Ivan Ogareff, auquel il donne une autorité et un relief des plus remarquables.

Je n'ai fait qu'indiquer en passant le groupe des reporters, qui jettent de la gaieté dans la sombre odyssée de *Michel Strogoff*. M. Joumard et M. Dailly ont fort bien rendu le contraste de ces physionomies, si différentes et si également sympathiques, des deux journalistes étrangers, se querellant, se jalousant, se dévouant, et finissant par s'aimer comme deux frères.

Une débutante, Mlle Augé, donne au rôle de Nadia les grâces décentes qui lui conviennent.

Il serait difficile, à moins d'occuper plusieurs pages de ce volume, de décrire les décors, les costumes, les armures, les harnais, les cortèges et les foules qui font de *Michel Strogoff*, le plus éblouissant, le plus merveilleux des spectacles. Il faut me borner, surtout à l'heure matinale où j'écris, à signaler la fête populaire et la retraite aux flambeaux dans Moscou illuminé. Quoique placé au premier acte, dont il forme la seconde partie, ce seul tableau suffirait à appeler la foule pendant de longs mois dans la salle du Châtelet. Sous l'éclat contrastant des lanternes de couleur et de la lumière électrique, se déploie un immense ballet où figurent, dans leurs costumes originaux, les diverses nationalités du vaste empire des Czars : ici le groupe des blanches fiancées coiffées du kakoschnik blanc ; puis les tziganes de l'ouest, de l'est et du milieu ; les turkestanes aux coiffures rouges et bleues relevées de paillettes d'or, etc. A travers les mille entrelacements des quadrilles, dont le rhythme est donné par des mélodies slaves, où la mélancolie du nord se joint à la grâce italienue, éclate un appel de trom-

pettes et de tambours ; c'est la retraite aux flambeaux qui commence, précédée par les *gardavoï* portant de hautes torches. Viennent ensuite les tambours aux brandebourgs d'or des grenadiers du régiment de Préobrajenski ; après les tambours, apparaissent, perchés sur leurs chevaux géants, les cuirassiers de l'Impératrice, à la cuirasse et au casque d'argent ; la musique de ce magnifique régiment exécute la retraite impériale, transcrite expressément pour *Michel Strogoff* par M. Rubinstein, marche militaire d'un caractère entraînant et qui a littéralement passionné l'auditoire. Les cuirassiers défilent, vont se poster sur un pont praticable qui occupe le fond de cette immense scène du Châtelet, et la musique militaire continue ses émouvantes sonneries pendant que le ballet reprend possession du reste de la scène. C'est le coup d'œil le plus surprenant qu'ait jamais offert aucun théâtre ; on a fait relever trois fois le rideau ; et l'enthousiasme était si grand qu'il semblait devoir nuire au reste de la soirée. Qu'attendre après ce maximum de l'effet décoratif ? J'avoue qu'on n'a pas vu mieux ; mais on a vu autre chose.

Le champ de bataille de Kolyvan, peint par MM. Rubé et Chapron, est un admirable tableau, d'une vérité saisissante et d'une poignante mélancolie. Rien de plus beau n'est sorti de la palette d'un décorateur, et cette assertion n'est pas seulement l'impression du public, elle est le jugement d'un maître qui ne connaît l'envie pas plus qu'il ne craint de rival : j'ai nommé M. Chéret.

La fête tartare, au camp de l'émir Féofar, nous ramène aux contes de fées ; pendant que les costumes d'or et d'argent des bayadères et des femmes du sérail attirent le regard ébloui, examinez attentivement les uniformes sévères des soldats de la garde, des valets de chiens, des fauconniers, des eunuques,

vous y distinguerez toutes les étoffes de l'Orient avec leurs harmonies rudes et profondes, telles que vous les connaissez d'après les tapis de Smyrne et d'Ispahan et d'après les cachemires de l'Inde. Les physionomies même des figurants ont été étudiées et disposées par des inspecteurs *ad hoc*, afin de les harmoniser au costume et à la fonction ; il y a tel derviche ou tel porteur de cimeterre à trois francs par soirée que vous connaissez pour l'avoir vu déjà dans quelque tableau de Delacroix, de Chasseriau, de Dehodencq ou de Fromentin.

C'est à ce soin consciencieux des détails qu'on reconnaît le cachet de l'artiste, et, certes, on peut dire après *Michel Strogoff*, que, depuis Duponchel, qui créa le cortège de *la Juive*, demeuré un chef-d'œuvre de grand style, nous n'avons pas connu au théâtre de metteur en scène pareil à M. Félix Duquesnel pour la variété de la conception, et pour la perfection d'une exécution qui ne supporte jamais ni une lacune ni une faiblesse.

Voyez, par exemple, les cosaques de la frontière, dans le tableau du relais de poste ; ils sont six ; ils paraissent cinq minutes, on ne les reverra plus ; eh bien, ces six cavaliers et leurs six chevaux sont équipés, armés, harnachés avec une exactitude aussi grande que s'ils allaient passer la revue du Czar ; et l'impression que vous ressentez est celle qu'on a voulu vous donner : vous n'êtes pas au théâtre, vous êtes en Sibérie, ces gens-là ne sont pas des ouvriers parisiens déguisés en soldats, ce sont de vrais Cosaques de l'Oural.

Chose bizarre et qu'il serait vraiment dommage de passer sous silence : le *Michel Strogoff* de MM. d'Ennery et Verne n'est pas le premier du nom. Je ne parle pas de la pièce allemande tirée du roman de M. Verne, et qu'on a jouée en Autriche et en Bohême sous le nom du *Courrier du Czar*. Non : je parle d'un

Michel Strogoff que je viens de découvrir et qui a été représenté, il y a trois ou quatre ans, à Madrid, au théâtre de la *Zarzuela*, c'est-à-dire à l'Opéra-Comique. Le poème était de M. Lara, la musique de M. Barbieri.

Voilà certes un étrange sujet d'opéra-comique! Mais il paraît que les deux reporters en faisaient presque tous les frais.

DCCXCIV

Variétés. 18 novembre 1880.

INAUGURATION
DU BUSTE DE JACQUES OFFENBACH

Le souvenir de Jacques Offenbach, frappé dans la force de l'âge et dans la maturité du talent, est tellement vivant, tellement palpitant parmi nous, que nous ne pouvons nous faire encore à cette idée de l'avoir perdu pour toujours. C'est pourtant cette idée désolante qui nous frappait de minute en minute, comme un *memento* funèbre. A chacun des morceaux que signalaient les applaudissements d'un public reconnaissant envers son fertile génie, on se répétait en soi-même : « Et cependant il est mort! » Une émotion communicative, une admiration attendrie, tel est le caractère dominant de la manifestation d'aujourd'hui. Les principaux artistes de Paris s'étaient fait un honneur d'y participer. A côté de leurs camarades des Variétés, du Palais-Royal, des Bouffes, de la Renaissance, des Folies-Dramatiques, brillaient les représentants de l'Opéra, de l'Opéra-Comique et de la Comédie-Française.

Leur succès à tous a été immense ; c'est au nom des invités du *Figaro* comme au nom du *Figaro* lui-même que je leur adresse ici des félicitations et des remercîments qui resteront malheureusement au-dessous de leur cordialité dévouée comme de leur mérite.

Après un pot-pourri sur des motifs de Jacques Offenbach, brillamment enlevé par l'orchestre des Variétés sous la conduite de M. Boullard, l'un des auxiliaires favoris du maître, le concert a commencé par l'air d'Aristée (*Orphée aux Enfers*) chanté par M. Léonce avec cette verve de haute bouffonnerie dont il a le secret.

Mme Ugalde, dans le *brindisi* des *Bavards*, a prouvé que le talent ne vieillit pas ; la voix a pu faiblir, le style est toujours magistral et la flamme brille encore comme à la vingtième année.

Mlle Zulma Bouffar a dit les couplets de la Gantière (*Vie parisienne*) avec tout le mordant et toute la finesse qui caractérisent son talent si vivace, et M. Brasseur a été excellent dans le duo bouffe où ces adorables couplets sont encadrés.

Venait ensuite un fragment de *Madame l'Archiduc*, l'A, B, C; Mme Judic a été applaudie avec transport dans cette page si bien écrite pour sa spirituelle malice, comme aussi dans la marche bohémienne du *Docteur Ox*, délicieuse mélodie qu'elle chante à ravir et dont l'effet pittoresque est accentué par le superbe costume de Salomé, qui fait valoir dans son éclat la beauté de Mme Judic. Les acclamations du public l'ont obligée à bisser la marche bohémienne. Dans ces deux morceaux, MM. Grivot, Dailly, Emmanuel, Scipion, Pescheux, Maxnère, Bac et Hamburger ont vaillamment secondé leur charmante camarade.

N'oublions ni la chanson des grands-parents (*la Créole*) détaillée avec beaucoup d'art par Mme Vanghell ; ni la chanson et la scène de *Pomme d'Api*, par Mme Théo et M. Daubray. La chanson est d'une naïveté

étudiée que saisit très finement M^me Théo. On n'est ni plus gracieuse ni plus charmante.

On a beaucoup goûté la ronde de Colette (*Belle Lurette*) chantée et dansée par M^mes Jane Hading et Mily-Meyer, MM. Jolly, Vauthier, Cooper, Janin, Lary, et les chœurs de la Renaissance. L'effet de cette scène, jouée avec les élégants costumes qui font de *Belle Lurette* une des pièces les mieux montées de Paris, a été d'autant plus grand que c'est un des derniers morceaux sortis de la plume d'Offenbach.

Le programme n'eût pas été complet si *Orphée aux Enfers* n'y eût tenu une place relativement étendue. M^me Peschard a chanté l'*Évohé* avec la voix puissante et le style magistral qu'on lui connaît; la voix chaude et bien posée de M^me Scalini lui donnait la réplique; M^lle Angèle, par une complaisance égale à celle de MM. Christian, Léonce, Grivot et Germain, se contentait de faire sa partie dans le menuet chanté, tandis que huit jeunes danseuses de l'Opéra, M^lles Leppick, Vuthier, Grandjean, Jourdain, Sacré, Chabot, Méquignon et Salle exécutaient un divertissement réglé par M^lle Fonta.

Nous retrouvons M^lle Zulma Bouffar, toujours en voix et en verve, dans le duo de *Lischen et Fritschen*, où elle avait M. Dupuis pour partner. L'excellent comédien des Variétés, en entrant dans la maturité de son talent, n'a rien perdu de la fantaisie des jeunes années; le duo a été bissé.

Il en a été de même de la jolie chanson de Vendredi (*Robinson Crusoé*), dite par M^me Galli-Marié avec son originalité si tranchée, de la tyrolienne de *Madame Favart*, exécutée à merveille par M. et M^me Max-Simon; comme aussi de la chanson de *Fortunio*, chantée par M^lle Marie Van Zandt, avec une pureté de style et une intensité de sentiment qui ont produit une impression profonde.

La jeune cantatrice serait sûre d'un succès durable si M. Carvalho se décidait, comme nous le voudrions, à transporter dans le répertoire de l'Opéra-Comique ce bijou de grâce musicale qui s'appelle *la Chanson de Fortunio*. Le léger accent de M^lle Van Zandt donnerait un charme et une originalité de plus à son rôle.

Entre les deux parties du concert, MM. Capoul, Maurel et M^lle Jeanne Granier ont joué *le Violoneux*, de MM. Mestepès et Chevalet, musique d'Offenbach, créé d'origine par MM. Berthelier, Darcier et M^lle Schneider. Le succès du *Violoneux*, dont le livret est charmant et dont la partition est un petit chef-d'œuvre, a été des plus grands. M. Capoul a joué avec autant d'aisance que de naturel son rôle de berger breton; et il a chanté, avec toute la grâce pénétrante de sa délicieuse voix de ténor, l'air d'entrée : *Je suis conscrit!*

Une révélation, c'est M. Maurel, dépouillant la grande voix du premier baryton d'opéra, pour détailler avec une sobriété pleine de bonhomie un rôle écrit pour un artiste de premier mérite, mais qui soutenait et démontrait par son propre exemple que la plus grande preuve de talent qu'un chanteur pût donner était de se passer de voix. Cependant M. Maurel a chanté avec une telle ampleur le couplet patriotique des *lon lon, la,* qu'on le lui a fait répéter. M^lle Jeanne Granier a joué et chanté le petit rôle de Reinette comme si elle l'avait appris à fond pour le jouer deux cents fois devant le public ; elle s'y est montrée très fine comédienne et chanteuse vraiment exquise, surtout dans les couplets : *Voulez-vous être mon époux ?* M^me Hortense Schneider, qu'un rhume persistant éloignait d'une participation active à l'exécution du programme, ne cessait d'applaudir M^lle Granier et de s'écrier : « Elle est charmante... comme je l'étais. » Double vérité aussi flatteuse pour le Petit Duc que pour la Grande Duchesse.

Les habiles organisateurs du programme ne s'étaient donc pas trompés en portant leur choix sur *le Violoneux*, qui est une perle dans l'œuvre si riche du maître, et dont la place me paraît marquée à l'Opéra-Comique, sans préjudice de *Fortunio*, à côté des meilleurs actes du répertoire et au-dessus de beaucoup d'autres.

La représentation s'est terminée par l'inauguration du magnifique buste de Jacques Offenbach, dû au ciseau si vivant et si vibrant de M. Franceschi. M. Henri Meilhac, l'un des plus célèbres collaborateurs et des plus fidèles amis du maître, a écrit pour cette cérémonie des vers dictés par l'inspiration la plus touchante comme par l'admiration la plus vraie. M. Delaunay les a dits avec une émotion délicate et un charme inexprimable.

La Comédie-Française, en se faisant représenter en cette circonstance, affirmait noblement la solidarité de l'art français sous toutes ses formes; quel représentant plus autorisé pouvait-elle choisir que l'éminent interprète d'Alfred de Musset, que ce Fortunio idéal, dont les lèvres frémissantes furent les premières à murmurer la douce mélodie qui emporte sur ses ailes, vers tous les horizons, l'ineffaçable nom d'Offenbach?

Car, ne nous trompons pas, M. Henri Meilhac n'a rien exagéré; nos petits-enfants connaîtront et retiendront le nom du maître dont l'âme s'est révélée, moins peut-être dans les éclats quelquefois nerveux d'une joie exubérante, qu'en des accents mélodiques et tendres, dignes de transmettre son nom à la postérité.

C'est avec une sorte de recueillement que nous avons entendu, cette après-midi, la barcarolle des *Contes d'Hoffmann*, poétiquement soupirée par Mmes Isaac et Marguerite Ugalde. Cette partition, qu'une main pieuse achève ou plutôt coordonne pour l'avenir d'un succès prochain, est comme le testament musical de l'ami que nous pleurons.

La journée aura été bonne pour sa gloire. « La mé-
« lodie », écrivait naguère un compositeur de grand
talent et de grande autorité, « est spécialement la
« création du génie, c'est elle qui traverse les siècles. »
Et voilà pourquoi le nom d'Offenbach ne périra pas.

DCCXCV

Vaudeville. 19 novembre 1880.

Reprise d'UN PÈRE PRODIGUE

Comédie en cinq actes par M. Alexandre Dumas fils.

Il y aura vingt et un ans le 30 novembre courant
que la comédie de M. Alexandre Dumas fils, *Un Père
prodigue*, fut représentée, pour la première fois, sur
le théâtre du Gymnase, avec MM. Lafont, Dupuis, Le-
sueur, Landrol, Dieudonné, Mmes Rose Chéri, Bloch,
Delaporte et Mélanie, dans les principaux rôles. C'était
la seconde étude de M. Alexandre Dumas fils sur la
paternité. Dans la première, intitulée *le Fils naturel*,
c'était le bâtard qui refusait de reconnaître son père
et s'arrogeait le droit de le mépriser. Dans *Un Père
prodigue*, nous voyons le fils légitime qui morigène son
père, le gouverne au doigt et à l'œil et le met au pain
sec lorsqu'il n'a pas été sage. Il y a plus de paradoxe
et d'ironie que de prétention dogmatique dans ce cas
singulier d'autorité familiale à rebours. D'ailleurs la
nature des choses, en pareille matière, prend toujours
le dessus, quelle que soit l'intention plus ou moins
cachée de l'auteur; si bien que vainement le fils sage,
prêcheur, économe, s'efforce-t-il d'avoir raison contre

son incorrigible père, le public ne se range pas au parti de ce pédagogue ; non qu'il approuve la prodigalité, le désordre et le libertinage, mais parce que le gros bon sens, le sens moral de chacun se révolte contre le renversement des lois divines et sociales. Et lorsque le comte de Rivonnière, menacé d'expulsion par son fils qui vient de lui dire : « La maison est à moi » se redresse et lui crie : « Ce sont des mœurs de laquais. Va-t'en ! » les applaudissements et la sympathie sont pour le comte de la Rivonnière.

Tel est le défaut primordial de cette œuvre étrange, curieuse et forte, où le talent de l'écrivain, du dramaturge, du moraliste et du penseur s'accuse chez M. Alexandre Dumas fils avec une redoutable et cruelle intensité. Le rôle d'Albertine de La Borde, la courtisane d'affaires, qui se fait l'usurière de ses amants, est un portrait peint sur nature avec le pinceau le plus savant et la plus énergique audace. Elle traîne après elle, dans son sillage, les débris des malheureux qu'elle a dépouillés ou qu'elle déshonore : spectacle d'une horrible vérité, mais qui n'excite ni à l'appétit ni à la joie. Nous ne sommes plus ici au théâtre, mais à l'amphithéâtre.

Cette impression tient au choix même des caractères et du milieu dans lequel ils se meuvent. Elle est aggravée, bien inutilement à mon avis, par l'odieux soupçon qu'un M. de Tournas, à l'instigation d'Albertine de La Borde, dont il est le *factotum*, fait peser sur le comte de la Rivonnière et sur sa jeune bru. Malgré l'art de l'auteur, qui a disposé les choses de telle sorte qu'on ne s'y puisse tromper un instant, cette seule hypothèse d'inceste est comme une tache sur la trame de l'œuvre, et cause autant de gêne au spectateur qu'elle suscite d'indignation chez le comte de la Rivonnière.

Et, cependant, le mouvement dramatique est si

vrai, l'auteur possède à un degré si rare le don d'animer les personnages et de leur donner au moins l'apparence de la vie, il leur distribue d'une main si libérale les trésors argent comptant d'un esprit endiablé, qu'il finit par vaincre les obstacles suscités par luimême, et que son *Père prodigue*, malgré les amertumes et les tristesses du fond, fait rire comme une simple comédie.

Une part notable de ce résultat est due aux excellents artistes du Vaudeville. M. Adolphe Dupuis, qui créa, il y a vingt et un ans, le rôle du fils, tient aujourd'hui celui du père, qui comptera parmi ses plus beaux succès. La marque distinctive du talent de M. Dupuis, c'est le naturel, un naturel simple, fin, choisi, sympathique et bon ; il faut entendre et surtout écouter, à la scène VI du troisième acte, le récit du comte expliquant pourquoi, dans l'intérêt du repos même de son fils, il a donné audience à une ancienne maîtresse de celui-ci : c'est un ensemble de diction à demi-mot, de nuances délicates, de gestes à peine ébauchés, qui donnent la sensation de la nature elle-même ; l'art est si complet qu'il s'efface absolument. M. Dupuis n'est pas moins excellent dans les parties tendres et affectueuses de son rôle ; il tient absolument en main les émotions du public, qui lui a décerné une véritable ovation.

Le ton si uni, si parfaitement « nature » de M. Adolphe Dupuis a, pour les autres artistes, l'inconvénient de les faire paraître un peu déclamateurs ; c'est un aperçu qu'il suffit d'indiquer à la vive intelligence de M. Pierre Berton, qui apporte d'ailleurs beaucoup de talent et de cœur dans l'interprétation du rôle d'André de la Rivonnière.

M. Parade rend à merveille le personnage de M. de Tournas, le pique-assiette ruiné, qui fait une fin en épousant Albertine de La Borde. Une remarque au

sujet de ce personnage : on l'appelle à tout instant
« de Tournas » ; relevons cette impropriété, qui ne
saurait subsister dans une comédie qui peint les
mœurs et les usages : il faut dire M. de Tournas tout
au long ou Tournas tout court ; il n'y a pas de milieu.

M. Dieudonné a conservé le rôle du jeune « de
Naton », c'est-à-dire de M. de Naton, qu'il créa en 1859.
C'est pure coquetterie de sa part ; car, de vrai, jamais
M. Dieudonné n'a été plus jeune ni plus gai.

Le grand rôle de femme, celui d'Albertine de La
Borde, avait été créé par Mme Rose Chéri ; il vient d'être
repris par Mme Blanche Pierson avec autant de talent
que de succès. Mme Pierson a très originalement rendu
et compris la double face du rôle ; séduisante et armée
de toutes les grâces féminines lorsqu'il s'agit d'attirer
dans ses lacs le comte de la Rivonnière : froide, acérée
et cynique, lorsque la femme d'affaires reprend son
pince-nez pour vérifier ses comptes. Le rôle est d'ail-
leurs supérieurement tracé et conclut par un mot
superbe ; Albertine offre un louis au domestique qui
le refuse ; « Autant de gagné ! » s'écrie l'usurière en
le remettant dans son porte monnaie. Mme Pierson a
lancé ce dernier mot avec une conviction simple et
sentie, qui appartient à la meilleure veine comique.

Le rôle d'Hélène de Chavry, la belle fille du père
prodigue, est un de ces caractères de jeunes per-
sonnes très avancées pour leur âge, que M. Alexandre
Dumas fils a inventées pour son goût personnel et que,
peut-être, il ne recommencerait pas aujourd'hui.
Mlle Réjane a très élégamment et très sagement atté-
nué le babil philosophique et social de cette demoi-
selle, qui finit par aimer très bourgeoisement son
mari et son beau-père, et par devenir ainsi, non seu-
lement supportable, mais aimable.

Mme de Cléry tient avec grâce le rôle de Mme de Cha-
vry, et Mme Zélie Reynold a fait un très bon début

sous les traits de cette bonne M^{me} Godefroy, qui sera la seconde femme du comte de la Rivonnière.

DCCXCVI

Concerts du Chatelet. 24 novembre 1880.

LA TEMPÊTE

Poème symphonique en trois parties, d'après Shakespeare, paroles de MM. Armand Silvestre et Pierre Berton, musique de M. Alphonse Duvernoy.

La Tempête est un conte de fées raconté par Shakespeare sous les couleurs de l'imagination la plus extraordinaire et la plus brillante. La logique n'a rien à démêler avec cette histoire, où l'on voit un ancien duc de Milan, détrôné par son frère, exercer dans une île déserte les talents et le pouvoir d'un magicien de premier ordre. Prospero peut tout : évoquer les esprits de l'air et du feu, déchaîner à son gré les nuées et les tempêtes, tout, excepté reprendre la couronne que lui a volée son frère, qui n'était cependant pas sorcier. Que de cette donnée enfantine le poète ait fait sortir trois créations immortelles, Ariel, Miranda, Caliban, voilà le miracle du génie.

Le caractère fantastique et poétique de l'œuvre la désignait naturellement à l'attention des musiciens ; le premier qui s'y soit taillé un livret d'opéra est un nommé Lock, dont la partition fut chantée à Londres en 1678 ; ensuite vint Dryden en 1690, qui porta sur les types de Shakespeare une main sacrilège, et dont le poème, accompagné par la musique de Purcell, passe à bon droit pour un ouvrage ridicule ; l'excellent Dic-

tionnaire lyrique de M. Félix Clément signale encore un opéra de Smith à Londres en 1756, de Carcéro à Naples en 1790; de Winter à Munich en 1793; de Rolle, à Berlin en 1802, et une *Miranda* de Kanne, dans la même ville en 1825. La dernière *Tempête* connue, et la plus connue de toutes, est celle dont Scribe disposa le livret pour Halévy, et qui, traduite en italien sous le titre de *la Tempesta*, fut représentée d'abord à Londres le 14 juin 1850, puis au Théâtre-Italien de Paris le 25 février 1851. Lablache chantait Caliban; Mme Sontag, Miranda; le ténor Gardoni, Fernand, et la basse Colini, le duc Prospero.

MM. Armand Silvestre et Pierre Berton ne se sont proposé ni de traduire la pièce de Shakespeare, ni d'en faire un livret d'opéra. Ils en ont simplement extrait les éléments d'un poème symphonique ou, pour parler plus exactement, d'une sorte de réduction dans laquelle s'encadrent les principales situations de la composition originale.

Le petit poème de MM. Armand Silvestre et Pierre Berton, très scrupuleusement fidèle au poème de Shakespeare et plus littéraire que ne l'exige la suprême indifférence du public, est divisé en trois parties.

On assiste dans la première aux querelles de Prospero et de Caliban, toujours prêt à la révolte contre son maître; aux expansions de tendresse mutuelle, entre Prospero, qui regrette toujours son palais ducal, et sa fille, la jeune Miranda, qui n'a jamais aperçu d'autre homme que son père. Le hasard amène sur un vaisseau, en vue de l'île de Prospero, le frère ingrat qui l'a détrôné; au commandement de Prospero, le génie Ariel déchaîne les vents et les flots; le navire royal fait naufrage.

Lorsque la seconde partie commence, Fernand, fils du roi de Naples et neveu de Prospero, a gagné le rivage, attiré par Ariel; il aperçoit Miranda endormie

sous l'irrésistible poids d'un sommeil magique voulu par Prospero. Miranda se réveille ; à peine les jeunes gens se sont-ils entrevus qu'ils se jurent d'être l'un à l'autre. Prospero intervient et se fâche tout rouge. Il désarme Fernand et le fait son esclave. Ce sorcier naïf n'avait donc pas prévu que sa fille deviendrait amoureuse du premier beau garçon qu'elle rencontrerait dans cette île déserte ?

Enfin, la troisième partie nous montre Prospero pardonnant à tout le monde, même à l'usurpateur ; Fernand et Miranda seront époux, et Prospero, en veine d'amnistie, rend libre Ariel et les esprits de l'air qu'il avait soumis à sa puissance ; il renonce à la sorcellerie, qui, décidément, ne fait pas le bonheur. Les optimistes se plaisent à espérer qu'en perdant sa baguette magique, il recouvrera le sens commun.

Sur ces situations, variées par un certain nombre d'épisodes, tempête, ballet, chasse infernale, etc., M. Alphonse Duvernoy a écrit une vraie partition d'opéra, comprenant seize morceaux pour la plupart largement développés et dans lesquels la symphonie proprement dite ne tient guère plus de place qu'elle n'en occupe d'ordinaire à la scène, introduction, entr'acte, orages, airs de ballets, etc.

M. Alphonse Duvernoy écrit largement et facilement ; il manie l'orchestre en musicien exercé et instruit à bonne école. Son style est mélodique et clair ; l'originalité n'en est pas très accusée, et la seule tendance personnelle qu'on puisse discerner dès aujourd'hui, c'est une prédilection marquée pour les formes larges et lentes, hors desquelles sa pensée semble prête à devenir confuse.

Ne pouvant discuter ni même énumérer ici les seize morceaux de la partition, je me borne à signaler les plus saillants, ceux que le public a tout d'abord distingués et particulièrement applaudis ; en tête de

ceux-là ; je place sans hésiter le duo du second acte entre Fernand et Miranda. La phrase du ténor : *Parle encore !* est d'une tendresse profonde et se développe avec un charme inexprimable jusqu'à la reprise en imitation par la voix de soprano. C'est un morceau achevé, promis dès aujourd'hui à un succès de longue durée. La romance, : « *J'aime ! une ivresse pure* », précède le trio formé par l'arrivée de l'enchanteur qui sépare les deux amants. Le trio débute par une superbe phrase de Prospero en *ré* majeur : *Courbe-toi vaincu sous ta chaîne!* » Puis les voix s'enchaînent en imitation, procédé que M. Duvernoy met en œuvre avec une grande aisance ; on y remarque la progression de la phrase *Sur son cœur ta puissance*, reprise au ténor par le soprano et passant du *si* bémol au *si* naturel par un effet très lumineux et très puissant.

Tel est, à mon avis, le point culminant de la partition ; cela suffit, dès à présent, à la renommée de M. Duvernoy.

Je puis signaler encore le joli chant de flûte dans l'introduction de la seconde partie ; la phrase des violoncelles dans la danse des nymphes vers le milieu de la troisième partie, etc. Mais la nomenclature en deviendrait aride.

L'exécution de *la Tempête*, appuyée par l'excellent orchestre et les chœurs de M. Colonne, est vraiment magistrale. M. Faure, M^{lle} Krauss, M^{me} Franck-Duvernoy, M. Vergnet, M. Gailhard, quel musicien, et des plus illustres, ne s'estimerait heureux du concours de pareils interprètes ?

Le rôle de Prospero doit beaucoup à M. Faure, qui s'y montre virtuose accompli, en même temps que déclamateur de la grande école ; pour l'art de poser et de filer le son, c'est la perfection même. M. Vergnet possède une voix de ténor infiniment plus gracieuse au concert qu'au théâtre, parce qu'elle risque, lorsqu'on

la force, de prendre une teinte légèrement gutturale ; M. Vergnet a dit avec beaucoup de charme sa partie dans le délicieux duo que j'ai déjà cité. M. Gailhard met sa belle voix et sa belle méthode au service de Caliban, qui n'est peut-être pas le meilleur rôle qu'ait écrit M. Duvernoy ; Caliban devrait exprimer sa haine par des accents plus âpres et moins noblement compassés. Le rôle d'Ariel manque un peu de légèreté ; M. Duvernoy lui prête, à mon avis, des chants un peu trop substantiels pour le roi de ses esprits aériens ; M^me Franck-Duvernoy n'a pas appuyé dans le sens de mon objection, et elle a fait très gracieusement son devoir de chanteuse légère.

Quant à M^lle Grabrielle Krauss, elle a été admirable depuis la première jusqu'à la dernière note ; grandeur du style, perfection des détails, charme exquis dans la finesse, éclat incomparable dans la force, telles sont les qualités supérieures auxquelles le public a rendu justice en décernant à M^lle Krauss une interminable ovation.

DCCXCVII

Odéon (Second Théatre-Français. 26 novembre 1880.

ANDROMAQUE

Débuts de M. Paul Mounet et de madame Régnard.

Il n'est pas sans intérêt de suivre, ne fût-ce qu'avec intermittences, les soirées classiques de l'Odéon, car le Second Théâtre Français est la pépinière naturelle du premier. C'est à l'Odéon que la Comédie-Française

doit MM. Delaunay, Mounet-Sully, Thiron, Febvre, Laroche, Martel, Baillet, Truffier, etc., comme aussi la charmante M^{lle} Baretta et la fugitive Sarah Bernhardt. Le Conservatoire produit rarement des sujets capables d'aborder de plain-pied la première scène française; une école pratique de perfectionnement leur est nécessaire, et c'est à l'Odéon qu'appartient ce rôle modeste, ingrat, mais infiniment utile.

C'est à ce point de vue que je me place pour juger la troupe qui vient de représenter *Andromaque* ce soir, exceptant, bien entendu, M^{me} Devoyod, qui appartenait naguère à la Comédie-Française et dont le talent expérimenté a su donner l'accent tragique à quelques passages célèbres tels que la description d'Ilion en flammes :

> Songe aux cris des vainqueurs, songe aux cris des mourants.
> Peins-toi, dans ces horreurs, Andromaque éperdue!

Des trois autres personnages du quatuor, à savoir : Pyrrhus, M. Brémond, Oreste, M. Paul Mounet, Hermione, M^{me} Régnard, il faut résolument écarter cette dernière. Je sais bien que les jugements sommaires paraissent les plus cruels, mais il n'y a pas à hésiter ici, et les influences qui peuvent expliquer, justifier même des expériences pareilles ne sauraient en imposer le succès. L'inénarrable caricature qu'on nous a donnée du rôle d'Hermione ne serait peut-être pas tolérée une seconde fois.

M. Brémond n'est pas tout à fait un débutant; lauréat du Conservatoire en 1879, il appartient depuis plus d'un an à la troupe de l'Odéon. C'est un garçon sérieux, contenu, intelligent, dont on remarqua l'apparition sous les traits de l'ambassadeur romain dans *les Noces d'Attila;* il aurait pu me satisfaire dans le rôle de Pyrrhus, s'il ne s'était abandonné subitement

à une excessive volubilité peu compatible avec la dignité de ce rôle et avec la mesure des vers de Racine. M. Brémond, qui se modérera mieux un autre soir, n'en compte pas moins parmi les valeurs d'avenir.

Je suis tenté d'en accorder autant à M. Paul Mounet, en dépit des acclamations dont il a été poursuivi ce soir par des amis beaucoup trop zélés et beaucoup moins circonspects que la claque elle-même. M. Paul Mounet ressemble assez à son frère aîné pour qu'on leur puisse faire jouer les Ménechmes. Même arrangement farouche des cheveux et de la barbe, même voix légèrement gutturale et grasse en même temps, mêmes traces de l'accent tectosage qui résonne encore dans les vallées de la Narbonnaise et de l'Aquitaine. Cependant le timbre de M. Paul Mounet sonne un peu plus grave et plus ferme que celui de M. Mounet-Sully. Ce jeune homme a du sang de drame, sinon du sang tragique dans les veines.

Il ignore les nuances qui font presque tout le charme du vers racinien, mais il a trouvé, à ce qu'il me semble, quelques beaux mouvements dans les fureurs d'Oreste. Je dis « il me semble », parce qu'on ne lui laissait pas dire quatre lignes sans l'interrompre par des bravos : étrange manière d'écouter et de comprendre un morceau dans lequel l'acteur tragique doit surtout montrer ses facultés de composition, s'il en a.

Somme toute, intéressant début qui mérite qu'on en surveille les suites.

DCCXCVIII

Comédie-Française. 27 novembre 1880.

Début de MM. Lebargy et Leloir

dans LES FEMMES SAVANTES

M. Leloir, qui jouait ce soir le rôle de Chrysale dans *les Femmes savantes*, a traversé deux théâtres avant d'arriver à la Comédie-Française. Singulière destinée que celle de ce jeune homme ! Le jury du Conservatoire lui décernait, il y a quatre ans, un accessit de comédie qu'il ne méritait pas du tout, et j'écrivais à ce propos, sous la date du 28 juillet 1876 : « Faire « jouer le rôle de Figaro du *Barbier de Séville* à un « enfant de quinze ans et sept mois, quelle singulière « idée, pour ne pas dire saugrenue ! » Il me suffit aujourd'hui de varier ma phrase pour continuer et affirmer ma pensée : « Quelle idée singulière, pour ne pas « dire saugrenue, de faire jouer le rôle du bonhomme « Chrysale par un enfant de moins de vingt ans ! »

M. Leloir n'est pas sans qualités ; il possède une voix claire et bien timbrée, qui scande le vers et le fait porter loin ; mais sa haute et longue taille, ses jambes de cerf, sa physionomie naïve qui seraient si bien placées dans les rôles de benêts de l'ancien répertoire, par exemple dans Thomas Diafoirus, en font le plus étrange Chrysale qu'on puisse imaginer. Vous figurez-vous un Chrysale maigre ? Où donc ce bon bourgeois mettrait-il les soupes et les potages qui composent la nourriture habituelle de son corps et de son esprit, et forment la substance ordinaire de son langage ? Les hommes de cinquante ans, lorsqu'ils ont

les idées et les mœurs de Chrysale, sont nécessairement ventripotents et s'appuyent solidement sur de fortes jambes, un peu lourdes : les adolescents, au contraire, marchent des épaules et progressent par sauts; il semble, à chaque instant, que M. Leloir va s'envoler dans les frises ou, à tout le moins, sauter par-dessus les tables. Ceci n'est pas dit pour protester contre l'indulgence qu'on lui montre et qu'il mérite à quelques égards, mais contre l'emploi qu'on lui inflige, et sur lequel il retarde de quelque trente ans. D'ailleurs, un tout jeune homme grimé en vieillard rappelle toujours les représentations des pensionnats, aux jours de la fête de Monsieur ou de Madame.

L'autre débutant, M. Lebargy, arrive tout droit du Conservatoire. Il a dit le rôle de Clitandre en élève adroit et studieux, qui reproduit à merveille la diction de M. Delaunay. L'imitation est visible, et je l'ai reconnue surtout au passage : « Il semble à trois gredins. » J'ai toujours pensé que M. Delaunay accentuait un peu trop le mot gredin : de la part d'un homme de cour, c'est assez de nommer gredins les gens qui lui déplaisent; plus le mot est dur et méprisant, plus il doit être jeté dédaigneusement. L'élève ici montre à découvert l'estampille du maître; mais il n'en a pas retenu que cette légère erreur; la voix de M. Lebargy est douce et pénétrante, elle exprime aisément les sentiments tendres, et le public a reconnu, par ses applaudissements, des qualités dont la Comédie-Française pourra sans doute trouver l'usage; non pas tout de suite dans les rôles de M. Delaunay, car l'extérieur un peu grêle de M. Lebargy est inconciliable, pour le moment, avec des rôles qui exigent autant d'autorité que celui de Clitandre, mais dans les jeunes amoureux.

Les deux débutants étaient soutenus ce soir par une remarquable réunion de talents : MM. Got et Coque-

lin jouaient Trissotin et Vadius, c'est tout dire; M^mes Jouassain, Madeleine Brohan, Lloyd, Jeanne Samary et Baretta ont été fort appréciées, cette dernière surtout, qui joue délicieusement le rôle d'Henriette.

Faut-il se lasser de répéter la même critique lorsqu'elle est juste et qu'on n'y fait pas droit? Ce soir encore on a coupé *les Femmes savantes* par deux entr'actes, qui détruisent l'harmonie et l'intérêt de la pièce. Lorsque le rideau s'est relevé sur le troisième acte, les spectateurs n'étaient pas encore rentrés, et c'est aux bruits des portes battantes retombant lourdement et des petits bancs culbutés par les pieds des retardataires que s'est jouée la grande scène du sonnet. Messieurs et mesdames les sociétaires ont pu juger ainsi du tort qu'ils se faisaient à eux-mêmes en brisant d'une main sacrilège l'unité classique du chef-d'œuvre de Molière.

DCCXCIX

Gymnase. 3 décembre 1880.

LES BRAVES GENS

Comédie en quatre actes, par M. Edmond Gondinet.

M. Edmond Gondinet occupe au premier rang la place laissée vacante par la retraite prématurée d'Eugène Labiche, dans l'avant-garde des écrivains, encore jeunes, qui continuent la tradition toute française de la comédie moyenne, avec ses qualités charmantes de sourire sans grimace et d'amertume sans fiel.

Le moment paraissait venu, pour l'auteur de tant

d'aimables comédies, qui avait un peu flâné, dans ces derniers temps, en se dispersant en des collaborations parfois aventurées et qui n'avaient pas toutes la valeur des *Grands Enfants*, de se concentrer dans une œuvre sérieuse et mûrie, qui portât l'empreinte exclusive de sa personnalité. *Les Braves Gens* ont été écrits pour répondre à ce désir mutuel, l'auteur voulant prendre son équilibre et donner sa mesure, le public voulant applaudir enfin M. Gondinet pour lui-même et pour lui seul.

Le titre des *Braves Gens* est certainement fort sympathique, mais, avant de connaître le sujet de la pièce, on pouvait craindre que M. Gondinet ne se fût laissé encore une fois entraîner à esquisser une de ces galeries de portraits toujours un peu vagues, comme il en a peint souvent, particulièrement dans *les Tapageurs*. Mais il n'en est rien. *Les Braves Gens* sont représentés, spécialisés, si l'on peut s'exprimer ainsi, dans une seule famille, la famille militaire des Lorris, et la pièce se recommande par la plus exacte unité.

L'idée de la comédie nouvelle est celle-ci : montrer à quel point les honnêtes gens, ceux qui, n'ayant jamais fait le mal, ne le connaissent point et n'en soupçonnent même pas l'existence, se trouvent faibles et sans protection devant la calomnie habile et intéressée qui les choisit pour sa proie. Comme c'est l'honneur d'une famille qui est en jeu, M. Gondinet a placé son action dans le monde où le sentiment de l'honneur tient une place presque exclusive, je veux dire dans l'armée.

Le général comte de Lorris est mort, laissant une veuve et deux enfants : un fils, Pierre de Lorris, élève de Saint-Cyr, et une fille, Adrienne de Lorris, non mariée. La comtesse de Lorris et ses enfants vivent sous le même toit que le colonel de Lorris, frère puîné du général, nouvellement marié à une jeune et char-

mante femme, Charlotte de Lorris. La famille se complète par une orpheline, Marguerite de Ternon. Son père, M. de Ternon, était officier d'ordonnance du général de Lorris, et a été tué par un certain baron de Brissac, dans un duel dont on n'a jamais bien connu la cause. La famille de Lorris a recueilli M^{lle} de Ternon, qui n'a pas de fortune.

Tout est bonheur et joie autour de ce foyer, où la gloire militaire, l'amour du pays et l'estime publique ne laissent pas de place aux appétits vulgaires.

Tout à coup, on apprend une étrange nouvelle : le baron de Brissac vient de mourir, laissant toute sa fortune, plus d'un million, à la comtesse de Lorris. Le premier des Lorris qui ait connaissance de cet héritage est Pierre, élève de Saint-Cyr, et il tressaille de joie, parce que, riche, il pourra épouser M^{lle} de Ternon, qu'il aime depuis l'enfance.

Mais la comtesse de Lorris et son beau-frère le colonel envisagent d'un autre œil le testament du baron de Brissac : pourquoi ce gentilhomme a-t-il légué sa fortune à la comtesse de Lorris, qu'il ne connaissait pas ?

La lumière ne tarde pas à se faire dans l'esprit de ces honnêtes gens.

On leur a dit que M. de Brissac avait gardé comme un remords de son duel malheureux avec M. de Ternon ; n'osant pas laisser sa fortune à Marguerite de Ternon, il a choisi pour légataire universelle la mère adoptive de celle-ci, pensant qu'elle comprendrait sa pensée.

Plus de doute : la fortune du baron de Brissac est destinée à Marguerite.

Il ne suffit pas à la comtesse de Lorris d'être convaincue, elle veut connaître les sentiments de ses enfants. « Vous êtes pauvres, » leur dit-elle, « c'est pour « vous un bonheur inespéré, puisque l'argent mainte-

« nant donne tout ou presque tout; pourtant nous
« avons pensé, votre oncle et moi, que peut-être l'in-
« tention de M. de Brissac était de laisser sa for-
« tune... » — « A Marguerite ! » interrompent Pierre
et Adrienne, « c'est à Marguerite ! » Et la comtesse
s'écrie avec joie : « Ils n'ont pas hésité ! Embrassez-
« moi, mes enfants, » ajoute-t-elle, « voilà une joie
« que tous les millions de la terre ne me donneraient
« jamais ! »

Telle est l'exposition qui remplit le premier acte. Il reste à voir maintenant comment le bonheur, la probité, l'honneur des Lorris vont se trouver mis en jeu et renversés comme un château de sable par les vils intérêts animés contre elle.

Le testament du baron de Brissac a frustré bien des espérances, entre autres celles de Mme Valentine de Gardane, femme d'un capitaine de chasseurs au régiment de M. de Lorris. Valentine, jeune, jolie et fort galante, avait des raisons de compter sur la reconnaissance de M. de Brissac; n'osant les afficher ni les faire valoir, elle s'entend secrètement avec un héritier fort éloigné qui intente une action judiciaire en captation.

L'instrument de cette intrigue est un homme d'affaires de la pire espèce; M. Farguette, qui se fait appeler de Guitalens, est un dangereux coquin qui compromettrait l'honneur de vingt familles pour gagner vingt francs en justice de paix. Stylé et assisté par Mme de Gardane, il démasque successivement ses batteries aux yeux de la comtesse de Lorris, épouvantée et atterrée.

Il y a des secrets même chez les braves gens, secrets du cœur, fleurs délicates qui se flétrissent en subissant le grand jour ou le contact d'une main brutale. Mme de Lorris, élevée avec M. de Ternon, lui avait été destinée; mais les deux familles se brouillèrent, et,

malgré sa douleur, la fiancée de M. de Ternon devint M^me de Lorris ; celle-ci n'aurait jamais revu M. de Ternon si le général, un an après son mariage, n'avait choisi M. de Ternon pour officier d'ordonnance ; la comtesse fit alors connaître la vérité à son mari, mais le général ne répondit qu'en lui tendant la main, et garda M. de Ternon ; le jour où le nouvel officier d'ordonnance fut présenté à la générale, il lui annonça son propre mariage. Aussi, quand M. de Ternon, déjà veuf, fut tué, laissant une fille unique, Marguerite fut considérée par M. et M^me de Lorris comme leur troisième enfant.

Rien de plus honnête ni de plus avouable que ce petit roman à la Grandisson ; mais le public des tribunaux, friand de scandale, croira-t-il à ces sentiments si purs, à cette impeccable honnêteté ? L'honneur conjugal du feu général Lorris ne recevra-t-il pas quelque atteinte ? La fidélité de M^me de Lorris ne deviendra-t-elle pas suspecte, et ne verra-t-on pas dans son amour maternel pour Marguerite l'écho d'un sentiment coupable, reporté de l'amant qui n'est plus sur sa fille orpheline ? De ces hypothèses dégradantes, un cynique tel que le sieur Farguette déduira facilement l'intérêt que la comtesse de Lorris pouvait avoir à capter l'héritage de M. le baron de Brissac, en le faisant passer sur la tête de Marguerite de Ternon, dont elle réservait la main et la dot pour son fils, Pierre de Lorris.

Devant ce tissu d'infamies, qui les fait pâlir de honte, les Lorris se révoltent d'abord, et le colonel administre une correction au sieur Farguette, qui s'empresse d'assigner le brave colonel en police correctionnelle. « Frappez ! j'ai trois enfants à nourrir ! » Mais, quel n'est pas l'accablement de la comtesse de Lorris lorsqu'elle reçoit de M^me de Gardane, l'ennemie intime dont elle ne soupçonne pas la perfidie, une

révélation désolante! C'est pour elle, pour la comtesse de Lorris que M. de Ternon est mort; le baron de Brissac avait fait une allusion offensante à la situation respective du général de Lorris et de son aide de camp; M. de Ternon provoqua M. de Brissac et fut tué. M^me de Gardane s'excuse de cette confidence tardive sur ce qu'il serait trop cruel pour la comtesse de l'apprendre par le compte rendu du procès. — «Quoi!» s'écrie la comtesse, « on dira cela, et mes enfants « apprendront que leur mère a été défendue par celui « qu'elle avait aimé, et tout cela se répétera gaiement « à Saint-Cyr, devant mon fils qui se fera tuer, lui « aussi! » Non ; il faut céder, il faut capituler devant un Farguette, et c'est au notaire de la famille, M. Robertin, qu'il appartient de préparer la transaction la moins odieuse possible.

Alors le colonel et sa belle-sœur entrent en conférence avec ce bon M. Robertin, qu'ils tiennent pour leur meilleur appui, et M. Farguette, fondé de pouvoirs de leurs adversaires. Le colonel affecte une confiance qu'il n'a déjà plus : « J'ai un avocat admi-« rable! » dit-il; « si je n'étais pas militaire, je vou-« drais être avocat. Se battre pour son pays, c'est tout « simple, mais batailler pour le bon droit, c'est su-« perbe! » — « Oh! » réplique le notaire Robertin d'un ton doux, « pour ou contre, ils sont toujours deux. » Cette simple réponse peint l'homme et pose le personnage. A mesure que Farguette, le verbe haut, expose avec une aisance polie, qui n'est qu'une insolence de plus, les arguments de son détestable procès, M. Robertin prend un air réfléchi qui indigne les Lorris : « Vous ne bondissez pas, monsieur Robertin! » s'écrie la comtesse hors d'elle-même. — « Chère madame », répond Robertin, « je cherche à me former une opi-« nion. » — « Comment! une opinion! » dit à son tour le colonel, « vous n'en avez pas une? — « Vous hési-

« tez », reprend la comtesse, « à vous prononcer entre
« monsieur et moi ! » — « Non, certes, chère madame,
« mais... » — « Alors, parlez... » — « On expose des
« faits. » — « Faux, vous le savez, entièrement faux ! »
— « Ce n'est pas une raison pour ne pas les exami-
« ner. » — « Mais c'est de la trahison, cela, monsieur ! »
— « Non, madame, c'est une habitude de palais... »
Et, de fait, Robertin, entièrement subjugué ou plutôt
ensorcelé par Farguette, finit par se retirer avec lui
bras dessus bras dessous, en acceptant une place dans
sa voiture.

Et M^{me} de Lorris s'écrie, en regardant douloureuse-
ment son beau-frère : « Hélas ! monsieur Robertin
« c'est tout le monde ; nous ne crions pas assez haut,
« nous, les inoffensifs, et on aime mieux ne pas nous
« croire... on est lâche... »

Cependant, que veut Farguette ? Il se soucie bien de
l'arrière-cousin du baron de Brissac et de la séduisante
M^{me} de Gardane ! Le but qu'il poursuit, c'est tout bon-
nement d'éteindre le procès en donnant pour mari à la
riche héritière Marguerite de Ternon son propre fils
Alcide Farguette de Guitalens. Marguerite et Pierre
croient de leur devoir de se sacrifier pour l'honneur
de M^{me} de Lorris. Mais la comtesse n'accepte pas ce
dévouement qui devient pour elle une offense. « Vous
« ne vous occuperez », leur dit-elle, « ni de ce qu'on
« dit de moi, ni de ce qu'on pense de moi. Je n'ai à
« demander ni à ceux qui m'attaquent ni à personne
« ce que je suis ; je le sais et mes enfants le savent
« comme moi, cela suffit... Je ne crains plus M. Far-
« guette. » Et, de fait, la comtesse désarme le redou-
table homme d'affaires, en lui arrachant l'aveu qu'il
existe une lettre autographe du baron de Brissac expli-
quant le testament et mettant à couvert l'honneur de
la famille de Lorris.

Voilà la pièce honnête, émue, convaincue, remplie

de traits charmants et de mots spirituels, sur laquelle M. Edmond Gondinet et le théâtre du Gymnase fondaient de grandes espérances que l'événement n'a pas réalisées.

La construction de la pièce n'est pas à l'abri des objections ; le parti adopté par l'auteur de peindre d'une manière complète l'intérieur probe et calme des Lorris avant d'y faire éclater la foudre, retarde jusqu'au milieu du second acte le commencement de l'action. Ce défaut, si c'en est un, n'existe que pour cette portion toujours pressée du public qui voudrait voir les pièces comme il lit les romans, en commençant par le dernier chapitre. La majeure partie des spectateurs se plaignaient surtout d'un défaut de clarté et d'une sorte de tristesse monotone répandue comme un voile sur l'ensemble de l'œuvre. Ici, je constate un fait ; mais, après l'avoir constaté, on me permettra de l'expliquer d'après mon sentiment propre. J'avais lu la pièce sur le manuscrit, et je l'avais jugée claire, intéressante et gaie. Comment se fait-il que je n'aie pu me défendre ce soir de partager, sans entraînement toutefois, les impressions ambiantes ?

Je n'hésite pas à résoudre cette contradiction apparente par le caractère général de l'interprétation ; non que je veuille rejeter injustement et sommairement les mécomptes de cette soirée sur des artistes de mérite qui ont fait de leur mieux ; mais la distribution des rôles est évidemment mal équilibrée. Le personnage principal, celui de la générale comtesse de Lorris, est représenté avec une grande autorité et avec une énergie qui va même jusqu'à la violence par Mme Pasca, qui a eu des moments superbes ; à côté de Mme Pasca se place le rôle de Valentine, l'ancienne maîtresse du baron de Brissac, véritable troisième rôle que Mme Léonide Leblanc a joué avec toute l'habileté et la mesure possibles, mais sans pouvoir lui donner un *brio* qu'il ne

comporte pas. Le rôle, peu utile à l'action, de l'institutrice Suzanne Imbert, femme de Farguette, est représenté par M^lle Volsy, dont la beauté convient surtout à la tragédie.

Comme contraste à ces trois rôles de drame, un peu noirs par eux-mêmes, deux rayons brillants de jeunesse pouvaient luire dans les rôles de Marguerite et d'Adrienne; mais il se trouve que M^lle Brindeau, qui débutait dans Marguerite, est, avec sa figure expressive et passionnée et sa voix timbre de mezzo-soprano, une vraie jeune première de drame, appelée à de grands succès dans le rôles mélancoliques et pathétiques. Restait M^lle Depoix, qui, avec ses dix-sept ans, semble une toute petite vieille, dépourvue de naturel et de gaieté. Devant cet ensemble de tristesses, M^lle Magnier, à qui était échu le rôle ingénieusement tracé d'une jeune femme toujours compromise, sans être jamais coupable, même d'intention, se sentait forcée de contenir son exubérante gaieté, qui, très fine et très appréciée, ne se communiquait pas à son entourage.

Du côté des hommes, il n'y a qu'à louer M. Landrol d'avoir sagement composé l'honnête et paterne physionomie du colonel de Lorris, et M. Frédéric Achard d'avoir donné de l'entrain au personnage assez secondaire du capitaine de Tailhand, comme à s'abstenir de parler de M. Jourdan, qui manque de prestance et d'élan dans le rôle du saint-cyrien René de Lorris.

M. Saint-Germain, en ses beaux jours, pouvait assurer la victoire, car le rôle de Farguette est écrit de verve et semblait fait à souhait pour l'excellent comédien; il a fallu que ce soir M. Saint-Germain se trouvât extraordinairement enroué, et que, pour comble de malheur, il eût pour partenaire, dans sa discussion avec le notaire Robertin, M. Malard, qui s'obstine à ne pas parler du tout. De sorte que cette scène, si originale, si plaisante et si vraie, a été chutée, faute

d'être comprise, au lieu d'être applaudie comme elle le méritait.

La mésaventure de ce soir confirmera M. Edmond Gondinet dans l'idée-mère de sa pièce, que les braves gens n'ont pas de chance. Mais l'impression de la première soirée sera-t-elle définitive? Je n'en suis pas convaincu, et il suffirait peut-être de changer quelques rôles pour éclairer les parties de l'ouvrage qui ont paru obscures et tristes. Si j'étais le directeur du Gymnase, j'en essayerais.

DCCC

Comédie-Française. 4 décembre 1880.

Reprise de JEAN BAUDRY

Comédie en quatre actes en prose, par M. Auguste Vacquerie.

Jean Baudry est le second, par ordre de date, des ouvrages de M. Auguste Vacquerie joués à la Comédie-Française. Succédant à *Souvent homme varie*, fantaisie rimée qui rappelait Shakespeare et Calderon, *Jean Baudry* produisit, par sa facture sévère, une espèce de saisissement, et la première impression devant le comité n'y fut pas décisive; il fallut recourir à une deuxième lecture après amendements, qui détermina la réception de la pièce. La première représentation, à la date du 19 octobre 1863, retrouva chez le public les impressions très partagées du comité, et elles subsistent à la reprise. Les choses ne se peuvent passer autrement lorsqu'un auteur dramatique est assez hardi ou assez désintéressé pour poser devant le public un

problème neuf, curieux ou bizarre comme celui de *Jean Baudry*.

Les deux premiers actes de *Jean Baudry*, qui en a quatre, nous racontent l'histoire assez ordinaire, mais renouvelée par un talent supérieur, d'un négociant du Havre appelé M. Bruel, que des malheurs commerciaux menacent d'une disgrâce imméritée. Il éviterait la faillite en recevant les secours de son ami le millionnaire Jean Baudry; mais la fierté de M. Bruel lui défend d'accepter l'argent qu'il n'est pas sûr de rendre. Il reste un dernier moyen de salut, c'est que Mlle Andrée Bruel épouse M. Baudry, qui a vingt-cinq ans de plus qu'elle. Andrée va noblement au-devant de cette résolution, rendue facile par l'amour sincère et l'exquise bonté de M. Baudry. Ce n'en est pas moins un sacrifice, car Andrée aime en secret un jeune médecin, nommé Olivier, qui a été élevé par M. Baudry et que celui-ci considère comme son fils adoptif.

Jusque-là, je le répète, la pièce ne se distingue de beaucoup d'autres que par la valeur artistique d'une forme vraiment exquise; car tous les éléments en sont connus au théâtre, y compris la rivalité du père et du fils.

Mais qu'est-ce que ce père et qu'est-ce que ce fils? Tel est le problème dont l'explication a été reculée par M. Auguste Vacquerie jusqu'au milieu du troisième acte, bien que le fait qu'elle révèle ait été, paraît-il, le point de départ de sa composition dramatique. Olivier n'est pas le fils naturel de Jean Baudry, comme le supposaient d'indulgentes médisances; c'est un enfant trouvé, et de la plus misérable condition, car Jean Baudry l'a saisi, un soir, sur le pavé de Paris, au moment où le petit misérable plongeait la main dans sa poche pour lui dérober son portefeuille...

Que faire? livrer cet enfant à la justice ou l'abandonner aux suites inévitables du désordre et du crime?

L'honnête Jean Baudry se sentit pris de pitié et se dit que c'était un devoir que le hasard mettait sur son passage : « J'ai toujours pensé », dit-il, « qu'un homme « n'est quitte envers Dieu qu'après avoir fait pour un « autre ce que Dieu avait fait pour lui ; Dieu m'a donné « le bien-être et l'éducation, je les ai rendus à Olivier. » Telle est la confidence faite par Jean Baudry à M^{lle} Andrée Bruel à la veille de leur mariage, et cette confidence l'amène à reconnaître que le bien qu'on a fait ne porte pas toujours bonheur, car il aperçoit clairement qu'Andrée aime Olivier autant qu'elle en est aimée.

A ce moment on prévoit et l'on comprendrait à la rigueur que Jean Baudry, l'homme de tous les dévoûments, renonçât au bonheur dont la seule approche illuminait sa vie, pour ne pas faire deux malheureux. Mais Olivier, oubliant tout ce qu'il doit à Jean Baudry, non seulement le pain du corps, mais surtout le pain de l'âme, la rédemption, l'indépendance et l'honneur, ose pénétrer de nuit chez Andrée, Dieu sait dans quel dessein. C'est Jean Baudry qui l'arrête sur le seuil de la chambre ; une scène violente éclate entre les deux hommes ; Olivier, accablé par le sentiment de son infamie, s'humilie devant Baudry et le supplie de dicter lui-même son arrêt.

Le repentir d'Olivier touche encore une fois l'âme indéfiniment miséricordieuse de Jean Baudry. Il rassemble la famille et Andrée elle-même ; il leur expose sans réticence toute la situation ; après que chacun est convaincu que deux hommes, qui ont été l'un pour l'autre ce qu'étaient Jean Baudry et Olivier et qui sont devenus ce qu'ils sont, ne peuvent plus vivre ni sous le même toit, ni dans la même ville, ni dans le même pays, Jean Baudry décide que c'est à lui de partir. Mais Olivier refuse, alors Jean Baudry s'écrie : « Partons ! » et, sur un cri d'Andrée, il ajoute : « Je le ramènerai ! »

Il n'est pas un esprit réfléchi et sincère qui ne comprenne, à l'exposé d'une pareille donnée et d'un pareil dénoûment, les perplexités du spectateur, sa surprise, je dirais presque son effarement en voyant s'ouvrir des perspectives si peu prévues. Un homme profondément épris se sacrifiant pour un sujet indigne, pour un échappé de colonie pénitentiaire qui souffre de la conscience qu'on lui a imposée comme le cheval souffre du caveçon qui comprime ses naseaux !

On dira tout ce qu'on voudra d'une pareille conception, excepté qu'elle sorte d'un esprit vulgaire et d'une âme fermée aux suggestions de la divine charité.

Les objections de l'ordre pratique se pressent assez nombreuses et ne manquent pas de valeur. On peut craindre, par exemple, qu'Olivier, avec la détestable impulsion de rechute qui bouillonne dans son sang de *convict*, ne soit pas précisément le mari qu'on souhaiterait pour la touchante et vertueuse Andrée, ni un gendre bien rassurant pour l'honnête M. Bruel.

Mais la raison, ou si vous voulez le raisonnement, ne reprennent leur empire qu'à la fin de la pièce, qui est si largement conduite et d'un intérêt si pressant qu'elle laisse à peine le temps de respirer. Cet effet de haute pression est dû en grande partie au procédé littéraire de M. Auguste Vacquerie, qui a écrit son *Jean Baudry* avec une étonnante sobriété de forme. Peu de phrases ; beaucoup de choses simples, simplement dites, sur lesquelles se détachent d'un dessin net beaucoup de choses exquises. C'est le tempérament particulier et comme la marque personnelle de M. Vacquerie d'employer des formules d'autant moins pompeuses que les idées exprimées sont les plus singulières, et de donner, même à la bizarrerie, un tour aisé et naturel qui en avive singulièrement le charme pour les gourmets.

Sous les réserves que j'ai indiquées, il faut reconnaître que *Jean Baudry* est une œuvre hors ligne, née dans les régions élevées de la pensée et appartenant par l'exécution à un art supérieur.

Le succès de M. Auguste Vacquerie a été considérable, et cette reprise dépassera sans doute de beaucoup les quarante-huit représentations que la pièce obtint d'origine. Elle fut créée par MM. Regnier, Delaunay, Coquelin et Mme Favart; elle est jouée maintenant par MM. Got, Worms, Thiron et Mlle Bartet, M. Barré et Mlle Jouassain conservant les deux rôles qu'ils établirent il y a dix-sept ans. Je me garderai bien d'établir une comparaison inutile entre l'interprétation d'alors et celle d'aujourd'hui; je me borne à dire bien haut qu'elles sont égales. Heureuse la Comédie-Française de pouvoir se renouveler ainsi!

Dire que M. Got joue le personnage de Jean Baudry avec l'art consommé que nous lui connaissons, ce ne serait pas assez; l'excellent doyen de la Comédie-Française a trouvé, pour rendre ce superbe rôle, des élans de jeunesse et une tendresse de cœur qui ont excité autant d'émotion que d'admiration.

Le triste et dur personnage d'Olivier, avec ses brusqueries, ses rages, ses amertumes, ses retours irrésistibles et presque sataniques vers le mal, a trouvé dans M. Worms un interprète de premier ordre, qui a dignement secondé M. Got.

Le rôle d'Andrée paraît écrit tout exprès pour Mlle Bartet, qui l'a joué avec la grâce la plus exquise et l'émotion la plus délicate; son succès est allé grandissant d'acte en date.

M. Barré a toutes les rondeurs et toute l'autorité qui conviennent au bonhomme Bruel, comme Mlle Jouassain le ton aigre qui caractérise la vieille fille acariâtre et criarde; enfin, M. Thiron prête l'appui de sa verve

si fine et si mordante au rôle épisodique de Gagneux, créé par M. Coquelin.

Belle, très belle soirée pour la Comédie-Française.

DCCCI

Palais-Royal. 6 décembre 1880.

DIVORÇONS

Comédie en trois actes,
par MM. Victorien Sardou et Émile de Najac.

Qu'on ne s'attende pas à un prêche. La comédie de MM. Victorien Sardou et Émile de Najac est bien ce qu'on peut imaginer de plus vivant, de plus agissant et de plus amusant.

Le décor des deux premiers actes nous introduit dans la demeure élégante et luxueuse de M. et M^{me} des Prunelles, l'un des plus riches ménages de Reims en Champagne. Mariés depuis deux ans, les époux des Prunelles sont entièrement désunis. Que s'est-il passé entre eux ? Rien ou presque rien, et c'est ce dont se plaint Cyprienne. Henri des Prunelles, en se mariant aux approches de la quarantaine, aspirait à la vie régulière et au repos, tandis que la jeune Cyprienne rêvait les passions tumultueuses et les amours enivrantes. Cyprienne est le type de ces jeunes femmes dont l'imagination, plus troublée que pervertie, se nourrit de rêveries romanesques et de théories saugrenues ; elles s'inoculent la substance de toutes les brochures bleues, jaunes et vertes où l'on refait le Code civil ; le « tue-le, tue-la, tue-les » n'a pas de secrets pour elle ; le divorce, après deux années de

mariage, lui paraît la délivrance et le commencement du bonheur, car d'après l'une de ses formules, non moins hardies que ses pensées, elle pose en fait que le mariage, s'il équivaut aux Invalides pour l'homme, n'est pour la femme que l'entrée en campagne.

Le fait est que la riche Cyprienne s'ennuie en province, et que, à force de rêver d'introuvables héros, elle finit par se rabattre sur le premier bellâtre qui se trouve à sa portée. Ce don Juan départemental est un cousin de son mari; il se nomme Adhémar, et comme il remplit l'honorable et modeste emploi de garde général des forêts, il a le privilège de se montrer de temps à autre à Cyprienne paré |d'un bel uniforme vert brodé d'argent, et chaussé de grandes bottes à l'écuyère. Ce galant équipage n'éclipse que trop les modestes vestons et les escarpins de M. des Prunelles.

Des Prunelles, qui est un homme d'esprit, surveille avec une inquiète prudence le manège d'Adhémar; il sait que les choses n'en sont encore qu'au début, et il allègue à son ami et confident Clavignac, comme garanties suffisantes de sa sécurité actuelle, deux observations topiques : la première, c'est que Cyprienne continue à lui faire une mine de dogue; « le jour où elle deviendrait aimable », dit-il, « mon compte serait bon »; la seconde, c'est que Cyprienne prend un intérêt extraordinaire aux travaux de la commission parlementaire pour l'examen de la loi sur le divorce, dont la Chambre est saisie; « elle compte sur le divorce », ajoute des Prunelles, « donc elle lutte encore; autrement elle s'en moquerait bien ! » D'ailleurs, des Prunelles, qui occupe ses loisirs par de jolis travaux manuels, tels que tourner des billes de billard et des ronds de serviettes, remonter les pendules, raccommoder les sonnettes, etc., a imaginé d'ajuster à la porte de la serre, par où s'introduisait subrepticement le bel Adhémar, un délicieux ressort à boudin, qui

fait jouer une sonnerie électrique pareille à celle qu'on entend sur certaines lignes de chemins de fer tout le temps que le train est en gare. A chaque visite d'Adhémar la sonnerie s'agite, le mari paraît et reconduit Adhémar jusqu'à la rue.

Cela ne peut cependant durer ainsi. Il y a péril en la demeure. Adhémar va partir pour Arcachon où il est appelé avec avancement ; mais il fait croire à Cyprienne qu'il refuse pour demeurer auprès d'elle ; le drôle a l'intention formelle de « brûler les étapes » comme il dit, et de partir ensuite de Reims comme autrefois Bacchus de Naxos, ingrat et triomphant. L'état d'esprit où se trouve Cyprienne inspire une ruse à ce bel Adhémar ; la loi du divorce étant portée à l'ordre du jour de la Chambre des députés, Adhémar se fait adresser de la préfecture de la Marne, par un ami complaisant qui ne voit là dedans qu'une bonne farce, un télégramme annonçant le vote de la loi du divorce à une forte majorité. Cette bonne nouvelle doit faire tomber les scrupules de Cyprienne, et le fait est que Mme des Prunelles s'apprête à franchir pour la première fois de sa vie le seuil du bel Adhémar, lorsque le mari survient et, devinant que le télégramme est une bourde, prend sur-le-champ la résolution d'en tirer parti pour expulser Adhémar et reconquérir sa femme.

Changeant sur-le-champ de ton et de langage, il écrit à Adhémar le billet le plus aimable et l'invite à accourir pour recevoir une communication urgente.

En attendant, il développe à sa femme étonnée un plan tout à fait imprévu et qui lui montre son mari sous un jour nouveau. « Ma chère petite », lui dit-il en substance, « nous voilà libres l'un et l'autre, et « nous allons nous séparer ; plus de contrainte, plus « de bouderie ; causons comme deux bons amis, comme « deux bons garçons. » A cette ouverture inattendue,

Cyprienne éclate de joie ; du coup, elle saute au col de son mari, et l'embrasse de tout son cœur en lui disant : « Comment ! nous allons nous quitter ! Que tu « es donc gentil ! » Henri des Prunelles profite de la belle humeur qui reparaît chez Cyprienne après une si longue absence pour prendre des renseignements exacts et circonstanciés, avec preuves à l'appui, sur le degré d'intimité auquel Adhémar était parvenu près de sa folle conquête. L'examen plaît à M. des Prunelles ; des imprudences, de la coquetterie, des engagements un peu vifs en paroles, somme toute, rien de grave. « En province, on est si gêné ! » dit naïvement Cyprienne.

Arrive Adhémar. M. des Prunelles lui annonce gravement la prochaine dissolution de son mariage : « Mon bien cher ami », ajoute-t-il, « vous aimez Cy-« prienne ; je renonce à elle, et vous pouvez l'épouser « après l'accomplissement des formalités légales. — « Mes prétentions n'allaient pas jusque-là ! » balbutie le bel Adhémar. — « Mais vous auriez tort de vous « plaindre ! » reprend froidement M. des Prunelles : « une jolie femme et quatre cent mille francs de dot, « pour vous qui n'avez que vos deux mille six cents « francs d'appointements ! Il est vrai que, pour elle, « qui était habituée à dépenser soixante mille francs « par an, vingt-deux mille six cents francs de rente « ce sera presque la gêne ; mais en supprimant les « chevaux et les voitures, vous arriverez ; je vous don-« nerai des conseils. »

Adhémar trouve en effet le parti excellent, tandis que Cyprienne devient songeuse. Sur cette double disposition, le mari se retire, après avoir invité Adhémar à dîner. Le bel Adhémar est si content que son amour, naguère si fougueux, passe maintenant au second plan, le premier étant occupé par sa reconnaissance pour les procédés de M. des Prunelles. Il

proteste même de sa ferme volonté de respecter
Cyprienne tant qu'elle sera la femme de ce galant
homme et n'aura pas régulièrement changé de nom.
— « Très bien, respectez, mon ami ! respectez ! » dit
Cyprienne de plus en plus décontenancée, et comme
Adhémar veut redire quelques banalités amoureuses :
« C'est drôle, » se dit Cyprienne, « depuis que c'est
« permis, cela ne m'amuse plus du tout ! »

Pendant qu'Adhémar, oubliant les beaux yeux de
Cyprienne pour sa dot, s'est éloigné pour aller passer
un habit, M. des Prunelles reparaît ; il est, lui, habillé
de pied en cap, *in full dress*, comme disent les An-
glais : « — Comment ! vous ne dînez pas avec nous ? »
— « Pas du tout ! Vous dînerez en tête à tête avec Ad-
« hémar. — Et vous, où dînez-vous ? — Moi ? au res-
« taurant du Grand-Vatel. — Seul ? — Peut-être avec
« un ami... — Un ami ou une femme ? » Vous voyez
la situation d'ici : Cyprienne fait à son mari une scène
violente de jalousie, et lorsque M. des Prunelles la voit
au point où il se proposait de l'amener : « Veux-tu
« t'assurer que je ne dîne pas avec une femme ? Viens
« dîner avec moi ! — Au restaurant ? en cabinet par-
« ticulier ? Oh que oui ! Et que je vais m'amuser ! —
« Et Adhémar ? — Adhémar ? qu'il aille au diable ! Il
« dînera tout seul. » Là-dessus, on sonne. « Ciel !
« monsieur ! » s'écrie étourdiment Cyprienne. « Mais
« non, que je suis bête ! C'est Adhémar ! » Et saisis-
sant le bras de son mari, elle l'entraîne, en lui disant :
« Vite ! vite ! il va nous pincer. » Et la femme de
chambre ajoute ce mot énorme en voyant sortir M. et
M^{me} des Prunelles qui s'enfuient comme des amou-
reux : « Tiens ! ils sont ensemble ! » On juge de la stu-
péfaction d'Adhémar en apprenant que madame est
sortie, et comme la femme de chambre a carte blan-
che de sa maîtresse pour inventer une défaite, elle
dit à Adhémar : « Madame vient de courir chez sa

« tante, qui est malade. » — « Déjà ! » s'écrie Adhémar désespéré.

Après ces deux premiers actes, dont je ne saurais rendre par une sèche analyse l'originalité, le mouvement et l'esprit, un succès complet, éblouissant, était acquis à la comédie de MM. Sardou et de Najac.

Le troisième acte, sans avoir la haute valeur des deux premiers, ne dépare pas la pièce, mais il n'appartient plus à la comédie pure et se borne à achever spirituellement l'odyssée des époux des Prunelles et du bel Adhémar par un dénoûment dans le genre habituel du Palais-Royal. L'idée de ce troisième acte n'en est pas moins très ingénieuse et très gaie. Pendant que Henri et Cyprienne dînent au Grand-Vatel en s'amusant comme des irréguliers, le bel Adhémar court d'un bout de Reims à l'autre, par une pluie battante, chez toutes les tantes de Cyprienne ; mouillé, transi, grippé, décoiffé, ridicule, il finit par comprendre qu'on s'est moqué de lui ; alors il requiert le commissaire de police de constater le flagrant délit de sa prétendue future femme avec son époux légitime. C'est sur cette outrance que la pièce finit au milieu des éclats de rire, et le nom des auteurs est couvert d'applaudissements unanimes, sincères, mérités.

Je ne chercherai pas querelle à MM. Victorien Sardou et Émile de Najac de quelques mots un peu trop pimentés sur lesquels leur bon goût naturel passera spontanément l'estompe ; mais je traduis le sentiment général, en affirmant que depuis longtemps on n'a joué sur aucun théâtre de Paris un ouvrage aussi original, aussi habilement fait, aussi pétillant d'esprit et de saillies que cette pièce sans prétention et qui appartient cependant, ne fût-ce que par son étourdissant second acte, à la meilleure comédie moderne. Que de jolis traits saisis sur le vif, que de mots empreints du meilleur comique, celui qui coule de source,

comme par exemple cette réplique d'Henri à Cyprienne qui dit du mal de la prétendue maîtresse de son mari : « Ah ! ce n'est pas de bon goût, ce que tu dis là ; moi, « je ne t'ai pas éreinté ton Adhémar ! »

L'écueil possible d'une pièce si réussie et si charmante, c'était, n'ayant à exposer en réalité que les diverses péripéties d'une scène unique à deux personnages, de ne pas rencontrer une interprétation capable d'en soutenir et d'en surmonter la difficulté. Mais M. Daubray et Mme Chaumont se sont tirés, comme en se jouant, d'une tâche écrasante. M. Daubray a rendu le personnage si doucement railleur et si spirituellement raisonnable de M. Henri des Prunelles en comédien plein de finesse, de mesure et d'autorité. C'est évidemment et sans contestation possible le plus grand et le meilleur succès qu'il ait rencontré jusqu'ici dans sa carrière d'artiste.

Quant à Mme Céline Chaumont, elle apporte dans le rôle de Cyprienne la plus amusante fantaisie, guidée par un art exquis ; je lui reprocherais bien encore quelques afféteries et surtout quelques éclats de rire aigu dont elle aurait tort d'abuser ; mais ce qu'il faut reconnaître avant tout, c'est un réel progrès dans la manière de Mme Chaumont, qui est devenue plus large en même temps que plus vive, et qui lui a permis de conduire jusqu'au bout, sans un instant de défaillance, le long, le difficile, le délicieux rôle de Cyprienne.

M. Raymond est assez amusant sous les traits du bel Adhémar. Rien à dire de quelques petits rôles de femmes, excepté ceci : que des dames qui se laisseraient voir dans les rues de Reims costumées comme Mme Charvet risqueraient de ne pas se soustraire vivantes à la furieuse curiosité des Rémois.

DCCCII

Variétés. 8 décembre 1880.

RATAPLAN

Revue en trois actes et dix tableaux,
par MM. Leterrier, Vanloo et Arnold Mortier.

La revue des Variétés commence d'une manière bien amusante. L'ouverture, à peine attaquée par l'orchestre, s'interrompt, et le spectateur, qui croyait avoir entrevu le geste élégant de M. Boullard, reconnaît M. Lassouche. Un maître étranger réclame le droit de conduire lui-même son œuvre. On lui accorde sans hésiter ce qu'on refuserait nettement à un Français; le maître étranger, c'est M. Léonce, lequel, grimé de manière à rappeler Richard Wagner, conduit au pupitre la marche triomphale des trompettes dans l'*Aïda* de Verdi. A la fin du morceau, M. Léonce reçoit sur la tête un nombre infini de couronnes en papier doré, et, en son honneur, un amusant sosie de M. Édouard Philippe tire un feu d'artifice microscopique sur la boîte du souffleur.

Le premier tableau nous montre les anciens tambours, supprimés par le général Farre, se réunissant dans une cave sous la direction de leur major, Jean Tapin, pour cultiver leur instrument et conserver la tradition de ces batteries légendaires, la diane, le rappel, le salut, la retraite, la charge, qui égayaient le soldat dans les travaux de la paix et l'exaltaient en le conduisant à la victoire. L'effet de ce petit tableau militaire a été très grand et laisse présager quelles acclamations salueraient dans les rues le tambour na-

tional le jour où il serait rendu à l'armée par un chef digne d'elle.

La Revue, celle de MM. Leterrier, Vanloo et Mortier, pénètre dans la crypte mystérieuse des tambours, et choisit Jean Tapin pour compère. Nous assistons successivement à l'interdiction de la circulation dans Paris par l'établissement des tramways, à l'anarchie horaire déterminée par la multiplication des horloges; aux querelles électorales des femmes qui votent; aux déceptions des voyageurs conduits au pas par les voitures-annonces, etc., etc. Jean Tapin, un peu las, désire respirer un instant l'air de la campagne; d'un coup de sa baguette la Revue le transporte à Saint-Germain, c'est-à-dire en plein dépotoir municipal, et chacun se sauve en se bouchant le nez.

Le second acte s'ouvre par un tableau qui forme un épisode à part. La scène se passe dans le plus élégant des cabinets particuliers d'un restaurant à la mode. Le garçon de ce cabinet, nommé Jules, ayant eu l'honneur de servir un matin M. Victorien Sardou qui déjeunait modestement d'une côtelette, mais qui la mangeait avec un talent hors ligne, a reçu du spirituel académicien un billet d'entrée pour assister à la séance où l'on couronnait les lauréats de M. de Monthyon. Depuis ce jour, Jules a compris la supériorité de la vertu sur son contraire; il n'y a pas de sphère si humble dans laquelle ne se puisse exercer un sacerdoce. Aussi Jules ne cherche-t-il plus qu'à décourager les clients, et, pour faire honneur à M. Sardou, il invente une prétendue descente de police qui oblige M^{me} Théo à s'enfuir au moment où elle allait tomber dans les bras de M. Lassouche, tandis que M. Lassouche se sauve déguisé en marmiton. « Jules! » se dit M. Dupuis, « tu as fait ton devoir! »

Le salon de 1880, avec son éclairage électrique jaune, vert et rose, les Panoramas de Paris, de Bruxelles, de

Londres, etc., encadrent l'intérieur du bureau d'un journal pornographique, pour lequel les auteurs ont trouvé un épisode saisissant. Le journal immonde *la Feuille de Vigne* est en quête d'un huitième gérant, les sept premiers pourrissant sur la paille des cachots. Un candidat se présente; ses références sont de premier ordre : enfant, il a été détenu à la Roquette; jeune homme, il a connu Mazas et Poissy; filou, escroc, voleur, il a commis tous les méfaits et il est prêt à recommencer; on lui présente à signer la feuille pornographique; il la déchire en disant : « Ah! non, « pas ça! j'aime mieux voler! » Un chiffonnier passe et pique silencieusement du bout de son crochet les débris du journal lacéré par le repris de justice. Ainsi finit la feuille infâme.

L'acte se termine par un tableau fort animé et fort brillant, qui met à la scène le numéro illustré que publia *le Figaro* la veille de la fête du 14 juillet. Tous les drapeaux et les pavillons de la France y figurent portés par des acteurs et des actrices habillés de costumes assortis à l'époque et à la catégorie de l'étendard. Il est regrettable que cette apparition rapide ne soit que pour les yeux; elle eût produit beaucoup plus d'effet si elle eût été appuyée et expliquée par des couplets.

Le dernier acte est consacré aux théâtres, c'est-à-dire aux pièces nouvelles et aux imitations d'acteurs. Les parodies les plus réussies sont celles de Michel Strogoff et de la Mouche d'Or.

Quant aux imitations, elles ont valu beaucoup de succès à Mlle Estelle Lavigne, qui reproduit très finement les types si différents de Mme Théo et de Mme Chaumont, et à M. Fusier, surprenant dans ses imitations, disons plus exactement dans ses reproductions de MM. Coquelin cadet, Baron, Geoffroy, Lhéritier, Pellerin et Hyacinthe.

Un épisode presque touchant dans ce défilé des théâtres, c'est le déménagement des Funambules : une pauvre charrette portant Colombine, traînée par Pierrot et Arlequin et poussée par Cassandre. Que vont-ils devenir! s'écrie le compère. Le refrain de *la Grâce de Dieu*, joué par l'orchestre, répond à cette question. C'est M. Paul Legrand, un peu vieilli, un peu engraissé, mais toujours excellent mime qui figure Pierrot.

On a beaucoup applaudi la petite Loyal dans ses exercices de danse et de voltige sur un fil de fer.

Les principaux rôles de la Revue sont excellemment tenus; M. Dupuis joue le rôle du garçon de cabinet converti à la vertu académique, avec la finesse comique qui ne l'abandonne jamais; M. Christian est le roi des compères; les calembours jaillissent de sa bouche avec une inépuisable profusion. MM. Léonce, Baron, Lassouche, Fusier, Daniel Bac, Lanjallay, Germain, se partagent les autres rôles d'hommes.

Mme Théo est charmante dans les deux personnages de Léontine, la femme-députée, et de Séraphita, l'héroïne du cabinet particulier. Mlle Alice Lavigne prêtée par le Palais-Royal, reproduit avec une exactitude des plus curieuses une inepte chanson de café-concert intitulée *Pst! pst!* Citons encore Mmes Berthe Legrand, Baumaine et Rose Mignon, qui complètent un ensemble très varié et très brillant.

DCCCIII

Ambigu. 9 décembre 1880.

Reprise de ROSE MICHEL

Drame en cinq actes, par M. Ernest Blum.

Le drame de M. Ernest Blum est en passe de prendre à l'Ambigu l'emploi de pièce de résistance, si longtemps réservé au *Courrier de Lyon*.

C'est le 25 janvier 1875, si je ne me trompe, que *Rose Michel* fit sa première apparition devant le public, et nous assistons ce soir à une deuxième reprise, qui vient d'obtenir un large regain de succès.

Rose Michel, que je n'ai plus à raconter ici, repose sur une donnée profondément dramatique : un assassinat a été commis ; une femme en a été l'unique témoin ; cette femme s'appelle Rose Michel et l'assassin est son mari. On arrête un innocent ; Rose Michel voudrait le sauver, mais, en parlant, elle ferait tomber la tête de son mari, et mourir de douleur une fille qu'elle adore. Il est difficile d'imaginer un sujet plus fécond en péripéties émouvantes, que M. Ernest Blum a su développer avec une habileté remarquable.

En écrivant un drame solidement charpenté et rempli d'un intérêt poignant, M. Émile Blum a eu le double mérite de créer pour Mme Anaïs Fargueil un rôle magnifique qui lui permet de déployer ses admirables qualités. Mme Fargueil, dont le talent n'a rien perdu de son éclat, a retrouvé ce soir l'immense succès qui accueillit *Rose Michel* dès son origine. Il faudrait tout citer si l'on voulait énumérer les scènes où Mme Fargueil a été acclamée. Bornons-nous à

signaler la situation du second acte, alors que Rose Michel, qui vient d'assister au crime, saisit son mari au collet, et crie au misérable avec un accent inoubliable : « Assassin ! assassin ! » ; puis la belle scène du quatrième acte qui ne déparerait aucune œuvre d'ordre supérieur. Rose Michel cédant à la voix de sa conscience, a promis de sauver l'innocent en nommant le coupable ; elle essaie de faire comprendre à sa fille qu'il faudra renoncer à celui qu'elle aime ; mais la fille s'y refuse et déclare qu'elle mourra. Entre le supplice de l'innocent et la mort de sa propre fille, que fera Rose Michel ? Telle est la situation dont Mme Anaïs Fargueil fait palpiter les déchirantes péripéties, avec une sincérité et une émotion qui ont arraché les pleurs de tous les yeux, y compris ceux de Mme Anaïs Fargueil, qui a failli s'évanouir au milieu de l'ovation qui lui était faite.

M. Gaspari montre de la tenue et de la dignité dans le rôle de M. de Parlieu, l'intègre magistrat chargé d'instruire cette cause célèbre ; et M. Courtès est très amusant dans le bout de rôle d'un garçon d'auberge.

Le rôle de l'assassin Pierre Michel fut créé par M. Charly avec une énergie farouche du plus sinistre effet. Le malheureux Charly, mort récemment dans les circonstances les plus tristes, est remplacé par un débutant, M. Mortimer, qui s'en est tiré avec adresse, mais sans beaucoup d'originalité.

DCCCIV

Théatre des Nations. 11 décembre 1880.

GARIBALDI

Drame en cinq actes et huit tableaux, par M. Bordone.

L'ouvrage, la pièce, le machin, offert ce soir au public par le théâtre des Nations, est d'une composition si particulière que je n'en saurais donner une idée même approximative.

C'est quelque chose de long, d'ennuyeux, qui, contrairement aux lois primordiales de la physique, a de l'étendue sans aucune figure et du poids sans aucune substance. Un vieux monsieur à barbe longue et à chemise rouge prend des places fortes à la baïonnette, désarme ses ennemis par la seule puissance de son regard et renverse les tyrans rien qu'en leur envoyant sa prose dans la figure.

Cette prose n'est pas la première venue, convenons-en; la fameuse vache espagnole, à qui l'on attribue proverbialement la palme de la cacographie, est singulièrement distancée par la vache garibaldienne. Qu'on me pardonne l'introduction de ces bêtes à cornes dans mon discours; c'est un souvenir pastoral du petit agneau du premier acte, qui a perdu sa mère, et que Garibaldi essaye de nourrir de son lait; comme aussi du lapin dont il est question dans le tableau de la prise de Palerme et qui a obtenu un si vif succès de gaieté.

A travers les orages de cette soirée sans précédent, la voix des acteurs s'est trouvée couverte pendant des actes entiers sans qu'on en pût saisir un mot. Ce que

j'en ai entendu m'a fait regretter le reste ; un sort fatal voulait que ce fût toujours le héros qui déterminât des accès de fou rire. Comment tenir son sérieux lorsque Garibaldi, parlant d'un jeune volontaire de seize ans, s'écrie avec emphase : « Cet enfant deviendra un homme ! » Or, le jeune volontaire est une femme. Il y a aussi un haut dignitaire napolitain à qui sa femme fait une scène de jalousie (si je ne me trompe) à propos d'une jeune fille à laquelle il paraît s'intéresser : « Cette jeune fille, » répond le dignitaire, « est une affaire politique. »

Laissons ces platitudes et venons au fait.

Cette soirée a été scandaleuse. Dès le lever du rideau, une tourbe ignoble, qui occupait la galerie supérieure, a manifesté l'intention d'étouffer violemment l'opinion du public. Si quelque spectateur riait ou se fâchait, on l'interpellait en l'affublant au hasard du nom d'un journal ou d'un journaliste connus. Des voyous, recrutés on ne sait dans quels bouges, criaient : « A bas les journalistes ! à la porte les journalistes ! » et ne s'en sont pas tenus là.

Ils ont dirigé d'une main exercée, sur les fauteuils d'orchestre, des projectiles variés, d'abord de simples pelures d'oranges et des flèches de papier, puis des oranges et des pommes entières ; enfin des corps durs, tels que des morceaux de briques et des clous de fer à biseau tranchant ; je ne veux pas parler d'un objet moins dangereux, mais plus dégoûtant, qui est venu tomber entre les deux premiers rangs de fauteuils de droite, aux pieds de plusieurs de mes confrères.

A ce moment, la police est intervenue, et je n'insiste pas, puisque, sur les instructions directes de M. le préfet de police, M. Fouqueteau, commissaire de service, a fait évacuer la galerie supérieure par une escouade de gardiens de la paix.

A qui remonte la responsabilité de ces scènes

odieuses, contre lesquelles nos confrères des journaux républicains se sont révoltés avec une spontanéité et une énergie qui les honorent?

M. Ballande et son aimable secrétaire général, M. Albin Valabrègue, protestent avec indignation contre tout soupçon de complicité dans de pareils actes. Nous ne pouvons que les en croire sur parole.

Cependant, il reste avéré que les injures, dont nous ne faisons que rire, et les voies de fait, que nous déplorons, car il y a eu cinq ou six personnes et même des dames douloureusement contusionnées, ont été commises par des individus placés sous les ordres du chef de claque. C'est sur ce point que M. Ballande devra faire porter l'enquête qu'il doit au public comme à la presse.

Une responsabilité que le directeur du théâtre des Nations ne pourra pas décliner, c'est d'avoir reçu et joué une pièce, qui, dénuée de toute valeur littéraire ou dramatique, est la glorification d'un homme connu par sa haine pour la France, et qui, en paraissant la servir une fois dans sa vie, contribua au démantèlement de notre territoire. On peut oublier le guet-apens de la villa Pamphili au début du siège de Rome et même l'affaire de Mentana, à l'issue de laquelle le héros prit la fuite en train spécial; il combattait alors les Français sur le sol italien. Mais l'abandon de Dijon, livré aux Allemands par l'impéritie ou la trahison de Garibaldi, est un de ces souvenirs qui ne s'effacent pas du cœur d'un peuple. C'est à quoi M. Ballande aurait dû penser avant de célébrer les hauts faits du commandant des Mille, et de faire chanter, ô honte! l'hymne garibaldien sur une scène française.

DCCCV

Opéra. 13 décembre 1880.

Début de M. Jourdain dans L'AFRICAINE.

Le rôle de Vasco de Gama fut créé par M. Naudin, un ténor à la voix blanche, haute et longue comme sa propre stature, et qui avait réussi aux Italiens dans quelques rôles de Mario.

Je ne sais plus si Meyerbeer, de son vivant, avait désigné M. Naudin, ou si le choix du ténor appartint à la seule initiative de M. Fétis; mais ce choix se justifiait, non seulement par les qualités d'artiste et de chanteur de M. Naudin, mais aussi par une appréciation très exacte du caractère musical donné par le compositeur au rôle de Vasco de Gama. Il n'est pas difficile de reconnaître que certaines parties de ce rôle, je dirais même les meilleures parties, en sont écrites dans le style italien, par exemple le duo « Combien tu m'es chère ! » et le *cantabile* « O ma Selika ! » M. Naudin s'en tira par la grâce plus que par la force, et le caractère de Vasco demeura l'apanage des ténors de demi-caractère.

C'est à cette catégorie d'exécutants qu'appartient M. Jourdain, le débutant de ce soir, un homme jeune encore, bien tourné, élégant, point maladroit, quoique dénué d'expérience; il a chanté les quatre actes auxquels Meyerbeer a borné le rôle du ténor avec une sûreté suffisante et presque sans accrocs.

La voix de M. Jourdain a du brillant sans beaucoup de fraîcheur. Il escalade aisément la quarte supérieure de la voix de ténor *fa sol la si*, mais lorsqu'il est posé sur la plus haute branche, il n'en redescend pas

comme il y est monté : je veux dire qu'après avoir attaqué avec franchise et netteté une note élevée, il ne retrouve pas toujours l'intonation juste du reste de la phrase.

Me demanderait-on un jugement définitif? je me récuserais. Il serait aussi peu sensé de décourager M. Jourdain que de le surfaire. Il m'a semblé qu'il plaisait à beaucoup de spectateurs sans les contenter; et, comme ce n'est qu'un premier début, nous constatons l'aplomb musical et les qualités acquises de M. Jourdain, que nous apprécierons mieux peut-être dans d'autres rôles du répertoire, hélas! si borné de l'Opéra. Plusieurs de mes confrères pensent comme moi que M. Jourdain chanterait agréablement *Lucie;* mais il n'y a plus de *Lucie* à l'Opéra. Conseillons donc à M. Jourdain de se faire entendre prochainement dans Fernand de *la Favorite*, qui le servira mieux que le glacial géographe choisi par M. Scribe pour désoler son ardente *Africaine*.

DCCCVI

Folies-Dramatiques. 15 décembre 1880.

LA MÈRE DES COMPAGNONS

Opéra-comique en trois actes et quatre tableaux,
par MM. Chivot et Duru, musique de M. Hervé.

Malgré le titre d'opéra-comique attribué par l'affiche à *la Mère des Compagnons*, la pièce de MM. Chivot et Duru est encore une opérette; mais cette opérette offre une physionomie particulière qui se rapproche beaucoup de l'ancien genre des Folies-Dramatiques,

genre un peu oublié, qui s'appelait le drame-vaudeville.

La Mère des compagnons charpentiers, dans la bonne ville de Saint-Germain-en-Laye, est une charmante jeune fille de dix-sept ans, nommée Francine Thibaut; elle a hérité de sa propre mère cette sorte de royauté bienveillante attribuée par les règles du compagnonnage à la femme qui nourrit, loge, aide et assiste les compagnons charpentiers. L'un d'eux, un excellent ouvrier, un beau garçon, appelé Marcel Dubuisson, est amoureux de Francine et voudrait en faire sa femme; mais la petite aime ailleurs. Elle a sauvé des poursuites de la police royale (la scène se passe en 1820) le jeune vicomte Gaston de Champrosé, affilié aux *carbonari*. On découvre le vicomte caché dans la chambre de Francine, qui serait déshonorée, si Gaston ne lui offrait généreusement sa fortune et sa main.

Voilà donc Francine et sa tante Mme Plantureux, ancienne écaillère aux Halles, transportées dans la noble famille du vicomte, où elles reçoivent un accueil assez froid. Le mariage se conclurait cependant s'il n'était traversé par les machinations d'un comédien de province, nommé Saint-Clair, qui n'est autre que le frère de Marcel Dubuisson. Ce cabotin, pour assurer le bonheur de son frère cadet en lui rendant celle qu'il aime, n'a pas craint d'entrer au service de la police secrète, à laquelle il a promis de livrer le vicomte de Champrosé. Au moment où Saint-Clair, déguisé en vieux général, est sur le point d'arriver à ses fins, on le désigne comme un espion à Marcel Dubuisson; ce brave garçon, qui pousse le dévoûment jusqu'à protéger le futur mari de Francine, arrache la perruque du faux général; c'est son frère qu'il reconnaît dans l'agent de police qu'on lui avait signalé. Le pauvre Saint-Clair, humilié, demande pardon au frère ingrat qu'il avait voulu servir.

Ici l'opérette tourne au noir, et rappelle, comme

je l'écrivais tout à l'heure, les drames-vaudevilles de MM. Cogniard frères, où le comique se trempait et se détrempait de larmes vertueuses.

Francine, déguisée en homme, se fait arrêter sous le nom du vicomte de Champrosé par un capitaine de voltigeurs. Mais la nature volage des vicomtes rend inutile le dévoûment de la petite Mère. Gaston, au lieu de s'enfuir en Angleterre, s'est allé cacher, au plus près, dans l'alcôve d'une belle comtesse de ses amies.

En apprenant cette trahison qui est un signe de race, Francine comprend que les Mères du compagnonnage, nièces d'écaillères, ne sont pas faites pour s'allier aux familles vicomtales. Rompant avec les perfidies aristocratiques, elle épouse le charpentier Marcel Dubuisson, qui a des bras solides, et qui s'en servira tantôt pour caresser sa femme, tantôt pour la battre comme plâtre aux jours de fête. La noce de Francine se célèbre aux Vendanges de Bourgogne, au milieu d'un peuple de débardeurs, groupé avec Francine elle-même sur le char du Bœuf gras.

Si M. Hervé n'avait écrit sur cette donnée que de la musique de carnaval, il serait resté dans son droit ; mais il n'en a pas abusé. Les vingt-cinq numéros de cette partition ont été improvisés avec une facilité toujours égale à elle-même, sans nul souci d'éviter les réminiscences ; mais l'accent n'en est pas aussi vulgaire qu'on serait porté à le craindre.

Je me borne à signaler un petit nombre de morceaux, les mieux venus et les plus applaudis.

Au premier acte, la chanson du Rossignol, dont les vocalises sont ingénieuses ; la chanson du Loup, et les couplets de la Mère des Compagnons, d'une coupe assez originale ; au second acte, le plus amusant des trois, la chanson de l'Écaillère, le rondeau de la leçon de musique et de danse, le madrigal militaire du prétendu général Charançon, et surtout le duetto de

M^me Simon-Girard et de M. Lepers *Quand sur notre machine ronde*, qui a de la grâce et de l'élégance.

Au troisième acte, je n'ai à signaler que la plaisanterie réussie du duo franco-belge entre M^me Plantureux, déguisée en marchande à la toilette, et Saint-Clair, déguisé en trottin.

La Mère des Compagnons est agréablement jouée et chantée par M^me Simon-Girard, à qui l'on a redemandé presque tous ses morceaux; par M. Max Simon, à qui je ne conseille pas de renouveler souvent cette excursion dans l'emploi des jeunes seigneurs; par M^me d'Harville, qui a de la verve, de la franchise, et même de la voix, et qui a dû chanter trois fois de suite la chanson de l'Écaillère; M. Lepers est un charpentier qui possède aujourd'hui plus de biceps que de voix, et M. Luco est amusant sous les traits d'un compagnon, le plus joyeux des maris abusés.

C'est M. Speck qui représente avec infiniment de tenue et de gravité le capitaine de voltigeurs chargé d'arrêter le vicomte Gaston. Jusqu'ici je n'avais jamais vu M. Speck que dans les rôles de sergents; je le félicite de cet avancement mérité.

DCCCVII

Château-d'Eau. 16 décembre 1880.

L'OUVRIER DU FAUBOURG ANTOINE

Drame en cinq actes et six tableaux, par M. Henri Curat.

Le titre du drame de M. Henri Curat semble annoncer une étude sur les ouvriers du faubourg Saint-Antoine, leurs besoins, leurs souffrances et leurs

mœurs. Mais c'est une fausse étiquette. Les personnages de la pièce exercent tous, il est vrai, l'honorable profession de chaisiers, mais ils pourraient être ébénistes, tourneurs en cuivre, monteurs en bronze, zingueurs, bottiers ou ministres de la République, sans que l'action principale s'en trouvât modifiée.

Il ne s'agit pas de cinquante centimes, comme dans *les Saltimbanques*, mais de cinq mille francs, dérobés à la cachette d'un premier chaisier, très économe, appelé le père Michot.

Qui a fait le coup? un réactionnaire, un gommeux, un « poisseux », comme on dit dans la pièce; ledit poisseux, nommé Chavignac, surpris dans sa petite opération par un second chaisier nommé Antoine Fournel, lui a donné deux mille francs pour acheter son silence.

Or, les conséquences de ce vol, qui ne s'explique guère de la part d'un homme si bien mis, sont affreuses.

Les soupçons tombent sur un troisième chaisier, l'honneur de la corporation des chaises. L'honnête Jacques Bernard va se justifier d'un seul mot? Eh bien! pas du tout. On accuse Jacques Bernard parce qu'il donne cinq mille francs en dot à sa fille Eugénie, promise à un quatrième chaisier, Henri Fournel, fils du second chaisier. D'où vient cette dot? Voilà ce que Jacques Bernard ne veut pas dire, et le secret de Jacques Bernard, qui forme le nœud de la pièce, en est justement la partie saisissante, intéressante et neuve.

Un jour, il y a dix-huit ans de cela, une femme se jetait à la Seine; le chaisier Jacques Bernard s'y jetait après elle et la sauvait. La suicidée était une jeune ouvrière, séduite, abandonnée, et qui se sentait à la veille de devenir mère. Jacques Bernard l'aima, l'épousa et reconnut l'enfant, qui est maintenant une belle fille nommée Eugénie, comme sa mère, morte peu de jours après son mariage avec Bernard.

Le vol par lequel commence le drame a été commis le jour anniversaire de la mort de M^me Bernard. Le deuxième tableau nous transporte au cimetière. La tombe des trépassés n'est pas, d'ordinaire, matière à spectacle, à moins que le dramaturge ne se nomme Shakespeare. Le premier sentiment a été la répulsion ; je suis devenu plus indulgent en écoutant la scène, vraiment hardie et vraiment dramatique qui se passe auprès de la tombe d'Eugénie Bernard. Jacques vient apporter une couronne sur la tombe de celle qu'il n'a cessé de chérir ; il y trouve un inconnu tout en larmes. Les deux hommes se mesurent du regard, se devinent et se reconnaissent sans s'être jamais vus : l'amant, cause de tout le mal, le mari, qui a tout réparé.

Jacques Bernard ne se croit pas en droit de refuser pour celle qui le croit toujours son père une modeste dot qui lui permettra d'épouser celui qu'elle aime. Mais en présence de l'accusation inattendue qui pèse sur lui, quelle explication donner, à moins de révéler la honte de la mère morte et de la fille vivante ?

Telle est la situation capitale, qui, développée avec une sorte d'habileté naturelle, rare chez un débutant, a fait couler des ruisseaux de larmes.

A la fin, la vérité est reconnue ; l'honneur de Jacques Bernard sort immaculé de la rude épreuve qu'il a subie ; Chavignac se fait tuer en essayant de commettre un second vol, et Eugénie Bernard épouse Henri Fournel.

Quant à M. Meyran, le véritable père d'Eugénie, il n'essaye pas d'arracher celle-ci à l'affection de Jacques Bernard, et il se contente, comme d'une grâce, d'être autorisé à embrasser sa fille. Je n'indique cette situation que pour constater qu'elle est empruntée textuellement aux *Enfants* de M. Georges Richard, qui l'avait lui-même trouvée dans la *Christiane*, de M. Gondinet.

Somme toute, le nouveau drame du Château-d'Eau

est une pièce honnête, sérieuse, émouvante, qui mérite d'obtenir un durable succès.

Elle est très bien jouée par les sociétaires de la maison, MM. Péricaud, Dalmy, Donval, Meigneux, Laverne, et par une jeune élève du Conservatoire, M^{lle} Aline Guyon, qui montre dans le rôle d'Eugénie les qualités d'une jeune première de drame, chaste, simple et touchante.

DCCCVIII

Nouveautés. 18 décembre 1880.

LES PARFUMS DE PARIS

Revue en trois actes et douze tableaux, par MM. Albert Wolff et Raoul Toché.

Les revues se suivent et se ressemblent. Comment éviter cela ? Les événements de l'année sont les mêmes pour tous et les points de vue ne varient guère. La suppression des tambours dans l'armée, la manie conférencière des femmes, la littérature immonde, les odeurs de Paris, le docteur Tanner, Michel Strogoff, le Gymnase rajeuni, devaient trouver place dans la revue de nos amis MM. Albert Wolff et Toché, au boulevard des Italiens, comme dans la revue de nos amis MM. Leterrier, Vanloo et Arnold Mortier, au boulevard Montmartre.

En constatant une ressemblance générale de plus, celle de l'esprit et du succès, il me reste à indiquer les épisodes qui appartiennent en propre au théâtre des Nouveautés, et qui ont été le plus applaudis. Du côté purement décoratif et pittoresque, il faut citer,

à la fin du premier acte, la mise en scène très réussie et très saisissante du délicieux et populaire tableau de Detaille, *le Régiment qui passe*. Décidément, le tambour fait partie intégrante de nos gloires nationales, et je connais de naïfs imbéciles, parmi lesquels je fais nombre, qui sentent leur paupière se mouiller lorsqu'ils entendent résonner la peau d'âne marquant le pas de nos fantassins.

Au second acte, on a beaucoup remarqué le palais de la Mode, dansé dans le palais du Chic par des groupes d'enfants qui caractérisent chaque époque du costume français ; les modes actuelles, très somptueuses dans leur diversité, sont portées par les dames du corps de ballet ; c'est peut-être la première fois qu'on voit danser au théâtre un ballet moderne en robes longues. M^me Mariquita a réglé le pas du Chic avec infiniment d'intelligence et de goût. On a beaucoup applaudi une danseuse minuscule, la petite Adams, qui n'a peut-être pas six ans. J'ai horreur de ces pauvres petites merveilles, qui se trémoussent sous la lueur du gaz entre onze heures et minuit, et qui seraient si bien dans leur dodo.

Une scène très bien venue, c'est le récit, fait par un bourgeois, de la séance où M. Baudry-d'Asson fut enlevé de son siège ; le conflit est raconté dans ses détails avec la plus parfaite clarté, sans qu'on nomme personne, et, pour achever cet amusant tour de force, MM. Joumard et Berthelier exposent leurs opinions politiques en remplaçant par le *pst! pst!* de la chanson populaire les substantifs qui accuseraient leurs divergences. L'un est partisan du *pst! pst!* ; l'autre préfère le *pst! pst!* et tous deux protestent néanmoins de leur respect pour le *pst! pst!* Devine, si tu peux, et choisis, si tu l'oses. C'est très gai et très trouvé.

Mais le gros succès de la soirée, je ne veux pas dire le clou, pour ne pas rappeler le *Garibaldi* du théâtre

des Nations, c'est l'hommage à Offenbach, composé d'un choix de quelques airs célèbres du maëstro, traités en pot-pourri par le pauvre Cœdès. M^me Schneider a dit, joué et chanté cette scène musicale avec une émotion qui s'est communiquée à l'auditoire. La voix de M^me Schneider n'est plus dans sa fleur; mais ce qu'elle garde d'art, de coloris et de flamme suffit à justifier un succès éclatant, qui ne sera pas encore le dernier de sa carrière.

M. Brasseur joue les travestissements avec le sérieux d'un excellent comédien; la tête et le costume du maire rural sont à étudier avec la lorgnette; l'épisode est fort gai, d'ailleurs; il s'agit d'une commune qui, voulant une statue et n'ayant pas de grand homme, prie le gouvernement de se charger de fournir le tout.

M^me Darcourt chante très agréablement les couplets de M^me Jane Hading dans *Belle Lurette;* M^lle Humberta a été fort goûtée dans les deux rôles de l'Amour et de notre mère Ève.

M. Joumard qui, hier encore, jouait le rôle du reporter français, a quitté la place du Châtelet pour représenter Michel Strogoff au boulevard des Italiens. Aux Nouveautés comme aux Variétés, le fidèle courrier reçoit force avanies pour Dieu, le Czar et la Patrie; mais MM. Wolff et Toché ont trouvé une variante très plaisante : à la dernière épreuve qui lui est infligée, Michel Strogoff s'écrie : « Pour M. Duquesnel! » Et de rire. C'est d'ailleurs ce qu'on n'a cessé de faire jusqu'à minuit et demi, et M. Brasseur a nommé les auteurs, c'est-à-dire deux des auteurs, au milieu des applaudissements.

DCCCXIX

Opéra-Comique. 20 décembre 1880.

L'AMOUR MÉDECIN

Opéra-comique en trois actes,
arrangé, d'après la comédie de Molière,
par M. Charles Monselet, musique de M. Ferdinand Poise.

L'Amour médecin, dont la première apparition date du 15 septembre 1665, se place dans l'œuvre de Molière entre *Don Juan*, représenté le 5 février 1665, et *le Misantrope*, qui date du 4 juin 1666. Molière qualifie sa petite comédie, dont le roi Louis XIV eut la primeur en sa cour de Versailles, de «simple crayon», de « petit impromptu » qui fut proposé par le Roi, écrit par Molière et appris par les acteurs, le tout en cinq jours. C'est donc à Louis XIV lui-même que remonte la singulière idée de livrer, en sa présence, quatre de ses premiers médecins à la risée publique; mais ce fut Molière qui en eut la responsabilité et qui en porta la peine. Cette cruelle et charmante satire contre les médecins marque d'une pierre noire l'histoire intime de Molière. C'est de là que proviennent ou que datent les chagrins qui abrégèrent sa vie et les calomnies qu s'abattirent après sa mort sur sa propre mémoire ei sur la femme qu'il avait le plus aimée. Le succès de *l'Amour médecin* ou des *Médecins*, comme on disait alors, fut immense et d'autant plus dangereux.

Molière, qui s'était attaqué pour la première fois à la médecine dans la première scène du troisième acte de *Don Juan*, s'en prend ici aux médecins, non seulement à leur art, qu'il déclare chimérique, mais à leur

personne qu'il bafoue, non seulement à leur science, mais à leur conscience. La scène de la consultation, où les quatre médecins échangent des confidences sur leurs affaires privées, sans s'occuper de la malade, est une accusation en règle qui met en jeu l'honneur des quatre premiers médecins du roi ; « un homme mort », dit le docteur Tomès, « n'est qu'un homme mort, et « ne fait point de conséquence ; mais une formalité « négligée porte un notable préjudice à tout le corps « des médecins. »

Le sujet de la pièce n'est pas, au fond, d'une gaieté folle, mais elle amusa, enveloppée qu'elle était de divertissements et de ballets : « les airs et les sym- « phonies de l'incomparable M. Lulli », écrivait Molière, « mêlés à la beauté des voix et à l'adresse des « danseurs, donnent à ces sortes d'ouvrages des grâces « dont ils ont toutes les peines du monde à se passer. »

M. Ferdinand Poise n'a donc pas dénaturé la pensée de Molière en écrivant une partition sur *l'Amour médecin;* il l'a seulement étendue et pliée à la forme de notre opéra-comique. Mais pour transformer la comédie en libretto et porter sur la prose maîtresse de Molière une main qui ne fût pas sacrilège, il fallait qu'un vrai lettré se chargeât de l'opération. M. Charles Monselet s'est trouvé là tout à point ; il a traité Molière comme il avait précédemment traité Marivaux, non pas de Turc à More, mais de fils intelligent et respectueux à père indulgent et vénérable. Un petit prologue, en forme de villanelle, qui aurait gagné à être dit plus simplement et plus prosodiquement par Mlle Thuillier, présente au public les excuses et les soumissions de M. Charles Monselet :

> Messieurs, mesdames, nous voilà
> Avec Molière en escapade.
> Dans les verts sentiers qu'il foula,
> Messieurs, mesdames, nous voilà.

> Faut-il s'étonner de cela?
> Le génie est bon camarade.
> Messieurs, mesdames, nous voilà
> Avec Molière en escapade...

M. Monselet a conservé la pièce originale presque intacte; il y a seulement ajouté, à titre d'introduction, une petite sérénade donnée par Clitandre sous les fenêtres de Lucinde, et il a supprimé les deux personnages, parfaitement insignifiants d'ailleurs, de la nièce Lucrèce et de la voisine Aminte, qui débitaient chacune cinq ou six lignes dans la première scène de l'ouvrage et ne reparaissaient plus.

Restait à couler la prose de Molière, sans la gâter, dans le moule des versiculets d'opéra-comique, tâche dont M. Charles Monselet s'est acquitté avec autant de zèle que d'exactitude. Un exemple. La consultation des quatre médecins commence par cette réflexion de M. Desfonandrès : « Paris est étrangement grand, et il faut faire « de longs trajets quand la pratique donne peu. » Voici comment elle devient, sous la plume du librettiste, l'introduction d'un quatuor bouffe :

> Paris est étrangement grand.
> — C'est bien évident et flagrant! —
> — Nous sommes obligés de faire
> De longs trajets pour satisfaire
> Notre pratique et nos sujets...

La partition de M. Ferdinand Poise se recommande par des qualités de discrétion, de scrupule et de finesse analogues à celles du libretto. Je le loue d'avoir évité le pastiche qui, appliqué aux formules de Lulli, ne tarderait pas à devenir assommant; l'imagination musicale de M. Ferdinand Poise garde toute sa liberté, mais son goût lui conseille de ne pas écrire pour une pièce de Molière une instrumentation bruyante qui blesserait les délicats comme un anachronisme.

Est-ce à dire que M. Ferdinand Poise se borne au quatuor et aux parties de flûtes, hautbois et bassons qui composaient tout l'orchestre de Lulli? Non; mais il n'emploie les instruments plus modernes qu'avec un discernement parfait; il n'exige d'eux qu'une nuance dans le coloris général; et les cuivres, par exemple, n'interviennent jamais que dans l'harmonie sans prendre la parole pour eux-mêmes.

Parmi les quatorze numéros dont se compose la partition de M. Ferdinand Poise, je citerai, dans l'ordre où les présente le catalogue thématique de l'élégante édition publiée dès aujourd'hui par MM. Durand et Schœnewerk, l'air bouffe de Sganarelle essayant de faire expliquer sa fille : « *Dis-moi de ton cœur* »; le petit entr'acte en forme de menuet; le duetto de Sganarelle et de Lisette : « *Ah! la belle affaire, et que voulez-vous faire de quatre médecins?* » très franchement coupé et dont la basse renferme un dessin mélodique poursuivi d'une manière très amusante.

Au troisième et dernier acte, on a fait répéter la chanson archaïque de Sganarelle : « *Si tu savais, ma Catherine!* » avec sa ritournelle dansée par Sganarelle et Lisette. Par exemple, un véritable bijou, serti par la main d'un artiste, c'est le terzetto finissant en quatuor, composé sur la scène où l'on voit Clitandre se présenter comme médecin et entretenir Lucinde à voix basse, tandis que Lisette empêche Sganarelle d'écouter ce que disent les amoureux. Un de mes voisins remarquait, avec beaucoup de sagacité, que c'était précisément la scène de la leçon de musique du *Barbier de Séville;* à quoi j'ai répondu que ce fut un grand honneur que Beaumarchais daigna faire à Molière. M. Ferdinand Poise n'a pas voulu rendre le même genre d'hommage à Rossini, et il a su garder sa physionomie personnelle, faite surtout de grâce et de délicatesse. La phrase en *la bémol* de Clitandre à Lu-

cinde « *De bonheur et d'émoi je tremble au fond de l'âme* » est empreint d'un exquis sentiment de tendresse, que font ressortir, comme un spirituel accompagnement, les grognements de Sganarelle et les rires étouffés de Lisette.

Le succès de *l'Amour médecin* a été très grand; la portion du public que ne touche pas la musique de M. Ferdinand Poise, trop sobre et trop fine pour lui, a ri convulsivement des médecins, de leurs robes noires, de leurs chapeaux pointus, et de leurs extravagances homicides, comme aussi de l'armée des matassins porteurs de seringues qui figure dans le divertissement du premier acte.

Le rideau tombe sur un petit ballet du genre noble, exécuté par des danseuses en tonnelet du temps de Louis XIV.

L'exécution est fort agréable; M. Fugère chante en artiste de bonne école le rôle du baryton Sganarelle, et M. Nicot, très mal habillé, a réhabilité Clitandre en soupirant délicieusement le quatuor du troisième acte. Mlle Thuillier, qui a de la verve et de la gaîté, me paraît tourner vers l'emploi que Mme Girard sut se créer à l'ancien Théâtre-Lyrique. Je ne dis rien de Mlle Molé, qui tient convenablement sa partie, mais qui n'est encore qu'une écolière.

MM. Barnolt, Maris, Grivot et Gourdon sont impayables sous le costume traditionnel des médecins de Molière.

DCCCX

Bouffes-Parisiens. 29 décembre 1880.

LA MASCOTTE

Opéra-comique en trois actes, paroles de MM. Chivot et Duru, musique de M. Audran.

Il paraît que dans le royaume (?) de Piombino, en Italie, sous le règne de Laurent XVII, au seizième siècle, on désignait sous le nom de *mascotte* une virginale fillette qui avait le bon œil, c'est-à-dire le don de porter bonheur. En voilà la première nouvelle, n'est-ce pas? vous chercheriez vainement *mascotte* ou *mascotta* dans les dictionnaires italiens anciens et modernes, y compris les lexiques des patois niçard, milanais, bolonais, ferrarais, vénitien, florentin ou pisan. MM. Chivot et Duru l'ont-ils donc inventé? J'incline à le croire. Quoi qu'il en soit, la mascotte du royaume de Piombino, représentée par une jeune et jolie personne, est évidemment supérieure aux porte-bonheur des Parisiens d'aujourd'hui; c'est de la chair fraîche et non de la charcuterie.

Un petit fermier, appelé Rocco, se plaint de la déveine, de la guigne comme disait la haute société italienne au temps des Médicis. Son frère aîné, touché de pitié, lui envoie sa gardeuse de dindons, appelée Bettina, qui est née mascotte, et qui n'a rien encore perdu de son privilège, quoiqu'elle soit tendrement aimée par Pippo, le berger de Rocco. Malheureusement pour celui-ci, le souverain de Piombino, également atteint de la guigne, découvre le trésor possédé par son

humble sujet et s'en empare sans façon. « — Mais c'est « de l'arbitraire ! » s'écrie Rocco. — « Indubitablement ! » répond le magnifique seigneur de Piombino « à quoi me servirait le pouvoir si je ne faisais pas de « l'arbitraire ? » Que Rocco se console, il sera chambellan et il aura le droit de baiser la main de son auguste monarque autant de fois que l'envie lui en prendra.

Entre le chambellan Rocco et le roi Laurent XVII, que deviendra la pauvre mascotte ? Pippo, qui, déguisé en danseur italien, s'est introduit au palais dans le but d'enlever Bettina, apprend qu'elle passe pour la maîtresse du prince. Dans son dépit jaloux, il consent à se laisser épouser par Fiammina, la princesse royale qu'a séduite sa bonne mine. Bettina, de son côté, consent à devenir la femme de Laurent XVII, qui se promet bien, et pour cause, de respecter le talisman de la mascotte. Mais Pippo, bientôt détrompé, se sauve avec Bettina, laissant toute la cour de Piombino absolument hébétée. La mascotte n'a pas plus tôt disparu, que la guigne, la fameuse guigne de l'Italie du seizième siècle, la guigne des Borgia, s'abat sur l'infortuné Laurent. Il reçoit une déclaration de guerre de Fritellini, prince de Pise, fiancé de Fiammina, et comme Fritellini a enrôlé parmi ses soldats le berger Pippo, qui lui-même est accompagné par Bettina déguisée en homme, leurs armes sont rapidement victorieuses. Laurent XVII, détrôné, proscrit, en est réduit à se faire pifferaro, en compagnie de la princesse Fiammina et du chambellan Rocco.

Pippo, rapidement promu au grade de capitaine, va célébrer enfin son mariage avec Bettina, qui, en devenant Mme Pippo, ne portera plus bonheur à personne. Pippo hésite un instant ; mais l'amour l'emporte. Adieu le talisman.

La chance revient cependant au roi Laurent XVII,

16.

car Fritellini aime toujours la princesse; il l'épouse et lui rend ses États.

La donnée première de ce libretto bizarre pouvait fournir un opéra-comique, témoin le premier acte, qui est charmant; MM. Chivot et Duru ont préféré tourner ensuite vers l'opérette, et cette opérette touche parfois à la féerie. Elle a cependant un mérite qui lui fait trouver grâce devant le public: elle est amusante et variée. Une églogue au premier acte, puis la splendeur d'une cour italienne, enfin le tumulte du camp et l'éclat des armures. Le théâtre des Bouffes attendait évidemment une occasion de dépenser de l'argent; il l'a saisie avec prodigalité. Les décors de M. Zara sont très réussis, et les costumes, dessinés par M. Pille, sont superbes, particulièrement ceux des douze pages du roi de Piombino, crânement portés par Mmes Rivero, Gilberte, etc., et ceux des jolis tambours de l'armée commandée par le prince Fritellini.

M. Edmond Audran est un tout jeune compositeur qui fit ses débuts aux Bouffes, l'an dernier, avec *les Noces d'Olivette*. Sa nouvelle partition décèle, comme la première, une constante bonne humeur et une rare facilité de plume, heureuses qualités contre lesquelles M. Audran devra se tenir en garde, car elles aboutissent, un peu plus que je ne le voudrais, à la banalité. Une succession de formes chantantes ne saurait remplacer la phrase clairement pensée et franchement écrite, qui s'appelle la mélodie. Ceci n'est pas dit pour décourager M. Audran, au contraire, car, sur plus de vingt numéros que compte sa partition, il en est cinq ou six où l'imagination personnelle du compositeur s'affirme avec assez de bonheur pour faire désirer qu'il s'affranchisse courageusement des refrains tout faits et des réminiscences.

Le premier acte renferme deux morceaux tout à fait charmants; c'est d'abord la ballade de la mascotte,

dont le thème est original et gracieux, et surtout le duetto entre Pippo et Bettina :

> Je sens, lorsque je t'aperçois,
> Comme un tremblement qui m'agite.

C'est une églogue, comme chantait Berthelier dans *le Petit Duc*, mais une églogue pleine de fraîcheur et de tendresse, très habilement écrite pour les voix, et qui mérite l'honneur que lui a fait le public en la redemandant par acclamation.

La ballade et l'églogue se retrouvent enchâssées et mariées dans le quatuor du dernier acte; Pippo et Bettina vont entrer dans la chambre nuptiale; mais Rocco fait entendre sur sa musette le thème de la ballade, c'est-à-dire : « Ne te marie pas pour garder le talisman », tandis que le roi pifferaro joue sur sa cornemuse le motif de l'églogue, c'est-à-dire : « Marie-toi « et ne cherche pas le bonheur ailleurs que dans « l'amour. »

L'effet musical de cette combinaison scénique est ingénieux et voile suffisamment pour le spectateur le côté choquant d'une scène assez scabreuse ou tout au moins peu délicate.

A côté de ces trois morceaux, qui sont excellents et qui justifient la confiance qu'on peut avoir dans l'avenir de M. Audran, se placent les couplets militaires du prince Fritellini : « De nos pas marquant la cadence », qui ont de la franchise et de l'allure; et je citerais aussi le duetto du second acte : « Sais-tu que « ces beaux habits-là », si le premier motif, avec son rhythme de polka, ne rappelait d'un peu trop près la mélodie populaire de Wekerlin : « Jadis je possédais « ton cœur! »

Plusieurs couplets et airs de scène, desquels je ne parle pas, ont été néanmoins applaudis, grâce au

talent de deux chanteurs, qui, à des degrés inégaux, relèvent singulièrement le niveau artistique de la troupe des Bouffes-Parisiens; d'abord M. Morlet (Pippo), dont la voix de baryton, agile, souple, et particulièrement délicieuse dans les effets de demi-teintes, donne de la valeur aux moindres phrases; ensuite un jeune tenorino, M. Lami, qui, débutant ce soir, a su se montrer agréable et distingué dans le rôle du prince Fritellini, qu'il a préservé du ridicule. M. Lami est certainement le meilleur ténor léger qui ait paru depuis dix ans sur les scènes d'opérette.

Pour compléter la transformation de sa troupe, les Bouffes-Parisiens nous ont offert deux visages nouveaux, l'un et l'autre fort agréables; M^lle Montbazon a montré, sous les traits de Bettina, une intelligence servie par une expérience scénique assez rare chez une si jeune personne; sa voix est meilleure et plus moelleuse dans le medium que dans les cordes hautes; on a beaucoup applaudi la débutante dans le duo des dindons et des moutons, qui est certainement le clou de *la Mascotte*, et dans la chanson du capitaine, au second acte, qu'on lui a fait répéter. Le succès de M^lle Montbazon a été complet. Quant à M^lle Dinelli, dont je ne parlerai pas comme chanteuse, elle reste la comédienne un peu excentrique qu'on applaudissait naguère au Gymnase.

M. Hittemans joue avec une gaîté douce et communicative le rôle bien fatigué de Schahabaham, je veux dire de Laurent XVII, roi de Piombino.

L'impression finale de la soirée, c'est que le théâtre des Bouffes-Parisiens tient un grand succès, auquel contribuent, chacun dans sa mesure, un *libretto* très gai, une musique dont l'originalité ne se dégage pas à tout coup, mais qui plaît toujours à l'oreille, une mise en scène brillante et de bon goût, et, enfin, une exécution vocale très satisfaisante dans son ensemble, et

tout à fait supérieure dans la personne de M. Morlet.

La Mascotte est décidément un porte-veine ailleurs qu'à Piombino.

DCCCXI

GYMNASE. 30 décembre 1880.

Reprise du MARIAGE D'OLYMPE

Comédie en trois actes en prose, de M. Émile Augier.

Le Mariage d'Olympe a eu, comme d'autres œuvres très discutées, ce singulier privilège de devoir encore plus de renommée à sa mauvaise fortune qu'à sa valeur intrinsèque sagement mesurée. Les artistes et les écrivains tiennent cette comédie, c'est-à-dire ce drame, en haute estime; ils ne sont pas éloignés de le considérer comme une des conceptions les plus fortes de M. Emile Augier; tandis que le public, sans contredire formellement l'opinion du monde lettré, n'a jamais accueilli *le Mariage d'Olympe* qu'avec une extrême réserve.

Pour moi, qui tiens M. Émile Augier pour l'une des gloires les plus légitimes et les plus pures du théâtre contemporain, je puise dans la force et la sincérité de mon admiration pour lui le courage d'avouer que, si je ne partage pas complètement la résistance passive du public, du moins je la comprends et ne saurais la blâmer.

Cette résistance s'adresse, à ce qu'il me semble, non-seulement à la donnée maîtresse de l'ouvrage, mais encore et surtout aux conditions dans lesquelles l'auteur l'a traitée.

Tout le monde sait qu'il s'agit du mariage d'une fille galante, connue sous le nom d'Olympe Taverny, avec le jeune comte de Puygiron. Qu'advient-il de ces unions déshonorantes, trop fréquentes, hélas ! de nos jours ? Rien que de la honte et du malheur ! répond M. Émile Augier. La fille perdue, qui a vécu dans l'infamie, ne deviendra pas une honnête femme ; elle aura la nostalgie de la boue. C'est net, c'est dur, mais est-ce complètement vrai ? Écoutez ce que dit un des personnages de la pièce : « Mettez un canard sur un « lac, au milieu des cygnes, vous verrez qu'il regrettera « sa mare, et finira par y retourner. » Apophtegme démenti par l'expérience usuelle des promeneurs quotidiens du Bois de Boulogne, où l'on voit tant de canards s'ébattre joyeusement parmi tant de cygnes. La comparaison est aussi fausse que l'idée. Après avoir consulté l'histoire naturelle des canards, consultez l'histoire sociale de l'homme contemporain ; elle vous apprendra que la lassitude du mal et du mépris vient vite aux Olympes de tous les rangs ; ce n'est pas à la mare infecte de la débauche qu'elles aspirent, mais au lac bleu du mariage et de la réhabilitation.

Olympe Taverny est une exception, dites-vous ? Soit ; mauvaise condition pour un ouvrage dramatique que de décrire une anomalie au lieu de peindre un caractère générique et permanent. Mais la volonté de l'auteur soit faite. Comment a-t-il traité le sujet exceptionnel qu'il s'est de lui-même imposé ? En examinant de près la trame de sa comédie, on est amené à reconnaître qu'elle n'est pas ourdie avec la solidité logique si familière, en d'autres rencontres, à son illustre auteur.

Par exemple, puisque Olympe Taverny s'est mariée sous son vrai nom de Pauline Morin, et que la fameuse Olympe Taverny passe pour morte, comment expli-

quer que le comte de Puygiron n'ait pas fait part de son mariage à son oncle le marquis, loin duquel il vit depuis plusieurs années? Cette façon d'agir n'est-elle pas comme un avertissement pour la famille que la nouvelle comtesse de Puygiron est indigne du nom qu'elle porte? Mais enfin, que voulait Olympe Taverny ou Pauline Morin, en se faisant épouser par « le jeune homme instruit », tranchons le mot, par le jeune daim qui s'appelle le comte de Puygiron? Devenir une grande dame, porter le titre de comtesse, s'abriter sous l'honneur d'une noble famille. Mais à peine y est-elle entrée qu'elle s'y comporte comme une demoiselle de Mabille, et, peu après, comme une crocheteuse de serrures; elle se grise avec un cabotin, elle veut faire chanter les Puygiron, en mettant en jeu la réputation de leur petite fille Geneviève, si bien que le marquis de Puygiron, qui est un vieux soldat vendéen, lui casse la tête d'un coup de pistolet comme on tue un loup enragé.

Quoique le procédé soit vif, j'excuse le marquis; mais je me demande où trouver la raison, la vraisemblance et par conséquent l'intérêt, dans la conduite d'Olympe. Elle n'a pu cependant épouser Henri de Puygiron qu'en se montrant douce, aimante, intelligente, séduisante en un mot; et voilà qu'au moment de réussir dans ses projets, au moment de greffer définitivement sa ceinture dorée sur la bonne renommée des Puygiron, elle devient à vue d'œil maussade, brutale, cynique et définitivement stupide. Comment accorder cette fin avec ce commencement? Je consens que cette Olympe soit un monstre, mais je la voudrais explicable par un peu de passion et d'esprit.

Le personnage principal est entouré d'accessoires qui, loin de lui servir de repoussoir, en aggravent le côté hideux. C'est d'abord ce honteux petit monsieur de Puygiron, qui, après avoir donné son nom à une fille

de joie, décline la responsabilité de ses actes et dénonce lui-même sa femme à ses parents comme une gueuse indigne d'eux. On n'est ni si lâche, ni si vil que cet Henri de Puygiron.

Le second acte du *Mariage d'Olympe* renferme une scène célèbre, celle du souper où Olympe se sent reverdir dans son fumier en écoutant les calembredaines du cabotin Adolphe. Certes, elle est audacieuse et traitée de main de maître; mais le comique sinistre de cette orgie est poussé jusqu'à l'horreur, jusqu'à la nausée, par la présence d'Irma Morin, la mère d'Olympe, espèce de revendeuse ou d'entremetteuse, accourue là pour extorquer quelques écus à son gendre. Une scène pareille ne manquera jamais son effet, mais elle laisse l'impression d'un cauchemar.

Les honnêtes personnages du marquis et de la marquise et l'innocence déjà troublée de Mlle Geneviève de Puygiron sont impuissants à équilibrer le groupe infâme d'Olympe, d'Irma et d'Henry, grossi des deux personnages suspects qui s'appellent le baron de Montrichard et Baudel de Beauséjour.

Je viens d'écrire, en toute liberté, une opinion déjà ancienne chez moi et que la reprise de ce soir n'a pas affaiblie, au contraire. La nature même de mes objections prouve assez que *le Mariage d'Olympe* est une œuvre puissante; je n'en méconnais pas la valeur littéraire, mais je discute et j'expose les causes de son peu de succès dans le passé.

Le personnage d'Olympe est traité plutôt en écorché qu'en portrait; les peintres estiment ce genre d'études; mais l'écorché, qui a sa valeur anatomique, ne représente plus la vie. Vous figurez-vous la sensation que vous ferait éprouver la vue de la plus jolie femme dépouillée de sa peau?

C'est précisément cette sensation-là que produit le personnage d'Olympe.

Mme Pasca a le sentiment du rôle, de ce qu'il contient et de ce qui lui manque ; elle s'est efforcée, même physiquement, par un arrangement de cheveux blonds qui lui sied, d'adoucir la physionomie d'Olympe ; par la suite, elle peut s'abandonner sans péril à sa violence naturelle ; le rôle est si noir qu'on n'a pas à craindre de le rembrunir. Elle a su, malgré la répulsion qu'inspire son personnage, mériter à plusieurs reprises les applaudissements de toute la salle.

M. Saint-Germain est délicieux dans le rôle épisodique d'Adolphe, augmenté pour lui d'une scène nouvelle ; il excelle à saisir ces physionomies de déclassés, auxquels il donne un cachet de pittoresque et d'imprévu modelé sur la plus fine réalité.

M. Brindeau, qui fut l'un des meilleurs premiers rôles qu'ait possédés la Comédie-Française, n'a plus toute sa voix ; mais il garde la science, l'autorité et des façons de dire qui conviennent au Grand Marquis, le héros vendéen.

Mme Fromentin s'est montrée pleine de dignité et de sensibilité contenue sous les cheveux blancs de la marquise de Puygiron.

Signalons les heureux débuts d'un jeune premier, M. Candé, qui, au second acte, a eu quelques mouvements excellents, et d'un jeune comique que j'avais remarqué l'an dernier au Troisième-Théâtre-Français ; M. Bahier a joué avec beaucoup de naturel et de mesure le rôle du ridicule Baudel de Beauséjour.

DCCCXII

Odéon (Second Théatre-Français. 11 janvier 1881.

JACK

Pièce en cinq actes,
par MM. Alphonse Daudet et Henri Lafontaine.

Dans le roman intitulé *Jack*, d'où M. Lafontaine a tiré la pièce nouvelle de l'Odéon, M. Alphonse Daudet s'était proposé de retracer la malheureuse destinée d'un enfant abandonné, méconnu, sacrifié par la folle créature qui l'a conçu sans amour et mis au monde comme par hasard.

Il existait déjà dans la littérature française deux peintures du même genre; la première est célèbre, c'est l'admirable *Pierrette*, d'Honoré de Balzac; mais la pauvre Pierrette, orpheline de père et de mère, ne succombe du moins que sous les mauvais traitements de parents éloignés, qui la sacrifient à de basses haines et à des intérêts subalternes. L'autre morceau dont je veux parler, antérieur de dix ans à *Pierrette*, c'est l'un des *Contes de l'atelier;* la pauvre enfant, dont M. Michel Masson décrivit le martyre, meurt, à bout de souffrances, entre les bras de l'homme qui a exercé la plus fatale influence sur sa destinée, et qui reconnaît, seulement à ce moment suprême, que la victime était sa propre fille : dénoûment profondément dramatique, qui laissait intact le cœur du père pour mieux le déchirer.

La donnée de *Jack*, de M. Alphonse Daudet, est beaucoup plus dure; Jack a pour bourreau sa propre mère, qui, après avoir livré son enfance à tous les

hasards, le laisse mourir à l'hôpital. Le livre renfermait-il les éléments d'un drame? M. Alphonse Daudet l'a pensé tout d'abord; M. Henri Lafontaine est venu renforcer la conviction de M. Alphonse Daudet. Mais le résultat de l'expérience, malgré son succès relatif, ne m'a pas converti à l'opinion des deux auteurs. J'expliquerai tout à l'heure les raisons de ma résistance. Racontons d'abord la pièce de l'Odéon.

Le premier acte de *Jack* se passe à Étiolles, dans la maison de campagne d'un poète amateur, nommé Amaury Dargenton. Deux bustes ornent la salle à manger, celui de Gœthe et celui d'Amaury, son émule. En contemplant le front cyclopéen de ce faux homme de génie, on peut répéter avec le fabuliste : « Belle tête, mais de cervelle point. » Amaury n'a pas plus de cœur que de talent. Riche d'un héritage inattendu, Dargenton a quitté, depuis dix ans, l'institution Moronval où il professait la littérature : marié, mais séparé de sa femme, il vit publiquement avec la mère d'un de ses élèves, le petit Jack. Cette mère est une ancienne femme galante nommée Ida de Barancy; Jack est le fruit d'un amour de passage, et, comme la Coralie de M. Albert Delpit, elle ne sait plus au juste qui fut le père de son enfant. Elle ne demanderait pas mieux que d'adorer le petit Jack, mais Dargenton, dont l'égoïsme féroce craignait que l'amour maternel ne lui fît tort dans le cœur (?) d'Ida de Barancy, s'est arrangé pour séparer la mère de l'enfant; Jack, arraché brusquement à ses premières études, a été mis en apprentissage dans les ateliers de la marine à Indret, puis il les a quittés brusquement, et s'est engagé comme chauffeur à bord d'un des bâtiments à vapeur de l'État. Le *Cydnus* fait naufrage; Jack est sauvé et rapatrié : il arrive chez sa mère, au milieu d'une fête prétendue littéraire, la lecture d'une tragédie inédite de M. Dargenton, intitulée *la Fille de Faust*.

Ida de Barancy, que tout le monde appelle M^me Dargenton, la croyant femme légitime du poète, frémit en reconnaissant son fils dans ce jeune homme au regard farouche, au teint bronzé, aux mains calleuses ; cependant, une sorte d'instinct de tendresse reprenant le dessus, elle voudrait bien garder Jack auprès d'elle, mais Dargenton s'y oppose. D'ailleurs, Jack a besoin de soins : la rude besogne du chauffeur, non moins que les derniers périls qu'il a courus, ont ébranlé sa constitution : la poitrine est attaquée. Ce sera l'affaire du docteur Rivals, le voisin de campagne des Dargenton à Etiolles.

Jack souffre beaucoup de l'éloignement dans lequel on le tient de sa mère, non moins que des causes de cet éloignement ; il hait et méprise Dargenton. Il rencontre cependant des consolations chez le docteur Rivals. Cet excellent homme est le grand-père d'une charmante fille nommée Cécile. Les sauvageries, les brutalités, les emportements de Jack, les mauvaises habitudes prises par l'ancien chauffeur au milieu de ses rudes compagnons de bord, cèdent peu à peu devant la douce domination de la jeune fille. Nous avons ici la répétition abrégée des meilleures scènes du *Mauprat* de George Sand ; et le troisième acte, qui nous présente l'intérieur calme et vertueux du docteur Rivals, est de beaucoup le meilleur des cinq. Comment Jack, qui n'a pas de père, pas de nom, pas de fortune, pas d'avenir, pourrait-il devenir le mari de Cécile ? Par les moyens et par les raisons que lui révèle le docteur Rivals. Cécile, elle aussi, est l'enfant de l'amour ; le bon docteur a reporté sur elle l'affection que lui inspirait une fille chérie, morte de douleur après avoir été séduite et abandonnée.

Jack fera deux parts de sa vie : le jour, il travaillera comme mécanicien dans une usine ; le soir, il étudiera la médecine sous la direction du docteur. Dès que

Jack sera reçu officier de santé, c'est-à-dire dans trois ou quatre ans, il épousera Cécile.

Jack se met résolûment au labeur. Déjà une heureuse transformation s'est opérée dans ses manières et dans son esprit; il se prend à ne plus désespérer de la vie, quoique sa santé ne se rétablisse pas complètement. Mais de nouveaux orages dans l'existence de sa mère coupent court à la régénération du malheureux enfant. Ida de Barancy s'est brouillée avec M. Dargenton et est venue se réfugier dans le modeste logement de son fils. Elle y met tout à l'envers, dépense à tort et à travers les modestes économies du pauvre garçon, boit du vin de Champagne en plein midi, lui raconte ses amourettes d'autrefois, bref se conduit avec ce fils de vingt ans comme une fille du quartier Latin faisant la noce dans une brasserie.

Jack écoute et regarde sa mère avec un profond sentiment de tristesse; mais il l'aime tant qu'il lui pardonne tout, à une seule condition, c'est qu'elle ne le quittera plus. Elle le lui jure. Or ce serment est à peine prononcé, que Dargenton reparaît. Il vient réclamer sa proie, et il ne lui en coûte, pour la ressaisir, que quelques phrases déclamatoires et une vague menace de suicide. Ida de Barancy abandonne encore une fois son fils pour suivre son amant. Jack, miné par le chagrin, meurt phthisique entre les bras du docteur Rivals et de Cécile, au moment où Dargenton, devenu veuf, à ce que nous apprend le crêpe de son chapeau, allait épouser Ida, et rappeler Jack auprès de sa mère.

La pièce que je viens d'analyser a été écoutée jusqu'au bout avec l'attention que méritaient le nom et le talent des deux auteurs, et aussi avec un intérêt douloureux qui, enfin, au cinquième acte, a déterminé une explosion de larmes.

Mais que de sentiers difficiles, que d'obstacles et de malaises pour en arriver là!

Le personnage de M^me Dargenton, autrement dite Ida de Barancy, a été jugé tout d'une voix ce qu'il est réellement : non seulement odieux, mais inexplicable et impossible. On n'entendait de toutes parts que cette question échangée entre les spectateurs : « Avez-« vous jamais connu une mère comme cela? En a-t-il « jamais existé une?» Et tout le monde répondait non.

Ce verdict unanime fait honneur à la sensibilité du public; il est peut-être exagéré dans ses affirmations absolues; en cherchant bien on trouverait certainement de mauvaises mères, car il y a des monstres, même dans l'ordre des sentiments primordiaux du genre humain. Mais il faut se méfier des monstres au théâtre; ils ne tiennent pas ce qu'ils promettent. Boileau, qui admettait que le monstre odieux pouvait plaire aux yeux des spectateurs, exigeait qu'il fût imité avec art; c'est-à-dire que sa monstruosité eût une perspective, une suite, une logique, qu'on en pût discerner l'origine et pénétrer le secret.

Or, le personnage d'Ida de Barancy, exécrable en tant que mère, est incompréhensible en tant que femme. Comment! voilà une fille qui, du jour au lendemain, quitte son hôtel, son luxe, ses protecteurs princiers, pour se faire par amour la compagne d'un homme de lettres; elle vit avec lui dix années, respectée comme sa femme légitime, tranquille, heureuse dans le silence et la solitude; et dix années de cette vie ne l'ont pas transformée? Et elle a conservé, au milieu des bons bourgeois de campagne, qui la prenaient pour M^me Dargenton, les façons d'une grisette de Paul de Kock! Et c'est avec son fils qu'elle les retrouve? c'est avec son fils qu'elle esquisse des dînettes inquiétantes auprès desquelles le souper d'Olympe

avec Adolphe, dans la pièce d'Augier, peut passer pour une berquinade?

On se demande, en présence de peintures si criardement fausses, si les écrivains contemporains vivent vraiment dans le pays auquel ils semblent appartenir par la langue qu'ils parlent. L'Ida de MM. Alphonse Daudet et Lafontaine n'est ni plus vraisemblable ni plus vraie que l'Olympe de M. Émile Augier; créée, comme son aînée, par une pure fantaisie, peinte de chic, comme disent les peintres, la cadette appartient aux couches inférieures de l'imagination. Olympe est infâme, mais spirituelle; Ida de Barancy est une poupée sans cervelle et sans cœur, « une oie », au dire d'un des personnages de la pièce. Vainement répondra-t-on qu'on l'a voulu ainsi; qu'elle est ce qu'on appelle dans le patois du jour, « une inconsciente »; je répliquerai que les inconscients, étant irresponsables, n'appartiennent pas au domaine littéraire, non plus que les aliénés et les gâteux.

Le personnage de Dargenton est aussi faux, aussi incohérent que celui de sa maîtresse; le même docteur Hirr,— encore un drôle de fantoche — qui appelle Ida « une oie », qualifie Dargenton de « serin ». Les malheurs du pauvre Jack perdent singulièrement de leur sérieux dans cet encadrement ornithologique.

C'est en effet le sérieux qui manque aux personnages principaux de *Jack;* la pièce pouvait devenir dramatique si Dargenton eût été un homme comme un autre, violemment épris de sa maîtresse et devenant, par une jalousie atroce mais concevable, le persécuteur d'un enfant qui lui rappelle un passé détestable et détesté. Qu'importe au public que le « tyran » du drame soit, dans la vie privée, un bon poète ou un ridicule rimeur? Le milieu dans lequel vit Amaury Dargenton n'est pas plus ressemblant que le personnage lui-même. Un observateur des mœurs françaises vous dirait qu'un

poète, bon ou mauvais, qui possède quarante mille livres de rentes et qui tient table ouverte, n'en est pas réduit à la société des médecins sans clientèle comme le docteur Hirr, ni des premières basses de l'opéra de Carcassonne, tels que le cabotin Labassindre. Tout Paris va chez lui, dîne chez lui, danse chez lui, et il a des titres sérieux à l'Académie française, où il entre même quelquefois, s'il a la patience de ne pas mourir trop tôt.

La pièce, cependant, s'est soutenue par les personnages honnêtes tels que le pauvre Jack, le docteur Rivals, la douce Cécile et la bonne mère Archambaut, la porteuse de pain, qui fait le ménage de Jack et qui aurait été une si bonne mère pour lui.

De plus, la pièce est montée avec beaucoup de soin et très bien mise en scène; l'interprétation en est de tous points excellente.

Le rôle de Dargenton, à la fois sinistre et burlesque, ne pouvait être soutenu que par l'effort d'un grand talent et d'une abnégation non moins grande; c'est pourquoi M. Lafontaine, l'un des auteurs de la pièce, a voulu se le réserver; personne n'y eût été meilleur que lui, et il y est supérieur à tout autre.

M^{me} Céline Montaland et M. Chelles jouent la mère et le fils. Par un singulier hasard, la même actrice et le même acteur furent engagés ensemble, au mois d'août 1876, pour créer aux Variétés, pendant une direction intérimaire, *les Jolies filles de Grévin*. Leur réunion dans la pièce nouvelle n'en est pas un des moindres attraits.

Le rôle d'Ida est tenu par M^{me} Céline Montaland avec un naturel, une finesse, une autorité digne d'une véritable comédienne; le plus grand et le plus juste éloge qu'on lui puisse décerner, c'est que la pièce n'aurait pas été possible sans elle; en l'affirmant je ne fais que répéter ce que disent tout haut le directeur de l'Odéon et les auteurs de *Jack*.

M. Chelles a composé le rôle de Jack avec un talent très original et dès aujourd'hui très complet. Je constate son succès avec quelque satisfaction personnelle; il y a bientôt six ans, le 20 septembre 1875, je signalais dans le *Figaro* l'intelligence, la diction et la voix sympathique d'un jeune acteur qui venait de débuter au théâtre Cluny dans la reprise de *la Chambre ardente*; c'était M. Chelles; on voit qu'il a fait son chemin.

M. Porel est excellent sous les traits du docteur Rivals, le vieux médecin de campagne, et cependant M. Porel vaut mieux encore que son rôle.

Mlle Sisos, que je ne goûtais guère comme soubrette, s'est fait un joli succès d'ingénue dans le rôle de Cécile; elle y a été fort applaudie.

Enfin, n'oublions pas la verte Mme Crosnier, qui donne une physionomie très amusante et pleine de relief à la mère Archambaut.

DCCCXIII

Cercle de l'Union artistique. 12 janvier 1881.

L'HONNEUR

Comédie en trois actes en vers, par M. Philippe de Massa.

Le cercle de l'Union artistique, généralement connu sous le nom des Mirlitons, fondé il y a quelque vingt ans par un groupe d'artistes et de gens du monde, sous la présidence de M. le comte de Nieuwerkerke, est le premier en date des cercles artistiques de Paris. Le petit théâtre de la place Vendôme possède son répertoire, sa troupe et son public.

Il y avait foule ce soir pour assister à la première représentation d'une comédie en trois actes en vers, de M. le marquis de Massa. Un très petit nombre d'invités assistaient à cette soirée intime.

M. Philippe de Massa, qui fut un brillant officier de cavalerie avant de se consacrer au culte des Muses, débuta, si je ne me trompe, par une revue pleine de verve et de gaîté, jouée au palais de Compiègne il y a une quinzaine d'années. Depuis la guerre, M. de Massa a écrit et fait représenter, au Cercle de l'Union artistique, deux jolies comédies en vers, *Fronsac à la Bastille* et *Service en campagne*, qui mériteraient d'être jugées par le public d'un de nos grands théâtres.

L'Honneur marque un progrès nouveau dans la carrière littéraire de M. de Massa. Le fond de cette comédie de mœurs contemporaines la rapproche beaucoup de quelques ouvrages connus, tels que *Mademoiselle de la Seiglière*, *Par droit de conquête*, etc. Il s'agit donc du rapprochement et de la fusion des classes et des rangs ; la nuance particulière et nouvelle de *l'Honneur*, c'est que M. de Massa entreprend moins d'associer la noblesse de naissance à celle du mérite, que de réconcilier les souvenirs du passé avec les réalités du présent. L'obstacle au mariage de l'avocat Léon Durand avec la fille du marquis de Vareuil n'est donc pas la différence des conditions. Léon est riche, célèbre, et le marquis de Vareuil n'estime pas ses parchemins au delà de ce qu'ils valent. Mais sa fille, la fière Blanche de Vareuil, redoute les opinions républicaines de celui qui l'aime et qu'elle aime. Elle finit par céder pourtant, et elle a bien raison, car Léon Durand est un républicain si modéré, si aimable, si tolérant, si respectueux des gloires du passé, qu'on peut croire qu'il est unique dans son espèce. Mlle de Vareuil deviendra donc Mme Durand sans que cela tire à conséquence ; et si ce républicain-là ne fait pas l'année pro-

chaine une visite discrète à Frohsdorf, c'est que Blanche de Vareuil n'aura pas su s'y prendre.

La comédie de M. le marquis de Massa est écrite en vers élégants et spirituels, qui courent avec une aisance de bon goût sur les écueils de la controverse politique.

Signalons la scène charmante, et qui indique chez M. de Massa une véritable aptitude théâtrale, où Alice Legriel, fille d'un radical et accordée au fils du général Vernon, disgracié pour ses anciens services, arrache à la fière châtelaine de Vareuil l'aveu de son amour pour Léon Durand. Mlles Baretta et Broisat ont exécuté à merveille ce duo délicieux, qui a consacré le succès de la pièce.

A côté des deux charmantes sociétaires de la Comédie-Française, les grands rôles d'hommes ont été joués par MM. X.X.X. et X., membres du Cercle, avec une bonne grâce et une sûreté qui, chez quelques-uns, arrive jusqu'au talent. On a cru reconnaître M. Gide dans le personnage du marquis de Vareuil, qui a de la dignité et de la bonhomie; M. Saucède, dans le très distingué général Vernon, et MM. Mahou frères, dans le rôle des deux amoureux. M. Mahou, l'aîné, qui jouait Léon Durand, est un jeune premier hors ligne, plein de chaleur et d'émotion, et qui dit les vers avec un art très délicat.

N'oublions pas le beau petit succès des jeunes membres du cercle chargés des rôles de domestiques. M. Vührer, fils d'un de nos confrères les plus connus de la presse du soir, était étourdissant en maître d'hôtel. Quelles côtelettes! On sait plus d'un ministre des nouvelles couches qui en serait jaloux.

DCCCXIV

Odéon (Second Théatre-Français). 15 janvier 1881.

POQUELIN PÈRE ET FILS

Comédie en un acte en vers, par M. Ernest d'Hervilly.

Il y a aujourd'hui, 15 janvier 1881, deux cent cinquante-neuf ans que Molière fut baptisé à l'église Saint-Eustache. Il était probablement né le jour même. L'Odéon a coutume de célébrer cet anniversaire par une petite comédie de circonstance. Le poète, cette fois, est M. Ernest d'Hervilly, l'auteur de *la Belle Saïnara* et du *Bonhomme Misère*.

M. d'Hervilly feint que Molière, sachant que les affaires de son père vont mal, se présente chez lui sous le nom et la figure de Rohault, le célèbre mathématicien ; Molière est si bien grimé que son père ne le reconnaît pas ; il offre à celui-ci une somme de dix mille livres, que M. Poquelin le père fera valoir dans son commerce. Le vieux tapissier accepte avec empressement. Le hasard amène le véritable Rohault dans la maison ; et l'étonnement du père Poquelin se devine, entre ces deux Rohault qui se ressemblent comme deux frères. Mais un bon comédien ne perd jamais la tête, et Molière reste le maître du terrain. C'est sous le nom de Rohault qu'il reçoit les remerciements de son père.

Cette « petite comédie fantaisiste », la définition est de M. d'Hervilly lui-même, spirituellement jouée par MM. Porel, Rebel, Kéraval et M^{lle} Madeleine Plouvier, a été très bien accueillie.

Il me reste à prévenir le public que le prétendu

« trait de piété filiale » attribué à Molière est purement chimérique, ainsi que les circonstances dont M. d'Hervilly l'environne dans son à-propos.

La vérité est que, par actes passés devant Mes Gigault et Lenormand, notaires à Paris, les 31 août et 24 décembre 1668, Jacques Rohault acheta de M. Poquelin cinq cents livres de rente foncière et perpétuelle hypothéquées sur la maison que M. Poquelin possédait sous les piliers des Halles; cet achat fut fait moyennant une somme de dix mille livres, que Molière avait remise à son ami Rohault pour cet effet.

Les conditions du contrat étaient fort serrées et fort dures; non seulement Rohault prenait hypothèque sur la maison des piliers des Halles, mais encore sur tous les autres biens meubles et immeubles de M. Poquelin; de plus, la somme étant destinée à la reconstruction de la maison, qui menaçait ruine, M. Poquelin s'obligea à justifier qu'elle aurait été employée en journées d'ouvriers et à subroger le prêteur dans le privilège de constructeur.

A la mort de M. Poquelin, Molière se trouva propriétaire de la maison pour son tiers d'héritage, plus créancier de dix mille livres en principal. Or, la maison, que je trouve évaluée 16,400 livres dans un contrat de 1724, ne valait guère plus de 15,000 livres en 1668, époque du prêt. Molière se trouva donc, de fait, propriétaire ou créancier de la totalité de l'immeuble; et la preuve qu'il ne s'agissait pas là d'un don gracieux, c'est que la maison et la rente foncière qu'elle supportait furent le plus clair de l'héritage que Molière pût laisser à sa fille, d'où elles passèrent par donation entre les mains du mari de celle-ci, M. de Montalant.

Molière, en cette occasion, se conduisit moins en fils pieux qu'en homme d'affaires, père de famille lui-même. M. Eudore Soulié, qui avait découvert les contrats et les contre-lettres, eut la vision, dans l'enthou-

siasme bien naturel que lui causait sa trouvaille, d'un acte de délicatesse et de générosité qui ne s'accorde pas du tout avec les faits. N'est-il pas évident que la vraie générosité consiste, de la part d'un fils, à venir directement et sans bruit au secours de son père et non pas à lui faire porter de l'argent par un tiers, avec hypothèque et subrogation?

M. Eudore Soulié, dans son entraînement, a cru apercevoir « la minute », c'est-à-dire l'original des contrats dans les papiers de Molière; mais l'inventaire dit « la grosse », c'est-à-dire l'expédition. La supposition de M. Eudore Soulié que Molière avait tiré les actes de l'étude du notaire pour les détruire, tombe donc d'elle-même.

Après quoi Molière n'en reste pas moins le plus grand de nos auteurs comiques et M. Ernest d'Hervilly un très aimable et très habile versificateur.

DCCCXV

Renaissance. 22 janvier 1881.

JANOT

Opéra-comique en trois actes,
paroles de MM. Henri Meilhac et Ludovic Halévy,
musique de M. Charles Lecocq.

Le type de Janot parut, dit-on, pour la première fois dans une parade de Dorvigny intitulée *Janot ou les battus paient l'amende*, jouée trois cents fois de suite aux Variétés Amusantes de la foire Saint-Germain. Ceci se passait en 1779, au lendemain de la triomphale soirée d'*Irène*, et Mercier remarque plaisam-

ment, dans son *Tableau de Paris,* que Janot fut ainsi le successeur immédiat de Voltaire. Mais le type est réellement beaucoup plus ancien ; il joue un grand rôle dans les farces du moyen âge, sous le nom de Jeannin ou Jenin.

MM. Henri Meilhac et Ludovic Halévy l'ont modernisé en le plaçant aux boulevards, sous la Restauration. Leur Janot est un petit paysan de la Ferté-sous-Jouarre, qui est venu à Paris pour y retrouver sa bonne amie Suzon, partie pour la capitale où elle exerce le joli métier de modiste chez la fameuse Palmyre. Un chanteur ambulant, saltimbanque au besoin, appelé Latignasse, séduit par la physionomie de Janot, empreinte d'une niaiserie qui n'exclut pas la finesse, l'associe à ses destinées errantes. A force de chanter des refrains populaires sur la place de la Bastille, devant le célèbre éléphant de plâtre que remplace aujourd'hui la colonne de Juillet, Janot retrouve sa fiancée. Mais Suzon ne veut pas devenir la femme d'un jeune homme qui débite des bêtises en public ; dédaigneuse de la gloire artistique, elle veut élever Janot jusqu'à elle et lui fait obtenir la place de trottin chez Mlle Palmyre. Latignasse est devenu crieur de la Loterie royale par la protection d'un certain baron de Châteauminet, qui protège aussi Mlle Alexina, danseuse de l'Académie royale ; il fait prendre des billets à Janot qui, moins crédule que le fameux Jocrisse (et non Janot), n'imagine pas que le hasard soit assez grand pour faire gagner le gros lot à ceux qui n'ont pas de billets.

Janot a eu la main heureuse ; il gagne trois millions ; ce bonheur inespéré lui fait tourner la tête ; il traite de haut en bas ses anciens amis et Suzon elle-même, qui, de dépit, accepte les soins de Châteauminet. Cependant Janot, devenu, grâce à ses écus, marquis de la Janotière, s'ennuie au milieu d'un luxe qui n'est pas

fait pour lui; il regrette Suzon; finalement tout s'explique; Suzon, demeurée pure, quitte M. de Châteauminet et devient la femme de Janot; les époux retournent à la Ferté-sous-Jouarre, où ils vivent en bonnes gens de la campagne, loin des pièges et des vices de Paris.

Il me semble que les auteurs de *Janot* se sont souvenus de deux pièces intitulées *Jeannot et Colin*, à savoir une comédie en trois actes de Florian, jouée en 1780, au Théâtre-Italien; et l'opéra-comique d'Étienne et Nicolo, joué à Feydeau en 1814. Ces deux ouvrages étaient eux-mêmes imités du conte de Voltaire, qui, dans la version de MM. Halévy et Meilhac, devrait s'appeler *Janot et Colin;* l'opéra-comique de la Renaissance rappelle aussi *le Postillon de Longjumeau* et *la Princesse de Trébizonde*. De là, une certaine évocation de souvenirs confus dans la mémoire des spectateurs, qui leur enlèvent toute sensation de nouveauté.

La pièce, d'ailleurs, est amusante et pleine de mouvement. Si je reprochais à des écrivains d'autant de valeur que MM. Ludovic Halévy et Henri Meilhac de se gaspiller à de pareilles bagatelles, ils me répondraient sans doute que Le Sage, qui a travaillé plus souvent pour la Foire que pour la Comédie-Française, n'en fait pas plus mauvaise figure devant la postérité; et à cela je n'aurais rien à dire, sinon qu'il s'en va temps pour eux d'écrire *Turcaret*, tout en reconnaissant que leur bagage antérieur est bien supérieur à *Crispin rival de son maître*.

La partition de M. Charles Lecocq n'ajoutera rien à sa gloire; le style en est plus lâché, la facture plus vulgaire qu'on ne l'attendait de l'auteur de *Giroflé*, du *Petit Duc* et de *la Jolie Persane*. Il s'en faut cependant qu'elle soit méprisable. Sur une vingtaine de numéros qui la composent, j'en compte plus d'un tiers qui méritent d'être entendus. La gaieté bruyante, mais fran-

che, a sa part dans la chanson des Rats, exécutée en duo par Janot et Latignasse, et dans le final du premier acte, où l'on voit défiler tous les phénomènes de la foire, nains, géants, hercules du Nord, femme à barbes, monstres de toute espèce, accompagnés par une aubade cuivrée pleine d'une couleur locale qu'on retrouve tous les ans, en septembre, à la fête des Loges et à la foire de Saint-Cloud.

Le rondeau dans lequel Janot raconte la première représentation de *Michel et Christine* est d'un comique plus délicat, ainsi que l'amusante parodie de l'ancienne romance française *Rien n'est si beau que ma Sophie*, chantée par le baron de Châteauminet, qu'accompagne sur la harpe (et quelle harpe!) la danseuse Alexina.

Une des jolies choses de la partition, c'est le duetto à deux temps en *mi* bémol majeur : *Aimons-nous donc pour de rire*, qui ressemble beaucoup à l'allegro final de l'ouverture de la *Zanetta*, d'Auber, et qui n'en est pas moins agréable, au contraire.

Enfin j'ai retrouvé la meilleure inspiration de M. Charles Lecocq dans le duetto des souvenirs, entre Alexina et Latignasse, plein de fraîcheur et de poésie, véritable bijou musical auquel le public n'a pas accordé la plus légère attention.

M^{lle} Jeanne Granier, à peine remise d'une grave indisposition, n'en a pas moins accompli sa tâche avec vaillance et succès. On sentait qu'elle ne donnait pas encore tout ce qu'on peut attendre d'elle aux représentations suivantes; elle a cependant chanté avec beaucoup de verve la chanson des Rats, le rondeau-valse *C'est si gentil les petites femmes*, le seul morceau qu'elle ait consenti à bisser, et le rondeau de *Michel et Christine*, dans lequel les auteurs ont intercalé quelques couplets les plus typiques de ce célèbre vaudeville. Il y avait peut-être là quelque intention d'ironie,

mais M^lle Granier a mis tant de grâce à phraser ces couplets demi-séculaires, que le rondeau de *Michel et Christine* a tourné à la gloire de Scribe et de son vénérable collaborateur, M. Henri Dupin, le doyen de nos auteurs dramatiques.

M^me Desclauzas joue la danseuse Alexina avec ce comique plein de relief et en même temps de goût qui caractérise son talent. Elle a dit avec charme sa partie du duo avec Latignasse, qui est, à mon avis, le meilleur morceau de la partition; et la façon dont elle accompagne sur la harpe la romance de *Ma Sophie* est un des spectacles les plus amusants qu'on se puisse donner.

M^lle Mily-Meyer est également très drôle dans le rôle de Suzon.

On connaît la belle voix et la virtuosité de M. Vauthier; mais en dehors du duo dont j'ai déjà parlé deux fois, l'excellent baryton a été bien mal servi par le compositeur.

M. Jolly égaye le rôle de Châteauminet par des grimaces surprenantes, et il a obtenu un succès de fou rire avec la romance dont les paroles, se terminant par ce refrain : « *Je ne ferai plus ma Sophie* », sont d'une cocasserie superlative.

Les costumes de 1821, dessinés par M. Landolff, sont très réjouissants à l'œil, et le pêle-mêle du boulevard de la Bastille, devant les baraques des saltimbanques, est d'un pittoresque très réussi.

DCCCXVI

PALACE-THÉATRE. 26 janvier 1881.

LA FÉE COCOTTE

Féerie en trois actes et vingt tableaux,
par M. Édouard Philippe.

Le *Skating* de la rue Blanche a pris la grande résolution de se transformer en théâtre, et il a convié la presse, probablement pour prendre son avis non seulement sur la pièce d'inauguration, mais aussi sur l'organisation même de l'entreprise.

C'est qu'en effet il ne suffit pas, pour créer un théâtre, d'élever une scène au fond d'une salle de bal; il faut encore se sentir ou se mettre en mesure d'accueillir et de traiter, selon certaines convenances, un public étranger à la noble science du patinage; ne pas le faire languir au dehors sous prétexte de faciliter un contrôle qui partout ailleurs se fait très régulièrement toutes portes ouvertes; ne pas gêner la circulation intérieure par une suite de barrières et une complication de contre-marques vertes, rouges et jaunes, tout un jeu de cartes qu'on jetterait volontiers au nez des ouvreuses et des huissiers; supprimer les consignes vexatoires et faire respecter les consignes utiles, telles que l'interdiction de fumer aux fauteuils et dans les loges; garantir les spectateurs de l'orchestre contre la pluie qui s'égouttait des vitrages comme une douche lente et froide, etc.

Venons à la féerie de M. Édouard Philippe; inutile de raconter ce qu'on sait d'avance de toutes les féeries, depuis *le Pied de Mouton*. Une fée donne un ou

plusieurs talismans au premier acte à des amoureux qui les perdent pendant le second et qui les retrouvent au troisième. Ce n'est pas plus malin que cela : il me semble aussi que l'île Joyeuse du dix-septième tableau se trouvait toute esquissée dans le dernier acte de *l'Arbre de Noël*.

Est-ce à dire que M. Édouard Philippe n'ait pas fait preuve d'invention? On se tromperait. En voici une de sa façon, dont on a pris son parti après le premier étonnement.

Il faut savoir que le berger Mignonnet a enlevé la fille du roi Hurluberlu, et qu'il fuyait avec elle, poursuivi par le grand diable Kokoriko, à travers des campagnes innommées. Tout à coup, Mignonnet, accablé de mélancolie, se prend à chanter des stances patriotiques en songeant à son pays. Au pays d'Hurluberlu, sans doute? Pas du tout : son pays, c'est la France. Mignonnet s'endort, les nuages s'entr'ouvrent et l'on aperçoit la forteresse de Belfort, gardée par un régiment de petits pioupious français. Le canon tonne, la générale bat; on voit apparaître l'illustre groupe de Mercié, *Gloria victis;* puis, le lion de Belfort dresse au milieu des rochers sa silhouette colossale. Des feux électriques de toute couleur éclairent ce tableau qui vraiment est superbe. Était-ce bien sa place? Je me permets d'en douter; mais je contiens les sentiments intimes que suscite cette exhibition inopportunément patriotique. M. Édouard Philippe s'est trompé de bonne foi, et je ne voudrais pas contrister ce vaillant soldat de 1870. Sa bravoure est l'excuse des écarts de son chauvinisme.

De très beaux ballets, très bien dansés, forment la meilleure partie du spectacle, étant donné que, au delà du quatrième banc de l'orchestre, la voix des acteurs même lorsqu'ils la forcent comme des saltimbanques faisant la parade en plein air devant les ba-

raques de la foire, se perd dans la rumeur de deux ou trois mille personnes encombrant d'immenses promenoirs.

Grévin a dessiné pour *la Fée Cocotte* un nombre incroyable de costumes tous plus gracieux, plus élégants et plus riches les uns que les autres; je signalerai particulièrement les polichinelles bleus du dernier ballet, qui sont exquis.

La troupe du Palace-Théâtre s'est recrutée un peu partout; je citerai M^{me} Rose Mérys, le berger Mignonnet, qui porte le travesti avec aisance, et qui, de plus, est une véritable chanteuse, dont la voix a de la force, de l'éclat et de l'agilité; M. Tissier, un comique qui a de la rondeur, M. Donval, M^{mes} Paurelle et Sergent.

J'allais oublier de dire qu'on tire deux feux d'artifice dans *la Fée Cocotte*. Le feu d'artifice est proprement la signature de M. Édouard Philippe, et c'est en lettres de feu que son nom pyrotechnique s'inscrit sur le fond sombre de notre horizon littéraire.

DCCCXVII

Variétés. 28 janvier 1881.

LA ROUSSOTTE

Comédie-vaudeville en trois actes et un prologue,
par MM. Ludovic Halévy, Henri Meilhac et Albert Millaud.

La Roussotte et le Roussot sont deux petits enfants, nés des amours illégitimes d'une grande dame anglaise, femme d'un amiral, avec un gentilhomme français appelé le comte du Bois-Toupet. Ruiné par le

tirage à cinq, qui est proprement la mort des joueurs de baccara, le comte du Bois-Toupet est allé se refaire une fortune dans l'extrême Orient.

Dix ans se sont écoulés. Que sont devenus le Roussot et la Roussotte? C'est un agent d'affaires appelé Gigonnet qui va nous l'apprendre. Ce Gigonnet se charge au besoin de retrouver les enfants perdus par leurs familles et les familles égarées par les enfants. Le comte du Bois-Toupet, revenu de Shanghaï avec plusieurs millions, a chargé Gigonnet de lui retrouver sa fille. Gigonnet a la main heureuse, car, du premier coup, il retrouve Anne-Marie, la Roussotte, employée comme servante dans une auberge de Picardie. Gigonnet conçoit le projet machiavélique d'épouser la servante avant qu'elle ne connaisse la situation brillante qui l'attend. Mais sa tentative est déjouée par Médard, un pauvre hère qui exerce la fantastique sinécure de chef du contentieux chez Gigonnet, et qui est amoureux de la Roussotte, qu'il a connue à Péronne lorsqu'il y faisait ses vingt-huit jours comme réserviste.

Médard, qui compose des chansonnettes pour les cafés-concerts, place la Roussotte dans la crèmerie, où il prend ses modestes repas. C'est là que le comte du Bois-Toupet retrouve enfin sa fille; instruit des chastes amours d'Anne-Marie et de Médard, il consent à leur mariage, non sans quelque difficulté fondée sur la situation précaire de Médard, qui, brouillé avec Gigonnet, en est réduit à exercer l'état d'homme-affiche ambulant par les rues.

C'est ici qu'intervient la vengeance de Gigonnet. L'agent d'affaires a découvert l'état civil du Roussot en même temps que celui de la Roussotte : « Embrassez votre fils ! » s'écrie-t-il en poussant Médard dans les bras de M. du Bois-Toupet. Voilà donc le mariage impossible.

Cependant la voix du sang reste muette chez le

père et le fils ; et, depuis qu'on les dit frère et sœur, Anne-Marie, devenue M{\ll}e du Bois-Toupet, et Médard, devenu vicomte, ne peuvent plus se souffrir. Leur prétendu père veut les marier, séparément, bien entendu ; mais Médard expulse les prétendants de sa sœur, et Anne-Marie jette dehors les fiancées de son frère.

Heureusement, grâce à un jeton de cercle jadis donné par le comte du Bois-Toupet au petit Roussot et précieusement conservé par un jeune clubman nommé Édouard tout court, l'imbroglio se dénoue. Édouard est le véritable vicomte du Bois-Toupet, reconnu comme tel, grâce au « jeton de son père ! » — « Il tire à cinq ! » s'écrie du Bois-Toupet, « c'est bien mon fils. »

Rien ne s'oppose plus au mariage d'Anne-Marie et de Médard.

Si l'on jugeait la pièce isolément et pour sa valeur intrinsèque, on n'en dirait pas merveilles. Cette « comédie-vaudeville » est une seconde étape dans la voie où deux des auteurs de *la Roussotte* étaient entrés avec *la Petite Mère;* c'est un retour au « vieux jeu » des vaudevilles romanesques dans lesquels excellaient, après et au-dessous de Scribe, les Paul Duport, les Warner, les Laurencin, avec quelque mélange de Victor Ducange et de Pixérécourt. Mais ce qui manque, pour réussir dans cette tentative de résurrection, aux auteurs si spirituellement parisiens de *la Roussotte*, c'est la conviction, c'est la foi ; par instants, on dirait qu'ils se moquent du public ; c'est tout simplement qu'ils se moquent d'eux-mêmes ; ils essaient d'esquiver la sensiblerie en « blaguant » la situation, et ils tuent l'illusion, par conséquent l'intérêt.

La Roussotte renferme cependant bien des détails amusants et piquants, tels que le récit que vient faire le comte du Bois-Toupet de ses amours avec l'amirale

anglaise, l'intérieur de la crémerie au second acte, et l'expulsion des prétendus au dernier tableau.

Mais ce qui a sauvé complètement la soirée, c'est le talent supérieur des interprètes, qui n'a pas permis au public de faire exactement leur part aux dépens des auteurs.

J'écrivais dernièrement, à cette même place, que Mme Judic semblait toujours en progrès sur elle-même; elle a prouvé ce soir que je n'exagérais pas; elle a joué en comédienne et chanté divinement. Les couplets les plus ordinaires et même les insanités de café-concert deviennent dans sa bouche de petits poèmes où l'on est tenté de découvrir de l'esprit et du sentiment. Il n'y en a cependant juste que ce qu'elle y met. L'art exquis de la diction et la grâce de la femme opèrent ces métamorphoses. On lui a fait bisser presque tous ces morceaux.

M. Dupuis joue Médard avec ce naturel et cette finesse qui caractérisent son talent. Il a partagé le succès de Mme Judic.

MM. Léonce, Baron, Lassouche, Daniel, Bac et Didier ont tiré bon parti de leurs rôles.

La musique nouvelle de MM. Hervé et Marius Boullard n'est pas sans agrément, et l'on y distingue çà et là une note délicate et mélancolique qui rappelait la manière d'un autre compositeur, dont le nom n'a cependant pas été prononcé.

Chateau-d'Eau. Même soirée.

BARRA

Drame en cinq actes et neuf tableaux, par M. Georges Sauton.

> De Barra, de Viala le sort nous fait envie !
> Ils sont morts, mais ils ont vaincu.
> Le lâche accablé d'ans n'a pas connu la vie ;
> Qui meurt pour le peuple a vécu !

Ainsi s'exprime *le Chant du Départ*, paroles du citoyen Marie-Joseph Chénier, musique du citoyen Méhul. N'en déplaise au citoyen Marie-Joseph, ni Barra ni Viala n'ont vaincu qui que ce soit, puisqu'ils ont été tués par un ennemi supérieur en nombre. Ce qui n'empêche pas les noms des jeunes Barra et Viala d'avoir été conservés dans la mémoire du peuple par cette solennelle niaiserie. Ces noms restent, après tout, beaucoup plus connus que leurs personnes.

La légende d'Agricole Viala est très contestée. Celle de Barra repose sur des fondements plus solides ; mais encore en faut-il rabattre. Un aimable poète, M. Jean Aicard, a raconté, dans une notice consacrée à Joseph Barra, que cet enfant avait sollicité « la périlleuse mission » de battre la charge sur divers points pour inquiéter les Vendéens qui cernaient une colonne républicaine, et les déterminer à la retraite. « Deux « cents paysans l'environnent ; sa jeunesse, son cou-« rage calme les étonnent ; son extérieur délicat les « touche. — Veux-tu la vie, enfant ? lui crie-t-on de « toutes parts ; allons, crie vive le roi ! Barra se tait et « continue de battre la charge. — Nous as-tu enten-« dus, drôle ? Vive le roi ! Même silence ! — Es-tu sourd ? « attends ! dit en le couchant en joue un de ces rudes « compagnons pressé d'en finir. — Je suis républi-

« cain ! — Ah ! brigand ! prends garde à toi !... —
« Vive la République ! s'écrie ce héros de treize ans.
« Au même instant, vingt coups de feu partaient. Le
« martyr tombe... »

Il n'y a de vrai dans ce tableau dramatique que la mort de Joseph Barra ; la colonne républicaine cernée, le tambour battant la charge pour inquiéter l'ennemi, le dialogue de l'enfant avec deux cents hommes, tout cela est d'invention pure et appartient au domaine du roman.

La vérité toute simple se trouve dans un document authentique que personne ne saurait récuser ; c'est le rapport du général Desmares, commandant la division de Bressuire, au ministre de la guerre, en date du 8 décembre 1793, lu à la Convention le 15 décembre et publié au *Moniteur* du 17.

« Cholet, 18 frimaire an II (8 déc. 1793).

« J'implore ta justice, citoyen ministre, et celle de la Convention, pour la famille de Joseph Barra ; trop jeune pour entrer dans les troupes de la République, mais brûlant de la servir, cet enfant m'a accompagné depuis l'année derrière, monté et équipé en hussard ; toute l'armée a vu avec étonnement un enfant de treize ans affronter tous les dangers, charger toujours à la tête de la cavalerie ; elle a vu, une fois, ce faible bras terrasser et amener deux brigands qui avaient osé l'attaquer. Ce généreux enfant, entouré hier par les brigands, a mieux aimé périr que de se rendre et leur livrer deux chevaux qu'il conduisait. Aussi vertueux que courageux, il faisait passer à sa mère tout ce qu'il pouvait se procurer ; il la laisse avec plusieurs filles et son jeune frère infirme sans aucune espèce de secours.

« Je supplie la Convention de ne pas laisser cette

malheureuse mère dans l'horreur de l'indigence; elle demeure dans la commune de Palaiseau, district de Versailles.

« DESMARES. »

Sur la proposition de Barère, la Convention accorda sur-le-champ une pension de 1,000 livres à la famille de Barra, et 3,000 livres une fois payées.

Le récit du général Desmares est simple et clair; un brave petit volontaire, monté en hussard et conduisant deux chevaux, est attaqué par des Vendéens et se laisse tuer plutôt que de se rendre. Pas de tambours, Barra était à cheval; pas de dialogue, pas de cris. L'enfant meurt en soldat, voilà tout.

Mais quinze jours plus tard, le 30 décembre, il convint à Robespierre d'amplifier le rapport du général Desmares; le chef des Montagnards demanda les honneurs du Panthéon pour Joseph Barra, qui, disait-il, était mort en criant : *Vive la République!* au milieu de « brigands » qui, « *d'un côté*, lui demandaient de « crier Vive le Roi! et *de l'autre (sic)* lui présentaient « la mort! » L'intention de Robespierre s'explique clairement; il s'agissait de décerner la « panthéonisation » (mot du temps), non pas au petit soldat, mais au républicain précoce. Robespierre ajouta : « Je « demande que le génie des arts caractérise digne- « ment cette cérémonie qui doit présenter toutes les « vertus (*sic*); que David soit spécialement chargé de « prêter ses talents à l'embellissement de cette fête. »

Et David répondit :

« Ce sont de telles actions que j'aime à retracer. Je « remercie la nature de m'avoir donné quelque talent « pour célébrer la gloire des héros de la République; « c'est en les consacrant à cet usage que j'en sens « surtout le prix. » Paroles curieuses dans la bouche de celui qui devait peindre, dix ans plus tard, le sacre

de Napoléon I^er à Notre-Dame, et la distribution des aigles au camp de Boulogne.

On décida de plus qu'une gravure représentant l'acte héroïque de Joseph Barra serait envoyée à toutes les écoles primaires aux frais de la République ; l'Opéra-Comique représenta un à-propos intitulé *Joseph Barra*, paroles du citoyen Levrier, musique du citoyen Grétry, en même temps que le théâtre Feydeau décernait au petit hussard une *Apothéose*, paroles de Léger, l'acteur du Vaudeville, musique de Jadin.

Par un hasard vraiment singulier, la panthéonisation de Barra et de Viala avait été fixée au 10 thermidor (28 juillet 1794) ; dans le cortège devaient se trouver les jeunes gens du camp de Paris avec quinze pièces de canon. Robespierre fut décrété d'accusation dans la séance du 9 thermidor, et, sur la proposition de Billaud-Varennes, la fête de Barra et Viala fut indéfiniment ajournée, comme menaçante pour la sûreté de la Convention. « Nous irons au Panthéon avec plus « d'enthousiasme, » s'écria Billaud-Varennes, « quand « nous aurons purgé la terre ! » La fête n'eut jamais lieu ; le patronage de Robespierre avait porté malheur au pauvre petit hussard.

L'auteur du drame ne s'est conformé scrupuleusement ni à la vérité historique ni à la légende.

Il prête au jeune Barra (et non Bara comme dit l'affiche) un amour naïf pour une petite paysanne bretonne qui meurt au dernier acte sur un champ de bataille quelconque, et le fait surprendre par le grand-père de la jeune fille qui veut lui faire crier : Vive le Roi ! Barra refuse, crie : Vive la République ! et tombe sous la balle du vieux Vendéen ; il y en a d'ailleurs pour tous les goûts : hussard pendant une partie de la pièce, Barra enlève un « tambour béni » appartenant à sa maîtresse, et c'est ainsi que nous retrouvons le héros de M. Aicard.

Barra n'est d'ailleurs qu'au second plan dans le drame de M. Georges Sauton, qui se soutient par une action extrêmement compliquée.

Un commandant républicain, Masseras, blessé dans un engagement contre les troupes royalistes, est transporté dans un château où il est soigné par la comtesse de la Courlaye, femme d'un officier vendéen : la comtesse s'éprend de son ennemi et lui donne un rendez-vous sur une petite place de village ; là, l'officier républicain avoue loyalement à la trop tendre dame qu'il aime, lui, une jeune fille du nom de Lucile Vorlèze, à qui il est fiancé ; pendant cet entretien, il surprend le père de la jeune fille en train de dévoiler à des partisans de la cause royale une partie des plans de l'armée républicaine, révélations qui proviennent de ses propres indiscrétions ; il fait feu sur lui, mais le blesse seulement ; un groupe de Vendéens accourt et enveloppe Masseras ; Barra survient avec quelques hommes ; le traître est pris et condamné à périr sur l'échafaud ; sa fille le sauve à prix d'or, mais tandis qu'elle attend le signal qui doit lui annoncer la délivrance de son père, elle est en butte aux galanteries d'un général républicain qui a trop bien soupé, et Masseras entre au moment où le vieux général Biron de Lauzun l'embrasse ; Masseras se croit trahi et se considère comme dégagé vis-à-vis de Lucile.

Au tableau suivant, qui représente le camp royaliste, nous retrouvons Barra et deux de ses amis prisonniers ; Masseras, qui n'a pas oublié son sauveur, se présente en parlementaire devant le comte de la Courlaye, et lui propose de lui rendre plusieurs chefs vendéens en échange de la liberté de son sauveur ; mais le comte de la Courlaye soupçonne sa femme d'être la maîtresse de Masseras ; au mépris du droit des gens, il va le faire fusiller. La comtesse s'élance au-devant des soldats et s'écrie : « Vous seul, monsieur, avez le

droit de tuer cet homme, il est mon amant. » Le comte provoque l'officier républicain, mais ils ne doivent pas se rencontrer ; une jeune Vendéenne outragée par le comte de La Courlaye le tue d'un coup de pistolet ; le traître expire à son tour, et le jeune Barra meurt sur le corps de sa maîtresse, frappée mortellement dans une rencontre.

Le drame de M. Georges Sauton a eu du succès, quoique le style en soit étrange et plein d'emphase, mais il n'est pas ennuyeux. Il est d'ailleurs fort bien joué ; au premier rang je citerai Mlle A. Guyon, excellente dans le rôle de Barra ; MM. Gravier, Dalmy et Péricaud, Mmes Jaillet et Beauregard complètent un bon ensemble.

DCCCXVIII

Ambigu. 29 janvier 1881.

NANA

Pièce en dix tableaux, par M. William Busnach,
d'après le roman de M. Émile Zola.

« Lorsque j'entre dans mon laboratoire », écrivait un jour Claude Bernard, « je commence par mettre à « la porte le spiritualisme et le matérialisme, le vita- « lisme et le transformisme, en un mot tous les « systèmes. »

Appliquant et modifiant à mon propre usage la boutade de l'illustre physiologiste, je dirai à mon tour qu'en entrant dans ma stalle, le soir d'une première représentation, je commence par mettre à la porte toutes les théories, aristotélisme, romantisme, réa-

lisme, naturalisme, et je me livre à l'étude de cet unique problème : la pièce est-elle bonne ou mauvaise, intéressante ou non, amusante ou ennuyeuse? Et, subsidiairement, est-elle œuvre d'art ou simple produit de confection?

C'est dans cet esprit, dégagé de toute prévention pour ou contre qui ou quoi que ce soit, que je viens d'écouter pendant six heures la pièce intitulée *Nana*.

Je dois dire, avant tout, qu'elle a quelque peu déçu les adversaires systématiques et les admirateurs quand même, comme aussi les simples curieux.

L'auteur de la pièce s'est prudemment abstenu de transcrire à la scène les propos tenus par les personnages du roman ; quant aux amateurs qui, sur l'amorce d'une illustration pornographique, espéraient voir Nana dans le costume succinct de Vénus Anadyomène, ils n'en ont pas eu pour leur argent, le costume de l'actrice, dans la scène de la loge, étant beaucoup plus couvert que celui des danseuses et des figurantes de ballet ou de féerie.

Il reste, et je le dis crûment pour que le lecteur puisse s'arrêter à cette ligne et ne pas pousser plus avant la lecture du présent article, la biographie d'une prostituée. Ce n'est pas la première fois qu'une pareille étude est abordée dans le roman ni même au théâtre. Depuis *Manon Lescaut*, dont les peintures délicates paraissent fanées à des gens qui préfèrent les couleurs violentes et criardes, Auguste Ricard a écrit *Celui qu'on aime*, Jules Janin *l'Ane mort et la femme guillotinée*, et Regnier Destourbet sa *Louisa ou les douleurs d'une fille de joie*, qui eut l'honneur de précéder et d'inspirer peut-être l'*Esther* d'Honoré de Balzac.

Au théâtre, en dehors de diverses productions oubliées et dénuées d'intérêt, Eugène Scribe alla plus loin que M. William Busnach lui-même, lorsqu'il

montra, au dernier tableau de *Dix ans ou la vie d'une femme*, M^me Dorval, poitrinaire, toussant, râlant et se désolant de ne pouvoir aller dans la rue « pour gagner sa vie ».

Nana, on s'en souvient peut-être, est cette fille de Coupeau, de *l'Assommoir*, qui, précocement viciée, abandonne sa mère désespérée pour aller rejoindre « un vieux monsieur » qui l'attend sur le trottoir.

Le nom du vieux monsieur, l'auteur de *Nana* nous le livre : c'était le marquis de Chouard. Ce gentilhomme qui escroque la considération publique par des dehors de rigide vertu, a marié sa fille au comte Muffat de Beuville, qui remplit de hautes fonctions publiques. Le comte Muffat s'éprend de Nana qu'il avait vu jouer dans une opérette appelée *la Naissance de Vénus*. Naturellement, Nana ruine le comte Muffat de Beuville, que les dramaturges d'autrefois auraient sans balancer nommé Muffat de la Muffardière. Tout en ruinant son Muffat, Nana file le parfait amour avec un collégien de dix-huit ans nommé Georges Hugon, dit Zizi : et lorsque le frère aîné de Georges, Philippe Hugon, capitaine de chasseurs, vient réclamer l'enfant pour le rendre à sa mère, Nana trouve plaisant de séduire le capitaine et de le prendre pour remplaçant de son petit frère.

Zizi se donne alors un coup de couteau dans la poitrine ; sa mère, M^me Hugon, vient le chercher, l'enlève dans ses bras, le traîne hors de cette maison infâme, et dit à la courtisane consternée : « Vous m'avez pris « mes deux fils ; que Dieu vous enlève le vôtre ! »

A ce moment, le comte Muffat survient furieux ; il croit que Philippe est caché ; il ouvre une porte et qu'aperçoit-il ? Son propre beau-père, le vieux marquis de Chouard, qui apportait cinquante mille francs à Nana pour la déterminer à rompre avec le comte. Mais celui-ci qui se méprend sur les motifs qui amè-

nent son beau-père chez sa maîtresse, se jette sur celle-ci, la renverse, la foule aux pieds et s'éloigne, en lui criant : « Catin ! »

Le mot a passé sans soulever le plus léger murmure ; et je m'explique cette tolérance du public. Il est évident que le mot prononcé par le comte Muffat est beaucoup trop doux pour la situation ; le comte Muffat, si aveugle qu'on le dépeigne, savait très bien ce qu'était Nana, et il n'est plus temps de le lui dire. L'autre mot, le mot vrai de la situation, a fait reculer M. William Busnasch, quoiqu'il pût s'autoriser de Molière.

Ruiné, déshonoré, atteint dans ses affections les plus pures, car l'éclat de ses scandaleuses amours rompt le mariage de sa fille Estelle, le comte Muffat essaye d'obtenir le pardon de la comtesse Sabine, sa femme : « Inutile et impossible ! » lui répond tranquillement cette sous-Nana du grand monde, « j'ai « un amant ! » Là-dessus, les deux époux prennent subitement, on ne sait pas pourquoi, la résolution de mourir ensemble : la comtesse Sabine met le feu à l'hôtel qui apparemment était construit en matériaux singulièrement combustibles, car il brûle en quelques minutes comme un simple margotin. Les époux Muffat périssent écrasés sous les décombres. Avec eux disparaît le grand nom de Muffat ; c'est ainsi, d'après l'affiche et dans l'intention de l'auteur, que finissent les races.

Pendant que ces événements s'accomplissent, Nana soigne, en mère dévouée, son petit garçon, qui meurt entre ses bras de la petite-vérole. Atteinte à son tour par la contagion, elle meurt seule, abandonnée, dans une chambre du Grand-Hôtel, après une horrible agonie, non sans avoir subi le châtiment le plus cruel pour une femme comme elle, en apercevant dans la glace son visage rougi, gonflé, défiguré par les hideuses pustules de la petite-vérole : spectacle odieux qui

a fait passer dans les rangs du public un frisson d'horreur et de dégoût.

Évidemment, en faisant mourir Nana de la petite vérole, l'auteur du livre et celui de la pièce n'ont pas épuisé tout leur droit. Sachons-leur gré de cette modération.

Remarquons seulement que la punition des mauvaises femmes par la petite-vérole n'est rien moins qu'un fait d'observation et qu'un « document humain ». C'est seulement une tradition littéraire, assez commune pour être passée à l'état de poncif et de rengaîne.

Cette pénalité finale fut édictée pour la première fois vers 1782 par le législateur Choderlos de Laclos, auteur des *Liaisons dangereuses!* qui l'appliqua à l'odieuse M^{me} de Merteuil. L'auteur des *Parents pauvres* expédia son héroïne par le même procédé, avec cette aggravation, que la petite-vérole de M^{me} Marneffe est une variété brésilienne de l'invention de Balzac. Depuis cet exemple fameux, la petite-vérole finale était tombée dans le domaine public et tellement vulgarisée, que l'ingénieuse censure de 1855 l'offrit à MM. Émile Augier et Édouard Foussier comme un excellent électuaire pour rendre M^{me} Pommeau tout à fait acceptable. On se moqua beaucoup de la censure ; son remède n'était pourtant pas si mauvais, puisque, dédaigné par les auteurs des *Lionnes pauvres*, il vient d'être ramassé après vingt-cinq ans d'oubli par les auteurs de *Nana*.

Nana prend la petite-vérole en soignant son enfant : cette créature gardait donc en elle le sentiment le plus naturel de la femme ? Ici, le naturalisme ne contredit pas la nature ; mais il se contredit lui-même ; car, de l'autre côté des ponts, on nous montre chaque jour que la femme galante n'aime pas ses enfants et « ne devrait pas en avoir ». Ida de Barancy est la né-

gation de Nana et réciproquement. De ces deux « documents humains », lequel est authentique ? lequel est falsifié ? S'ils renferment chacun leur part de vérité, on arriverait à conclure que toutes les filles ne se ressemblent pas. Et si elles ne se ressemblent pas, que devient la littérature des « types », fondée sur « la science ? » Il faudra bien admettre que, les individus présentant des variétés infinies, le romancier n'est pas tenu de les connaître toutes et qu'il en peut supposer quelques-unes ; et c'est par là que l'imagination rentrera dans le roman et le drame qui sont proprement son domaine. La science elle-même, la vraie, celle des Laplace, des Cuvier, des Élie de Beaumont, des Lyel, des Faye et des Secchi, se permet bien les hypothèses qui lui sont momentanément nécessaires pour relier entre eux les phénomènes observés. Pourquoi l'imagination ne reprendrait-elle pas ses droits imprescriptibles sur la littérature ? Et d'ailleurs, si l'on observe les sociétés et leurs mœurs sans préoccupation de popularité par en bas, on s'apercevrait peut-être que non-seulement les filles aiment quelquefois leurs enfants, mais qu'il existe aussi d'autres femmes, d'autres mères que les filles, en un mot que les honnêtes gens et les honnêtes femmes sont assez nombreux sur la terre pour qu'on se donne la peine de les observer à leur tour et de les peindre avec autant de soin, autant d'intérêt, autant de profit et plus d'honneur qu'il ne s'en attache aux classes immondes de la société.

Qu'on ne s'y trompe pas : je n'accuse pas *Nana* d'être une œuvre immorale ; elle affecte, au contraire, les allures d'un prêche contre le désordre et l'inconduite ; elle en montre les conséquences sous un jour hideux, et on ne lui reprochera certainement pas d'exciter à la débauche.

Reste un médiocre mélodrame, auxquels manquent

les développements de caractères qui, à défaut de ressorts mieux préparés et mieux agencés, aideraient à comprendre des personnages que M. William Busnach a presque tous laissés à l'état de silhouette. Mais la mise en scène, qui est très belle, très riche et très artistiquement comprise, ainsi que l'inestimable appui d'une interprétation excellente, assureront peut-être à *Nana* un succès de curiosité.

Il a fallu certainement un grand courage à Mlle Massin pour accepter un rôle à la fois odieux et décousu, dans lequel se mélangent, à dose inconciliable, les instincts les plus pervers et les sentiments les plus innocemment suaves ; le contraste est tellement heurté qu'on a ri des amours champêtres de Nana et de Zizi, accompagnés par un rossignol qui n'a pas été pris au sérieux et qu'il aurait mieux valu faire imiter par M. Fusier, du Palais-Royal.

Mlle Massin, troublée et trompée plus d'une fois par des murmures qui ne s'adressaient pas à elle, a un peu perdu la tête dans les parties douces et presque aimables du rôle de Nana, et s'y est montrée plus nerveuse qu'il ne convenait. Mais son succès s'est affirmé et développé à partir de la scène où elle chasse durement le comte Muffat ruiné. Quant à l'agonie dans la chambre d'hôtel, où l'actrice se montre défigurée, tuméfiée, hideuse, Mlle Massin l'a jouée avec une puissance dramatique qu'on ne lui soupçonnait pas et qui lui a valu une ovation répétée à la chute du rideau.

M. Lacressonnière prête toute l'autorité de son talent magistral et de sa tenue d'homme du monde au rôle du comte Muffat, qui n'est plus le débauché du roman, mais un homme sincèrement épris et entraîné par une passion irrésistible.

N'oublions pas Mme Honorine, qui a supérieurement dit la scène de la chiffonnière qui prédit à Nana qu'elle mourra comme elle-même sur le fumier. Un épisode

analogue, celui du croque-mort, n'avait pas réussi dans *l'Assommoir;* cette fois M{II}{e} Honorine a sauvé cette scène difficile.

C'est M. Abel qui joue Fauchery, l'amant de Mme Muffat; le public, se mêlant peut-être de ce qui ne le regardait pas, a paru désapprouver le choix de la comtesse.

MM. Dailly, Delessart, Émile Hébert, Courtès et Mme Lacressonnière, très touchante dans le rôle de Mme Hugon, ont contribué à la perfection de l'ensemble.

Voulez-vous connaître l'impression finale du public qui est sorti à une heure du matin de la salle de l'Ambigu, après avoir frémi en lorgnant les pustules de Mlle Massin? Elle se résume en un mot : « Allons nous faire revacciner! »

C'est le succès de Jenner.

DCCCXIX

COMÉDIE-FRANÇAISE. 31 janvier 1881.

LA PRINCESSE DE BAGDAD

Pièce en trois actes en prose, par M. Alexandre Dumas fils.

Qu'est-ce que la princesse de Bagdad? Ne croyez pas à un conte des Mille et une Nuits, quoiqu'il y ait un peu de féerie dans la pièce nouvelle. « La princesse de Bagdad » est le petit nom d'amitié décerné par quelques intimes à haute et puissante dame Lionnette, comtesse de Hun. Lionnette est née des amours d'un roi du Nord et d'une grisette parisienne, fille d'une marchande à la toilette, qui n'a ja-

mais rien vendu de si joli ni de si cher que la mère de Lionnette. Le roi en question n'était que prince royal lorsqu'il perdit son innocence dans l'équivoque maison de la rue Traversière, où la grand'mère de Lionnette exerçait un commerce mal défini, et ses jeunes amis de Paris l'appelaient entre eux le prince de Bagdad. De là, le surnom qu'ils ont conservé à sa fille.

Rassurez-vous, lecteur, qui ne manquerez pas d'aller vous étonner, vous indigner ou vous passionner en écoutant la pièce de M. Alexandre Dumas. Le roi, la grisette et la marchande à la toilette sont morts depuis plusieurs années, lorsque la pièce commence. Vous ne les verrez pas, et c'est assez, c'est trop qu'on vous ait entretenu de leur scandaleuse aventure.

Car, ce que je viens de vous raconter à mon tour, ce n'est pas la pièce, et j'affirme, sans hésiter, que M. Alexandre Dumas aurait pu supprimer tout ce prologue à la cantonade, sans faire tort à son œuvre nouvelle : au contraire.

La véritable pièce, la voici :

Le comte Jean de Hun, épris de la belle et fière Lionnette, l'a épousée malgré l'opposition de sa famille entière. La mère de Jean est morte en le déshéritant dans la limite du possible et même un peu au delà de ce que permet la loi. Quant à Lionnette, mariée sous le régime de la séparation de biens, elle a gaspillé en peu d'années les quelques centaines de mille francs que lui avaient laissés son père et sa mère.

M. et Mme de Hun sont ruinés ; ils se l'avouent, et cherchent les moyens de liquider leur passé en sauvant l'honneur de la maison. Et après ? « Après », dit Lionnette, « il nous restera toujours de quoi acheter « un réchaud de charbon, et nous épargner les hor- « reurs et les hontes de la misère. » Lionnette aime mieux mourir que déchoir. Cette froide résolution,

chez une femme si jeune et si aimée, ne s'expliquerait guère si l'on ne connaissait le secret de ce dégoût prématuré de la vie. Lionnette croit n'aimer personne, pas même son mari, pas même son fils, le petit Raoul; elle remplit ses devoirs sociaux envers eux, voilà tout.

Le comte Jean, au contraire, adore Lionnette comme au premier jour de leur union, et le sentiment le plus poignant qu'il ressente de son désastre financier, c'est la jalousie. Lié depuis quelque temps avec un jeune homme nommé Nourvady, il le soupçonne de nourrir pour la comtesse une passion profonde, et bien redoutable dans les circonstances où se trouve placée la maison de Hun. Ce Nourvady est colossalement riche ; il possède quarante millions, que lui a laissés son père, riche financier grec ou arménien, je ne sais au juste. Les appréhensions du comte ne sont que trop justifiées.

Nourvady, qui cache sous un masque impassible la volonté de fer d'un Monte-Cristo et les passions d'un Lugarto (voir la *Mathilde* d'Eugène Suë), tient à M^{me} de Hun le petit discours que voici : « Un jour, en passant
« aux Champs-Élysées, vous avez paru remarquer un
« hôtel en construction; je l'ai acheté, je l'ai achevé;
« il est à vous; les voitures sont sous les remises; les
« valets veillent dans l'antichambre. Dans le salon,
« se trouve un million en or ; voici la clef de la mai-
« son. J'y passerai la journée demain ; après cette
« journée, je n'y reparaîtrai jamais, jusqu'au jour où
« vous me ferez dire d'y venir ou d'y rester. » M^{me} de Hun prend la clef que Nourvady a déposée sur un guéridon, et la jette silencieusement par la fenêtre. —
« Vous remarquerez, madame », continue Nourvady avec un imperturbable sang-froid, « que cette fenêtre
« donne sur votre jardin, et qu'il vous sera facile de
« l'y retrouver si c'est votre fantaisie. — Insolent! » s'écrie la comtesse en lui tournant le dos.

Mais Nourvady ne s'en est pas tenu à ces offres éblouissantes. Sachant que la comtesse a des dettes criardes, et Dieu sait à quel chiffre peuvent monter les dettes criardes d'une grande dame prodigue et dépensière ! il est allé payer les fournisseurs. Le comte de Hun, apprenant tout à coup cette générosité déshonorante, entre dans un accès de fureur ; il accable sa femme d'invectives, lui reprochant cet amant qu'elle n'a pas, qu'elle ne veut pas avoir. « —Imbécile ! » murmure Lionnette en regardant tristement son mari.

Quant à celui-ci, il prévient deux de ses amis, MM. Godler et de Trévelé, de se tenir à sa disposition, en vue d'une rencontre imminente avec Nourvady, qui est un redoutable duelliste.

Mais les choses prennent une autre direction. Mme de Hun, voulant en finir avec les obsessions de Nourvady et sachant qu'il ne reviendra pas chez elle, est allée ramasser la clef dans le jardin.

Au second acte, elle arrive vêtue, de noir et le visage caché sous un masque de dentelle, dans l'hôtel des Champs-Élysées. Tout y est, le mobilier somptueux et la cassette qui renferme le million en or tout neuf, frappé tout exprès pour elle.

Nourvady se présente à ses yeux. « — Je vous avais « dit, madame, que je passerais ici cette dernière « journée, et je vous attendais. » — « Monsieur, » répond Mme de Hun, « j'ai à vous dire que vous avez « commis une infamie en vous permettant de payer « mes dettes ; vous m'avez créé une situation irrépa-« rable. » — « C'est parce que je savais bien que ce « que je faisais était irréparable que je l'ai fait, » répond Nourvady. — « Vous avez manqué votre but ! » s'écrie-t-elle, « j'ai du sang royal dans les veines ; « vous ne m'aurez jamais ! »

A ce moment on entend du bruit au dehors ; les domestiques effarés viennent avertir Nourvady que

des hommes sont à la porte de l'hôtel, ces hommes parlent au nom de la loi. Nourvady, qui a fait entrer le scandale dans ses calculs, refuse d'ouvrir les portes ; elles sont brisées, et l'on voit apparaître le commissaire de police, requis par le comte de Hun.

M^{me} de Hun, en reconnaissant son mari par la fenêtre, est saisie d'une rage froide et d'un atroce désir de vengeance. — « Ah ! voilà comme il me traite ! » s'écrie-t-elle ; « eh bien ! tant pis pour lui ! » D'un tour de main elle se débarrasse de sa mantille, et défait ses cheveux qui tombent en désordre sur ses épaules. C'est ainsi qu'elle se montre aux yeux du commissaire de police et des agents qu'accompagne M. de Hun.

Le commissaire de police procède aux constatations d'usage ; le premier mot que répond la comtesse, c'est qu'elle est chez elle, l'hôtel ayant été acquis par elle, comme c'est son droit de femme séparée de biens. Quant à Nourvady, il se donne le facile mérite de protester que ses relations avec la comtesse de Hun sont parfaitement innocentes. « — Monsieur parle comme « un homme du monde doit parler en pareil cas », reprend la comtesse ; « mais les dénégations sont inu- « tiles : monsieur est mon amant. »

Le commissaire de police, plein de savoir-vivre et de tact, prie d'abord Nourvady de se retirer ; il n'a, en effet, aucune bonne raison de rester là, puisque l'hôtel appartient à la comtesse. Ensuite il prend à part M. de Hun : « — Je vous engage, monsieur, à vous « retirer aussi, mais dans quelques instants seulement, « car l'obligation où je me suis trouvé d'enfoncer les « portes a attiré beaucoup de monde ; on vous a vu « avec moi, on sait que vous êtes le mari, et l'on pour- « rait vous dire des choses désagréables. »

Là-dessus le commissaire de police clôt son procès-verbal, et ramasse ses papiers avec la sérénité d'un

magistrat qui vient d'accomplir une tâche délicate.

Le troisième acte nous ramène à l'hôtel de Hun. La comtesse y rentre pour faire ses préparatifs et n'y plus revenir. Elle doit partir dans une heure avec Nourvady. C'est ce qu'elle explique à son avoué, M⁰ Richard, qui essaye timidement de calmer l'emportement maladif de cette âme irritée. La comtesse n'écoute rien, elle ne veut pas qu'on lui parle de son mari, à qui elle ne pardonnera jamais, ni de son enfant, sur qui elle ne veut pas s'attendrir. Rien de hardi, de neuf, de poignant ni de vrai comme cette maîtresse scène, où la comtesse dit tout ce qu'elle a dans le cœur et dans la tête. « — C'était apparemment une des-« tinée ! Je serai courtisane, malgré moi ! » Mais ses propres paroles lui brisent le cœur ; elle se sent défaillir au moment de rompre pour toujours avec la famille, avec le monde, avec sa conscience.

Le sort en est jeté ; Nourvady vient la chercher. Encore un instant, la femme irréprochable jusque-là sera devenue la femme adultère et vénale qui fuit avec son amant.

Mais le petit Raoul entre : c'est un enfant de dix ans à peine ; il voit sa mère prête à sortir : « — Oh ! ma-« man, » lui dit-il, « emmène-moi promener avec toi, « il fait si beau ! » Vainement M^{me} de Hun veut-elle se débarrasser de cette enfantine, charmante et déchirante obsession.

Le petit garçon se jette entre sa mère et Nourvady ; celui-ci veut l'écarter, mais son geste peu mesuré envoie Raoul tomber à la renverse sur un canapé.

L'enfant pousse un cri.

A ce cri la mère se réveille ; elle se jette sur Nourvady et le saisit à la gorge, en lui criant : « — Misérable ! « allez-vous-en ! je vous chasse. » Et elle revient au petit Raoul, qu'elle couvre de baisers et de larmes. A ce tableau, si plein d'émotion, l'avoué Richard est

allé chercher le comte, qui donne à peine le temps à Lionnette de lui dire : « —Mon ami, je vous jure que je suis innocente! » Les époux et l'enfant se confondent dans une étreinte suprême. La famille a triomphé; l'enfant a rendu à la mère son honneur, à l'époux la tendresse de sa femme.

Telle est la pièce puissante et hardie qui a été sifflée ce soir par le public du Théâtre-Français. Si elle avait réussi, comme on pouvait l'espérer, et comme tout le monde l'avait présagé après la répétition générale, où quinze cents personnes l'avaient acclamée, je ne me serais donné l'inoffensif plaisir de discuter quelques détails, de chicaner M. Alexandre Dumas à propos de quelques exagérations inutiles et de quelques invraisemblances, faciles d'ailleurs à corriger. Mais l'injuste accueil fait à un ouvrage digne de son illustre auteur et du théâtre qui l'a représenté ne me permet pas d'insister sur ces vétilles. La seule objection à laquelle je me crois obligé de revenir, c'est l'inutilité de la fâcheuse généalogie attribuée à la comtesse de Hun, pour expliquer sans doute la violence de son caractère et la témérité de ses actes par une sorte d'hérédité. Il n'en est pas moins vrai que les confidences de Godler sur la mère et l'aïeule de Lionnette, au premier acte, appuyées par le développement excessif que l'auteur leur a données, avaient inquiété la portion la plus calme du public et fourni un prétexte à l'autre. Elles ont évidemment trompé sur le caractère et les intentions de Lionnette, qui, soulignées, à partir du deuxième acte, par des murmures ou des sifflets, n'ont plus été comprises.

Le rôle de Lionnette est cependant un des plus beaux et des plus savamment étudiés qu'ait créés Alexandre Dumas.

Par certains côtés, Lionnette n'est pas seulement une femme, on peut dire que c'est la femme tout

entière, avec sa grâce et ses faiblesses, ses entraînements d'orgueil plus difficiles à réprimer que ceux de l'amour et des sens, la femme en un mot, telle que l'a faite une civilisation complexe et dissolvante, au sein de laquelle les agitations de l'âme ne se gouvernent plus d'une manière fixe par les règles austères du devoir et de la loi morale et religieuse. Je surprendrai beaucoup de gens et je me surprends moi-même en constatant que Mlle Croizette, envers qui je ne suis pas suspect de flatterie, a réalisé l'idéal de cette étonnante figure avec une supériorité qui la place au premier rang des artistes contemporains. Le charme, l'ironie, la colère, la passion, le désespoir, elle a tout exprimé avec une puissance, une sincérité, une précision, une autorité, qui ont excité l'admiration générale. C'est une révélation. Un pareil rôle eût sans doute été le triomphe d'une Desclée. Mlle Croizette ne la fait pas regretter.

Les rôles d'hommes sont tenus avec un talent hors ligne. M. Worms représente le personnage de Nourvady avec une sobriété, une force concentrée qui prêtent à ce rôle, le moins neuf de la pièce, une originalité qui tient toute à la conception personnelle de l'acteur.

Le comte de Hun a trouvé dans M. Febvre un interprète excellent; la scène finale du premier acte, lorsqu'il accuse sa femme, a été jouée par lui avec un accent profondément ému, profondément vrai, qui a remué toute la salle. Il faut remarquer aussi le jeu muet de M. Febvre pendant la scène si pénible et si longue du procès-verbal; c'est de l'art et du meilleur.

MM. Thiron et Baillet sont spirituellement amusants dans les rôles de Godler et de Trévelé, les deux *clubmen* amis du comte; louons l'excellente tenue de M. Garraud sous les traits de l'avoué Richard, et n'oublions pas M. Silvain, un commissaire de police très fin dans la sévérité courtoise de son attitude magistrale.

DCCCXX

Théatre des Nations. 5 février 1881.

ZOÉ CHIEN-CHIEN

Drame en huit tableaux, dont un prologue,
par MM. William Busnach et Arthur Arnould.

Le drame joué ce soir au théâtre des Nations a été tiré par M. William Busnach d'un roman de M. Arthur Arnould, dans lequel la vie, les mœurs et les malheurs des demoiselles du ruisseau sont décrits dans leurs rapports intimes avec la préfecture de police.

Je ne réponds pas de la Zoé du roman, que je n'ai pas eu le loisir de lire en temps utile; mais la Zoé du drame, quoique Nana puisse l'appeler « mon confrère », n'a qu'une parenté fort éloignée avec l'héroïne de l'Ambigu; c'est une Nana pour le bon motif. Zoé, de son vrai nom Claire de Penhoël, n'a accepté le luxe que lui offrait un seigneur étranger, que pour pouvoir accomplir la mission qu'elle s'est donnée, qui est de découvrir et de faire punir l'assassin de sa mère.

Il serait un peu long de raconter comment la baronne de Penhoël, qui se croyait veuve depuis dix-sept ans, a retrouvé tout à coup son mari, devenu le comte d'Orsan, remarié et même reveuf. Comment cette rencontre contrarie mon dit sieur comte d'Orsan, qui se débarrasse de la susdite dame sa première femme en lui donnant une poignée de main; étant donné que cette main était ornée d'une bague à pointe d'acier que j'ai connue autrefois dans de vieilles histoires, et que cette bague contenait quelques gouttes

oubliées mais toujours actives du poison des Borgia; comment la justice est assez bête pour soupçonner Claire de Penhoël et son frère René d'avoir empoisonné leur mère ; comment, après les avoir arrêtés, on les relâche ; comment, après les avoir relâchés, on les arrête de nouveau, cette fois par l'intermédiaire de la police des mœurs...

Ici le public se fâche, interrompt et siffle avec autorité. Je ne l'en blâme pas.

Voilà Claire de Penhoël à Saint-Lazare, où l'une de ses compagnes lui dépeint l'agréable vie des femmes que leur conscience ne tourmente plus et qui arrivent à dominer la société contemporaine. Là-dessus Claire de Penhoël se décide dans l'intérêt de sa mission, et elle la remplit avec succès, car elle découvre, grâce à un singe, que le véritable coupable est le comte d'Orsan, et le comte d'Orsan, c'est son père.

Il faut dire que ce singe, plagiaire d'Actéon, le chien de Charles IX dans *la Reine Margot*, a volé la bague du comte d'Orsan, que l'assassin conservait avec soin dans une crédence pour servir de pièce à conviction contre soi et se faire un jour couper le col. Mais le baron de Penhoël comte d'Orsan n'attend pas l'échafaud : il se fait sauter la cervelle. Après quoi Zoé, dite Chien-Chien, satisfaite d'être devenue orpheline de père et de mère et ne voulant pas survivre à son bonheur, se donne une poignée de main à elle-même, dont elle meurt. Et de trois : Jeanne de Penhoël, le singe et Zoé Chien-Chien.

Si le public, après avoir protesté contre les épisodes les plus repoussants de cette machine invraisemblable, a fini par accorder quelque attention à ce tissu d'horreurs sans intérêt, il ne faut pas chercher l'explication d'un pareil phénomène ailleurs que dans le succès personnel de l'actrice chargée du rôle prin-

cipal. M^lle Antonine, avec sa vive intelligence, son élégance, sa grâce et la sincérité de son jeu passionné, a fait prendre au sérieux l'inadmissible-personnage de Zoé. On l'a rappelée et acclamée d'acte en acte.

A côté d'elle, on peut citer M. Maurice Simon, qui garde de la tenue et de la mesure dans le rôle ridiculement abominable du comte d'Orsan, et M^lle Descorval, qui représente avec une effrayante vérité le rôle d'une fille des rues. Il faut plaindre toutefois les artistes que le devoir professionnel oblige à de pareilles corvées; le public déplore les applaudissements que lui arrachent les talents condamnés à faire supporter ces spectacles répulsifs et funèbres.

Et pas de gaz pendant les entr'actes!

DCCCXXI

Fantaisies-Parisiennes. 8 février 1881.

LA CALZA

Opéra-comique en trois actes, paroles de M. Tillier,
musique de M. Mansour.

Nous venons de passer la soirée à Venise, la ville de Vénus, au dire de la comtesse Lorenza; mais cette Venise-là me paraît surtout la ville de la pluie fine et de l'ennui somnolent.

Je me garderai bien de mouiller et d'ennuyer mes lecteurs par la communication de mes impressions de voyage. Il leur suffira sans doute de savoir que la *calza* est le vêtement qu'en français nous appelons la chausse, renseignement utile aux touristes qui se proposent de voyager en pays de langue romane. La Calza de Venise,

à l'usage du boulevard Beaumarchais, est une société chantante et dansante, une espèce de goguette dans laquelle on enrôle un noble imbécile appelé Cornaro, pour l'obliger à marier sa nièce Régina à un seigneur libertin et ruiné, nommé Zanetti, qui est chef de la Calza. Cette combinaison, renouvelée de tous les vieux vaudevilles, échoue complètement ; la pièce aussi.

L'auteur du livret est un homme du monde que je ne voudrais pas contrister, et qui a certainement trop de savoir-vivre pour renouveler jamais une pareille entreprise sur la patience de ses contemporains.

Quoique ce canevas soit dénué de situations musicales, M. Mansour n'en a pas moins écrit vingt et un morceaux, qui attestent une plume exercée ; mais l'originalité en est absente ; et je n'ai rien à citer, sauf peut-être un duetto (n° 2 du troisième acte, qui serait gracieux s'il était chanté par des femmes dont la voix ne se proposât pas, comme celles de ce soir, d'imiter le crépitement exaspéré de la friture arrivée au dernier degré de l'ébullition. M. Mansour abuse des cornets à pistons et du trombone ; lorsque les cuivres ne récitent pas la partie principale, ils l'accompagnent en donnant un coup sec sur le temps faible comme dans la musique militaire ; c'est absolument insupportable.

Cette petite fête vénitienne a fini tranquillement, sur le minuit, devant une centaine de personnes. Beaucoup de spectateurs n'avaient pas attendu le dénouement pour demander leur goudole. Rien, d'ailleurs, par cette pluie torrentielle, n'empêchait de revenir en bateau de la Bastille à la Madeleine.

Si cependant les auteurs de *la Calza* veulent un jour tenter une seconde épreuve, nous les supplions du moins de se faire jouer aux Variétés. C'est plus près. Que l'aimable M. Bertrand me pardonne cette hypothèse alarmante.

DCCCXXII

Vaudeville. 9 février 1881.

MADAME DE NAVARET

Pièce en trois actes, par MM. Eugène Nus et Charles de Courcy.

A la base de la pièce honnête et intéressante que MM. Eugène Nus et Charles de Courcy ont fait représenter ce soir au Vaudeville, nous rencontrons l'idée du principal épisode de *Ladislas Bolski*. Une mère, une veuve, dont le mari a péri les armes à la main, a résolu d'écarter son fils de cette voie sanglante; mais les événements que nous allons raconter en décident autrement : Jean de Navaret sera soldat comme son père.

C'est dans la terre de Navaret, près de Compiègne, que M^{me} de Navaret a élevé son fils et dirigé elle-même ses études. La mère, qui n'a pas d'autre trésor au monde, ne comprendrait pas qu'elle ne fût pas tout pour son fils. Mais Jean a des amis, parmi lesquels un aimable désœuvré, M. Robert de Chanteclose; celui-ci, sans penser à mal, conduit un jour Jean de Navaret dîner chez une baronne équivoque qui pend la crémaillère dans sa villa; après dîner, l'on joue; la nuit s'écoule; on soupe, et une querelle futile s'élève entre Jean de Navaret et un officier de la garnison de Compiègne. On met l'épée à la main; Jean de Navaret est désarmé dès la première passe, et le reste de l'aventure se noie dans des flots de vin de Champagne.

Jean, rentrant chez sa mère en cravate blanche à huit heures du matin, est bien forcé d'expliquer sa conduite, et comme il a la plus grande confiance dans la meilleure et la plus indulgente des mères, il lui ra-

conte tout. M^me de Navaret devient soucieuse; elle se montre moins touchée de l'escapade de son fils et du danger qu'il a couru, que du paisible dénouement de la querelle. Il lui semble que son fils n'a pas fait ce qu'il devait, tout ce qu'aurait fait son père : « — Mais « quand une épée tombe! » dit Jean de Navaret. — « On « la ramasse! » répond fièrement sa mère. Le mouvement est beau, et se comprend mieux chez cette digne veuve d'un officier que la placidité un peu enfantine de son fils.

Mais, enfin, si Jean ne s'est pas montré très crâne dans sa première affaire, il n'en est ni moins brave au fond ni moins chatouilleux sur l'honneur. Les paroles de sa mère l'ont profondément remué. Il veut provoquer une seconde fois son adversaire d'un instant; mais cet adversaire, promu au grade de capitaine, quitte Compiègne pour l'Afrique par le train de minuit. Cette seconde querelle, évidemment plus grave que la première, est bien plus inquiétante pour M^me de Navaret. Elle se désole de l'avoir provoquée par ses généreuses, mais imprudentes paroles. Comment persuader Jean de renoncer à la provocation qu'il médite lorsqu'il pourrait répondre à sa mère : « Je ne fais que « suivre vos conseils » ?

Jean s'est épris, un peu à la légère, de la jeune et charmante M^me de Risieux, femme d'un agent de change, ami de la maison Navaret. M^me de Risieux, qui aime à exciter la jalousie de son mari qu'elle trouve beaucoup trop paisible et confiant, entreprend de retenir Jean jusqu'à minuit, heure où son adversaire aura quitté Compiègne, en jouant avec lui la scène de Valentine avec Raoul au quatrième acte des *Huguenots;* mais elle la joue mal, ou du moins incomplètement, car c'est une honnête femme, qui ne veut pas aller trop loin. Aussi, lorsque Jean lui demande comme gage de ses sentiments de lui donner son bou-

quet de corsage, elle le lui refuse net. Jean s'éloigne ; Mme de Risieux est tentée de le rappeler, elle détache le bouquet, le contemple un instant, hésite et finit par le jeter sur une table, en se disant : « Décidément, non ! »

Mme de Navaret, qui a tout compris, n'hésite pas, elle ; elle aperçoit son fils qui erre sous les fenêtres du salon dans lequel il a laissé Mme de Risieux, saisit le bouquet et le lance par la fenêtre. « — On ne tuera pas mon fils ! » s'écrie-t-elle.

La conduite de Mme de Navaret a évidemment le double tort de contredire les nobles sentiments d'honneur dont elle fait profession, aux dépens de celle qui n'avait failli se compromettre que par amitié pour elle, Mme de Navaret.

Les conséquences de cette action illogique et irréfléchie ne se font pas attendre. Jean de Navaret, qui a renoncé à son duel de Compiègne, rapporte le bouquet à Mme de Risieux et se trouve en face du mari. Cet agent de change n'est si calme dans la vie ordinaire que parce qu'il est très raisonnable d'esprit et très fort à l'épée. Jean entrevoit une consolation dans l'obligation où il se trouve de se battre avec M. de Risieux. Ce dernier espoir lui échappe, car Mme de Navaret, ne voulant pas laisser un soupçon sur la réputation de Mme de Risieux, confesse la vérité. M. de Risieux n'en demandait pas davantage : « —Je ne tacherai pas l'hon-
« neur de ma femme », dit-il, « en me battant pour
« elle. J'ai fait depuis longtemps mes preuves de cou-
« rage ; vous avez l'avenir pour faire les vôtres. »

Cette sévère admonestation d'un homme de sens et de cœur éclaire Jean de Navaret ; il ne cherchera plus dans le champ clos du duel l'occasion de montrer ce qu'il vaut ; il suivra la carrière de son père, et s'il verse son sang, ce sera pour une cause utile. Mme de Navaret s'incline devant la volonté de son fils, en reconnaissant

que son amour maternel s'est trompé et qu'il faut élever ses enfants pour eux, non pour soi. Lorsque Jean de Navaret reviendra de l'armée, il trouvera dans la maison le bonheur vrai qui lui est réservé sous les traits de sa cousine Bérengère, qu'il a dédaignée jusqu'ici et qu'il aimera peut-être un jour.

J'ai signalé, en passant, les fautes de logique qui affaiblissent le caractère de Mme de Navaret par une inconsistance que les élans de l'amour maternel expliquent insuffisamment chez une femme si bien trempée à l'école des meilleures et des plus hautes vertus.

Mais la pièce est écrite avec beaucoup d'esprit; elle renferme des mots piquants et des parties excellentes. Le caractère de M. de Risieux, habilement et fermement tracé, est mis en valeur avec un rare talent par M. Dieudonné; Mme Blanche Pierson joue avec beaucoup de grâce et de finesse le rôle, en certains moments périlleux, de Mme de Risieux ou la coquette pour le bon motif.

Le rôle tempéré de Mme de Navaret ne renferme pas les grands éclats de passion et de désespoir que Mme Fargueil sait rendre avec tant de maîtrise; mais elle y montre de l'émotion, de la tendresse, et l'on s'est étonné, en la revoyant ce soir sur le théâtre de ses plus grands succès, qu'elle s'en soit trouvée trop longtemps éloignée.

M. Vois joue avec distinction le rôle de M. de Chanteclose et Mlle Alice Lody est charmante dans le rôle, assez inutile, de la comtesse Bérengère.

N'oublions pas M. Pierre Berton, qui a de la jeunesse et une chaleur vraie dans le rôle de Jean.

Somme toute, la pièce de MM. Eugène Nus et Charles de Courcy a été fort bien accueillie, et leurs interprètes ont été couverts d'applaudissements.

DCCCXXIII

Opéra-Comique. 10 février 1881.

LES CONTES D'HOFFMANN

Opéra fantastique en quatre actes,
paroles de MM. Jules Barbier et Michel Carré,
musique de Jacques Offenbach.

Le libretto des *Contes d'Hoffmann* a été extrait par M. Jules Barbier du drame qu'il composa dans sa jeunesse, en société avec Michel Carré, et que l'Odéon représenta le 21 mars 1851.

Hoffmann, dont les écrits ne pénétrèrent en France que vers 1830, grâce à la traduction élégante, mais fragmentaire et un peu fardée de Lœwe-Weymar, ne ressembla guère dans la vie réelle à la légende diabolique qui enveloppe encore son nom. La vérité sur cet homme original et charmant se trouve en peu de mots dans l'inscription tracée sur sa tombe : « Ernest-Théo-« dore-Wilhelm Hoffmann, né à Kœnigsberg le 24 jan-« vier 1776, mort à Berlin le 25 juin 1822, conseiller « au Kammergericht (haute-cour), homme remar-« quable comme magistrat, comme poète, comme « compositeur, comme peintre. »

Ce fut, en effet, une organisation prodigieusement riche et variée que celle d'Hoffmann, mais il ne faut pas oublier que les aptitudes et les devoirs du magistrat tinrent dans son existence plus de place que son étonnante activité d'artiste multiple, tandis que, devant la postérité, l'artiste seul survit. Mais il importe de constater, pour l'appréciation exacte de l'écrivain, du musicien et du dessinateur, que, jusqu'au dernier jour de la terrible maladie qui l'emporta dans la force

de l'âge et dans l'éclat du talent, Ernest-Théodore Hoffmann demeura l'homme honnête, intègre et laborieux que son savoir et son intelligence avaient élevé aux plus hautes fonctions de la magistrature.

Il y a loin de ce conseiller à la cour suprême de Berlin, excellent mari, père affectueux et tendre, à l'aventurier suspect, calomnieusement stigmatisé par Walter Scott, et à l'étudiant ivrogne et toqué, sous les traits duquel MM. Jules Barbier et Michel Carré ont cru reconnaître l'admirable auteur du *Majorat* et de *Don Juan*.

Ils vont jusqu'à lui reprocher de « n'être pas même avocat », à ce jeune prodige qui était auditeur de régence à dix-neuf ans, et qui entrait dans les hautes fonctions judiciaires à vingt-quatre ans, après avoir traversé victorieusement toutes les épreuves des facultés supérieures.

Le point de départ des légendes qui ont si singulièment travesti le caractère d'Hoffmann et dénaturé la source de ses inspirations littéraires doit être reporté à l'époque où sa carrière de magistrat se trouva forcément interrompue par les événements de la guerre.

Hoffmann occupait un siège de conseiller à la cour de Varsovie, lorsque, à la suite de la bataille d'Iéna, l'empereur Napoléon décida le rétablissement partiel de la nationalité polonaise. L'administration et la justice prussienne disparurent du grand-duché de Varsovie. Hoffmann, privé de son emploi, dut chercher des ressources dans l'emploi exclusif de ses facultés artistiques. De 1807 à 1814, on le vit tour à tour, a dit un de ses meilleurs biographes, M. Henri d'Egmont, journaliste, traducteur, caricaturiste, peintre de fresques, chantre d'église, chef d'orchestre, décorateur, machiniste, répétiteur de chant, enfin directeur du théâtre de Bamberg. A Dresde, il organisa la troupe d'opéra qui joua, concurremment avec Talma et Mlle Georges,

aux fêtes données par Napoléon à son parterre de rois. Cette existence de hasards, avec ses hauts et ses bas, ses espérances dorées et ses réalités accablantes, peut bien justifier la qualification de bohême donnée à Hoffmann par Walter Scott, mais elle implique une variété de ressources, une présence d'esprit de tous les instants, qui montre dans Hoffmann l'énergie, la volonté réfléchie, la force morale de l'homme capable de dominer la vie et de soumettre son imagination à ses besoins, loin de se laisser commander par elle.

Cette existence hasardeuse prit fin en 1814 avec l'occupation française. Hoffmann put rentrer alors dans les fonctions publiques, et en 1816 il fut nommé conseiller à la Cour suprême de Berlin. C'est alors qu'il fit exécuter sa meilleure partition d'opéra, *Ondine*.

L'œuvre d'Hoffmann a été jugée aussi peu exactement que sa personne. MM. Jules Barbier et Michel Carré, partageant le préjugé commun, font vivre à leur héros la vie de ses personnages fantastiques; ils le font tour à tour amoureux d'Olympia, l'automate créé de toutes pièces par Coppelius et Spallanzani, d'Antonia, la mélancolique fille du musicien Crespel, et la victime de cette triple incarnation de Diable qui s'appelle tour à tour le conseiller Lindorff, Coppélius et le docteur Miracle. C'est méconnaître absolument la personnalité d'Hoffmann.

J'étonnerai peut-être quelques lecteurs en leur apprenant que les *Contes fantastiques* sont un titre d'invention française, auquel Hoffmann n'a jamais pensé. Son principal ouvrage, qui parut en trois volumes de 1819 à 1821, est intitulé *les Frères de Sérapion;* Hoffmann y retrace pour ainsi dire, au jour le jour, ses conversations familières avec les membres d'une sorte de club littéraire qu'il présidait et dont faisaient partie Hitzig, Chamisso, le créateur de *Pierre Schlemil*, et le fameux docteur Koreff, que tout Paris a connu. C'est

dans le courant de ces dialogues que se trouvent enchâssés quelques-uns de ses meilleurs contes. Vinrent ensuite les *Contes nocturnes* et les *Fantaisies à la manière de Callot.*

Ce dernier titre peint l'homme et l'artiste. Hoffmann est, en effet, un observateur exact, patient et sagace de la réalité, qu'il interprète à la manière d'un Callot, d'un Rembrandt ou d'un Goya, en lui faisant rendre tout ce qu'elle peut donner de pittoresque, tout ce qu'elle peut contenir de terreur vraie, grâce à une interprétation singulièrement pénétrante, à une étude psychique des plus délicates, et au contraste savant des lumières et des ombres.

Mais, au milieu des développements les plus extraordinaires de son analyse intellectuelle ou picturale, le conteur, chez Hoffmann, ne subit jamais le vertige qui entraîne ses personnages ; lisez les dernières lignes de *l'Homme au sable ;* après que le fou Nathanaël, fasciné par les yeux magiques de Coppelius, s'est précipité du haut de la tour et s'est brisé le crâne sur le pavé, Hoffmann explique tranquillement que la fiancée du mort se maria bientôt à un autre et trouva « le bon-
« heur domestique qui convenait à son caractère gai
« et content de la vie, bonheur que n'aurait jamais pu
« lui procurer Nathanaël, avec son imagination vision-
« naire et ulcérée. »

Le parti pris par les auteurs du *libretto* d'identifier Hoffmann avec ses personnages, système qui n'est pas soutenable au point de vue de la critique littéraire, a le tort, au point de vue pratique du théâtre, de jeter une certaine confusion dans l'esprit du spectateur.

Le premier acte, qui se passe dans la taverne du brasseur Luther, montre Hoffmann au milieu de ses camarades les étudiants, leur débitant ou plutôt leur chantant des contes de sa façon, et finalement essayant

de leur expliquer le mystère de son amour triple et un pour trois femmes qui ne font qu'une, Olympia, Antonia, Giuletta : la jeune fille, l'artiste, la courtisane. L'explication de cette trinité, moins compréhensible que les saints mystères, devait remplir trois actes subséquents. Mais, pour des motifs qui nous échappent, on a supprimé l'acte de Giuletta, qui se passait à Venise.

Restent Olympia et Antonia.

Olympia (la *Coppélia* de Léo Delibes), c'est l'automate, dont Hoffmann est devenu amoureux en le regardant avec le lorgnon que lui a vendu Coppélius. Mais celui-ci se prend de querelle avec son collaborateur Spallanzani ; il détruit le chef-d'œuvre, et Hoffmann contemple avec horreur les débris de celle qu'il aimait ; ressorts et roues dentées, voilà ce qui reste de la belle Olympia.

Le troisième acte est plus intéressant. Antonia, la fille du musicien Crespel, est malade de la poitrine ; chaque fois qu'elle chante elle fait un pas vers la tombe ; Hoffmann, épris d'elle, la supplie de renoncer à ses rêves d'artiste, à la gloire, au théâtre ; sa vie est à ce prix. Mais le docteur Miracle (n'oubliez pas que c'est le Diable sous un faux nez) murmure à l'oreille d'Antonia des conseils tentateurs ; il les lui fait répéter par la voix de sa mère morte. Antonia répond à la voix de sa mère ; elle chante et meurt.

Au quatrième acte, qui devait être le cinquième, nous retrouvons Hoffmann continuant le récit de ses amours aux étudiants groupés dans la taverne de Luther. Les deux actes précédents n'en étaient que la suite mise en action. Les étudiants réclament l'histoire de Giuletta, que le théâtre a supprimée. Giuletta, c'est Stella, la première chanteuse du théâtre italien de Berlin. Hoffmann, que l'ivresse même ne peut arracher à ses souvenirs, se laisse tomber désespéré, en s'é-

criant : « — Plus de vin ! plus d'amour ! plus rien ! » On voit alors apparaître un nouveau personnage, la Muse. « — Renais, poète, » lui dit-elle, « appartiens-moi ! » La vision s'est à peine effacée, que Stella, sous le costume de la donna Anna de Mozart, vient chercher Hoffmann, mais celui-ci la repousse ; et la cantatrice, se redressant fière et hautaine, s'éloigne au bras du conseiller Lindorff ; la courtisane se donne au diable. Tel est le plus clair de l'apologue.

Cette fable, si étrange qu'il semble difficile, à la simple analyse, d'en saisir et d'en renouer les fils incessamment rompus, présente moins d'incohérence à la représentation, grâce au secours des yeux. En voyant Olympia, Antonia, Stella jouées et chantées par la même prima donna ; Lindorff, Coppélius et le docteur Miracle par le même baryton ; les rôles secondaires d'Andrès, de Cochenille et de Frantz par le même trial, on arrive à penser qu'on assiste à une pièce à tiroirs ; l'unité se rétablit, et l'intérêt s'accroît en même temps que le fantastique diminue.

Le compositeur a d'ailleurs dirigé ses efforts vers ce but fondamental d'unité ; il a réuni dans le foyer convergent de sa pensée musicale les rayons dramatiques dispersés par les auteurs. C'était l'œuvre caressée, chérie, l'espérance suprême d'Offenbach ; il voulait que la partition des *Contes d'Hoffmann*, le vengeant enfin de la malechance qui avait poursuivi ses précédentes tentatives à l'Opéra-Comique, assurât enfin sa renommée, en dehors et au-dessus de l'opérette, dans le cadre largement compris du drame musical.

Ce rêve passionné d'un artiste vient de se réaliser avec éclat, mais Jacques Offenbach n'est plus, et c'est à son ombre seule que s'adressaient ce soir les acclamations du public.

Je n'ai pas la témérité de juger ici, à l'issue de la représentation, une partition considérable, qui con-

tient un certain nombre de morceaux d'une structure savamment développée. Je me borne à signaler, ce soir, et dans leur succession naturelle, ceux qui ont produit l'effet le plus considérable et le plus décisif.

Au premier acte, les couplets du baryton Lindorff, agréablement coupés dans le style classique; et le chœur des étudiants, *Drig, drig, maître Luther*, composition magistrale dans laquelle le maître a ingénieusement introduit un chant populaire des bords du Rhin.

Le second acte, extrêmement original par sa donnée et sa mise en scène, car on y voit Olympia marcher, chanter et danser, non pas précisément comme une personne naturelle, mais comme le plus parfait des automates, a énormément amusé, grâce surtout au jeu très curieux et très étudié de Mlle Isaac. Ce n'est pas cependant dans cette partie de l'ouvrage que se trouvent les meilleures inspirations d'Offenbach; il aurait, je pense, beaucoup mieux réussi les couplets de la Poupée d'émail s'il avait eu à les écrire pour les Bouffes ou la Renaissance; l'air vocalisé d'Olympia, qui affecte les allures d'un refrain de serinette, est agréable sans nouveauté; j'aime mieux la valse effrénée sur laquelle l'automate, dont le ressort est lâché, entraîne Hoffmann éperdu.

Le point culminant de l'ouvrage, à tous égards, c'est le troisième acte, où la délicieuse barcarolle, qu'on ne se lassa pas d'applaudir, il y a deux ans, chez Offenbach, et l'année dernière à la représentation des Variétés, a retrouvé tout son succès. Il est regrettable seulement que le murmure des chœurs, malheureusement refoulés dans la coulisse, ne parvienne pas distinctement dans la salle et laisse à découvert le chant des deux femmes principales, le privant ainsi du charme mystérieux qui nous avait tant séduits. Mais ce chant lui-même est d'une expression si pénétrante qu'on l'a fait répéter.

Je n'ai plus ensuite que l'embarras du choix : les couplets du trial, d'un ton si fin, si spirituellement chantés par M. Grivot ; puis le duo d'Antonia et d'Hoffmann, qui renferme la délicieuse romance en *sol*, *C'est une chanson d'amour*, écrite à douze-huit, récitée d'abord à demi-voix par Antonia et reprise ensuite par le ténor dans la plus exquise des demi-teintes.

Mais le morceau capital de l'acte est évidemment le trio *Pour conjurer le danger*, entre Hoffmann, Crespel et le docteur Miracle ; Jacques Offenbach a trouvé, pour écrire cette page puissante, des accents énergiques et profonds qu'on n'était pas tenu de soupçonner chez lui. Les premières notes de l'andante : *D'épouvante et d'horreur*, attaquées par les deux basses et le ténor sur une brusque modulation du ton de *fa* au ton de *ré* majeur, ont fait passer comme un frisson dans la salle, et les dernières paroles de cette superbe phrase : *J'ai peur!* répondait au sentiment général. La strette en *mi* mineur, accompagné par les roulades sataniques du docteur Miracle, qui rappellent les fameux arpèges de l'ouverture de *Don Giovanni*, couronne magistralement ce morceau de premier ordre, qu'ont salué des acclamations sans fin.

Après cette consécration d'un éclatant succès, qui ne pouvait plus être ni affaibli ni compromis, il me sera permis de prendre mon temps pour examiner au juste si le second trio *Tu ne chanteras plus* et le duo de Stella avec Hoffmann au dernier acte renferment quelque chose de plus et de mieux que du bruit. Ce sont là des détails à réserver, mais qui ne pèseront pas dans le jugement final.

Le nom de Jacques Offenbach, qui suivait ceux de MM. Jules Barbier et Michel Carré, a été salué par une ovation touchante. Après *les Contes d'Hoffmann*, le nom de Jacques Offenbach, déjà si populaire, se trouve singulièrement grandi, et aux feux brillants de sa renommée se mêle un rayon de la gloire.

Les Contes d'Hoffmann sont mis en scène avec une habileté remarquable, qui seconde une interprétation hors ligne.

M. Talazac, qui n'est pas le mieux partagé dans la distribution des idées musicales du maître, a du moins fait applaudir sa magnifique voix de ténor, qui prend de jour en jour plus de solidité dans l'émission des notes élevées et plus de sonorité dans le médium. Il a phrasé avec beaucoup de charme la romance du deuxième acte : *Ah! virve deux!* et soutenu vigoureusement sa partie dans les morceaux d'ensemble qu'il domine de ses notes éclatantes.

Mlle Isaac est le plus amusant et le plus précis des automates et la plus touchante des poitrinaires. Elle a chanté à merveille tous ses morceaux, qui ont été bissés, et surtout la petite romance avec accompagnement de clavecin : *Elle a fui, la tourterelle,* sur laquelle se lève le rideau au second acte. C'est une création qui lui fait le plus grand honneur comme chanteuse et comme comédienne.

M. Taskin a contribué pour une large part au foudroyant effet produit par le *trio* du second acte; cette longue et satanique figure de cuistre en habit noir aux manches trop courtes, sans chemise, tête nue, agitant convulsivement des flacons que colore une phosphorescence étrange, a vraiment excité de l'effroi, et réalisé la pensée des auteurs avec une originalité de moyens qu'eût approuvée Hoffmann lui-même.

Mlle Ugalde est charmante dans le petit rôle de l'étudiant Nicklausse, qu'elle joue et chante avec une gaminerie très agréable.

Je ne voudrais oublier ni l'orchestre ni les chœurs, qui se sont vaillamment comportés sous la direction de M. Danbé, ni surtout M. Guiraud, qui a orchestré avec un rare bonheur la partition des *Contes d'Hoffmann,* tout en respectant les indications d'harmonie

laissées par Offenbach. L'orchestration des *Contes* est pleine de couleur et d'élégance; elle est savoureuse, si j'ose m'exprimer ainsi.

DCCCXXIV

Porte Saint-Martin. 11 février 1881.

Reprise des CHEVALIERS DU BROUILLARD

Drame en cinq actes et dix tableaux,
par MM. A. d'Ennery et E. Bourget.

J'ai fait connaissance avec le personnage de Jack Sheppard longtemps avant la première représentation du drame de MM. d'Ennery et Bourget, en lisant le roman de Harrisson Ainsworth, que venait de traduire et de publier André de Goy dans *le Portefeuille, revue diplomatique*, dirigé par MM. Louis L'Herminier et Edmond Texier. Mon pauvre ami de Goy voulait absolument tirer un drame de son bien-aimé *Jack Sheppard* et tenait, je ne sais pourquoi, à m'avoir pour collaborateur; c'était son idée fixe. Je refusai pour mille bonnes raisons, et de Goy m'en sut très mauvais gré. Après dix années, il me disait encore : « Si tu « avais voulu, c'est nous qui aurions eu le succès des « *Chevaliers du Brouillard*. » Mais je ne l'ai pas voulu, et j'en suis fort aise; car si je l'avais voulu, nous aurions fabriqué à grand'peine et grand ahan un mélodrame médiocre; nous l'aurions fait jouer, il serait tombé, et M. d'Ennery n'aurait peut-être pas écrit le sien pour ne pas revenir sur un sujet défloré.

Je ne crois pas d'ailleurs, si ma mémoire est fidèle, que le roman de Harrisson Ainsworth ait fourni à

MM. d'Ennery et Bourget autre chose que la légende populaire de Jacques Sheppard, le Cartouche de Londres, et tout au plus quelques menus détails.

Il reste très intéressant, ce gros mélodrame, que la Porte-Saint-Martin joua pour la première fois le 10 juillet 1857. Il paraît qu'en ce temps-là ni le théâtre ni le dramaturge ne nourrissaient aucun préjugé contre la saison d'été.

Le fond de l'affaire est assez embrouillée et d'une vraisemblance suspecte, puisqu'il ne tiendrait qu'au bandit Jacques Sheppard de se faire reconnaître comme l'héritier de la noble maison des Montaigu. Mais les épisodes qui renaissent sans s'épuiser sont traités de main de maître; la scène de la taverne, dans laquelle Jack Sheppard laisse insulter sa mère sans essayer de la défendre, afin de garder son secret et de déjouer les trames du farouche Jonathan Wild, produit une impression inoubliable.

Le clou de la pièce dans sa nouveauté, ce fut l'escalade du vieux pont de Londres par M^{me} Laurent, au moyen d'une échelle de cordes. Marie Laurent déployait dans cet exercice de gymnastique, qui n'est ni sans difficulté ni sans danger, une agilité et une souplesse qui excitèrent l'admiration générale. L'effet se trouva cependant amoindri lorsque la pièce fut reprise à la Gaîté en 1872, et M^{me} Laurent a définitivement renoncé à cette création célèbre de sa vaillante jeunesse.

M. Taillade lui succède, et ce changement modifie considérablement l'aspect du principal personnage ; Jacques n'est plus un *boy* prématurément perverti, un petit mauvais sujet qui vole des diamants comme d'autres enfants volent des billes ; c'est un brigand sérieux et réfléchi, un bandit de Londres, tel que le fut le vrai Jacques Sheppard. M. Taillade s'est efforcé toutefois de « jouer jeune » et il y a réussi dans quel-

ques parties du rôle. Il a rendu de la manière la plus saisissante la scène de la taverne.

Le rôle de mistress Sheppard, créé par M^me Émilie Guyon, repris ensuite par M^me Vigne, sœur de Marie Laurent, appartient aujourd'hui à M^me Fromentin, qui vient de s'en emparer avec éclat. Très émue, très dramatique et en même très distinguée, M^me Fromentin s'est imposée du premier coup au public du boulevard. C'est un grand et légitime succès pour cette intelligente artiste, à qui les rôles ne manqueront pas dans les drames nouveaux.

Citons encore M. Laray, qui donne une physionomie sauvage au rôle de Jonathan Wild, et MM. Alexandre et Vannoy, excellents dans la partie comique de l'ouvrage.

On a intercalé au sixième tableau un tableau très mouvementé et très brillant, fort bien dansé et très applaudi. Soyons francs, la musique en est atroce ; je signale un solo de petite flûte particulièrement déchirant. C'est peut-être un effet prémédité de couleur locale, pour rappeler que nous sommes dans cette ville de Londres, où les chats ne miaulent pas, pour éviter de faire concurrence à la musique du pays.

DCCCXXV

Gymnase. 14 février 1881.

L'ALOUETTE

Comédie en un acte,
par MM. Edmond Gondinet et Albert Wolff.

PHRYNÉ

Pièce en trois actes, par M. Henri Meilhac.

C'est en vertu d'une idée assez poétique, aboutissant

à une comparaison singulière, que la pièce de MM. Edmond Gondinet et Albert Wolff est intitulée *l'Alouette*. C'est bien de l'oiseau de Roméo et Juliette qu'il s'agit. M. de Saint-Icare, un ancien notaire, qui est l'aimable philosophe de la pièce, se demande, par une supposition assez risquée, ce qui serait advenu si l'alouette n'avait pas réveillé les deux amants de Vérone; et il en conclut qu'ils auraient dormi tout à leur aise, se seraient levés en bâillant et auraient déjeuné en tête à tête de la manière la plus prosaïque. Grâce à l'alouette, leurs amours sont interrompues avant la satiété, et recommenceront avec plus de charme pendant la nuit prochaine. On pourrait répondre à cet ingénieux notaire que si l'alouette n'avertissait pas Roméo, le dernier des Montaigus serait surpris et massacré par les Capulets. Mais ne chicanons pas, et suivons le raisonnement.

Pour que de jeunes époux soient heureux, il faut une alouette dans le ménage, c'est-à-dire un obstacle, une gêne, qui rompe la monotonie de leur félicité; l'alouette de nos jeunes époux, ce sera naturellement une belle-mère. M^{me} de Lormel arrive en effet fort à point pour sauver son fils André d'une faute irréparable.

Marié depuis six mois à peine à une femme charmante, André de Lormel allait l'abandonner pour fuir avec une aventurière américaine, lorsque sa mère, instruite par les confidences de l'ancien notaire M. de Saint-Icare, ouvre les yeux d'André en lui faisant le récit d'une situation semblable, qui a de quoi le toucher : car c'est de son propre père qu'il s'agit. André, devinant alors tout ce que l'abandon a fait souffrir à la noble femme qui est sa mère, tombe aux pieds de Jeanne et abjure son erreur d'un jour.

Le charme de ce petit drame, qui a été très applaudi, est surtout dans les détails et dans la peinture des ca-

ractères. Celui de M. de Saint-Icare, le quinquagénaire qui ne s'est jamais marié par modestie, estimant que demander la main d'une jeune fille avec l'espoir qu'elle acceptera est le comble de l'outrecuidance, est un type fort curieux, pris sur le vif, et que M. Saint-Germain interprète avec sa finesse et sa bonhomie accoutumées.

Mme Pasca a entrepris avec beaucoup de bonne grâce la réhabilitation de la belle-mère ; elle y a réussi.

Mlle Jeanne Brindeau et M. Candé tiennent convenablement les rôles des jeunes époux.

On attendait la *Phryné* de M. Henri Meilhac avec un peu de cette curiosité, plus plastique que littéraire, que justifiait le tableau si connu de Gérôme. Les amateurs de gaudrioles en ont été pour leurs frais. On sait que la courtisane Phryné fut traduite devant l'Aréopage sous l'accusation d'impiété, ayant, disait-on, introduit un nouveau dieu dont elle célébrait le culte dans des réunions non autorisées. La Phryné de M. Meilhac n'est accusée que d'avoir qualifié le hibou de Minerve de « vilain oiseau », encore prétend-elle que cette définition irrévérencieuse s'appliquait à l'un de ses adorateurs qui venait de lui donner une petite statue de la déesse. De plus, un jeune gommeux athénien nommé Euthyas, demande la nullité d'une obligation de deux cent mille drachmes souscrite par lui au profit de Phryné ; et l'avocat Euthimède plaide l'imbécillité d'Euthyas, en conseillant à son client de contrefaire l'idiot. Ce stratagème, renouvelé de maître Pathelin et d'Agnelet, ne leur réussit pas du tout, car Phryné, qui a obtenu de l'Aréopage la permission de se défendre elle-même, arrache tout d'un coup le manteau qui enveloppe son adversaire. En apercevant Euthyas presque nu avec ses bras maigres et ses jambes cagneuses, l'Aréopage est saisi d'indignation contre tant de laideur. Il absout tout d'une voix

Phryné et condamne Euthyas à payer les deux cent mille drachmes.

Cette combinaison, qui attribue à Phryné découvrant Euthyas le mouvement que l'histoire attribue à l'avocat Hypéride sauvant la courtisane aux dépens de la pudeur publique, est certainement ingénieuse; et l'on retrouve ailleurs, çà et là, quelques traits amusants. Comment M. Meilhac s'y prendrait-il pour écrire trois actes absolument dépourvus d'esprit et d'agrément ?

Mais ce badinage néo-grec, où les personnages de l'Attique parlent couramment la langue du boulevard, est un peu vide et un peu long. On pourrait supprimer totalement le second acte, qui se passe dans la maison d'un vieux juge absolument gâteux, nommé Lamachos; je n'y saurais découvrir aucune apparence d'intérêt.

Phryné a été écoutée poliment, grâce à Mlle Magnier, qui a joué le rôle principal d'une façon très piquante, à Mme Gabrielle Gauthier, qui donne au rôle de la suivante Néère une gaîté de bon aloi, et à M. Saint-Germain, qui dessine en bonne caricature le vieux juge libertin Lamachos.

DCCCXXVI

Nouveautés.　　　　　　　　　　　19 février 1881.

OH! NANA

Parodie en un acte, par MM. Depré et Charles Clairville.

On n'a pas beaucoup ri; la chose est cependant assez gaie. Le prince de Blagdad, voulant faire rapi-

dement connaissance avec les curiosités parisiennes, se fait présenter, par la soubrette Zoé Chien-Chien, les principaux personnages de *Nana*, parmi lesquels le Père Choir, vénérable gâteux, qui passe son temps à faire des cocottes, et que son gendre, le comte Muf, traîne dans une petite voiture à roulettes. Finalement, le comte Muf, qui est entré aux Nouveautés sans payer, se fait expulser par les contrôleurs, faute de vingt sous que Nana refuse de lui prêter. Nana voudrait bien montrer son agonie au prince de Blagdad, mais ce gentilhomme étranger lui dit sagement : « Ne faites « pas ça ! je suis venu ici pour m'amuser ! » et l'agonie est remplacée par une conférence sur le vaccin, que M. Berthelier promet à ceux qui voudront bien le reconduire à Asnières par le train de minuit et demi.

Les auteurs de cette plaisanterie, qui ne dure pas au delà de dix minutes, sont deux jeunes gens qui l'ont improvisée en quelques heures.

N'insistons pas sur ce début au pied levé.

Mmes Piccolo et Debreux ne manquent pas de verve dans les rôles de Nana et de Chien-Chien, auxquels elles donnent le cachet de distinction qui convient ; M. Scipion est bien drôle en collégien qui imite le rossignol avec une pratique de dix centimes, et M. Guyon imite curieusement M. Lacressonnière.

DCCCXXVII

Gymnase. 25 février 1881.

LA NOCE D'AMBROISE
Pièce populaire en un acte,
par MM. Ernest Blum et Raoul Toché.

Le Gymnase s'est livré à une petite débauche en

jouant ce soir une « pièce populaire », qui se passe au Cabaret des Lilas, devant un comptoir de marchand de vins. On y célèbre le mariage de la cabaretière, M^{lle} Marie, avec Ambroise, le premier garçon de l'établissement. Ambroise possède toutes les qualités, avec un défaut qui les annule : il aime à boire plus que de raison ; la petite cabaretière ne lui a donné sa main qu'après lui avoir fait jurer de se corriger. Serment d'ivrogne ! Ambroise est si heureux qu'il profite de l'occasion pour détruire son bonheur. Il se grise abominablement et se trouve hors d'état de défendre sa petite femme, insultée par un manant. Les gens de la noce sont obligés d'intervenir ; l'insulteur est jeté à la rue.

La jeune femme, toute désolée qu'elle soit, ne perd pas courage ; elle entreprend de donner une leçon décisive à son mari qui s'est endormi. Les invités disparaissent ; le personnel de la maison reprend son costume de travail, et lorsque Ambroise se réveille, après qu'on l'a dépouillé de ses habits de noce, on lui fait croire qu'il a rêvé. Marie est toujours libre, et la preuve c'est qu'elle choisit non pas Ambroise, mais un mitron du voisinage, qui ne boit jamais que de l'eau.

Ambroise, un moment dupe de cette comédie, laisse éclater un désespoir si sincère et un si profond repentir, que sa petite femme lui pardonne. La noce s'achève gaîment.

La pièce populaire de MM. Ernest Blum et Ernest Toché rappelle les vieux vaudevilles des frères Cogniard, joués aux anciennes Folies-Dramatiques, du temps du père Mourier. Elle n'a pas paru très bien placée sur la scène du Gymnase. Mais M. Saint-Germain a eu le plaisir de se montrer en garçon marchand de vins, et d'esquisser une scène de larmes au milieu des gros rires. Cette excursion dans l'emploi des Bouffé lui a suffisamment réussi.

Athénée-Comique. Même soirée.

LES NOCES D'ARGENT

Comédie bouffe en trois actes,
par MM. Henri Crisafulli et Victor Bernard.

Autres noces. Nous sommes à l'Athénée : après le tableau populaire mais vertueux jusqu'à la berquinade, voici les peintures grivoises, chauffées à la température ordinaire de la cave dont M. Montrouge est le sommelier en chef.

Il y a vingt-cinq ans que le dentiste Pavillon a épousé sa femme Héloïse; cet heureux anniversaire sera-t-il célébré de manière à satisfaire tous les désirs de la toujours aimante Mme Pavillon? Le dentiste est volage; il passe la soirée de ses noces d'argent chez une cocotte appelée Léa, où il se trouve en concurrence avec divers personnages, parmi lesquels un faux prince valaque, qui n'est autre qu'un chanteur de café-concert dressé à ce rôle moins estimable que lucratif. Héloïse poursuit le dentiste chez la cocotte : elle s'y trouve mal; on lui fait respirer un anesthésique en guise de sels. Ramenée chez elle, Héloïse croit qu'elle a rêvé (voir ci-dessus *la Noce d'Ambroise*). Tout s'explique à la fin; le dentiste en est quitte pour acheter des diamants à sa femme avec un chèque de six mille francs qu'il destinait à la cocotte. Ils vont bien les dentistes! Car enfin, songez donc, ces six mille francs représentent l'extraction de douze cents molaires, à cinq francs l'une, taux ordinaire exigé par M. Pavillon.

Le public de l'Athénée n'est pas difficile; il s'est énormément amusé d'un tas de situations risquées et de mots graveleux. M. et Mme Montrouge, toujours

pleins de verve, ont fait avaler ce brouet peu délicat. M. Allart, fort drôle dans son rôle de chanteur de café-concert, et M^lle Liona Cellié, très piquante sous les traits de la cocotte Léa, ont contribué à sauver cette médiocre et peu appétissante bouffonnerie.

DCCCXXVIII

Gaîté. 26 février 1881.

Reprise de LUCRÈCE BORGIA

Drame en trois actes en prose, par M. Victor Hugo.

Le théâtre de la Gaîté, fermé depuis près d'un an, après l'avortement successif de toutes les combinaisons qui en avaient voulu faire une scène musicale, vient de rouvrir ses portes sous la direction de MM. Debruyère et Larochelle. Voulant consacrer leur théâtre au drame seul, les nouveaux directeurs ont eu raison d'inaugurer leur entreprise avec *Lucrèce Borgia;* car cette pièce célèbre, sans occuper le premier rang dans l'œuvre de son illustre auteur, peut être considérée comme le type achevé du drame moderne, tel qu'il sortit bouillonnant de la fournaise romantique.

Victor Hugo, lorsqu'il écrivit en prose les trois actes de *Lucrèce Borgia*, se priva pour la première fois de la forme éclatante et sublime du vers lyrique dans lequel il ne connaissait pas de rival. Rejetant l'armure damasquinée, niellée, ciselée, qu'on accusait d'éblouir les yeux et d'égarer le jugement du public, il revêtit son drame d'un vêtement plus simple mais aussi résistant, pareil à la cotte de mailles sombre et sévère mais bien trempée, qui défie le tranchant de l'acier.

La tentative était plus hardie peut-être qu'aucune de celles qui l'avaient précédée. Marion Delorme, présentée à la pitié du public, n'était-elle pas une espèce de martyre et de sainte, comparée à Lucrèce Borgia, fille, sœur et mère de tous les crimes, inceste à tous les degrés, inceste avec ses deux frères, qui s'entre-tuent pour l'amour d'elle, inceste avec son père, le pape Alexandre VI? « Prenez la difformité « morale la plus hideuse, la plus repoussante, la plus « complète; placez-la là où elle ressort le mieux, dans « le cœur d'une femme, avec toutes les conditions de « beauté physique et de la grandeur royale, qui « donnent de la saillie au crime, et maintenant mêlez « à toute cette difformité morale un sentiment pur, « le plus pur que la femme puisse éprouver, le senti- « ment maternel; dans votre monstre mettez une « mère; et le monstre intéressera, et le monstre fera « pleurer, et cette créature qui faisait peur fera pitié, « et cette âme difforme deviendra presque belle à « vos yeux. »

Telle est Lucrèce Borgia définie par M. Victor Hugo lui-même.

L'idée de la beauté artistique illuminant la monstruosité physique ou morale, selon la formule à peine forcée dans les termes dont on poursuivait alors M. Victor Hugo « le beau c'est le laid », n'était pas nouvelle chez lui : elle y persiste encore; avant *Lucrèce Borgia*, elle lui avait inspiré Quasimodo et Triboulet; elle lui a donné plus tard Javert des *Misérables*, Gwinplaine de *l'Homme qui rit*, et les effusions lyriques répandues comme une lumière d'apothéose sur les animaux les plus vils, le porc et le crapaud.

Nous n'avons donc pas affaire ici à une théorie d'aventure, improvisée pour les besoins d'une préface. Le sujet du drame est certainement la reine adultère et incestueuse, résumant en elle les hontes d'une Jo-

caste, d'une Clytemnestre, d'une Phèdre, d'une Sémiramis, sans avoir l'excuse de la fatalité antique, aggravées au contraire par la conscience chrétienne du devoir et de la vertu qui luit encore pour elle dans les affreux sentiers du crime; mais cette abominable héroïne est une mère, une mère tendre et dévouée, et elle meurt, comme Clytemnestre et comme Sémiramis, de la main de son fils. L'expiation est une absolution.

Il paraît, cependant, que le germe du drame naquit dans l'imagination de M. Victor Hugo par une simple vision de chercheur, d'artiste, je dirais presque de peintre. De jeunes seigneurs, magnifiquement vêtus et couronnés de roses, boivent et chantent en souriant à de belles personnes telles qu'on en voit dans les tableaux de Véronèse, du Giorgione et du Tintoretto; tout à coup des chants funèbres retentissent, un rideau se lève et l'on aperçoit autant de cercueils qu'il y a de convives. Ils sont tous empoisonnés et vont passer sans transition du banquet à la tombe. Cette scène étrange pouvait devenir, aussi bien qu'en drame, le sujet d'un tableau pour la palette fougueuse et violente d'un Eugène Delacroix. Cela s'appelait simplement et clairement *le Souper de Ferrare*.

Mais qui serait l'empoisonneuse? Le nom de Lucrèce Borgia dut se présenter aussitôt à la lueur funeste des légendes consacrées par les récits de Tomasi, de Guicciardini et du *Diarium*. Je sais que, dans le cours du présent siècle, la mémoire abhorrée de Lucrèce de Borgia a trouvé de graves défenseurs. L'historien anglais Roscoe en 1805 et tout récemmment l'allemand Gregorovius se sont efforcés, non sans quelque apparence de preuves, d'isoler Lucrèce de la réprobation qui frappe justement le nom des Borgia. M. Victor Hugo s'en est tenu, comme c'était son droit, à la commune renommée, et il n'a pas à se reprocher envers la fille du pape Alexandre VI l'injustice qu'il

commit un peu plus tard envers la fille d'Henry VIII. Il a inventé le personnage de Gennaro et par conséquent le parricide qui met fin aux jours de Lucrèce ; mais sa fable n'est contraire ni au possible ni au vraisemblable de cette sanglante époque, qu'il a dépeinte avec une si effrayante énergie.

Le drame de *Lucrèce Borgia* n'offre pas les développements littéraires que favorise l'emploi du vers alexandrin. Il est sec et nerveux dans le fond comme dans la forme, et il marche au but, sans trop se soucier des obstacles, avec cette précision qu'on remarque dans les ouvrages dramatiques qui ont été construits en vue d'un dénoûment préconçu. Tel quel, c'est une œuvre de maître ; la scène des imprécations qui termine le premier acte (Hoffmann l'avait esquissée au comique dans son conte intitulé *Salvator Rosa*), la grande scène d'Alphonse d'Este et de sa terrible épouse au deuxième acte ; enfin, le souper de la princesse Negroni, l'apparition des cinq cercueils, et la scène du meurtre qui termine l'ouvrage par un coup de foudre, s'impriment dans l'esprit et dans la mémoire des spectateurs comme d'inoubliables spectacles.

Le penseur a fait plus grand et plus haut ; le dramaturge et l'artiste n'ont rien créé de plus saisissant.

Les nouveaux directeurs de la Gaîté, pressés par le temps, n'ont guère mis plus de trois semaines à monter *Lucrèce Borgia*. C'est un tour de force qui ne s'est pas accompli sans quelque sacrifice. Il y a deux beaux décors, la terrasse du palais Barberigo à Venise, et la vue extérieure du palais ducal à Ferrare ; mais l'intérieur de ce même palais est fort médiocre, et la salle du festin, au dernier tableau, est absolument manquée ; on a pris sans doute le décor qu'on avait sous la main, et l'on est ainsi retombé dans la fameuse salle à manger de restaurant, avec sa vulgaire étagère, qui indignait

à juste titre M. Victor Hugo, il y a tout à l'heure un demi-siècle.

Le gros problème était surtout dans la réunion improvisée d'une troupe capable d'interpréter suffisamment un drame qui compte quatre grands rôles. La difficulté était si grande qu'on n'a pu la vaincre qu'avec le concours de deux artistes de la Comédie-Française, M^me Favart et M. Volny; je dis M^me Favart, parce que je ne puis pas croire que la rupture entre elle et la Comédie-Française soit définitive. M^me Favart et la Comédie-Française ont besoin l'une de l'autre.

Deux grandes artistes ont imprimé leur cachet à ce rôle exécrable et grandiose de Lucrèce Borgia; ce furent M^lle Georges à la Porte-Saint-Martin, et Giulia Grisi aux Italiens; elles trouvèrent chacune leur Gennaro, Frédérick Lemaître et Mario de Candia; Frédérick se montrait supérieur dans l'ensemble du rôle, mais Mario ne le cédait à personne dans la scène du meurtre.

M^me Favart a joué ce soir avec les ressources d'un talent multiple et plein de nuances ; elle s'est montrée tour à tour terrible et émouvante, altérée de carnage et domptée par l'amour maternel. Son succès a été fort grand; je n'hésite pas à penser, cependant, qu'elle gagnerait à se montrer plus simple et moins comédienne, moins savante et plus tragique. C'est à quoi elle serait certainement parvenue du premier coup si les circonstances lui eussent laissé le loisir de méditer la composition du personnage et de le réduire à deux ou trois faces très contrastées, au lieu de ce nombre presque infini de facettes qui brisent les grandes lignes et qui fatiguent les nerfs du spectateur.

Une observation générale, qui ne s'applique pas seulement à M^me Favart, mais à tous les interprètes de *Lucrèce Borgia*, c'est que les acteurs d'aujourd'hui perdent le ton sinon le sens du drame. Je n'admets

pas, par exemple, que Lucrèce dise à ses convives :
« Je vous rends un souper à Ferrare » avec le ton
aimable et presque souriant d'une maîtresse de maison qui provoque les compliments de ses hôtes. C'est
trop de finesse. Le mot est atroce : il doit être dit avec
atrocité.

M. Dumaine a su donner beaucoup de relief et de
vigueur à certaines parties du rôle d'Alphonse d'Este ;
on ne saurait accentuer avec plus d'autorité le retour
offensif du duc de Ferrare contre sa criminelle épouse
et contre l'exécrable race des Borgia. Cela fait, il se
laisse aller à une sorte de bonhomie joviale et médiocrement armée de dignité, qui ne convient pas du tout
à un prince italien du seizième siècle. C'est une faute
que ne commirent ni Delafosse, ni Lockroy, les créateurs du rôle, ni Mélingue, qui leur succéda plus tard
avec tant d'éclat.

De même, M. Clément Just débite le rôle du satanique Gubetta, créé par Provost, avec la placidité souriante d'un personnage de Picard ou de Scribe. L'accent sarcastique et mordant disparaît et le rôle ne
porte plus.

Un seul des artistes de la Gaîté, et des plus secondaires, garde imperturbablement la physionomie sinistre qui conviendrait à tous ; c'est M. Guimier, un Rustighello qui ne rit pas et ne donne pas envie de rire.

M. Volny, obligeamment prêté par la Comédie-Française pour jouer Gennaro, est trop jeune pour qu'il
lui soit permis d'y retrouver la trace des effets foudroyants créés par un Frédérick Lemaître. Il en est de
Gennaro comme de Ruy Blas : le personnage a vingt
ans, l'artiste doit en avoir trente, car l'expérience et
la science, à défaut de génie, peuvent seules combiner
et graduer les effets par lesquels l'épouvante pénètre
dans l'âme du spectateur. Mais la jeunesse de M. Volny
l'a bien servi dans plusieurs passages ; et si la crainte

de fléchir sur une si longue route l'a réduit trop souvent à une sorte de froideur relative; il a trouvé d'assez beaux mouvements dans la scène du meurtre pour mériter d'être rappelé deux fois à la chute du rideau en compagnie de M^me Favart.

Ces réserves s'expliquent, s'adressant à des artistes d'un talent reconnu et qui sont capables de comprendre des conseils bienveillants et sincères. Leurs efforts n'ont pas été vains; grâce à eux, le drame a reconquis ce soir une de nos grandes scènes parisiennes, et le public, en les applaudissant, a saisi l'occasion de célébrer, par une manifestation digne de M. Victor Hugo, le soixante-dix-neuvième anniversaire de sa naissance.

DCCCXXIX

Comédie-Française. 5 mars 1881.

PENDANT LE BAL

Scène en vers, par M. Édouard Pailleron.

LES FAUSSES CONFIDENCES

Début de Mademoiselle Tholer.

Il y a bal dans l'hôtel de*** pour un mariage; à minuit sonnant on envoie les petites filles se coucher. Voilà les deux sœurs Lucie et Angélique, qui rentrent dans leur appartement, tenant chacune leur bougeoir à la main. Mais comment reposer au son de cette musique qui monte jusqu'à elles avec le parfum des fleurs? Un bon petit bavardage est, en ce cas, la meilleure des potions pour préparer le sommeil. Et de

quoi causer, si ce n'est du mariage, de l'époux qui est vieux, laid et frisé, de l'épouse qui paraissait résignée, et du mari qu'on aura, et du *oui* qu'on prononcera devant monsieur le maire, et de l'émotion qu'on éprouvera sous le voile, en entrant dans l'église, au son des orgues, au milieu d'une double haie de curieux effrontés?

Tel est l'argument d'une scène écrite par M. Pailleron, en vers spirituels et pimpants, pour M^{mes} Reichenberg et Samary.

Le succès de cette agréable bagatelle, dans le salon où elle fut représentée le mois dernier, a tenté la Comédie-Française; le public a beaucoup applaudi M^{lle} Reichemberg, la langoureuse Angélique, et M^{lle} Jeanne Samary, la brillante et turbulente Lucie.

Le public avait d'avance été mis en belle humeur par la reprise des *Fausses Confidences* et par l'heureux début de M^{lle} Tholer.

C'est proprement un charme que ce roman d'amour, écrit par Marivaux avec cette délicatesse de sentiments et cette finesse de langage qui lui assurent une place distinguée, la première peut-être, en tête d'une école nouvelle qui apparut en France après les deux grands classiques, Molière et Regnard. L'originalité de Marivaux est moins encore dans son style, si personnel et si neuf en son apparente facilité, que dans sa ferme volonté d'ignorer les anciens, de briser le moule imité de l'antique, et de ne peindre que les caractères, les sentiments et les mœurs de son temps. J'écrivais il y a quelques années que Marivaux était un précurseur; lisez la première scène de *la Fausse suivante*, qui date de 1724, vous y trouverez la première esquisse du type de Figaro, tracée d'un crayon si ferme et si définitif que Beaumarchais n'a pu mieux faire que de la lui emprunter pour ainsi dire textuellement. Il y a telle scène du *Jeu de l'amour et du hasard* contre le

préjugé des mésalliances, qui devança de dix ans la *Paméla* de Richardson, et de vingt ans la *Nanine* de Voltaire; enfin, *les Fausses Confidences*, avec sa scène hardie du troisième acte, où le procureur Rémy tient tête à l'aristocratie, représentée par M^me Argante et par le comte Dorimont, avec l'énergie démocratique et presque brutale d'un représentant du tiers-état, peuvent passer pour un plaidoyer mesuré mais très décidé et très net en faveur des mariages d'inclination et de l'égalité sociale.

Cette tendance, trop persistante chez Marivaux pour n'être pas réfléchie et voulue, conserve à son théâtre la vie et la jeunesse qui manquent aujourd'hui à d'autres œuvres réputées supérieures et qui le sont peut-être par la force des situations et par l'éclat du style.

Ce qu'il y a de certain, c'est que *les Fausses Confidences* ont beaucoup intéressé ce soir, et beaucoup plu.

Le début de M^lle Tholer n'est en réalité qu'une rentrée; cette jeune actrice, après une absence de quatre ans, revient de Saint-Pétersbourg avec les qualités qu'on lui connaissait, mûries par le travail et par l'expérience, et quelques défauts de prononciation et d'accent qu'elle n'avait pas, ce me semble, au départ. Ces défauts disparaîtront après quelques mois de séjour au pays natal. Restent les qualités qui sont fort distinguées. M^lle Tholer a de la grâce, de l'élégance et des traditions. Elle a détaillé avec intelligence, quoique peut-être avec trop de réserve, les nuances subtiles de ce délicieux rôle d'Araminte, et elle a dit le dernier acte avec une sensibilité vraie, qui lui a valu de chaleureux applaudissements.

M. Got est excellent dans le rôle de Dubois, qui appartient à cet emploi des grandes casaques où il demeure sans rival.

Le rôle de Dorante est tout à fait dans les cordes de

M. Laroche, qui le dit avec beaucoup de noblesse et de justesse.

MM. Barré, Prudhon, M^mes Jouassain et Dinah Félix complètent un ensemble digne de la Comédie-Française.

DCCCXXX

Nouveautés. 9 mars 1881.

LE PARISIEN

Pièce en trois actes, par MM. Paul Ferrier et Vast-Ricouard.

En prenant la plume pour parler de la pièce jouée ce soir aux Nouveautés, je sens qu'elle est plus difficile encore à raconter qu'à entendre. Si j'osais substituer au titre inscrit sur l'affiche des Nouveautés le titre d'une des plus célèbres comédies de Térence, ma tâche se trouverait singulièrement simplifiée.

Le parisien Frédéric n'est pas plus que le jeune Cherea du poète latin ce que devint le plus éloquent philosophe du moyen-âge après sa brouille avec Fulbert. Mais il passe pour tel aux yeux de Cambusat et de Babolin, deux négociants marseillais très épris et très jaloux de leurs épouses, et qui voudraient leur donner un gardien aussi incorruptible que ceux dont le Grand-Turc rémunère largement l'inébranlable fidélité.

On comprend ce qu'une pareille donnée peut fournir de situations gaillardes, pour ne pas dire plus. La confiance des maris dans Frédéric, bientôt remplacée par une jalousie inquiète, et la coquetterie de M^mes Cambusat et Babolin, changée en regrets mélancoliques au moment même où leurs maris commen-

cent à soupçonner la vérité, ont fait rire un public très disposé à s'amuser des gaudrioles les moins vêtues.

Finalement, on découvre, par les indiscrétions ingénues d'une petite bonne qui n'est cependant pas naïve, que le Parisien n'était qu'un loup introduit dans la bergerie sous la peau d'un mouton; sur quoi, Cambusat, comprenant qu'il a été la dupe d'une mystification de carnaval, s'empresse d'accorder la main de sa fille au ci-devant gardien de sa femme.

Un auditoire peu sévère n'a voulu voir dans *le Parisien* qu'une fantaisie gauloise, et puisqu'il s'est beaucoup amusé, je me borne à constater le succès de ces trois actes qui ne sont pas écrits précisément « pour « les petites filles dont on coupe le pain en tartines ».

Accuserai-je MM. Paul Ferrier, Vast et Ricouard d'avoir pris avec le public des Nouveautés presque autant de libertés que le légendaire Karagueuz avec ses spectateurs turcs, arabes ou berbères? Ils me répondraient peremptoirement qu'ils ont emprunté leur idée et ses principaux développements à une pièce représentée le 12 avril 1850 sur l'honnête théâtre du Gymnase, sous le titre significatif de *Héloïse et Abélard ou A quelque chose malheur est bon*. Ainsi, en faisant leur procès, je le ferais en même temps à Scribe, à Michel Masson, au Gymnase, à feu Montigny et aux vertueux parents de la génération actuelle. Ce serait une grosse querelle qui pourrait me mener loin.

La pièce est d'ailleurs très agréablement jouée par MM. Brasseur, Berthelier, Joumard, Mmes Bode, Darcourt, Debreux et Panot.

DCCCXXXI

Chateau-d'Eau. 14 mars 1881.

ESCLAVE DU DEVOIR
Drame en cinq actes, par M. Valnay.

L'esclave du devoir, c'est M. André Hubert qui épouse M^{lle} Suzanne Lardenois, qu'il n'aime pas, pour obéir à M^{me} Antoinette Delamare, née Lardenois, qu'il adore.

Hubert, ouvrier mécanicien, devenu ingénieur, est l'auteur d'un système pour arrêter instantanément les machines les plus puissantes lancées à la plus grande vitesse imaginable. L'épreuve doit avoir lieu devant les amis de M. Lardenois, chef de l'usine, et des autorités supérieures, en tête desquelles figurent le maire et le commandant des pompiers. Malheureusement une querelle terrible s'est élevée entre André Hubert et son associé Octave Delamare; celui-ci accuse André d'être l'amant de sa femme. Vainement André proteste qu'Antoinette est innocente, le farouche Octave obéissant aux suggestions d'une cocotte nommée Mathilde d'Arcas, dont il est l'amant, ne veut absolument rien entendre. Il lui faut un duel, mais un duel sans esclandre. En sa qualité d'offensé ou prétendu tel, Octave a le choix des armes et il choisit le duel à la machine. Je ne ris pas et n'ai point envie de plaisanter. Le vaincu désigné par le sort se fera prendre dans un engrenage, qui le déchiquetera par lambeaux.

Cela n'est pas tout à fait aussi bête que cela en a l'air à première vue, parce que la machine à duel est précisément celle qu'André a inventée et qui doit s'arrêter

à commandement. Si la machine tue son homme, André est déshonoré. Mais l'humanité l'emporte sur l'orgueil de l'inventeur ; au moment où Octave, contre qui le sort s'est déclaré, va se faire broyer par l'engrenage auquel il a préalablement enlevé la maîtresse pièce d'arrêt, André prend un marteau et met sa machine en pièces. Mais plus heureux que son prédécesseur Fontanarès, des *Ressources de Quinola*, il en construira une autre, et même dix autres grâces à la dot de Mlle Suzanne Lardenois.

Il ne faudrait pas juger l'ouvrage de M. Valnay sur la principale scène, qui est ridicule, car il renferme d'excellentes parties, des situations touchantes, et ne met en jeu que les sentiments louables de l'honneur et du devoir.

MM. Péricaud, Meigneux, Ulysse Bessac, Dalmy et Laverne, Mmes Aline Guyon, E. Wilson, Bilhaut et Gabrielle Doria forme une très bonne troupe de drame qui soutient vaillamment la pièce de M. Valnay.

DCCCXXXII

Odéon (Second Théatre-Français. 15 mars 1881.

LE KLEPHTE

Comédie en un acte en prose, par M. Abraham Dreyfus.

MON DÉPUTÉ

Comédie en trois actes en prose,
par MM. Jules Guillemot et Albert Fontaine.

Si l'on s'attendait à trouver dans *le Klephte* de M. Abraham Dreyfus la moindre allusion aux hommes

et aux choses de l'Orient, à la rectification des frontières grecques ; à la ligne albanaise, à MM. Coumoundouros et Tricoupis, on se tromperait du tout au tout. Il s'agit tout simplement d'une querelle littéraire entre mari et femme. Le jeune Philippe admire Victor Hugo et particulièrement l'Orientale où se trouvent ces vers que je cite de mémoire :

> C'est un Klephte à l'œil noir
> Qui l'a prise et qui n'a rien donné pour l'avoir,
> Car la pauvreté l'accompagne.

Philippe est enthousiaste de ce Klephte, et madame pas du tout ; c'est le mot Klephte qui lui déplaît.

De cet incident un peu puéril naissent des querelles infinies ; Philippe et Georges vont se séparer lorsque surviennent leurs cousins M. et Mme Praberneau, le modèle des bons ménages. Naturellement, les Praberneau mettent tout en œuvre pour réconcilier leurs parents, mais en réconciliant les autres, ils arrivent à se prendre aux cheveux. Cette péripétie comique a suffi, avec l'aide d'une foule de détails ingénieux et de mots spirituels, pour faire réussir très vivement la petite comédie de M. Abraham Dreyfus.

Je ne saurais dire ce qu'il aurait fallu pour sauver la pièce, beaucoup plus développée, de MM. Guillemot et Fontaine ; après un premier acte un peu ennuyeux j'en conviens, le public l'a prise « à la blague », comme on disait au feu théâtre Taibout, qui ne vit guère de plus joyeuse soirée.

La pièce repose cependant sur une idée comique ; le bonhomme Mauléon s'imagine qu'il a déterminé par son influence dans le pays l'élection du député Taverny. A partir de ce jour Taverny est devenu la propriété de Mauléon, *son* député, sa chos personnelle ; sous prétexte d'assurer l'avenir de Taverny, il dérange le mariage de celui-ci avec une jeu personne qu'il aime,

M^{lle} Blanche de Valmorin, fille d'un colonel, et il l'engage d'autorité dans un mariage avec la baronne de Kerlac, une veuve riche, ambitieuse et coquette. Il fait plus : Taverny ayant provoqué en duel un de ses adversaires politiques nommé Gronchard, Mauléon pour sauver les jours de *son* député, avertit la gendarmerie, au risque de déshonorer Taverny. Heureusement les trames maladroites de Mauléon sont déjouées par le hasard; le duel a lieu ; Gronchard, légèrement bléssé, devient le meilleur ami de Taverny et Mauléon se voit exproprié ; *son* député passe en des mains plus intelligentes.

Ce dénouement qui ne manquait pas de comique, a déterminé une dernière explosion de rires, de huées, d'exclamations burlesques. On interpellait les acteurs on saluait chacune de leurs entrées d'applaudissements ironiques ; on leur criait : « Comment vas-tu, ma vieille ? » et d'autres gamineries infiniment moins spirituelles que la pièce elle-même.

Le plus grand défaut qui m'ait frappé dans la pièce de MM. Guillemot et Fontaine, autant que je l'ai entendue au milieu d'un tapage peu décent, c'est de rappeler une foule de situations connues, empruntées çà et là à *Nos Intimes*, aux *Convictions de papa*, au *Secrétaire intime* de M. d'Arlhac, à *Nos Députés en robe de chambre*, de M. Paul Ferrier, et au *Candidat* de Gustave Flaubert.

Parmi les acteurs qui ont fait tête à l'orage avec beaucoup de sang-froid et de fermeté, je ne trouve guère à citer que MM. Albert Lambert et Amaury ; M^{lle} Waldteufel, qui jouait le rôle de Blanche Valmorin, paraissait souffrir d'une extinction de voix.

VAUDEVILLE. Même soirée.

Reprise de LA PRINCESSE GEORGES
et de LA VISITE DE NOCES

Comédies de M. Alexandre Dumas fils.

La Visite de Noces, de M. Alexandre Dumas fils, représentée sur le théâtre du Gymnase le 10 octobre 1871, marque une date que je ne saurais oublier : j'écrivis sur elle mon premier article de critique dramatique dans *le Figaro*.

Voici quelle était la conclusion de mon compte-rendu :

« Une étude admirable et profonde par parties,
« étincelante toujours, est une chose bien différente
« d'une pièce de théâtre ; elle est plus ou moins, mais
« elle est autre et ne remplit pas les conditions de
« l'art dramatique, même lorsqu'elle les dépasse. »

Je n'ai pas un mot à changer dans ce jugement, qui ne fut alors contredit par personne. Mais je constate que les impressions du public ont changé ou bien se sont affaiblies ; la pièce, ce soir, n'a choqué personne ; et, malgré le succès très grand et très mérité de Mlle Pierson, dans le rôle créé par Mlle Desclée, l'auditoire a paru concentrer son attention sur le rôle de Lebonnard, créé par M. Raynard, et dans lequel M. Dupuis a fait valoir ce soir une nouvelle face de son talent si fin, si varié, si spirituellement parisien. M. Vois et Mlle Lody ont été très goûtés dans les rôles de M. et Mme de Cygneroi.

Je n'ai plus rien à dire de *la Princesse Georges*, au sujet de laquelle mon appréciation primitive fit naître une polémique depuis longtemps épuisée. Je note seulement que le dénoûment a subi une variante qui

compte pour la troisième, après les deux versions de la répétition générale du 1^{er} décembre 1871 et la représentation publique du lendemain.

Dans la version première, celle de la répétition générale, le prince, sourd aux supplications de sa femme à demi évanouie, lui passait littéralement sur le corps pour aller chez M^{me} de Terremonde. Cédant aux conseils que lui donnèrent ses amis, M. Alexandre Dumas, passant d'une audace peut-être excessive à une réserve peut-être trop prudente, ne fit plus sortir le prince du tout ; il entendait en scène le coup de pistolet tiré dans la coulisse ; de sorte que la princesse ne pouvait concevoir aucune inquiétude sur le sort de son mari. Ce soir on a rétabli en partie la version primitive ; le prince sort sans brutaliser sa femme, et lorsqu'on entend le coup de feu, la princesse peut croire que son mari vient d'être tué par M. de Terremonde, ce qui explique sa joie lorsqu'elle le revoit et donne de la vraisemblance au pardon qu'elle lui accorde.

M^{lle} Maria Legault a joué la princesse Georges comme on pouvait prévoir qu'elle le jouerait, avec des qualités qui grandissent et des défauts qui ne diminuent pas : les qualités sont l'intelligence, la grâce, parfois même l'émotion, les défauts sont la surabondance des gestes et des mouvements de physionomie et l'exagération de la sensibilité nerveuse allant presque jusqu'à la convulsion. Il est regrettable qu'on ait conseillé à M^{lle} Legault, qui restera longtemps une ingénue, de se charger d'un rôle qui exige une femme faite, sérieuse, concentrée, grande dame et non petite fille dans les éclats de la passion.

M. Berton est, au contraire, très bien placé dans le rôle du prince, rôle à coup sûr fort ingrat et fort sacrifié.

M^{me} Pierson a retrouvé son succès d'autrefois sous les traits de l'infâme Sylvanie de Terremonde ; M^{mes} H.

Monnier, Saint-Marc, Kalb et de Cléry jouent très agréablement des rôles épisodiques.

M. Dieudonné s'est donné le plaisir de reprendre le petit rôle du valet de chambre Victor, si originalement dessiné autrefois par M. Raynard; il y est peut-être un peu trop élégant, mais on n'en a pas moins goûté son jeu spirituel et fin.

DCCCXXXIII

Gymnase. 25 mars 1881.

MISS FANFARE

Pièce en trois actes, par MM. Louis Ganderax et Émile Krantz.

Miss Fanfare, nous pourrions l'appeler Froufrou pour plus de clarté, est le surnom que donnait à sa fille Odette un père innommé dans la pièce de ce soir, mais qui devait furieusement ressembler au Brigard de MM. Meilhac et Halévy. Devenue Mme Odette de Trye, miss Fanfare, élevée dans une entière indépendance de relations, de langage et de tenue, a entrepris une tâche fort scabreuse, celle de plaire à Georges, son mari, par les mêmes moyens qui le séduisaient chez ses anciennes maîtresses. La maternité même ne ramène pas Mme de Trye à une conception plus saine du mariage. D'ailleurs, elle manque complètement son but. Georges s'ennuie; plus sa femme persiste dans ses façons de « cocotte » et de cocotte mal élevée, plus il regrette la vie de garçon. Les choses en arrivent au point qu'il va retrouver chez un ami, nommé Gaston Morère, une ancienne maîtresse à lui, nommée Berthe Montenote. Odette, avertie, l'y devance, et s'y rencontre

face à face avec cette demoiselle. La femme honnête, qui n'est guère « comme il faut », se prend de bec avec l'irrégulière, sans qu'il résulte de cette fâcheuse discussion autre chose qu'un joli mot à la Grévin : « Ça « une femme du monde ! » s'écrie Berthe, « mais, alors, « j'en suis ! »

Furieuse, exaspérée, Odette se fait enlever par l'amant de Berthe, un jeune gâteux nommé Villiers, qui ne se tient respectablement dans le monde que par sa force au pistolet. Mais c'est un enlèvement pour rire, destiné, dans la pensée d'Odette, à exciter la jalousie de son mari. Malheureusement celui-ci, perdant la tête, croit comme un sot à la culpabilité de sa femme, provoque Villiers et se fait tuer par celui-ci comme un petit lapin.

Mon analyse peut sembler courte ; elle ne l'est guère moins que la pièce ; car MM. Louis Ganderax et Émile Krantz ont écrit un scénario plutôt qu'une comédie ou un drame ; des tirades ne tiennent pas lieu de développements.

Il en aurait fallu cependant pour faire comprendre la pensée essentielle de la pièce, pensée assurément toute morale, qui est le respect dû au mariage, lien sacré et sérieux entre tous.

Qu'y a-t-il entre Georges et Odette ? Un simple malentendu. Georges n'aurait qu'un mot à dire « Je veux être mari et père » pour qu'Odette abjurât son faux système et devînt la meilleure des femmes et des mères. Ce mot, il ne le dit pas. L'explication qu'on attend n'arrive jamais et le procès est jugé par une balle inconsciente, sans avoir été ni plaidé ni même entendu en conciliation.

Je comprends que les auteurs eussent tué M. de Trye pour démontrer que tout est sérieux dans le mariage, et qu'il ne faut pas jouer avec le feu. Mais ce M. de Trye, qui aime mieux tromper sa femme que la mo-

rigéner, est trop peu intéressant pour qu'on le pleure ; c'est un de ces vibrions, définis par M. Alexandre Dumas, et qu'un autre vibrion détruit ou mange sans qu'on en prenne plus de souci que de ces myriades d'éphémères qui naissent, vivent et meurent dans l'espace d'un jour. Colas vivait, Colas est mort ! comme disait cette épigramme si connue du dix-huitième siècle.

A prendre l'ouvrage de MM. Ganderax et Krantz par un autre bout, je ne m'explique pas bien que M. de Trye abandonne sa femme pour retourner à sa maîtresse. Le bruit, le mouvement, le mauvais ton, les plaisirs factices lui déplaisent et l'excèdent? Mais la logique voudrait qu'il s'éprît d'une femme honnête dans laquelle il espérait trouver un bonheur possible et décent, sinon permis. La leçon eût alors été complète pour M^{me} de Trye, et la pièce aurait trouvé dans cette combinaison le contraste et par conséquent la variété qui manque à sa trame grise et sans nuance.

Mais n'oublions pas qu'il s'agit ici d'un premier ouvrage, et hâtons-nous de dire que si la pièce de MM. Louis Ganderax et Émile Krantz a tous les défauts de l'inexpérience, elle offre des qualités de forme qui défendent de la considérer comme une tentative sans valeur et sans avenir. Leur pièce est écrite avec correction, avec élégance; l'esprit argent comptant, prime-sautier, y abonde, y surabonde même, et l'on y cueillerait une gerbe abondante de jolis mots, alors même qu'on en élaguerait quelques afféteries et quelques plaisanteries assez vulgaires, telles que de qualifier de « parent éloigné » un oncle qui habitait Nîmes.

Bien que surpris par la catastrophe finale, que rien ne faisait pressentir dans une pièce si facile à dénouer d'une manière souriante, le public a très bien accueilli l'honorable début de MM. Louis Ganderax et Émile Krantz. Ce ne sont pas encore des auteurs dramatiques, mais ce sont à coup sûr des écrivains de ta-

lent, et le nombre de ceux-ci est trop petit au théâtre pour que le début de MM. Ganderax et Krantz ne soit pas remarqué.

Mlle Mary Julien, qui a créé à l'Odéon *Joseph Balsamo* et *Samuel Brohl*, débutait ce soir au Gymnase dans le rôle d'Odette ; elle y a déployé les qualités maîtresses que nous lui connaissions déjà, la sûreté, la justesse, l'autorité. Elle a été très dramatique au dénouement, et on l'a rappelée d'une voix unanime à la chute du rideau.

M. Candé est bien étriqué dans le rôle quasi souffreteux de ce malheureux Georges de Trye ; MM. Saint-Germain et Achard font bonne contenance dans les rôles « à côté » de Gaston Morère et de Robert de Champdieu, les amis de Georges.

On a confié à Mme Tessandier la scène unique qui compose le rôle de la demoiselle Montenote ; elle le tient avec élégance et peut-être trop de réserve ; un peu plus d'insolence en dehors aurait donné au personnage la touche lumineuse que les auteurs avaient cru tenir au bout de leur pinceau.

DCCCXXXIV

Chateau-d'Eau. 1er avril 1881.

LA DÉGRINGOLADE

Drame en cinq actes et sept tableaux,
tiré du roman d'Émile Gaboriau, par M***.

Émile Gaboriau était un bon et jovial garçon qui composait pour les petits journaux des romans à la toise, ou plutôt au mètre cube. Il avait pris la manière

de Ponson du Terrail en l'alourdissant; le pauvre vicomte se moquait le plus délibérément du monde de la naïveté du public, mais il gardait, en racontant ses bourdes les plus exorbitantes, le ton élégant et fin qui caractérise l'homme de bonne compagnie. Émile Gaboriau n'avait pas cette désinvolture; il épaississait les contours et marchait avec de gros souliers sur les pieds de ses lecteurs.

Au lendemain ou plutôt au surlendemain de nos désastres, la feuille populaire qui s'était attaché la collaboration exclusive d'Émile Gaboriau, sentit la nécessité de se faire pardonner son impérialisme de la veille, et publia *la Dégringolade*, un roman prétendu politique qui traînait l'Empire dans la boue.

Cela pourrait se définir ainsi : « le coup d'État chez la portière, » à l'imitation des scènes d'Henry Monnier. On vient d'en tirer un mélodrame. La pièce vaut le livre.

La donnée en est surprenante. Il paraîtrait qu'un des confidents du coup d'État aurait, dans la nuit du 2 décembre, assassiné, dans le jardin même de l'Élysée, un général de brigade qui refusait de marcher. Ce fait, absolument inconnu des historiens, a donné lieu ce soir à des commentaires étranges. Quelques gobe-mouches parlaient du général Cornemuse assassiné par le duc de Morny. Faut-il leur apprendre que le général Cornemuse soutint le coup d'État de son épée, ne fut pas assassiné, et mourut dans son lit, au mois de mars 1853, six mois après la proclamation de l'Empire? Mais à quoi bon ! La suite du mélodrame est remplie par la recherche et la découverte de l'assassin du prétendu général Delorge, lequel se brûle la cervelle dans la matinée du 4 septembre 1870, aux cris de Vive la République !

Cet assassin n'est autre qu'un certain comte de Cambelaine, à qui le coup d'État n'a pas profité, puisqu'il en est réduit à vivre des aumônes de l'Empereur. Il

compte refaire sa fortune en épousant une riche héritière, la fille unique du duc de Maillefer. Pour forcer la main de cette fiancée récalcitrante, il imagine de lui persuader que son frère Philippe de Maillefer a dévalisé la caisse du Crédit rural (*sic*); de sorte qu'il épousera la fille sans dot et qu'il se donnera les gants de devenir le beau-père d'un voleur. Est-ce assez habile?

Il y a encore une scène de cimetière que je recommande aux amateurs de la vieille gaieté française. On y voit la duchesse de Maillefer fouillant dans le caveau de famille des Cambelaine pour vérifier si les os de la première comtesse de Cambelaine sont réellement dans leur cercueil. Pendant ce temps la lumière électrique éclaire la tombe de Baudin !!!

Le public — je ne parle pas de la claque — qui avait écouté tranquillement ce tissu de fâcheuses inepties, s'est si bien montré au dernier moment que je n'ai pu saisir le nom de l'auteur au travers du bruit et des sifflets. C'est ainsi que *la Dégringolade* a justifié son titre.

DCCCXXXV

Comédie-Parisienne. 4 avril 1881.

Ouverture.

COMÉDIE-PARISIENNE

Prologue en un acte, en vers, par MM. Paul Tillière et Clerc.

LA REINE DES HALLES

Pièce en trois actes et quatre tableaux,
par MM. Delacour, Victor Bernard et Paul Burani,
musique nouvelle de M. Louis Varney.

Qui reconnaîtrait l'ancienne grange, dite des Menus-

Plaisirs, dans la salle coquette, pimpante, lumineuse et dorée qui vient de nous ouvrir ses portes? Je ne ferai qu'un reproche à l'architecte : c'est de les avoir ouvertes trop largement au vent, qui s'engouffre dans les couloirs par le boulevard de Strasbourg. Laissons ces impressions arctiques, et occupons-nous des pièces nouvelles.

Le petit prologue, écrit par MM. Paul Tillière et Clerc en vers libres qui ne manquent pas de grâce, nous promet le retour aux gaies traditions de la comédie en plein vent, alors que Tabarin et Mondor débitaient sur le Pont-Neuf et la place Dauphine leurs boniments épicés à l'ancienne sauce gauloise.

La Reine des Halles ne ment pas à ces promesses quelque peu téméraires. La fable en est simple et peu neuve, mais relevée de plaisanteries au gros sel, qui ne se gênent pas avec le public. La Reine des Halles, c'est M^me Rose, une riche marchande de poissons, qui a donné une brillante éducation à son fils Pierre, l'a lancé dans les affaires de bourse, et l'a marié à la fille du major Gibraltar, un vieux guerrier, retiré de la gloire. Pierre aime bien sa femme, mais, troublé dans sa lune de miel par les exigences du major, plus tracassier qu'une belle-mère, il a fini par se sauver de son ménage ; et nous le voyons soupant chez Baratte, le restaurateur des Halles, en compagnie d'une chanteuse d'opérette, M^lle Stella, et de quelques désœuvrés comme lui. La folle troupe, quittant la table à trois heures du matin, veut assister à la criée du poisson et des légumes. C'est là que M^me Rose reconnaît son fils, mais, après lui avoir lavé la tête, elle le soustrait à la fureur du major, en le faisant emporter dans un panier à homards. Tout ce monde, actrices et femmes de la halle, se poursuit, on ne sait trop comment, dans les coulisses d'un petit théâtre. Finalement, Pierre se réconcilie avec sa femme et avec son

beau-père au milieu du bal donné dans la halle pour célébrer la royauté de M^me Rose, qui consent à devenir M^me Gibraltar.

De la gaieté, du mouvement, du bruit, quelques mots drôles ont fait réussir la pièce de MM. Delacour, Victor Bernard et Paul Burani, pour laquelle M. Louis Varney a écrit un nombre infini de chansons, rondes et rondeaux. La musique de M. Varney a quelquefois de l'élégance, et je dois citer un entr'acte, délicatement orchestré, qui a été fort applaudi.

M^me Thérésa joue avec verve le rôle de M^me Rose, et chante, avec la *maestria* qu'on lui connaît, sept à huit morceaux, parmi lesquels il faut distinguer les couplets « Toutes les mères me comprendront » qu'on lui a fait répéter.

Un comédien d'expérience, qui a joué, je crois, à l'Odéon et en Russie, M. Riga, donne une physionomie originale au major Gibraltar ; il a fait beaucoup rire, et on lui a redemandé les bizarres couplets qui finissent par « moi je suis en disponibilité ; mais c'est pour ma fille ! »

MM. Montbars et Guillemot, M^mes Bade, Dupont, Marie Leroux, complètent un agréable ensemble.

La mise en scène, les décors et les costumes sont très soignés ; l'intérieur du restaurant Baratte, le marché aux poissons et le bal masqué sous les Halles, forment des tableaux qui méritent d'être vus.

DCCCXXXVI

Porte Saint-Martin. 6 avril 1881.

TRENTE ANS OU LA VIE D'UN JOUEUR
Drame en six actes, par Victor Ducange et Dinaux.

Le besoin de revoir *Trente ans ou la vie d'un joueur* ne se faisait pas généralement sentir. Une bonne reprise au théâtre Cluny, il y a quatre ans, avec M. Jenneval dans le principal rôle, avait suffi, semble-t-il, à la curiosité des jeunes générations. Ce soir, la pièce a été écoutée avec une résignation mélancolique d'abord, ensuite joviale, qui a coupé en deux tronçons, par un éclat de rire, l'unité de cette composition grossièrement brossée, mais vigoureuse. Le théâtre de la Porte-Saint-Martin a quelques torts envers elle. Il en fait un drame en six actes, tandis que les auteurs la créèrent sous le titre et la forme d'un mélodrame en trois journées : 1790-1805-1820. Les trois actes marqués ce soir par la chute du rideau n'étaient d'origine que de simples tableaux avec changement à vue. Il n'est pas indifférent au public de n'avoir à subir que deux entr'actes au lieu de cinq, et la pièce ainsi fractionnée y perd beaucoup d'intérêt.

Or l'intérêt est la qualité dominante et pour ainsi dire unique de *Trente ans*. Le style en était ridicule avant de devenir suranné. Une série de situations invraisemblables, présentées sommairement et se heurtant sans préparation suffisante, ne souffre pas qu'on donne au spectateur le temps de réfléchir. Elle ne sert d'ailleurs que de préambule au dénouement pour lequel elle a été créée tout entière, et qui n'a rien perdu

de sa puissance. Le père tuant son fils sans le reconnaître, cette infernale combinaison de Zacharias Warner, est un cauchemar dramatique à l'influence duquel on ne se saurait soustraire, et dont la sensation ne s'émousse pas pour ceux qui l'ont déjà subi.

Ce fut le 19 juin 1827 que le mélodrame de Victor Ducange et Dinaux fut présenté au public par ces deux artistes sans pair, qui s'appelaient Frédérick Lemaître et Mme Allan-Dorval. Inutile de les comparer à M. Taillade et à Mme Fromentin ; mais, tout parallèle à part, avouons que l'interprétation nouvelle est médiocre. Mme Fromentin a de l'élégance, du charme, du sentiment même, mais elle ne fait pas pleurer.

Quant à M. Taillade, artiste de valeur, mais inégal, je ne puis dire de lui qu'une parole sévère sans être injuste : c'est qu'il s'est montré, pendant les quatre premiers actes, ce qu'il est lorsqu'il n'est pas bon, c'est-à-dire exécrable. Criard sans mesure et à contresens, M. Taillade n'a pas saisi une seule des nuances, assez rares, j'en conviens, qui puissent estomper la folie de Georges de Germany et la rendre par instants supportable. Comment la douce Amélie peut-elle conserver l'ombre d'une affection pour ce brutal, pour ce furieux, qui ne cesse de grincer des dents même pour lui débiter des madrigaux de ce genre : « Amélie, je « compte sur votre complaisance pour faire les hon- « neurs et l'ornement de la fête. » La scène capitale du quatrième acte, jouée avec des hurlements et des gestes démoniaques, a soulevé des murmures qui se sont éteints dans un éclat de rire, lorsque Georges de Germany a enlevé sa femme en l'empoignant à pleines mains, plus bas que la taille et plus haut que les jambes, d'une façon que j'indiquerai suffisamment en la qualifiant d'irrespectueuse.

Mais M. Taillade s'est relevé aux deux derniers actes. Il a traduit avec talent les remords de l'assas-

sin, et il a jeté d'un accent vraiment tragique son cri de désespoir devant le nouveau meurtre qu'on lui propose : « N'ai-je pas rempli la mesure? Ne suis-je pas « descendu dans la nuit éternelle? »

La pièce est remise à la scène sans luxe d'aucune sorte; en fait d'anachronismes amusants, je signale le meuble de palissandre qui garnit la maison de jeu en 1790, et les costumes des invités de la noce, qui, comme M. de Germany le père, sont tous habillés dans le plus pur style Louis XV.

On a supprimé dans l'acte du bal l'étui de harpe, où doit se cacher le petit jockey du scélérat Warner. L'étui à jockey aurait fait rire peut-être; on a ri bien davantage du jockey sans étui. Lorsqu'il s'agit de pièces comme *Trente ans*, plus on les veut rajeunir, plus elles paraissent démodées.

DCCCXXXVII

Folies-Dramatiques. 9 avril 1881.

LES POUPÉES DE L'INFANTE

Opéra-comique en trois actes et quatre tableaux,
paroles de MM. Henri Bocage et Armand Liorat,
musique de M. Charles Grisart.

On sait que le régent Philippe d'Orléans avait fiancé le jeune roi Louis XV avec sa cousine l'infante d'Espagne, beaucoup plus jeune que lui; le duc de Bourbon, devenu ministre à la majorité du roi, en 1723, renvoya l'infante, sa parente, sans aucune explication et sans excuse. Cet épisode, presque incroyable, de l'histoire de la maison de Bourbon, a servi de thème

à quelques pièces de théâtre, et surtout à beaucoup de romans.

Il restait à le mettre en opérette, et voilà qui est fait depuis ce soir.

MM. Henri Bocage et Liorat ont imaginé une explication toute nouvelle du renvoi de l'infante. Ils feignent que la fille du roi d'Espagne, ayant remarqué sur sa route, alors qu'elle s'acheminait vers les Pyrénées (n'oubliez pas que dans l'histoire il s'agit d'une princesse âgée de sept ans) un jeune godelureau qui s'était permis de ramasser son bouquet tombé dans le Manzanarès, ne tarde pas à concevoir un dégoût invincible pour son mariage avec le roi de France. Arrivée à Rambouillet, où elle se fait remarquer volontairement par ses gamineries de mauvais ton, elle se laisse enlever par son Manoël, qui l'a suivie jusqu'en Seine-et-Oise, et qui, non content d'avoir repêché en Espagne le bouquet de l'infante qui se noyait, sauve en France le roi Louis XV assailli par un cerf furieux.

L'enlèvement manque ; alors l'infante, ne connaissant plus de mesure, bafoue les ambassadeurs de l'Europe et leur fait des niches qui seraient trouvées de mauvais goût chez les modistes du passage du Saumon. Enfin, elle avoue à Louis XV qu'elle aime Manoël, et ce prince perspicace s'empresse de condescendre à leur mariage. C'est évidemment ce qu'il avait de mieux à faire. Il songe bien un instant à envoyer le sieur Manoël réfléchir à l'inconstance du sort dans un cul de basse-fosse ; mais il renonce à ce projet en apprenant que Manoël est le propre fils du roi de Portugal et des Algarves.

Comme on peut le voir au courant de cette analyse rapide, mais fidèle, le premier acte roule sur la situation de Lalla Roukh, accompagnée dans son voyage vers le Shah de Perse par un séduisant troubadour, fils de roi. Je pourrais signaler bien d'autres réminis-

cences, mais à quoi bon ! Je ne veux pas dire de gros mots à propos d'un livret des Folies-Dramatiques ; mais comment ne pas constater que les deux scènes où les ambassadeurs d'Autriche, d'Angleterre et de Pologne sont tournés en ridicule manquent absolument de l'esprit et de la gaieté qui seuls en auraient pu masquer la prodigieuse inconvenance ?

Quant au caractère de l'infante, il est fâcheux qu'on n'ait pas pris la peine de nous expliquer où et comment la fille du roi d'Espagne avait pu prendre le ton et les façons de la pucelle de Belleville. Il n'existait cependant pas, en ce temps-là, d'internats laïques pour les filles, ni en Espagne, ni ailleurs.

Mais les poupées ? Ne vous en occupez pas. On voit bien, au commencement de la pièce, que l'Infante voyage avec des poupées articulées, qui sont l'unique amusement de son jeune âge ; mais elle n'en veut plus entendre parler dès le second acte, et il n'en est plus question au troisième.

La musique de M. Charles Grisart, d'une allure aisée et brillante, est plus claire et mieux coordonnée que la pièce ; l'orchestration en est assez élégante. Ce qui manque à la partition de M. Grisart, c'est l'originalité, non seulement celle qui tient à l'invention de la phrase mélodique, mais aussi cette originalité élémentaire, qui consiste à accentuer distinctement la forme de certains morceaux à caractère convenu. Par exemple, la chanson brésilienne du second acte est une polka ; il y a de la contredanse dans le menuet qui suit, et de la valse dans le fandango qui sert de finale. Tout cela est mollement dessiné, et ne donne pas d'impression nette.

L'introduction instrumentale n'est pas sans mérite ; et l'on a salué au passage une jolie phrase dans le duetto « Quand la nuit sombre ». Le public, très bienveillant, a fait répéter jusqu'à deux fois la chanson

brésilienne accompagnée en sourdine par le bois de l'archet frappé sur les cordes des violons. Il a également trépigné d'aise en deux endroits où le compositeur a dû s'effacer d'abord devant les librettistes, ensuite devant l'acteur. Je veux parler des couplets chantés par M. Maugé « Masqué par le roi qui l'efface », dans lesquels un diplomate ridicule, nommé le comte de Viroflay, décrit, sous le pseudonyme du cardinal Fleury, un personnage omnipotent et irresponsable, que tout le monde a cru reconnaître à son cuisinier et à sa baignoire d'argent. L'autre « clou » de la pièce, c'est la reprise du fandango, dansé avec une inénarrable fantaisie per M. Luco, qui a retrouvé dans cette cascade finale son succès des *Cloches de Corneville*.

Mme Simon-Girard a fait ce qu'elle a pu du rôle de l'infante; elle lui a prêté plus de finesse que les auteurs ne lui en avaient confié, et on lui a bissé presque tous ses morceaux, sans ménagement pour la délicatesse de sa voix à peine remise d'une rude secousse.

Mlle Frandin, qui débutait sous les divers justaucorps du prince de Portugal, a été fort bien accueillie; elle chante agréablement et un peu mélancoliquement, avec une voix d'un timbre indécis, qui paraît un peu courte, même aux Folies-Dramatiques. Il suffit de rappeler, sans commentaire, que le jury du Conservatoire avait accordé l'année dernière le « premier prix d'opéra » à Mlle Frandin; c'était une erreur qui, nous devons l'espérer, sera méditée par les juges du prochain concours.

La pièce est très brillamment montée, comme costumes et comme décors. Les noms des auteurs et surtout celui du musicien ont été très applaudis.

DCCCXXXVIII

Odéon (Second Théatre-Français). 12 avril 1881.

MADAME DE MAINTENON

Drame en cinq actes en vers, précédé d'un prologue,
par M. François Coppée.

M^{me} de Maintenon n'a commencé à paraître au théâtre qu'après 1830, et, excepté peut-être dans *la Vieillesse d'un grand roi*, jouée à la Comédie-Française en 1837, n'y fut jamais montrée que de passage et de profil. Le personnage, en dépit de l'étrangeté de ses aventures et d'une destinée plus concevable chez les sophis de Perse qu'à la cour du roi de France, n'a pas conquis chez la postérité les sympathies que lui refusèrent ses contemporains. Après bien des controverses, soutenues par des parties intéressées contre ce ministère public qui s'appelle tout le monde, M^{me} de Maintenon reste jugée et bien jugée par le terrible et savant portrait que nous en a laissé Saint-Simon.

Tout examiné et contrôlé en conscience, il est difficile de croire que Françoise d'Aubigny (c'est le véritable nom attesté par des signatures authentiques) ait traversé pure les rudes épreuves de sa jeunesse. Je laisse de côté les accusations sans autorité, les lettres apocryphes de la cassette de Fouquet, les confidences prétendues de Ninon de Lenclos et autres témoignages suspects. Tallemant des Réaux, lui-même, s'il était seul, ne suffirait pas à me convaincre que les villégiatures de la veuve Scarron avec M. de Villarceaux lui dussent être imputées à crime. Malheureusement

pour elle, les Mémoires de Saint-Simon, à soixante ans de distance, reproduisent le même fait, en le développant avec une précision qui laisse peu de place au doute. A propos du mariage secret de Louis XIV, Saint-Simon nomme comme l'un des témoins de cet acte « Montchevreuil, parent, ami et de
« même nom de Mornay que Villarceaux, à qui autre-
« fois il prêtait sa maison de Montchevreuil, tous les
« étés, sans en bouger lui-même avec sa femme; Vil-
« larceaux y entretenait cette reine comme à Paris, et
« y payait toutes les dépenses, parce que son cousin
« était fort pauvre, et qu'il avait honte de ce concu-
« binage chez lui à Villarceaux, en présence de sa
« femme, dont il respectait la patience et la vertu. »

Voilà qui est cru et net. Saint-Simon revient sur les antécédents de la dame avec tout autant de certitude et de sans-gêne lorsqu'il la définit d'un large trait de pinceau : « Personnage unique dans la monarchie
« depuis qu'elle est connue, qui a, trente-deux ans
« durant, revêtu ceux de confidente, de maîtresse,
« d'épouse, de ministre et de toute-puissante, après
« avoir été si longuement néant, et, comme on dit,
« avoir si longtemps et si publiquement rôti le balai. »

Mais que la veuve Scarron eût donné publiquement dans la galanterie, ou bien qu'elle n'ait jamais voulu « que l'honneur » comme elle s'en vante dans des lettres plus ou moins authentiques, ce n'est pas là-dessus qu'on la mesure et qu'on la classe. Ce que nous savons d'elle, en dehors des calomnies et des panégyriques, c'est que, jeune fille, ayant à choisir entre le couvent et la main de Paul Scarron, elle préféra l'abjection au sacrifice. Nous vivons dans un temps qui n'est pas enclin à la blâmer d'un pareil choix; Françoise d'Aubigny se conduisit en fille « pratique »; et c'est par là qu'elle ne saurait intéresser à elle ni dans l'histoire ni au théâtre. Plus tard, elle vécut, dans

une sorte de domesticité à l'hôtel d'Albret et à l'hôtel Richelieu, employée à tout faire, « tantôt à demander « du bois, tantôt si on sortirait bientôt, une autre fois « si le carrosse de celui-ci ou de celle-là était revenu, « et ainsi de mille petites commissions dont l'usage « des sonnettes a, depuis, ôté l'importunité. »

Enfin, devenue gouvernante des bâtards de M^me de Montespan, elle supplanta la maîtresse dans l'affection de son royal amant, la mère dans le cœur de son fils. La brouille de M^me de Montespan avec le duc du Maine fut en effet l'ouvrage prémédité de M^me de Maintenon, et, à coup sûr, l'acte le plus méprisable de sa vie.

Le sentiment public ne s'égare donc pas dans sa répulsion pour cette femme d'intrigue et de manège, qui ne fut qu'une madame Evrard réussissant auprès d'un Du Briage couronné. « L'abjection et la détresse « où elle avait si longtemps vécu », dit encore Saint-Simon, « lui avaient rétréci l'esprit et avili le cœur et « les sentiments. Elle pensait et sentait si fort en « petit, en toutes choses, qu'elle était toujours, en « effet, moins que M^me Scarron, et qu'en tout et par- « tout elle se retrouvait telle. Rien n'était si rebutant « que cette bassesse jointe à une situation si ra- « dieuse… »

Il faut admettre, bien qu'on n'en ait aucune preuve palpable, que M^me de Maintenon, à près de cinquante ans, sut se faire épouser par Louis XIV, et que le mariage fut béni nuitamment par l'archevêque de Paris, Harlay de Champvallon, en présence du ministre Louvois, du valet de chambre Bontemps, et de Montchevreuil, cet ancien ami, témoin et confident du passé. Ceci dut se passer de 1683 à 1684, très peu de temps après la mort de la reine Marie-Thérèse.

C'est précisément le moment critique qui précéda ce triomphe, sans précédent et sans nom, d'une aventurière quinquagénaire sur le plus superbe des rois,

que M. François Coppée a choisi pour y fixer son drame.

Un prologue, qui nous ramène à 1660, nous a montré les amours platoniques de Mme Scarron avec un jeune calviniste, Antoine de Méran. Celui-ci, en attendant la mort du malade Scarron, par laquelle il deviendra l'époux de la belle veuve, part pour l'Amérique, où il va chercher fortune, emmenant son petit frère Samuel, et emportant un vieux psautier, relique d'Agrippa d'Aubigné, sur laquelle Françoise écrit ces seuls mots : « Au revoir. »

Vingt-cinq ans se sont passés, et les amoureux de 1660 ne se sont pas revus. Louvois, qui veut à toute force préserver le roi d'un mariage indigne, a lancé sa police dans tous les chemins par où peut avoir passé la veuve Scarron. C'est ici que la pièce s'éloigne beaucoup, et l'on peut dire beaucoup trop, des indications de l'histoire. Louvois et ses agents n'avaient rien à chercher, la veuve Scarron rien à cacher et le roi rien à découvrir. Ils se connaissaient l'un l'autre, et le roi, qui épousait en connaissance de cause la veuve du cul-de-jatte Scarron, n'en était pas à se formaliser de succéder à un Villars, à un d'Haucourt, à un Villarceaux, ou même à trois Villarceaux désignés par la chronique, non plus que son petit-fils ne se chagrina, quatre-vingt ans plus tard, de succéder aux amants de Mlle Lange.

Cependant, on annonce M. de Méran à Mme de Maintenon ; hélas ! ce n'est pas Antoine qui rapporte le psautier, c'est son jeune frère Samuel. Antoine est mort de chagrin en apprenant que Mme Scarron faisait son chemin à la cour, et il a écrit sur le psautier d'Agrippa ce seul mot : « Adieu ! » qui clôt pour toujours le roman d'amour à peine ébauché de Françoise d'Aubigny.

Samuel de Méran est resté calviniste ; il assiste à

un synode secret, tenu par ses coreligionnaires dans les catacombes de Paris. Ici, querellons franchement M. Coppée sur un anachronisme archéologique, contre lequel il lui était si facile de se prémunir. Les catacombes ne furent créées qu'en 1786, et l'on ignorait sous Louis XIV l'existence des anciennes carrières creusées sous la plaine de Montsouris, révélées seulement dans les premiers mois du règne de Louis XVI (17 décembre 1774), à la suite d'un effondrement dont le récit se trouve partout. Mais passons.

Après le prêche, les calvinistes reçoivent l'envoyé de Guillaume d'Orange, qui leur offre des secours d'argent et d'hommes, à la condition de reprendre à la France les conquêtes faites par Louis XIV dans le Nord. Ces propositions seraient acceptées, sans l'élan patriotique de Samuel, qui s'indigne à l'idée de mutiler la France :

> C'est impossible ! non, la rage des partis
> Ne peut pas vous avoir à ce point pervertis.
> Je ne crois pas qu'aucun d'entre vous se décide
> A commettre ce lâche et cruel parricide !
> Vous êtes des Français et vous en souviendrez !
> Si vous accomplissez ce crime, ô conjurés !
> Si vous abandonnez ce sacré territoire
> Dont la moindre cité porte un nom de victoire,
> Oui, si vous oubliez, pour vous venger du roi,
> Le grand Condé jetant son bâton à Rocroy,
> Jean Bart liant son fils à son mât de misaine,
> Luxembourg conquérant des villes par douzaine,
> Et tant de glorieux et terribles combats,
> Et Duquesne impassible au fort du branle-bas,
> Et Vauban sous Maestricht et la mort de Turenne :
> Si, par mauvais esprit de colère et de haine,
> Vous osez à ce point renier le passé,
> Toute la gloire acquise et tout le sang versé
> Par les vieilles maisons dont, après tout, nous sommes ;
> Si vous faites cela, Français et gentilshommes,
> Si vous trempez les mains dans cette trahison :
> L'édit qui vous poursuit, alors, aura raison !

> Le Roi ne sera plus un tyran, mais un juge ;
> Et, si contre ses coups vous trouvez un refuge,
> Si même à triompher vous pouvez parvenir,
> Que la foudre du ciel tombe pour vous punir !

Cette tirade pleine de flamme a soulevé les applaudissements enthousiastes d'un auditoire jusque-là un peu hésitant devant les développements nécessaires d'un drame historique.

Samuel l'emporte, mais son zèle de Français le rend suspect à des conjurés fanatiques, tel que le baron de Croix-Saint-Paul. Pour l'éprouver, on lui propose de participer à l'enlèvement projeté du duc de Bourgogne : Samuel refuse encore, répugnant à l'idée d'égorger des sentinelles fidèles et d'enlever un enfant.

Cependant Louvois a saisi la trame des conjurés ; il tient Mme de Maintenon par le psautier qu'il a fait voler par un agent, et de plus par la complicité dans les complots calvinistes du comte d'Aubusson, parent des d'Aubigné.

L'orage gronde sur la tête de la favorite ; elle le détourne en offrant au Roi la conversion de Mlle d'Aubusson demeurée jusque-là calviniste. Le Roi, satisfait, fait grâce à M. d'Aubusson, et déclare à Mme de Maintenon que l'heure est venue de faire bénir leur union secrète.

L'ambitieuse touche donc au but suprême, lorsque Samuel de Méran, qui aime Mlle d'Aubusson, en apprenant une conversion qui met entre lui et elle un obstacle invincible, se jette par désespoir dans le complot du baron de Croix-Saint-Paul. Mais le piège était tendu ; les quatre ravisseurs du duc de Bourgogne sont saisis, jetés à la Bastille et condamnés à mort.

Louvois croit avoir trouvé le moyen d'empêcher un mariage qu'il abhorre. Le soir, les ministres viennent, comme d'ordinaire, travailler avec le Roi dans la chambre à coucher de Mme de Maintenon. C'est la mise

en scène fort exacte et fort curieuse d'un des chapitres les plus saisissants des mémoires de Saint-Simon. Les ministres se placent autour d'une table, la marquise dans un fauteuil, où elle continue quelque tapisserie commencée, le Roi au milieu de l'appartement dans un autre fauteuil :

« Sire, lui dit Louvois,

> ... Je vais mettre en vos mains la balance
> Et vous allez peser un terrible attentat.
> Tout à l'heure, en traitant les affaires d'État,
> Que Votre Majesté, quoi que je dise et fasse,
> Observe la Marquise et la regarde en face
> Et ne la perde pas un seul instant des yeux.

On procède au dépouillement des dépêches ; puis on arrive à la sentence de mort prononcée contre les quatre huguenots coupables de lèse-majesté. Lorsqu'on nomme Samuel de Méran, Mme de Maintenon ne peut plus se contenir et jette un cri terrible... « — C'est bien son fils », dit le ministre à l'oreille du Roi. Tout le monde se retire ; le Roi et la marquise restent seuls. Une scène terrible éclate, la plus belle à mon gré et la plus dramatiquement écrite de la pièce. Le Roi, furieux, rejette les explications de la marquise ; mais son amour, cet amour extraordinaire, presque incroyable, qui le mit, à quarante-cinq ans, aux genoux d'une femme plus âgée que lui, voudrait parler plus fort que la raison d'État.

> Vous ne voyez donc pas que je voudrais vous croire,
> Et qu'il reste toujours gravé dans ma mémoire,
> Le serment qui devait cette nuit nous unir !
> Vous ne voyez donc pas que c'est pour le tenir
> Que je fais de vos cris retentir ces murailles,
> Et que je veux tirer du fond de vos entrailles
> La preuve qu'il n'est pas un coupable insensé
> Ce roi qui jusqu'à vous enfin s'est abaissé !
> Oui ! Quand la jalousie atroce me dévore,
> Vous ne voyez donc pas que je vous aime encore !

Enfin le Roi signe la grâce, mais il ne la remet entre les mains de la marquise qu'avec une restriction bien cruelle; si elle sauve Samuel de Méran, tout est fini entre elle et le Roi; si elle l'abandonne, demain, à l'aube, elle sera la femme devant Dieu du roi très-chrétien.

Mme de Maintenon, après une seconde d'hésitation qui lui fait horreur à elle-même, appelle Henriette d'Aubusson, et les deux femmes partent pour la Bastille, où elles vont porter la grâce du condamné.

Mais cette grâce ne sera-t-elle pas, aux yeux des calvinistes, la preuve que Samuel est un traître? Samuel la refuse, préférant l'honneur à la vie, et il marche résolument à l'échafaud.

Mme de Maintenon sera reine, mais à quel prix!

Telle est cette œuvre remarquable, puissante dans plusieurs de ses parties, littéraire toujours, et qui a obtenu ce soir un succès aussi grand qu'il fût permis de l'espérer d'un public que chaque jour qui s'écoule éloigne de plus en plus des sphères élevées où les maîtres de l'art français avaient maintenu le théâtre, depuis Pierre Corneille jusqu'à Victor Hugo.

M. François Coppée rend sa pensée dans une langue excellente, dont la souplesse élégante et correcte lui permet de tout exprimer avec mesure et justesse. Cette langue ne va pas jusqu'au grand élan lyrique par lequel Victor Hugo a révolté d'abord et dompté plus tard cette race rebelle, fille de Rabelais, de Voltaire et même de Pigault-Lebrun et de Paul de Kock; mais elle y supplée par la pénétration, le charme et l'éloquence dans les grandes situations.

La place me manque pour citer ici nombre de traits heureux et vigoureux, qui porteront davantage aux représentations suivantes, lorsque le public ne sera plus absorbé par les surprises de l'action.

Le caractère de Mme de Maintenon, à qui M. Fran-

çois Coppée, entraîné par les exigences de la scène, a prêté plus de chaleur de cœur et d'abandon que n'en eut jamais cette femme qui se faisait saigner pour éviter de rougir sous le coup d'une émotion, est tracé d'ailleurs conformément aux données de l'histoire. Il ne l'a ni rajeunie ni idéalisée, et c'est bien la veuve Scarron qu'il nous montre sous le voile noir de cette reine de la main gauche.

Mlle Fargueil a supérieurement compris la pensée de l'auteur, et, en dépit d'un rhume violent qui assourdissait sa voix, elle a trouvé d'admirables effets, surtout dans la scène capitale du quatrième acte, où elle se traîne aux pieds de Louis XIV furieux.

C'est également dans cette scène que M. Lacressonnière, jusque-là majestueux et contenu, a pu donner sa mesure. Son succès a été très grand et mérité.

Deux autres acteurs méritent de sérieux éloges ; d'abord M. Chelles qui montre, dans le double rôle d'Antoine et de Samuel de Méran, les meilleures qualités d'un jeune premier vraiment tendre et surtout vraiment jeune; puis M. Paul Mounet, qui met en saillie avec force et autorité la figure tout d'une pièce du baron de Croix-Saint-Paul.

L'ouvrage de M. François Coppée, qui assure, je crois, des recettes fructueuses à l'Odéon, est monté avec beaucoup de soin et d'exactitude historique. Je conseille seulement à l'excellente Mme Crosnier, qui joue avec son zèle ordinaire le rôle accessoire de Nanon, la fidèle servante de la marquise, de relire Saint-Simon ; elle y trouvera la raison de changer sa cornette blanche en voiles noirs pareils à ceux de sa maîtresse, car le duc n'a pas dédaigné de tracer la portraiture exacte de cette créature subalterne, appelée Nanon Balbien, la Laurent de cette lady Tartuffe, qui, dit-il, « était rai-« sonnablement sotte et n'était méchante que rarement « et encore par bêtise ».

DCCCXXXIX

Gymnase.	16 avril 1881.

MONTE-CARLO

Comédie en trois actes, par MM. Eugène Nus et Adolphe Belot.

M. Adolphe Belot s'est fait l'historiographe du jeu contemporain. Deux de ses romans, *la Joueuse* et *le Roi des Grecs*, renferment peut-être plus d'incidents et de types photographiés sur nature que de scènes imaginées. De là, une difficulté particulière à les transporter au théâtre, car le théâtre vit de généralisations condensées, plus que d'observations individuelles minutieusement particularisées.

Du roman *la Joueuse*, adapté pour la scène du Gymnase par M. Adolphe Belot avec la collaboration expérimentée de M. Eugène Nus, voici ce qui reste.

M. de Servans est un brave homme, de classe moyenne, qui s'est ruiné au jeu. Heureusement, l'aînée de ses filles, Louise, mariée à un architecte de talent, l'a retiré près d'elle, et Georges, le mari de Louise, qui est la perle des gendres, fait croire à M! de Servans que de la liquidation de sa fortune effondrée, il est resté une centaine de mille francs, dont il lui sert la rente.

Cette délicate supercherie engendre les nouveaux malheurs qui attendent la famille Servans.

Alice, la sœur cadette de Louise, va épouser un jeune ingénieur nommé Lucien. Celui-ci a chargé son futur beau-père de lui placer cent mille francs en rentes sur l'État; et M. de Géry, le boursier chargé de cette opération, laisse le titre au porteur sur le bureau de Georges, étourderie un peu forte de la part

d'un homme d'affaires. Il est vrai que ce financier léger est un ami intime de la maison, fort troublé par la passion qu'il éprouve pour une jolie veuve, Mme de Rives, aussi joueuse à vingt-trois ans que M. de Servans à soixante.

Or M. de Servans s'ennuie : la vie de famille lui pèse, et il demande nettement à son gendre les cent mille francs dont il se croit encore possesseur. Il veut recommencer à tenter la fortune.

Georges est fort surpris et fort embarrassé. Il ne doit pas ces cent mille francs, il ne les a pas non plus et, les eût-il, qu'il ne les livrerait pas à son beau-père. Mais Louise et sa sœur Alice interviennent : pourquoi contrarier ce pauvre père? Il veut finir par une dernière folie? Eh bien, faisons un sacrifice; Louise donne deux mille francs qu'elle destinait à un manteau de fourrures; il ne fera peut-être pas froid l'hiver prochain; Louise dispose de cinq cents francs; Georges double l'obole des deux sœurs, total cinq mille francs, qu'on met dans une enveloppe avec un petit mot bien amical, dans lequel on engage M. de Servans à se contenter de cette première mise de fonds.

M. de Servans, prêt à partir pour Monte-Carlo, est averti que la réponse de son gendre se trouve sur le bureau, mais, au lieu de l'enveloppe qui lui est destinée, il prend le titre de rente au porteur appartenant à Lucien, et, trouvant que cela fait son compte, il part par le rapide plein de confiance dans une martingale de son invention.

A peine a-t-il quitté la maison que l'erreur fatale est reconnue; Louise part à son tour pour rejoindre son père, lui expliquer la méprise et sauver l'argent de Lucien.

Nous sommes, au second acte, à Monte-Carlo, dans la salle de roulette, reproduite avec une exactitude très ingénieuse. Louise est arrivée trop tard. Dix

heures d'avance ont permis à M. de Servans de négocier le titre qu'il avait emporté et d'en perdre la valeur, moins cinq mille francs qu'il a confiés à M. de Géry.

Lorsque sa fille lui explique la vérité, M. de Servans demeure un instant anéanti. Mais comment se tirer de là? Le jeu seul peut réparer les désastres qu'il a causés. Avec les cinq mille francs de M. de Géry, on peut faire sauter la banque. Mais M. de Géry, très préparé à cette suprême requête d'un joueur incorrigible et décavé, fait semblant d'en avoir disposé lui-même et de les avoir perdus. « — C'est à Paris que je devais « vous les rendre », dit-il à M. de Servans, « et c'est à « Paris que je vous les rendrai. » Alors, Louise détache de son oreille les brillants qu'y avait attachés son père au lendemain d'une victoire à Wiesbaden. Avec mille écus prêtés sur ce gage par un usurier nommé Van Gudule, M. de Servans va recommencer la lutte. Mais une inspiration lui vient : Louise n'a jamais joué, et, selon une tradition fort accréditée autour des tapis verts, la fortune appartient aux novices. Louise, éperdue, enfiévrée, ne songeant plus qu'à la détresse des siens et au déshonneur qui les attend, si les cent mille francs de Lucien ne sont pas restitués, prend place autour de la table fatale ; tout lui réussit, et le rideau tombe au moment où Louise se trouve mal d'émotion, gagnant quatre vingt-dix mille francs.

Nous voilà revenus à Paris chez Georges. Louise est de retour avec son père. M. de Servans, voyant sa fille hors de combat, a continué la partie pour compléter la somme et il a tout reperdu. Précisément Lucien vient réclamer son argent ; lui aussi, victime d'un père joueur, est obligé de payer des dettes urgentes ; il ne lui restera plus rien pour entrer en ménage, et voilà le mariage d'Alice rompu.

A ce moment critique, l'ange du salut apparaît sous la figure de M^me de Rives. La jolie veuve, comprenant

le drame qui se jouait autour du tapis vert de Monte-Carlo, s'est emparée de force des cinq mille francs réservés par M. de Géry ; elle a suivi pas à pas la marche de M. de Servans pour la jouer à rebours, mettant sur la rouge lorsqu'il mettait sur la noire, sur l'impair lorsqu'il jouait le pair, sur passe lorsqu'il jouait manque ; si bien qu'elle a gagné tout ce que perdait M. de Servans et qu'elle rapporte le titre de rente et les boucles d'oreilles.

Tout est bien qui finit bien. Lucien épouse Alice, Mme de Rives accorde sa main à M. de Géry, et M. de Servans, pénétré de repentir, renonce au jeu pour le reste de sa vie, tout en regrettant son infaillible martingale.

Ni l'intérêt ni l'esprit ne manquent dans la pièce de MM. Eugène Nus et Belot, qui a été fort bien accueillie. La grande scène du jeu à Monte-Carlo est émaillée d'épisodes très amusants et pris sur nature. Quoi de mieux observé et de plus franchement comique que la vieille Mme de Saint-Fétiche, arrivant au jeu avec son rond de caoutchouc et son bout de corde de pendu grosse comme un câble, bousculant tout le monde, insultant l'administration des jeux et se faisant rembourser par elle l'argent qu'elle a perdu ! C'est un tableau à voir.

Mlle Mary Jullien a joué d'une façon très remarquable le rôle de Louise, surtout dans la scène où la pauvre jeune femme succombe, devant la table de roulette, à des émotions si poignantes et si neuves pour elle.

Mlle Marie Magnier dessine avec sa fantaisie et sa verve coutumières le personnage de Mme de Rives.

Mme de Saint-Fétiche est très comiquement costumée et interprétée par Mme Prioleau.

Le rôle de M. de Servans présentait de sérieuses difficultés, que M. Landrol a très habilement tournées

s'il ne les a pas vaincues. Le père de Louise et d'Alice oscille incessamment, comme tout vrai joueur, entre la folie, qui n'est pas comique, et l'improbité qui n'est pas attendrissante. Sans être ni Bouffé, ni M. Dupuis, qui auraient tiré de grands effets de la difficulté même, M. Landrol a mérité d'être applaudi.

DCCCXL

Comédie-Française. 25 avril 1881.

LE MONDE OU L'ON S'ENNUIE

Comédie en trois actes en prose, par M. Édouard Pailleron.

« Connais-tu le pays où l'ennui fleurit sous toutes « formes? » dit à sa jeune femme le sous-préfet Paul Raymond; « ce pays c'est le salon de Philaminte com-« tesse de Céran; on y entend le savant Saint-Réault, « discutant sur les Vedâs, et rejetant le Ramayânâ et « le Mahabharata comme œuvres romanesques et apo-« cryphes; c'est là que le poète Desmillets lira tantôt « sa tragédie de Philippe-Auguste; pour les amateurs « d'antiquités gauloises, il y a le fils de la maison, le « comte Roger de Céran, jeune archéologue qui ne dé-« cravate-blanchit jamais, et qui consume sa jeunesse « dans l'étude des *tumuli*; mais l'astre rutilant de ce « ciel pâle, c'est le grand, l'incomparable, l'ineffable « Trissotin-Bellac, philosophe pour dames, la coque-« luche de beau sexe, avec sa cour assidue d'admira-« trices qui se pâment en écoutant les théories trans-« cendantes de leur idole sur le concept de l'amour « pur; lorsqu'elle entre dans ce cénacle, une jeune « femme, sous peine de passer pour légère, doit allé-

« guer, de phrase en phrase, quelque auteur bien pen-
« sant et surtout bien pesant, ou du moins suranné ;
« Saint-Évremont, Joubert, Tocqueville ont bonne
« grâce sur les lèvres d'une nouvelle mariée ; la maison
« est austère, on y avale sa langue. Mais quoi ! c'est là
« que se brassent les candidatures académiques et
« autres ; les attachés payés en sortent secrétaires
« d'ambassade, et les sous-préfets, préfets. C'est là qu'il
« faut savoir vivre, ma chère âme, quand on veut de-
« venir préfète. C'est là qu'il faut aller. »

Tel est l'horizon du monde spécial que M. Édouard Pailleron s'est proposé de peindre, et qu'il décrit comme s'il y était né, comme s'il y avait vécu : il n'y manque, pour être complet, qu'un directeur de revue toute puissante, ouvrant à la fois la porte des Académies et celle des théâtres subventionnés, d'un Warwick litté- raire faisant des grands hommes, des demi-dieux, des ministres même, et se bornant, pour son compte, à régner, millionnaire, sur un secrétaire de rédaction et une demi-douzaine de garçons de bureau.

La ressemblance du *Monde où l'on s'ennuie* avec *les Femmes savantes* était inévitable et même voulue. C'est le droit de l'auteur comique de recommencer de siècle en siècle l'esquisse des mœurs sociales, immuables dans le fond, mobiles et changeantes dans la forme. Reste, entre le sévère chef-d'œuvre de Molière et la riante comédie de M. Édouard Pailleron, la différence qu'on peut trouver entre un solide portrait peint par Mignard ou Rigaud et les fines esquisses des Saint-Aubin, des Trinquesse, des Debucourt, et des jeunes maîtres qui les continuent de nos jours avec une note nouvelle.

Au-dessus de la comtesse de Céran, il y a la duchesse de Réville, sa tante, et, au-dessous d'elle, sa cousine Suzanne de Villiers. La duchesse est une excellente femme, de très grand ton, mais qui ne donne guère

dans la science, et n'estime que celle de la vie. Elle voudrait que sa petite-fille Suzanne épousât Roger, son petit-neveu. Mais ce mariage ne plaît pas à M^{me} de Céran; Suzanne est bien la fille d'un fils de la duchesse mort jeune, mais il y a une tache sur la naissance de cette enfant qui ne porte que le nom de sa mère. D'ailleurs, Roger de Céran, jeune homme grave, est le tuteur de Suzanne et ne paraît pas la regarder autrement que comme sa pupille.

On devine que cela s'arrangera. Cela s'arrangerait même tout de suite sans le quiproquo qui prolonge ou plutôt qui fait toute la pièce.

Le philosophe Bellac a écrit un billet sans signature qui donnait un rendez-vous dans la serre à une beauté mystérieuse : « Ayez la migraine ! » dit le billet. Qui soupçonner? Tout le monde chérit l'éloquence du bellâtre Bellac. La duchesse s'est emparée du billet après l'avoir vu dans les mains de Suzanne. Le poète Desmillets va lire sa tragédie : excellent prétexte à migraine. C'est la migraine qui trahira les amours de Bellac.

Mais voilà que trois migraines se déclarent. D'abord, la petite sous-préfète, Jeanne Raymond, qu'on a séparée de son mari dès qu'elle a mis le pied au château de Céran, et qui n'a plus d'autre ressource que de l'embrasser à la dérobée dans les corridors. Puis miss Lucy Watson, une jeune Anglaise très distinguée, éprise de la philosophie platonique et du philosophe platonicien; c'est à elle que Bellac a adressé le billet. Enfin Suzanne de Villiers, qui adore son cousin Roger et qui s'imagine que le billet a été écrit par lui à Lucy Watson.

La duchesse, que ces intrigues amusent au possible, tandis que la comtesse sa nièce s'en indigne, va se cacher dans la serre pour y surprendre les secrets de chacun. Elle s'assure bientôt que la petite sous-préfète ne donne de rendez-vous qu'à son mari; que c'est

Lucy Watson que le professeur Bellac veut séduire, nouveau Tartuffe, en lui débitant des lieux communs de morale lubrique enveloppés dans les pralines gélatino-sucrées du mysticisme contemporain ; elle assiste enfin à la révélation par Suzanne à son cousin Roger de l'amour qu'il éprouve pour elle et qui sommeillait sous le poids étouffant de ses études gallo-romaines.

Alors, la bonne duchesse, ravie, relève la lumière du gaz qu'elle avait prudemment baissée, appelle tout le monde et déclare hautement le mariage de son neveu avec sa petite-fille, qu'elle fait l'héritière de son nom et de sa fortune, et elle oblige le philosophe Bellac à réparer envers Lucy Watson les torts qu'il se proposait d'avoir.

Telle est cette comédie honnête sans pruderie, très brillante sans prétentions, éclatante d'un rire robuste et sain, mouillé çà et là par une larme délicate. J'ai eu la vision, en écoutant le troisième acte, d'un marquis de Villemer détendu, attendri, et comme rajeuni par la grâce juvénile d'un sourire parisien.

Il y a bien de l'esprit dans ces trois actes, et c'est plaisir d'entendre flageller amicalement, avec une douce raillerie, ce monde où l'on s'ennuie, qui s'ennuie, qui nous ennuie, qui nous gouverne en nous ennuyant, et dont M. Pailleron a su faire le monde où l'on s'amusera pendant deux cents représentations.

M. Édouard Pailleron me pardonnera d'associer largement les artistes de la Comédie-Française au succès très considérable qui vient d'accueillir sa comédie et qui lui vaudra, dans un avenir prochain, la voix du bouddhiste Saint-Réault et du spiritualiste Bellac, s'ils arrivent eux-mêmes à l'Académie. La distribution ne comprend pas moins de dix-neuf rôles, joués par les sociétaires et par l'élite des pensionnaires du Théâtre-Français.

Au premier plan, il faut citer M. Got, spirituelle-

ment méconnaissable sous la barbe rousse et la chevelure frisée du philosophe Bellac; M. Delaunay, qui prête à Roger de Céran le charme irrésistible et passionné de sa voix toujours jeune; M. Coquelin, charmant de verve sous les traits du sous-préfet Raymond, en qui l'ambition n'a pas tué l'amour.

MM. Garraud, Martel, Richard et Leloir méritent qu'on n'oublie pas de les citer.

Les rôles de femmes ne sont pas moins bien partagés. M. Edouard Pailleron a rencontré dans Mme Jeanne Samary le personnage même de cette délicieuse Suzanne de Villiers, jeune fille étourdie, indisciplinée, inconsciemment hardie, qui devient timide et rougissante lorsque la lumière se fait dans son cœur. On ne connaissait que le rire de Mme Jeanne Samary; on connaît aujourd'hui ses larmes, larmes vraies que n'ont pas séchées, à la chute du rideau, les acclamations du public. A côté d'elle, Mme Émilie Broisat dessine spirituellement la figure bizarre de Lucy Watson, l'Anglaise au pince-nez, qui discute l'amour comme une thèse de philosophie transcendante, et se défend contre les entreprises de Bellac avec des armes scholastiques empruntées à la *Critique* de Kant.

Mlle Reichenberg est charmante aussi dans le rôle de la petite sous-préfète, qui invente du Tocqueville et parle latin au besoin pour faire avancer son mari.

Mme Lloyd a très grand air sous les traits imposants de la comtesse de Céran.

Quant à Mme Madeleine Brohan, elle fait de la duchesse de Réville une création supérieure; bonhomie, finesse, naturel, exprimés avec la voix assurée et hautaine d'une femme du plus grand monde; tout y est. Et dans la façon dont elle lance ce simple mot en entendant les applaudissements qui accueillent à la cantonade la lecture de la tragédie : « Encore un joli vers? » je retrouve la tradition tout entière de la Comédie française.

M^me Édile Riquer, que l'on regrette de voir si rarement, montre aussi son talent de haute comédie dans le rôle de cette M^me de Loudan, spiritualiste convaincue, mais qui avoue connaître mieux que personne « les « fatalités du corps ». M^mes Martin, Fayolle et Amel complètent un ensemble sans rival sur aucun théâtre de France.

Il serait injuste de ne pas louer la Comédie-Française du soin exquis qu'elle a mis à loger et à vêtir la comédie de M. Édouard Pailleron. La serre du troisième acte est une merveille décorative, comme luxe et comme goût.

DCCCXLI

Opéra-Comique. 27 avril 1881.

Reprise de LA FLUTE ENCHANTÉE

Opéra-comique en quatre actes et onze tableaux,
par MM. Nuitter et Beaumont, musique de Mozart.

Le chef-d'œuvre, aujourd'hui nonagénaire, qui s'intitule *la Flûte enchantée*, est trop connu dans ses origines et dans sa signification artistique pour qu'il soit utile d'en entretenir mes lecteurs. Cependant, j'ai sous les yeux l'affiche du vendredi 30 septembre 1791, qui annonçait aux spectateurs du théâtre *Auf der Wieden* la première représentation de la *Zauberflaute*, paroles d'Emmanuel Schikaneder. Ce curieux document, publié par M. Victor Wilder dans son excellent livre sur Mozart, contient quelques particularités bien singulières, entre autres cette mention : « M. Mozart, par « égard pour le gracieux et honorable public, aussi « bien que par amitié pour l'auteur de la pièce, a con-

« senti à diriger l'orchestre en personne, pour aujour-
« d'hui seulement. » Voilà un précédent bon à méditer, tant par l'exemple qu'il donne que par les restrictions qu'il sous-entend quant au rôle et aux droits du compositeur.

L'opéra en deux actes d'Emmanuel Schikaneder, étendu en quatre actes par MM. Nuitter et Beaumont, n'est pas devenu plus clair, encore que beaucoup de bizarreries s'en soient trouvées élaguées. Mais le poète Mozart a étendu sur cette féerie naïve le prestige de sa musique divine, et *la Flûte enchantée* reste à jamais le régal des délicats, à côté de *Don Juan* et des *Noces*.

J'ignore, et pour cause, comment M^{lle} Gottlieb chantait le rôle de Pamina en 1791, mais je ne me hasarde pas beaucoup en affirmant que Mozart ne l'aurait pas préférée à M^{me} Carvalho. Toutes les nuances de ce rôle charmant, plein de tendresse contenue, sont rendues par M^{me} Carvalho avec un art qui ne saurait être dépassé, car c'est la perfection même. Ai-je besoin de dire qu'on lui a bissé le duetto célèbre : « Ton « cœur m'attend, le mien t'appelle » dans lequel M. Fugère, Papageno, l'a un peu plus que très agréablement secondée. Dans des régions moins gracieuses, mais plus élevées, M^{me} Carvalho a montré l'étonnante sûreté de sa voix et de sa méthode en attaquant avec une rare vigueur l'air du quatrième acte, page admirable que le public apprécie évidemment moins que la virtuosité de la cantatrice.

M^{lle} Bilbault-Vauchelet chante avec talent, presque avec style, le récit et l'andante de l'air, de la reine de la nuit : « Ne tremble pas, toi qui m'es cher », mais elle manque à peu près complètement les vocalises de la fin qu'elle pique au hasard de tonalités approximatives.

M^{lle} Ducasse joue très spirituellement le rôle de

Papagena, qui est à coup sûr le plus ingénieux de la pièce.

M. Fugère, qui a eu sa bonne part dans le succès du premier *duetto*, ne me paraît pas tout à fait aussi heureux dans l'air exquis de l'oiseleur, qui demande un peu plus de rondeur et de moelleux ; mais il se montre acteur plaisant et chanteur habile dans tout le reste du rôle de Papageno. Citons encore M. Grivot, qui rend presque amusant le rôle baroque du maure Monostatos, et aussi MM. Chenevière et Troy qui ont chanté très proprement le duetto bouffe « Un cœur prudent », l'une des perles de la partition.

M. Furst a eu d'excellents passages dans la demi-teinte ; comme fort ténor, il me semble qu'il commence à s'essouffler.

M. Luckx (quel luxe de consonnes!), qui débutait par le rôle de Sarastro, n'a pas précisément conquis la faveur d'un public que les basses profondes surprennent comme un phénomène. La voix de M. Luckx est évidemment dépourvue de rondeur et de vibration, mais elle est juste et descend sans tricherie jusqu'au *mi* grave. M. Luckx a très bien chanté la superbe invocation du grand-prêtre au début du troisième acte ; je regrette qu'il dessine si gauchement la noble et touchante phrase de l'air « La haine et la colère » ; il l'a chantée, tranchons le mot, comme la chanterait Patachon des *Deux Aveugles* si les sergents de ville permettaient de pareilles vociférations sur le Pont des Arts.

Un dernier mot qui ne sort pas du domaine de la critique musicale. J'avertis la direction de l'Opéra-Comique que le service des portes de l'orchestre pendant tout le cours de la représentation demande une surveillance sévère ; c'est un va-et-vient continuel, des conversations infinies entre les spectateurs et les placeurs, bref un vacarme peu artistique qui a troublé

deux fois le chant de M^me Carvalho. On pourrait définir cet état de choses une symphonie de portes battantes et de serrures grinçantes, coupée par quelques entr'actes de musique.

DCCCXLII

Vaudeville. 4 mai 1881.

LA PETITE SŒUR
Comédie en un acte, par M^me Marie Barbier.

LE DRAME DE LA GARE DE L'OUEST
Comédie en trois actes, par M. Armand Durantin.

La Petite Sœur est une comédie de salon, qui fut représentée en famille l'année dernière; le succès de cette tentative parut assez encourageant pour tenter une épreuve publique. Il y a dans *la Petite Sœur* les qualités d'esprit et de style qu'on devait attendre de la femme distinguée qui porte dignement un nom si souvent applaudi sur nos premières scènes. Le sujet n'en est pas d'une entière nouveauté. Il s'agit d'une sœur aînée qui se sacrifie ou plutôt qui essaye de se sacrifier au bonheur de sa sœur cadette; mais Jeanne est assez perspicace pour deviner le secret de Louise, et c'est la petite sœur qui marie son aînée à celui qu'elle aimait sans l'avouer.

Cette bluette un peu sérieuse est extrêmement bien jouée par M^mes Réjane et Lesage. Ne parlons pas des deux hommes : de M. Carré, parce qu'il n'a pas assez de rôle, de M. Gabriel Roger parce qu'il en a trop.

Après l'aventure sentimentale des deux sœurs, on

se sentait en belle humeur de rire. Comment se fait-il que *le Drame de la gare de l'Ouest* n'ait pas bénéficié de ces bonnes dispositions? La pièce n'est pas excellente, mais j'en ai vu de pires. Son grand défaut, c'est la diffusion et, par conséquent, l'obscurité. Disons d'abord que *le Drame de la gare de l'Ouest* est un titre sans justification suffisante, l'arrestation momentanée de Barillon dans la gare de l'Ouest, alors qu'il tient dans ses bras l'enfant au maillot qu'une femme inconnue lui a confié sans qu'on sache pourquoi, n'étant qu'un épisode sans influence sur la marche de l'action. L'autre titre sous lequel la pièce avait été répétée valait beaucoup mieux, car il indiquait l'idée première, entrevue plutôt que traitée par l'auteur.

Cela s'appelait d'abord *l'Avocat des belles petites*, parce qu'un jeune avocat nommé Blangy a plaidé un procès retentissant pour une « belle petite » qui se fait appeler la baronne de Villiers, et qu'il est parvenu, grâce à l'entraînement de cette chaleur factice qui tient lieu de conviction aux subalternes du barreau, à exciter la sympathie publique en faveur d'une héroïne assez peu intéressante. Il s'agit, à ce que j'ai compris, d'une reconnaissance d'enfant sollicitée par Honorine, la prétendue baronne; elle a perdu son procès devant les juges, mais, comme dit cet imbécile de Barillon, elle l'a gagné devant l'opinion.

Barillon est un ancien maître de danse devenu millionnaire, grâce à la succession d'un parent qui s'était enrichi dans la direction des ballons. Ce détail nous indique que M. Armand Durantin, homme ordinairement grave, essayait ce soir une incursion dans la folie outrancière qui faisait hier le succès du *Tour du Cadran*.

Mais le cadre du Vaudeville ne se prête pas à ces charges d'atelier. Le public a de ces préjugés; il ne consent pas à s'amuser au boulevard des Capucines

de la même manière qu'au boulevard Montmartre. Erreur en deçà, vérité au delà.

Barillon a trois filles qui vont se marier ; le fiancé de l'une d'elles est précisément l'avocat Blangy. Les trois fiancés, se rendant à Dieppe à la villa de Barillon, y sont poursuivis par leurs trois maîtresses, dont la plus attrayante est la prétendue baronne, la cliente de Blangy.

Barillon s'éprend d'elle et il en arrive à lui offrir son cœur, sa fortune et sa main. Blangy, qui ne se soucie pas qu'on lui donne une pareille belle-mère, essaye vainement de protester ; n'a-t-il pas, dans une éloquente plaidoirie, démontré qu'Honorine était la plus vertueuse et la plus intéressante des femmes persécutées ? Heureusement qu'un notaire nommé Poulard, qui s'est abominablement grisé, révèle à Barillon les antécédents d'Honorine. Ce notaire ivre-mort rompt le mariage d'Honorine, mais il achève de faire trébucher la pièce.

Les trois cocottes sont chassées, et les trois filles de Barillon épousent les trois jeunes farceurs dont elles sont éprises.

Un des inconvénients de l'interprétation donnée aux rôles nombreux jusqu'à l'encombrement de cette fantaisie peu équilibrée, c'est que les trois filles de Barillon ne paraissent pas plus distinguées que les trois cocottes : au contraire, deux de celles-ci étant représentées avec le ton de la comédie par Mmes de Cléry et Kalb.

M. Delannoy a été aussi amusant que faire se pouvait dans le rôle de Barillon, et M. Parade avait accepté la tâche difficile de sauver l'unique scène qui compose le rôle du notaire Poulard. Inutile de parler des autres interprètes.

M. Armand Durantin compte assez de succès honorables dans son passé d'homme de lettres pour se consoler d'un échec dans un genre qui n'est pas le sien.

Ne forçons pas notre talent : l'auteur d'*Héloïse Paranquet* n'est pas fait pour la bouffonnerie cascadeuse; et je le prie de ne pas prendre cette appréciation pour un mauvais compliment.

DCCCXLIII

Opéra populaire du Chateau-d'Eau. 7 mai 1881.

LE TROUVÈRE

Voici une nouvelle tentative d'opéra populaire. Il ne serait pas impossible qu'elle fût plus fructueuse que celles qui l'ont précédée; elle s'annonce, du moins, sous de favorables auspices.

N'ayant pas à m'occuper d'un ouvrage aussi connu que *le Trouvère*, je n'ai qu'à parler des artistes qui nous ont été présentés dans cette première soirée. Cette tâche, qui paraît aisée ainsi réduite à sa plus simple expression, n'en est pas moins fort délicate; pour la remplir convenablement en pareille circonstance et en pareil lieu, le critique musical est obligé, en conscience, non pas de se boucher les oreilles, mais de tirer un épais rideau devant la chambre noire de ses souvenirs. Pour juger équitablement le présent, il faut se défendre contre le passé, et chasser d'une mémoire encore pleine de leurs inoubliables accents les Mario, les Tamberlick, les Graziani, les Alboni, les Frezzolini, les Borghi-Mamo, les Penco, les Trebelli, j'en passe et des meilleurs. Qui pourrait tenir devant de telles comparaisons?

Prenons donc les artistes de la troupe de M. Millet pour ce qu'ils valent relativement, étant donné l'état

présent de l'art lyrique, et nous contentant, comme il convient, d'un très modeste *minimum* de jouissances artistiques.

Les cinq personnages du *Trouvère* ont été recrutés un peu partout. M. Auguez, le baryton, arrive de l'Opéra; le contralto, Mme Rose Meryss, des Fantaisies-Parisiennes, du Châtelet et du Palace-Théâtre; M. Paravey tenait les premières basses en province après avoir traversé l'Opéra-Comique sans y débuter; la prima-donna, Mme Panchioni, arrive de l'étranger, et M. Henry Prevost, le premier ténor, arrive de chez lui.

Eh bien! cette réunion improvisée d'aptitudes si diverses et d'expériences si évidemment inégales a donné ce soir un résultat très intéressant, une impression très forte, et l'espoir d'un succès durable pour l'entreprise de M. Millet.

M. Auguez nous montre un comte de Luna d'apparence un peu débonnaire; mais sa voix de baryton, quoique un peu lourde, a de la facilité et de la rondeur dans les notes élevées, qu'il aborde franchement jusqu'au sol d'en haut; c'est d'ailleurs un excellent musicien qui a soutenu vaillamment le poids d'un rôle écrasant.

Le rôle secondaire de Fernand a été mis en évidence par la belle voix de basse de M. Paravey, qui a fait applaudir comme un morceau de premier sujet la ballade de l'introduction.

J'ai été moins surpris qu'un autre du pas considérable qu'a franchi Mme Rose Meryss, qui jouait hier dans *la Fée Cocotte* de M. Édouard Philippe et qui chante aujourd'hui l'Azucena de Verdi. Lorsque Mme Rose Meryss débuta, il y a deux ou trois ans, au théâtre des Fantaisies-Parisiennes, dans *le Droit du Seigneur*, je constatai que cette jeune femme me paraissait plus préparée aux manifestations véhémentes du grand répertoire qu'aux légères cantilènes de l'opé-

rette. L'événement me donne raison. Elle a révélé ce soir une voix de contralto d'une rondeur et d'une sonorité parfaites dans les notes graves; suffisante dans l'ensemble du rôle, elle en a dit quelques parties avec beaucoup de talent, notamment la phrase si noble et si douloureuse du troisième acte : « *Prenez pitié de ma douleur amère!* », et la cantilène de la prison, cette même cantilène sous laquelle les abonnés de l'Opéra fredonnent habituellement ces vers faussement attribués à M. Émilien Pacini :

> Mon fils me mène à la campagne,
> Et sur un âne il m'accompagne.

Après une pareille soirée, M^me Rose Méryss reste définitivement acquise à l'art sérieux.

L'artiste la plus complète de la troupe nouvelle et qui peut lui servir d'exemple, c'est M^me Panchioni, qui a chanté Léonore avec un grand style vocal et une profonde expression dramatique. Je ne doute pas que M^me Panchioni, dont j'ignore les antécédents, n'ait longtemps chanté les grands rôles du répertoire italien ; ce n'est par conséquent ni une débutante, ni une très jeune femme ; mais la voix est fraîche encore et se prête aisément aux nuances délicates du chant comme aux explosions de la passion. Elle a joué et chanté la mort de Léonore d'une façon supérieure.

J'ai gardé pour la bonne bouche le ténor Henri Prévost, un très jeune homme de vingt-quatre à vingt-cinq ans, doué d'une voix solide, homogène, vibrante, qui donne les *la*, les *si* et les *ut* de poitrine, comme un pommier donne des pommes, à profusion et sans compter. On a fait à M. Henry Prévost un succès colossal, auquel je tiens à m'associer dans une juste mesure, mais non pas sans réserves. M. Henry Prévost n'avait jamais chanté en public ; c'est une sorte de prodige que quelques leçons élémentaires, reçues de

l'excellent professeur Audubert, l'aient mis en état de conduire jusqu'au bout le rôle de Manrique. Ne lui en demandons pas davantage. Tout l'art de M. Henry Prévost consiste jusqu'ici à pousser le son de toute sa force jusqu'à ce qu'il s'éraille ou déraille ; mais certaines phrases bien dites, certains élans naturellement justes permettent de croire que M. Prévost apprendra rapidement ce qu'il ne sait pas encore. Un ténor nous est né.

J'ai dit qu'il était tout jeune. En voici la preuve.

Rappelé à grands cris à la suite de trois ou quatre *ut* de poitrine par lesquels il avait couronné la strette en *ut* majeur : « Ma pauvre mère! », M. Henry Prévost est revenu saluer le public et lui a montré d'un air souriant et tout ému un chiffon de papier qu'il tenait à la main. C'était un billet de cent francs. Le premier étonnement passé, on a compris que M. Henry Prévost venait de recevoir une gratification de cinq louis. Ce remerciement naïf a obtenu un grand succès. J'en ai été pour ma part très heureux, car l'acte de générosité dont profitait M. Henry Prévost montre bien que ce n'était pas par économie que M. Millet m'avait supprimé mon service habituel.

Il est fâcheux que les rappels s'en soient tenus là ; M. Henry Prévost serait peut-être revenu à la fin de la pièce avec un billet de mille francs.

DCCCXLIV

Théâtre-Cluny. 9 mai 1881.

LA BIGOTE

Comédie en quatre actes, en prose,
par MM. Jules André et Davelines.

La bigote de MM. Jules André et Davelines est une

vieille fille nommée Ursule qui, sous prétexte de zèle pieux, ferait battre quatre montagnes ; c'est grâce à ses calomnies que M. de Trézel est prêt à tuer sur place un M. Pradelle qu'il prend pour l'amant de sa femme et qui aspire tout simplement à devenir son beau-frère. Tout s'explique, on s'embrasse, et Ursule se retire du monde en maudissant la corruption du siècle. Introduisez dans ce croquis sommaire la figure d'un séminariste qui jette le petit collet aux orties pour courir la gueuse, et vous aurez un aperçu très suffisant de *la Bigote*. Ni invention, ni style, ni syntaxe, pas l'ombre d'esprit, un nombre incroyable de coq-à-l'âne involontaires qui faisaient trépigner de joie les spectateurs en délire, tel est le bilan de la soirée. La pièce a été huée de scène en scène. Les acteurs ont mérité et pris leur part de cette manifestation débonnaire d'un public spirituel, qui aime mieux rire que de se fâcher et qui préfère « douceur de clémence à rigueur de justice », comme disait l'ancienne formule des lettres d'abolition.

DCCCXLV

Renaissance. 10 mai 1881.

MADEMOISELLE MOUCHERON

Bouffonnerie en un acte, paroles de MM. Leterrier et Vanloo,
musique de Jacques Offenbach.

Reprise du CANARD A TROIS BECS

Opéra-bouffe en trois actes, paroles de M. Jules Moinaux,
musique de M. E. Jonas.

En qualifiant *Mademoiselle Moucheron* de « bouffonnerie musicale », l'affiche de la Renaissance exa-

gère quelque peu, à bonne intention sans doute, la part du musicien, car Jacques Offenbach n'a écrit pour la pièce de MM. Leterrier et Vanloo, qu'un petit nombre de morceaux qui n'y tiennent guère plus de place que des airs de vaudeville.

Mlle Moucheron est une petite fille qui fait le diable à quatre dans le pensionnat de Mme Boulinard; on la punit, on lui met le bonnet d'âne; on l'enferme, comme l'homme-affiche, entre deux pancartes, sur l'une desquelles se lisent ces mots terribles : « La honte de la maison Boulinard ! », tandis que l'autre offre cette autre inscription non moins infamante : « Le scandale de la maison Boulinard ». Entre cette honte et ce scandale, Mlle Moucheron s'amuse comme une petite folle, car ses parents sont riches, et paient pour elle une grosse pension, à laquelle Mme Boulinard se garderait bien de renoncer. La petite Moucheron met tout à feu et à sang; douée d'une perversité au-dessus de son âge, elle conseille à une pensionnaire de ses amies de se faire enlever par un jeune homme ; elle compromet Mme Boulinard elle-même et l'oblige à épouser un accordeur de pianos déguisé en invalide.

N'insistons pas sur cette pochade ; elle est extrêmement gaie. Les notes hâtives brodées par Jacques Offenbach pour illustrer ce canevas bouffe ont le tour facile et spirituel qui caractérise le maître. Que leur demander de plus ?

Mlle Moucheron est représentée avec plus d'aplomb que de naïveté par Mlle Mily-Meyer : Mme Desclauzas est une excellente Boulinard et M. Jolly est bien drôle en jeune premier.

Les incartades de la petite Moucheron sont évidemment fort raisonnables si on les compare à l'étrange gageure qui s'appelle *le Canard à trois becs*. Il s'agit d'un canard phénomène, qui a disparu du Jardin d'acclimatation d'une ville de Flandres. Là-dessus, un

bourgmestre idiot, assisté d'un amiral extraordinaire qui n'a jamais navigué, bâtit des romans de conspiration qu'il serait difficile d'expliquer alors même qu'on parviendrait à les comprendre. Le gouverneur du pays résume parfaitement la pièce dans une dépêche qui se lit au dénouement, et dans laquelle il déclare que les rapports du bourgmestre et de l'amiral dénotent chez ces deux fonctionnaires un degré de ramollissement très avancé. Mais on rit à se tordre, du moins pendant les deux premiers actes; le troisième est réellement trop long.

Le Canard à trois becs, créé avec succès aux Folies-Dramatiques en 1869 par MM. Luce, Milher, Girardot, etc., a reçu ce soir un accueil très chaleureux du public de la Renaissance. Il le doit, pour une part, aux calembredaines extraordinaires du livret, mais aussi pour une autre part, que j'estime la meilleure, à la charmante partition de M. Émile Jonas. C'est de la vraie musique d'opéra-comique, délicate et fine, telle que nous en entendons trop rarement. Les ouvrages de M. Émile Jonas sont peu nombreux; c'est grand dommage. On ne connaît de lui que *Avant la noce*, *les Deux Arlequins*, *les Duels de Benjamin*, trois petits actes qui renferment des choses charmantes, joués les deux premiers en 1866, aux Fantaisies-Parisiennes de M. Martinet, l'autre en 1868, aux Bouffes. Depuis *le Canard à trois becs*, M. Émile Jonas, absorbé par des travaux de musique militaire, n'a mis au jour qu'une seule partition, *les Chignons d'Or*, qui, représentée à Bruxelles, fut entraînée dans la chute d'un livret ennuyeux.

Le Canard à trois becs est très bien chanté et non moins bien joué par MM. Vauthier, Jolly, Lary, et par Mmes Desclauzas et Gélabert. Je ne m'étonnerais pas que le succès de cette reprise dépassât la durée que semblait lui assigner l'approche de la saison d'été.

DCCCXLVI

Vaudeville. 18 mai 1881.

L'IRRÉSISTIBLE

Comédie en un acte, par M. Octave Gastineau.

M. Octave Gastineau, mort jeune encore, avait laissé dans son portefeuille la petite pièce que nous venons d'écouter, et qui aurait pu y rester sans dommage pour le renom de l'auteur. Ce n'est, à proprement parler, ni une comédie, ni même un proverbe, un quiproquo, une méprise de quelques minutes, moins que rien, voilà *l'Irrésistible*. Le titre même n'indique pas le sujet, car la réputation galante de M. Roger d'Auberville n'est ici qu'un accessoire. La fable se se réduit à ceci : que Mme Clémentine de Lostanges, trompée par un faux rapport, croit que M. d'Auberville n'est pas légitimement marié à sa femme Pepita; tandis que M. et Mme d'Auberville, également trompés par une dépêche dont ils ont négligé de lire l'adresse, prennent l'honnête Mme de Lostanges pour ce qu'elle n'est pas. Une explication prévue, que l'auteur a bien fait ne pas laisser trop attendre, remet toute chose à sa place; et le rideau tombe sans qu'on se soit trop ennuyé, parce que l'auteur était homme d'esprit; quoiqu'il se fût abandonné, en écrivant *l'Irrésistible*, à cette irrésistible envie de parler quand on n'a rien à dire, qui a fait éclore tant de pièces inoffensives et inutiles comme celle-ci.

Mmes Lesage et de Cléry donnent agréablement la réplique à M. Vois, qui montre de l'aisance et de la bonne humeur.

Nouveautés. Même soirée

Reprise de LA BOITE A BIBI

Vaudeville en trois actes, par MM. Duru et Saint-Agnan Choler.

La Boîte à Bibi a été jouée d'origine au Palais-Royal, il y a trois ou quatre ans. C'est un *imbroglio* dans le genre où triomphe M. Hennequin; les personnages, se poursuivant et se dérobant dans une farandole burlesque, se cachent tour à tour dans une armoire où l'on étouffe, dans un calorifère où l'on rôtit, sur un balcon où l'on gèle, dans un divan où l'on est aplati. Pourquoi tout ce mouvement, tout cet effarement, tout ce bruit? Voilà ce que les auteurs se mettent le moins en peine d'expliquer clairement, et moins on comprend, plus on rit, de ce rire inconscient et convulsif auquel les médecins attribuaient autrefois la vertu thérapeutique de désopiler la rate.

La pièce était supérieurement jouée au Palais-Royal par M^{lle} Magnier, MM. Gil-Pérès, Lhéritier et Brasseur. Aux Nouveautés, M. Brasseur reste seul sur la brèche; il a retrouvé ce soir les effets les plus gais de ce type de *serrurerier* devenu légendaire, et qui touche vraiment à la comédie. M. Joumard a peu de chose à faire dans le rôle d'Arthur créé par M. Calvin; M^{mes} Bode, J. Darcourt et Debreux tiennent agréablement les rôles de femmes.

La Boîte à Bibi termine gaiement la saison des Nouveautés.

DCCCXLVII

Théatre des Nations. 27 mai 1881.

LA CELLULE N° 7

Drame en huit tableaux,
par MM. Pierre Zaccone et Théodore Henry.

Le titre du drame nouveau annonce une promenade à Mazas et tient ce qu'il promet. C'est un drame judiciaire, écrit par des spécialistes pour qui le tapis-franc, la souricière, le dépôt et la maison centrale n'ont pas de secrets. Mais, en dehors de la population flottante des carrières d'Amérique, qui pourra en discuter l'intrigue et les ressorts au point de vue de la police correctionnelle et de la cour d'assises, *la Cellule n° 7* n'offre pas beaucoup d'intérêt. Le public sait, dès les premiers tableaux, que la tentative d'assassinat commise sur Mlle Clotilde de Listel a pour auteur principal un bandit nommé Léo, amant d'une femme de chambre appelée Héloïse, poussés à ce crime par des motifs auxquels personne n'a d'ailleurs compris un traître mot. Dès lors, que la police fasse fausse route, qu'elle arrête M. Gardener, qui aime Mlle de Listel et qui en est aimé, que l'assassin véritable se cache sous le nom ronflant de comte Liprani et que sa maîtresse se mutile pour cacher le joli visage d'Héloïse sous la hideuse cicatrice de la Balafrée, peu importe. Tout le monde sait d'avance que l'innocence de M. Gardener sera reconnue, qu'il épousera Mlle de Listel, et que Léo ou Liprani portera sa tête sur l'échafaud. Il n'y a qu'à attendre le dénouement inévitable en faisant une partie de bésigue ou une partie de sommeil.

Le dialogue de *la Cellule n° 7* est ce qu'on peut rêver de plus étrange ; les auteurs, qui sont gens d'es-

prit et de talent à leur heure, pensaient évidemment à autre chose en écrivant ces niaiseries dénuées de style et de raison.

Écoutons le prince Liprani méditant un nouveau crime : « Plus j'y songe — et plus j'y réfléchis, — plus « je me persuade — qu'il est absolument nécessaire — « de me débarrasser de tout ce qui me gêne. » Ceci scandé par un acteur à la hauteur de son rôle, a tout simplement fait rire aux larmes. Notez qu'il s'agit pour Liprani de se débarrasser de sa propre fille, ce qu'il appelle mélancoliquement une « extrémité pénible ». J'en passe et des meilleurs, mais non pas celui-ci : « Il nous a reconnus, fuyons de peur d'éveiller ses « soupçons. »

M^me Lina Munte, dans le rôle de la Balafrée, M. Maurice Simon, dans celui d'un avocat nommé Rigolo, qui pose tour à tour sur chaque personnage le sinapisme de son éloquence, M^me Jeanne Pazza, sous les traits de Clotilde, M. Mondet, qui excelle dans les bas comiques, et M^lle Descorval, qui a de la verve et de la fantaisie, ont vaillamment défendu le drame de MM. Zaccone et Théodore Henry, qui, après avoir excité une hilarité douce entre neuf et onze heures du soir, a été finalement conspué à une heure précise du matin.

DCCCXLVIII

Porte Saint-Martin. 28 mai 1881.

LE PRÊTRE

Drame en cinq actes et huit tableaux, par M. Charles Buet.

Le titre du drame nouveau est d'une précision qui n'a d'égale que sa hardiesse.

C'est bien le prêtre, dans l'exercice de son saint ministère, que M. Charles Buet a choisi comme sujet d'étude. Il nous montre l'homme de Dieu aux prises, non pas comme Claude Frollo avec les révoltes de la passion charnelle, mais avec ce qu'il y a de meilleur en l'homme, l'amour filial.

Au début de l'action, le marquis de Champ-Laurent a été assassiné par son ami intime, Olivier Robert, que personne ne pouvait ni n'oserait soupçonner. Le coupable s'était déguisé sous des vêtements empruntés ou soustraits à un paysan breton, qui a été condamné et guillotiné malgré son innocence.

Olivier Robert a quitté la Bretagne et a fait fortune aux Indes anglaises avec les deux cent mille franc qu'il avait pris dans le portefeuille du marquis de Champ-Laurent. Il y retrouve, au bout de quinze ans, les deux fils de sa victime ; l'aîné, Georges de Champ-Laurent, est officier de marine et vivement épris de Gilberte, la fille d'Olivier l'assassin. Le cadet s'est fait prêtre et se propose d'aller prêcher la mission dans l'extrême Orient.

Mais les Indiens se soulèvent ; les Anglais sont momentanément vaincus, et les plantations incendiées ; Olivier se trouve prisonnier du rajah Rao-Sangor-Sing en même temps que l'abbé de Champ-Laurent.

Celui-ci, en présence de la mort imminente, exhorte son compagnon d'infortune, celui qu'il considère comme l'ancien ami de mon père, à mettre sa conscience en paix. Une pareille proposition, faite à l'assassin par le fils de la victime, bouleverse profondément Olivier Robert. Un duel singulier s'engage entre ces deux hommes, le prêtre qui ne songe qu'à réconcilier le pénitent avec lui-même et avec Dieu, et le criminel, le scélérat, l'athée, qui, non content de repousser la parole consolatrice, entreprend de confondre le prêtre, en le mettant à son tour sur le chemin de la passion et du crime.

Il y parvient en s'avouant cyniquement comme le meurtrier du marquis de Champ-Laurent; et l'abbé, oubliant qu'il est prêtre, se souvenant qu'il est fils, marche le couteau levé sur l'infâme. Mais l'arme lui tombe des mains, et il fond en larmes en songeant qu'il vient de manquer à tous ses serments et de profaner des mains qui devaient rester pures.

Telle est la scène capitale en vue de laquelle le drame a été conçu; elle est originale et puissante; M. Buet a su lui donner de larges développements, qui attestent un talent de composition et d'analyse de la plus haute valeur.

Cependant le rajah, qui est une sorte de philosophe pessimiste, élevé aux sombres écoles d'Angleterre et d'Allemagne, est prêt à laisser la vie sauve à son prisonnier s'il a reçu l'absolution de l'abbé. L'abbé hésite longtemps à déclarer qu'il pardonne à celui qu'il sait être l'assassin de son père, et au moment où il s'y décide, il est trop tard : Olivier Robert tombe percé par les balles indiennes.

Ici je fais des réserves que j'expliquerais, si je n'écrivais ces lignes trop succinctes à une heure si tardive ou plutôt si matinale que je ne saurais les multiplier sans compromettre le tirage du journal. Je ne suis pas sûr que l'abbé de Champ-Laurent ait fait son devoir de pasteur en laissant fusiller même le plus misérable de ses frères en Jésus-Christ; mais je m'étonne surtout qu'il prenne facilement son parti d'une faute qui devrait peser lourdement sur sa conscience. De vrai, l'abbé Patrice, de retour en France, n'est plus guère préoccupé que d'une chose : laissera-t-il s'accomplir le mariage de son frère avec la fille d'Olivier Robert? Il se décide pour l'affirmative; et il signe au contrat qui prélude à cette union monstrueuse, en invoquant je ne sais quel souffle humanitaire que je juge très peu canonique, très peu salutaire et surtout infiniment peu dramatique.

Insisterai-je sur d'autres défauts? Il saute aux yeux que les tableaux de la guerre des Indes ont le tort de faire attendre pendant deux heures le drame véritable et de le suspendre par des réminiscences involontaires de quelques pièces très connues, telles que *les Fugitifs*, *le Tour du Monde*, etc.

Il n'en reste pas moins que *le Prêtre* est pour M. Charles Buet un début des plus honorables, moins encore par le talent tout formé qu'il révèle que par la nature choisie de ce talent, qui aspire aux régions supérieures de la pensée. M. Paul Clèves a bien mérité de l'art dramatique en découvrant et en représentant sans retard le drame de M. Charles Buet.

La mise en scène, décors et costumes, en est fort belle. L'interprétation est excellente. M. Taillade n'a guère eu de meilleure création que celle de l'abbé Patrice, qu'il joue avec une simplicité, une énergie, une conviction dignes de tout éloge.

M. Laray l'a vaillamment secondé surtout dans la scène terrible du sixième tableau, qui serait vraiment écrasante pour deux artistes moins richement doués.

M. Alexandre, M. Gobin, M. Montal, M. Faille, méritent d'être cités, ainsi que Mme Fromentin, très touchante dans le rôle de la marquise, mère des deux Champ-Laurent.

Au compte rendu qu'on vient de lire se rattache la lettre suivante adressée deux jours plus tard à M. Jules Prével, courriériste théâtral du *Figaro* :

« Mon cher Prével,

« S'il était vrai qu'un roman d'Alexandre Dumas, *les Mohicans de Paris*, eût déjà mis en scène, comme vous paraissez le croire dans votre Courrier de ce matin, la situation principale du *Prêtre* de M. Charles Buet, je serais inexcusable, moins encore de n'avoir pas connu

ou de n'avoir pas signalé une pareille réminiscence que d'en avoir loué l'originalité.

« Mais, mon cher Prével, si je n'ai pas parlé des *Mohicans* à propos du *Prêtre*, mon silence s'explique par de bonnes raisons ou du moins par des raisons qui me paraissent bonnes.

« La principale, c'est que la situation traitée par Alexandre Dumas n'est pas la situation traitée par M. Charles Buet. Le Père Dominique, des *Mohicans*, disculpera son père, injustement accusé d'un crime capital, s'il trahit le secret de la confession, et la victime lui est étrangère. Au contraire, dans *le Prêtre*, c'est le père de l'abbé Patrice qui a été assassiné ; et il ne s'agit ici pour le prêtre que d'un cas de conscience ; épargnera-t-il ou n'épargnera-t-il pas l'assassin de son père en lui donnant l'absolution qui lui sauverait la vie ? Il n'y a qu'un point de contact entre les deux données, c'est le secret de la confession. Quant à l'identité, je la nie, et j'affirme, au contraire, une dissemblance complète au point de vue moral et psychologique.

« Le Père Dominique sauvera-t-il son père ? L'abbé Patrice sauvera-t-il l'assassin de son père ! Voilà les deux questions posées. Le point de départ est différent, les solutions ne sauraient être semblables. Donc, pas de plagiat et pas d'imitation.

« Une autre considération subsidiaire m'aurait détourné, en tous cas, de citer *les Mohicans* à propos du *Prêtre*. C'est que je ne suis pas bien sûr que la situation des *Mohicans* appartienne à Alexandre Dumas, car elle forme la substance d'un drame de M. d'Ennery, intitulé *les Fiancés d'Albano*, représenté à la Gaîté, le 23 janvier 1858 ; Laferrière jouait le rôle du père Mario Viterbi, dépositaire du secret qui justifie son père injustement accusé. L'épisode des *Mohicans* se trouve dans la seconde partie de cet immense

roman, intitulée *Salvator le commissionnaire*, dont la publication ne fut terminée qu'en 1859. A qui la priorité de l'invention appartient-elle? C'est ce qu'on ne peut établir que par une vérification dans la collection de la *Presse*, qui me prendrait trop de temps aujourd'hui. Tout ce que je sais, c'est qu'Alexandre Dumas n'a jamais réclamé le plus léger droit de paternité sur *les Fiancés d'Albano*, malgré l'identité, cette fois incontestable et certaine, du drame et du roman.

« AUGUSTE VITU. »

CXXXXLIX

Gymnase. 1er juin 1881.

Reprise de MADAME DE CHAMBLAY
Drame en cinq actes en prose, par Alexandre Dumas.

LE CHAPEAU D'UN HORLOGER
Comédie en un acte, par M^{me} Émile de Girardin.

Alexandre Dumas a raconté l'histoire de sa pièce dans une sorte de préface autobiographique dont la bonhomie n'est pas exempte d'amertume. L'auteur de *Henri III*, de *Mademoiselle de Belle-Isle* et des *Demoiselles de Saint-Cyr*, tenu en quarantaine par la Comédie-Française, l'auteur de *la Tour de Nesle*, de *Richard Darlington* et des *Mousquetaires*, écarté du théâtre de la Porte-Saint-Martin par la féerie qui y régnait en souveraine, aurait pu faire jouer *Madame de Chamblay* au Gymnase, mais à la condition de l'y faire présenter par son fils. Un tel aveu n'est-il pas douloureux dans sa sincère magnanimité?

La Porte-Saint-Martin venait cependant de fermer après un succès de mise en scène qui l'avait définitivement ruinée. La troupe de drame se mit en société et loua, en plein été de 1868, la salle Ventadour, où M. Bagier exploitait alors le privilège du théâtre Italien. Les vaillants artistes qui s'appelaient MM. Brindeau, Laroche, Charly, Laurent et M^{lle} Dica Petit, apprirent et montèrent en dix jours le drame inédit d'Alexandre Dumas, que la Porte-Saint-Martin reprit ensuite pour sa réouverture le 31 octobre 1868.

Madame de Chamblay est un de ces drames intimes, d'une contexture simple et forte à la fois, comme savait les faire l'homme supérieur qui écrivit *Antony*, *Angèle* et *Térésa*. C'est l'histoire d'une malheureuse jeune femme livrée aux brutalités d'un mari dissipateur, qui la ruine faute de pouvoir la prostituer, et qui se trouve poussée, pour ainsi dire sans le vouloir, dans les bras d'un amant digne d'elle. Mais la Providence intervient sous les traits d'un personnage crayonné d'après nature, et que tout le monde a reconnu. C'est un préfet de l'Empire, homme d'esprit, bon gentilhomme, fin politique aux heures que lui laisse son goût pour les plaisirs délicats, et capable de sauver un ami aussi galamment que la société menacée par la démagogie. Le baron Alfred de Senonches se donne la satisfaction de tuer lui-même M. de Chamblay, pour que sa veuve puisse épouser celui qu'elle aime.

Le drame, tel qu'il fut joué d'origine, renfermait des développements ingénieusement gradués, qui se trouvent quelque peu dérangés par sa réduction à quatre actes. La main d'un fils pouvait seule se permettre ces libertés avec l'œuvre d'Alexandre Dumas. Mais, dût M. Alexandre Dumas fils me déclarer nettement ce qu'il m'a quelquefois insinué avec une malice toute amicale, que je n'y entendais rien, je n'en persiste pas moins à penser que ces changements, étant

inutiles, ne pouvaient être que nuisibles. Je ne citerai qu'un exemple à l'appui de mon opinion. Lorsque M^me de Chamblay se jette au cou de Max de Villiers, en lui disant : « Merci, Max ! » le public a témoigné sa surprise par des chuchotements significatifs. Il trouvait que c'était trop tôt et il avait raison. Mais on reconnaîtra qu'Alexandre Dumas père n'avait pas tort, puisqu'il avait reculé jusqu'à la fin du troisième acte l'aveu que M^me de Chamblay prononce maintenant avant la fin du second.

Du reste, le grand effet du drame s'est produit ce soir comme autrefois dans la grande scène finale où l'aimable préfet de l'Eure provoque et tue M. de Chamblay. M. Frédéric Achard a trouvé, pour ce dernier acte, la note juste de dignité tranquille qu'il n'avait pas rencontrée jusque-là ; à ce moment, M. Achard s'incarne enfin dans la vérité du personnage. C'est un succès d'artiste qu'il ne tiendra qu'à lui de compléter.

M^lle Mary Jullien, subitement indisposée, n'a pu qu'esquisser l'ensemble du rôle, mais elle a trouvé la force de traduire très dramatiquement la situation capitale de l'avant-dernier acte.

M. Landrol tient avec mesure et convenance le rôle de l'odieux époux de M^me de Chamblay, et M^lle Charlotte Raynard a débuté très heureusement dans le joli rôle de la petite paysanne Zoé.

M. Jourdain, qui joue l'amoureux Max, a du zèle et des dispositions qu'il pourra cultiver, mais il devrait continuer son stage dans des bouts de rôles ; les premiers emplois ne sont pas encore son fait sur une scène où ils ont été tenus par MM. Bressant, Lafontaine, Worms et les deux Berton.

On a repris ce soir avec beaucoup de succès *le Chapeau d'un horloger* avec M. Saint-Germain, extrêmement amusant dans le rôle où Lesueur passait pour inimitable.

DCCCL

Vaudeville. 3 juin 1881.

UN VOYAGE D'AGRÉMENT

Comédie en trois actes,
par MM. Edmond Gondinet et Alexandre Bisson.

On s'étonnait généralement que le théâtre du Vaudeville exposât une pièce nouvelle aux premiers feux d'un été précoce, et l'on hasardait sur cette apparente imprudence des prévisions peu rassurantes. Inutiles bavardages et pronostics menteurs! *Le Voyage d'agrément* vient d'obtenir, d'emblée, un succès égal à ce célèbre *Procès Vauradieux* qui se plaida, lui aussi, à la veille des vacances.

Le héros de la pièce est un aimable quinquagénaire, nommé Fernand de Suzor, qui croyait de bonne foi, en épousant la belle Angélique qui n'a guère plus de vingt ans, renoncer pour toujours aux aventures de la vie de garçon. Malheureusement pour lui, pendant l'absence de M^{me} de Suzor qui était allée passer quelques jours chez ses parents dans le midi de la France, M. de Suzor s'est laissé entraîner à un souper où il s'est monté la tête plus que de raison, en compagnie d'une demoiselle légère, appelée Paquita. En sortant de la Maison d'Or, M. de Suzor s'est pris de querelle avec un cocher de fiacre qui ne voulait pas le mener à Meudon à quatre heures du matin; le cocher a fait l'insolent, M. de Suzor l'a corrigé à coups de canne; les sergents de ville sont arrivés; M. de Suzor les a bousculés, et le voilà condamné à quinze jours de prison qu'il doit subir à Sainte-Pélagie.

Tel est le point de départ de la pièce. M^{me} de Suzor

est revenue, et son mari lui cache avec le plus grand soin sa mésaventure. Comment subira-t-il sa peine à l'insu de sa femme? Voilà le problème auquel les auteurs ont donné la solution la plus fantaisiste et la plus amusante. M. de Suzor devait présider, le jour même de son incarcération, à la signature du contrat de mariage entre sa pupille Lucile et un jeune architecte nommé Langlade. Suzor apprend que Langlade a construit le coquet hôtel de Mlle Paquita, et, là-dessus, il lui cherche une querelle d'Allemand. Comment donnerait-il sa nièce à un artiste qui recrute sa clientèle parmi les cocottes? La naïve Mme de Suzor approuve le scrupule hypocrite de son mari. Le dîner est contremandé, le mariage rompu, et pour éviter les questions indiscrètes des parents et amis, M. de Suzor se fait conseiller par sa femme un petit voyage d'agrément. Il part à l'instant même pour l'Italie, et s'arrête rue de la Clef.

Au second acte, nous sommes à Sainte-Pélagie, dans l'appartement du directeur. Ce fonctionnaire est un ci-devant gommeux, qui, grâce à ses relations, s'étant vu offrir une préfecture, c'est-à-dire la déportation en province, a préféré une prison à Paris. Il a fait de son appartement privé une véritable bonbonnière artistique, où il se livre à ses goûts pour la peinture et la musique. L'avocat Bristol, qui a plaidé pour M. de Suzor, recommande chaudement son client au directeur de la prison qui est son ami, et obtient même la faveur de lui tenir compagnie pendant son incarcération, dans l'espoir d'obtenir la main de Lucile, devenue libre par la rupture de son mariage avec l'architecte Langlade.

Le directeur, qui répond au nom bizarre, ou tout au moins rarissime, d'Hercule de Lahaudussette, est amoureux, sans la connaître, de Mme de Suzor dont il a vu, chez Paquita, la photographie prise par cette demoi-

selle dans le cabinet de Suzor. Le ci-devant gommeux offre son appartement aux deux prisonniers, et il suggère à Suzor l'idée de lui confier une lettre datée de Venise, et que l'entreprenant directeur ira porter à Mme de Suzor comme l'ayant reçue de son mari qu'il a rencontré sur la place Saint-Marc. Mais tout à coup l'intérieur de cette prison de cocagne change comme par un coup de baguette; l'excentrique Lahaudussette est destitué, et M. de Suzor, ainsi que son avocat Bristol, sont réintégrés violemment dans leur cellule; le bouillant Suzor oublie sa position et se gourme avec les gardiens qui veulent l'entraîner.

On devine la suite de cette nouvelle rébellion. Suzor a été mis au secret et sa détention s'est prolongée au delà des quinze jours de la première condamnation. Pendant ce temps-là, M. de Lahaudussette fait régulièrement sa cour à Mme de Suzor, de plus en plus furieuse contre son mari qui ne répond pas à ses dépêches. Elle le croit d'autant plus sérieusement en Italie que le petit Langlade, qui a couru jusqu'à Venise à la recherche de M. de Suzor, croit bien faire en racontant qu'il l'y a rencontré et qu'il a obtenu de nouveau la main de Lucile.

Enfin tout s'explique. M. de Suzor est sorti de prison sur la recommandation spontanée d'un prince étranger qui vient d'épouser Paquita; M. de Suzor est si content de savoir que les assiduités de Lahaudussette auprès d'Angélique ont été stériles, et Mme de Suzor si heureuse d'apprendre que son mari était en prison et ne voyageait pas en mauvaise compagnie, comme elle l'avait craint, que les deux époux se pardonnent de bon cœur.

Je ne puis donner ici qu'une idée sommaire de cette agréable comédie, pleine de gaîté, d'épisodes inattendus et de saillies spirituelles.

On a ri pendant deux heures à se tenir les côtes et

même à se les briser, ce qui a failli arriver à l'ancien directeur bien connu de notre première scène lyrique.

Il faut ajouter que M. Adolphe Dupuis joue le rôle de M. de Suzor avec une verve juvénile, un naturel, une finesse sans rivales, servies par un tact, une mesure qui ne lui laissent jamais perdre une seule minute le ton, l'accent et le geste de l'homme du monde. C'est vraiment le comédien de la bonne compagnie, et l'un des premiers artistes de ce temps-ci.

Mlle Lesage, elle aussi, tient avec beaucoup de distinction et d'intelligence le rôle de Mme de Suzor; elle y a été fort appréciée et fort applaudie.

Les autres rôles sont très bien remplis par MM. Boisselot, Ernest Vois, Carré, Georges, Roche et Castel, par Mlle J. Goby et par une soubrette très vive, Mme Meillet-Carrière, qui arrive du Conservatoire en passant par le théâtre Ballande.

On se demande souvent à quoi tient la chance au théâtre. Mon Dieu, c'est bien simple; prenez une pièce gaie, intéressante, pleine de bonne humeur et d'esprit; faites-la jouer par un acteur de premier mérite soutenu par d'excellents partenaires; et vous obtenez un succès; ce n'est pas plus difficile que cela.

Je ne résiste pas au désir de parler ici d'un épisode dont l'effet est un incontestable symptôme de certaines dispositions de l'esprit public.

Suzor, emprisonné, étudie l'Italie dans un guide Joanne, afin de jouer convenablement son rôle de voyageur lorsqu'il sera rentré dans sa maison. « — L'Italie? » lui dit un des gardiens de la prison, « je connais « ça. — Voilà mon affaire, » reprend Suzor : « quelle « ville avez-vous vue la première? — Magenta..... » Je ne sais quelle commotion électrique a parcouru la salle : « — Qu'est-ce qui vous a le plus frappé à Ma- « genta? — Un éclat d'obus dans la poitrine. » Nouveau frémissement et applaudissements contenus : —

« Vous connaissez bien une autre ville? — Oui, Milan,
« — Eh bien ! décrivez-moi Milan... — Il y a d'abord
« un grand arc de triomphe en feuillage, avec des
« drapeaux tricolores ; et à tous les balcons de belles
« dames qui jettent des bouquets... — Diable, » reprend
à part M. de Suzor, « j'ai idée que cela doit être un peu
« changé... » Là-dessus une explosion de bravos, qui
s'est trois fois répétée, a interrompu les acteurs pendant plus d'une minute et salué ce court dialogue, où se trouvent condensés tant d'esprit, de cœur et de patriotisme.

DCCCLI

Opéra. 6 juin 1881.

Début de M^{lle} Griswold dans HAMLET.

Un intérêt particulier s'attachait ce soir au début de M^{lle} Griswold dans l'emploi laissé vacant par la retraite prématurée de M^{lle} Daram. Le jury du Conservatoire avait attribué, l'année dernière, le premier prix d'Opéra à une élève qui manquait absolument de voix, ne laissant que le second prix à M^{lle} Griswold. Je terminais ainsi les réflexions qui suscitait cette décision bizarre et qui furent écrites, pour ainsi dire, sous la dictée de l'opinion publique : « Une considé-
« ration qui aurait dû frapper le jury, c'est que le se-
« cond prix attribué à M^{lle} Griswold, récompense à la
« rigueur suffisante, même si elle eût été partagée,
« pourvu qu'elle ne fût pas primée par une récom-
« pense supérieure, devient une flagrante injustice en-
« vers une jeune artiste très méritante, qui n'a cessé,
« depuis quatre ans d'études assidues, de marcher de
« progrès en progrès. »

Dix mois se sont écoulés depuis le concours d'opéra. Le premier prix du 29 juillet 1880 chante l'opérette aux Folies-Dramatiques, et le second prix vient de réussir avec éclat sur notre première scène lyrique. Les choses sont ainsi remises à leur place, et le verdict du jury se trouve cassé par ceux-là qui l'avaient rendu, c'est-à-dire par M. Vaucorbeil, directeur de l'Académie nationale de musique, et par M. Ambroise Thomas, auteur de la partition d'*Hamlet*. Tout est bien qui finit bien ; mais il était si facile de commencer comme on finit ! Espérons que cette petite leçon, que des hommes sérieux viennent de se donner à eux-mêmes et d'eux-mêmes, ne sera pas perdue pour les prochains concours.

Mlle Griswold possède une voix de soprano aigu qui monte sans effort, avec une douceur cristalline, jusqu'au *ré* au-dessus des lignes, et qui se joue des difficultés avec l'aisance que donne le travail assidu guidé par une excellente éducation musicale. L'origine *yankee* de Mlle Griswold, indiquée à l'œil par la forme de la tête et les traits du visage, se traduit encore à l'oreille par un léger accent anglo-saxon, qui surprend moins qu'ailleurs dans la bouche de la fiancée d'Hamlet ; c'est miss Ophelia, voilà tout.

Ce qui a particulièrement servi Mlle Griswold, c'est la gracilité juvénile de toute sa personne, c'est un je ne sais quoi de chaste et de naïf qui sied à cette merveilleuse figure de Shakespeare, et qui a séduit un auditoire d'élite. Mlle Griswold a dit, avec un sentiment très pénétrant, très juste et en même temps très personnel, la belle phrase *Voilà donc cet Hamlet*, dans le trio du quatrième acte, qui, du reste, avait été rarement aussi bien chanté que ce soir. Elle a été un peu moins heureuse dans les vocalises qui accompagnent la valse des bergers au tableau suivant, mais elle s'est montrée très intelligemment dramatique dans la bal-

lade d'Ophélie mourante, et elle a été rappelée à plusieurs reprises.

M. Maurel interprète d'une façon vraiment supérieure ce rôle d'Hamlet dans lequel le chanteur doit lutter contre le souvenir non seulement de ceux qui l'y ont précédé, mais aussi de tragédiens éminents, tels que Rossi et Salvini, qui l'ont joué récemment à Paris. Mlle Richard s'est fait aussi applaudir à juste titre dans le rôle difficile et ingrat de la reine adultère.

Le divertissement du quatrième acte a été un succès pour Mlle Subra, qui a décidément la faveur du public.

DCCCLII

Comédie-Française. Même soirée.

LE FILS DE CORNEILLE

A-propos en un acte en vers, par M. Paul Delair.

De Shakespeare à Corneille, la transition n'est pas malaisée; ou plutôt il n'y a pas de transition; on passe de plain-pied d'un génie à l'autre. Pour célébrer le deux cent soixante-quinzième anniversaire de la naissance de Corneille, M. Paul Delair s'est inspiré d'une idée touchante qu'il a puisée dans les derniers vers du grand poète tragique, intitulés : *Poèmes sur les victoires du Roi*, où Corneille parle avec une fière et touchante tendresse, digne de don Diègue, de ses deux fils soldats, dont l'un se fit tuer à la bataille de Grave. « Il t'en reste encore un ! » C'est par cette citation d'*Horace* qu'on apprend à Corneille la mort glorieuse de ce fils, et cette douleur, vaillamment, chrétiennement supportée, permet au jeune poète de placer dans la

bouche du maître quelques vers empreints d'une haute vertu et d'un profond patriotisme :

> Mettez la conscience en face de l'abîme ;
> Et montrez qu'un pays peut sortir de l'affront,
> Cette étoile — l'honneur — toute blanche à son front !
> Puisque vous promettez à mes vers une race,
> Venez, je vous bénis pour elle et vous embrasse.
> Et maintenant, séchez, séchez vos yeux mouillés.
> C'est au vieux de pleurer ; jeune homme, travaillez !

Le Fils de Corneille, dit par MM. Maubant et Worms, a été accueilli comme un éloquent intermède entre *Horace* et *le Menteur*, ces indestructibles témoignages du génie cornélien.

DCCCLIII

Opéra. 8 juin 1881.

Début de Madame Lacombe-Duprez.

M^{me} Lacombe-Duprez, qui débutait ce soir dans le rôle de la reine Marguerite des *Huguenots*, n'est pas une inconnue pour le public parisien. Elle se fit entendre, il y a quelques années, à l'Opéra-Comique, dans les *Diamants de la couronne ;* elle chanta la Catarina correctement et froidement, fut accueillie de même et disparut.

Les dispositions respectives de la cantatrice et du public ne me paraissent guère changées depuis cette tentative. M^{me} Lacombe-Duprez est aujourd'hui, plus que jamais, une chanteuse expérimentée, habile même, sachant son métier sur le bout du doigt, mais ne devinant pas la nécessité d'aller plus loin et d'entreprendre ce dangereux passage, qui du métier conduit à l'art. L'air *O beau pays de la Touraine* est évidem-

ment très familier à M^me Lacombe-Duprez, qui l'a beaucoup chanté en province ; elle n'y rencontre aucune difficulté, surtout parce qu'elle n'en soupçonne pas. La voix de M^me Lacombe-Duprez, qui n'a ni l'ampleur de M^me Franck-Duvernoy ni la légèreté de M^lle Hamman, présente quelques traces de fatigue et se pose quelquefois un peu bas. Je ne tiens pas compte d'un temps d'arrêt qui a brusquement coupé la parole à la reine de Navarre dans la scène du serment ; ces sortes d'accidents s'expliquent, je ne dirai pas par l'émotion, mais par l'embarras d'un premier début sur cette vaste scène, au milieu d'une figuration nombreuse et compliquée.

Les chœurs avaient, d'ailleurs, donné à M^me Lacombe-Duprez l'exemple de plus d'une hésitation et d'une fausse attaque.

Heureusement, la voix superbe et le jeu passionné de M^me Krauss, vaillamment secondée par M. Villaret, et la prise de possession du rôle de Nevers par M. Maurel, où il se montre non seulement acteur élégant, mais aussi chanteur tour à tour délicat et énergique, suffisaient à l'attrait de la soirée.

DCCCLIV

Opéra du Château-d'Eau. 11 juin 1881.

LA TRAVIATA

Opéra en quatre actes de M. Ed. Duprez.

Oui, vous avez bien lu : « *la Traviata*, opéra en « quatre actes de M. E. Duprez. » Ainsi parle l'affiche ; elle nous dit encore que M. Le Breton tient le rôle du vicomte Émile de Letorière ; que M. Caralpt daigne

remplir un rôle de domestique; que M^mes Allias et Nelva dansent un pas au premier acte et que les costumes sont de la maison Lepère, à qui je n'en fais pas mon compliment. Mais vous lui demanderiez vainement, à cette affiche en même temps si bavarde et si discrète, quel est le musicien de *la Traviata*. Le seul nom qu'elle omette est celui de Verdi. Il n'en est pas plus question que d'Alexandre Dumas fils, à qui M. Ed. Duprez doit cependant quelques petites choses, style à part.

Mais passons; ne cherchons pas à savoir non plus pourquoi un opéra français, tiré d'une pièce française, s'appele *la Traviata* sur un théâtre parisien. Trop de mystères à éclaircir.

M^me Peschard devait chanter Violetta à l'Opéra du Château-d'Eau; il est à regretter que cette occasion nous ait échappé d'entendre cette artiste dans un rôle digne de son talent : M^lle Claire Cordier, qui la remplace, est une élève de Duprez; c'est dire qu'elle possède une sérieuse éducation musicale. La voix de M^lle Cordier est étendue, vibrante et brillante dans les passages de force, mais, au contraire, maigre et sèche dans la demi-teinte, et se prête difficilement aux traits de vocalisation que renferme le rôle de Violetta. M^lle Claire Cordier a cependant triomphé de ces imperfections réparables, en même temps que de son inexpérience de la scène; et elle s'est fait applaudir à plusieurs reprises par un public plein de bonne volonté, mais qui ne s'est pas trompé en se laissant toucher par l'agonie de Violetta.

Ce même public a supporté avec patience les défaillances vocales de M. Pellin, un ténor doué d'une de ces voix que j'appellerai « cartilagineuse » faute d'une expression qui rende mieux ma pensée. Après avoir dit, non sans quelque goût, la romance en *fa* du premier acte, il a littéralement battu la breloque lorsqu'il

a dû la répéter dans la coulisse. Une émotion bien naturelle explique jusqu'à un certain point l'étrangeté de cette sérénade tremblée au-dessous du ton; mais il faut reconnaître que M. Pellin n'a pas ou n'a plus le volume de voix nécessaire pour l'emploi de premier ténor. Cet artiste n'est cependant dénué ni d'intelligence ni de chaleur, et il a fini par prendre sa revanche dans le délicieux *duetto* en *la* du dernier acte, qu'il a chanté avec Mlle Claire Cordier dans le sentiment très juste de la situation.

M. Paravey, qui joue M. Duval père, je veux dire Georges d'Orbel selon M. Ed. Duprez, chante convenablement sa partie, avec une ignorance totale de la *morbidezza* italienne, nécessaire pour donner sa couleur vraie à la romance du troisième acte: *Di Provenza il mar, il sol* (je ne sais pas les paroles françaises ajustées sur cette mélodieuse inspiration).

Somme toute, après le premier désappointement, inévitable pour des spectateurs qui ont presque tous entendu ou la Piccolomini, ou la Penco, ou la Patti, ou la Nilsson, ou l'Albani, ou Mario, ou Gardoni, ou Capoul, ou Graziani, ou Delle Sedie. on s'est accommodé de la représentation du Château-d'Eau comme d'une soirée passée dans un modeste théâtre de province; on s'est laissé prendre au charme infini de cette partition délicate, touchante et passionnée. La musique de Verdi a tout sauvé : « sa grâce est la plus forte. » On a fini par applaudir et par rappeler tout le monde, et l'on est rentré content dans Paris.

J'allais oublier ce qu'il y a de véritablement bien à l'Opéra du Château-d'Eau : c'est l'orchestre conduit d'une main exercée par M. Luigini; il a fait apprécier comme il convient le mélancolique prélude qui annonce d'une manière si expressive et si poignante l'agonie de Violetta.

DCCCLV

Opéra. 27 juin 1881.

Reprise de ROBERT LE DIABLE

Il n'est pas tout à fait exact que l'Opéra ait repris ce soir *Robert le Diable*, puisqu'il ne l'a jamais quitté. Cependant, lorsqu'un ouvrage de cette valeur n'a pas été représenté depuis quinze ou dix-huit mois et qu'il nous revient avec une interprétation presque entièrement nouvelle, on ne doit pas laisser passer en silence cette réapparition.

On avait fait quelque bruit de certaines coupures solennellement opérées sous l'inspection magistrale d'une commission administrative; mais ce soir personne ne s'en est aperçu. On a passé le duo en *la* du second acte, mais il me semble qu'on ne le chantait guère, et, oserai-je dire que la gloire de Meyerbeer ne perd rien à cette suppression.

Discrètement et invisiblement allégé, *Robert le Diable* n'en a pas moins commencé à sept heures et demie du soir pour finir à minuit. Mais le public, évidemment touché des beautés sans nombre de cette magnifique partition, a vaillamment supporté cette longue et caniculaire séance.

Les deux rôles de femme, que tenaient il y a deux ans Mme Carvalho et Mlle Krauss, sont échus à Mlle de Vère et à Mlle Dufrane. La seule idée d'une comparaison serait une sorte d'injustice. Bornons-nous à considérer Mlles Dufrane et de Vère comme des débutantes, quoique l'une et l'autre possèdent à des degrés divers l'expérience de la scène lyrique.

La voix de Mlle Dufrane, large et puissante, n'a pas

besoin, pour sonner sous la coupole de l'Opéra, de certaines poussées de son qui risqueraient d'en compromettre la justesse. Mlle Dufrane joue avec intelligence ; elle a le sentiment du drame et son succès a été très satisfaisant dans l'admirable trio du cinquième acte, l'une des pages les plus grandioses de la musique moderne.

Mlle de Vère a été moins heureuse que Mlle Dufrane. Elle possède cependant une très jolie voix, exceptionnellement vibrante et douce à la fois dans les notes aiguës. Mais je ne sais quoi d'étrange dans la manière de conduire ce remarquable instrument, comme aussi la gaucherie du geste et de la tenue, expliquent l'opposition qu'ont rencontrée de rares tentatives d'applaudissement.

M. Villaret est décidément un artiste bien courageux. Au moment où l'on pouvait craindre que sa carrière ne fût près de finir, il reprend l'un après l'autre tous les grands rôles du répertoire, et il force le public à reconnaître que nul, en ce moment, ne saurait l'y remplacer.

A défaut de l'élégance personnelle d'un Nourrit ou d'un Mario et du grand style de Duprez, de qui Robert ne fut pas d'ailleurs le meilleur rôle, M. Villaret met à notre service une voix solide et sûre, une grande expérience et les résultats d'un travail d'autant plus méritoire, qu'ils se manifestent tardivement. M. Villaret s'est supérieurement tiré des casse-cou célèbres que Meyerbeer s'est complu à semer dans le rôle de son premier ténor ; entre autres, l'attaque allegro sans accompagnement *Des chevaliers de ma patrie*, avec son point d'orgue cruellement appuyé sur le *la* de poitrine ; puis encore le trait descendant *Oui c'est Dieu lui-même*, partant d'un *ut* au-dessus des lignes pour ne s'arrêter qu'au *la* du medium. M. Villaret a donné cet *ut* de poitrine avec une facilité d'émission qui lui

enlevait toute apparence de tour de force ; d'ailleurs, la phrase musicale, achevée par Bertram qui la conduit jusqu'au repos final sur le *fa grave*, est si belle qu'elle méritait bien d'être applaudie pour elle-même.

M. Dereims, passé aux seconds ténors légers, a chanté mollement sa partie dans le duo bouffe du second acte.

M. Boudouresque, si médiocre dans *les Huguenots*, s'est montré dans Bertram supérieur à lui-même ; il a mérité qu'on le rappelât après l'air *De ma gloire éclipsée;* et il a contribué à une excellente exécution de la scène finale, dans laquelle on voit le diable arrêté comme un simple président républicain devant la porte d'une église.

L'acte du ballet a produit, comme toujours, une impression profonde, et Mlle Righetti a été fort goûtée dans le rôle mimé et dansé de l'abbesse Héléna, créé par Marie Taglioni.

TABLE DES MATIÈRES

Pages.

L'Alouette	352
L'Amiral	8
L'Amour médecin	275
Andréa	52
Andromaque	230
L'Arbre de Noël	132
Armand	83
L'Article 7	198
L'Aventurière	25
Barra	313
Bastille-Madeleine	208
La Beauté du Diable	30
La Bigote	417
Le Bois	144
La Boîte à Bibi	422
La Bouquetière des Innocents	78
Le Bourgeois Gentilhomme	164
Les Braves Gens	235
Bug Jargal	200
La Calza	335
Le Canard à Trois Becs	418
La Cantinière	173
Le Cardinal Dubois	100
Casque-en-Fer	122
La Cellule n° 7	423
Le Chapeau d'un horloger	429
Charlotte Corday	175

TABLE DES MATIÈRES.

 Pages.
Les Chevaliers du Brouillard. 350
Clarvin père et fils. 65
Concours du Conservatoire. 88
Les Contes d'Hoffmann 341

Début de M^{lle} Bartet dans *Ruy Blas* 39
Début de M. de Féraudy. 118
Début de M^{lle} Griswold. 436
Début de M. Jourdain 265
Début de M^{me} Lacombe-Duprez. 439
Début de M. Le Bargy 233
Début de M. Leloir . 233
Début de M^{lle} Lerou. 98
Début de M^{me} Montalba 36
Début de M^{lle} Ugalde. 29
La Dégringolade. 379
Les Deux Chambres. 41
Les Diables roses. 108
Les Dindons de la Farce. 48
Divorçons. 249
Le Drame de la gare de l'Ouest 411

Les Enfants . 34
Esclave du Devoir. 370

Les Fausses Confidences. 365
La Fée Cocotte . 307
Le Fils de Corneille . 438
M. de Floridor. 144
La Flûte enchantée . 408
Les Folies de Valentine 8

Garibaldi . 262
Garin. 71
Le Gendre de M. Poirier 85
Giroflé-Girofla. 42
Les Grands Enfants . 137

L'Heure du Pâtissier. 106
L'Honneur. 297

L'Impromptu de Versailles. 156
Iphigénie en Aulide. 194
L'Irrésistible . 421

Jack. 290

TABLE DES MATIÈRES.

	Pages.
Jacques Offenbach (le buste de)	217
Janot	302
Jean Baudry	244
Le Jubilé de la Comédie-Française	147
Le Klephte	371
Lucrèce Borgia	359
Madame de Chamblay	429
Madame Grégoire	58
Madame de Maintenon	390
Madame de Navarret	337
Mademoiselle Moucheron	418
Le Mannequin	203
Le Mariage d'Olympe	285
La Mascotte	280
M. Maurel dans *Faust*	66
La Mendiante	60
La Mère des Compagnons	266
Michel Strogoff	208
Miss Fanfare	376
La Moabite	184
Le Monde où l'on s'ennuie	403
Mon Député	371
Monte-Carlo	399
Les Mouchards	62 et 104
Nana	318
Nina la Tueuse	126
La Noce d'Ambroise	356
Les Noces d'Argent	358
Nos Beaux-Pères	44
Nos Députés en robe de chambre	54
Notice sur la Bohème	15
Les Nuits du Boulevard	102
Oh! Nana	355
L'Œil du Commodore	44
L'Ouvrier du faubourg Antoine	269
Le Pacte de Famine	82
Le Parapluie	32
Les Parents d'Alice	111
Les Parfums de Paris	272

	Pages
Le Parisien.	368
La Papillonne.	126
La Peau de l'Archonte.	111
Pendant le Bal	365
Un Père prodigue.	222
La Petite Sœur.	411
Pétillard et Mérigaud.	67
Les Pilules du Diable.	6
Poquelin père et fils.	300
Les Poupées de l'Infante.	386
Le Prêtre.	424
La Princesse de Bagdad.	325
La Princesse Georges.	374
Le Puits des Quatre-Chemins	24
Rataplan.	256
Rigoletto.	3
Robert le Diable.	443
Rose Michel.	260
La Roussotte.	309
La Ruelle.	121
La Sainte Ligue.	46
Le Siège de Grenade.	1
Sylvia.	50
La Tarentelle.	121
La Traviata.	440
La Tempête.	226
Trente ans ou la Vie d'un joueur.	384
Le Trouvère.	414
Un Début.	69
La Vie de Bohème.	20
La Visite de noces.	374
Un Voyage d'agrément.	432
Le Voyage en Amérique.	117
Zoé Chien-Chien.	333

Paris. — Typ. Georges Chamerot, 19, rue des Saints-Pères. — 26194.

www.ingramcontent.com/pod-product-compliance
Lightning Source LLC
Chambersburg PA
CBHW051348220526
45469CB00001B/159

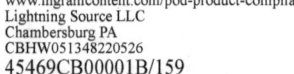